雀界不傳之密

麻將

究極攻略

雀技最終系統的揭露與總結

- ✓ 強化高階雀技，「晉升為一等雀士之路」
- ✓ 重新定義運氣，「運氣亦是雀技的一環」
- ✓ 建立適時心態，「百戰不殆，不如一忍」

台灣麻將常勝之道

　　麻將是中華國粹，其之所以能流傳久遠歷久不衰，主要原因是它具有兩大發展路線──競技與博弈。此二者各自流行互不衝突，士農工商皆能各取所需、樂此不疲，在上層與下層社會分別有所傳承。16張麻將並不是發源自台灣，它原流行於福建南部與菲律賓僑界，但卻在台灣生根茁壯。從 1908 ～ 1910 年間開始，隨閩台客商傳入台灣，至今已將近百年。1970 年代起更隨著台灣移民的腳步向外傳播，世界雀壇凡是見到 16 張玩法的麻將，一律稱為台灣麻將。近年開始竄起並迅速風靡香港的 16 張麻將，係以廣麻新章為骨幹，役種豐富青出於藍，除了尊重某些台麻特色以外，玩法與本土台灣麻將截然不同，卻也名之為「港式台牌」或「港台麻」，正是因為台灣麻將就是 16 張麻將的代名詞之故。

　　由是觀之，16 張麻將具有深刻的魅力，較之 13 張麻將毫不遜色，筆者研判應是拜全球博弈風氣盛行之賜吧！因為本土台麻追求速聽速胡，節奏快速，正符博弈之需。大陸的 13 張麻將雖然競技成份與藝術價值較高，但是一般牌局捨競技而就博弈以迎合民眾之需還是存在的事實。例如北方的推倒胡或南方的跑馬仔玩法，也是不講作牌而追求速聽速胡；江南麻將更是以尊槓上樓與飄財神來提高麻將的刺激度，使博弈的特色大為提高。閩北的百搭、武漢的紅中癩子槓與成都的下雨血戰，更是賭戲性質的極致。香港人甚至把台麻的台數提高框架擴大來打 16 張制，加入原有的廣麻役種牌路四通八達，玩得驚險刺激高潮迭起，正好彌補了 13 張廣麻僵硬作牌之憾，更增加了博弈的快感。

　　不同於港台麻的風格，本土台麻自始便未納入 13 張麻將的大部分役種，加上政府長期消極漠視的態度，使台麻始終沉淪在賭博的地下層次，得不到健全的發展。由於役種貧乏，大牌可遇而不可求，一般玩家都是有吃就吃、有碰就碰，以早聽早胡為目標，企圖作牌者必落於人後，形成了絕大多數胡牌牌面只是 0 ～ 3 台的小牌，胡大牌只是點綴而已。正因為如此，台麻的技巧功夫幾與作牌競技與遊戲藝術無關，全都集中在屬於博弈領域的進牌機率研究、玩家間的心理攻防戰術、敵家動作端倪與表情變化之觀察、局中言談爾虞我詐之分辨等等，在現行非競技性的台麻牌局中相形重要。決勝之道，在於知己知彼、制敵機先、速聽速胡，並求取自摸與連莊的最大可能性。精於此道者，長期鏖戰下來，必然是台麻的常勝軍。

　　然而，同樣是進牌捨牌，同樣是摸吃碰槓，同樣是牌齡不淺，同樣是卯足全勁，為什麼有些人的勝率老是高人一等，而多數人老是怪自己手氣太差？為什麼我聽三六九筒帶四七萬都不胡，他卻老是能中洞、單吊自摸？其實這個現象一點都不奇怪。孫子兵法曰：「多算勝，少算不勝，而況於無算乎！」秘訣就在這些高手們總是比別人多一些機率觀念，多一步取捨思維，多一絲敏銳觀察，多一招誘敵欺敵。所謂「運隨技轉，技從運生」，多下一點功夫的人敏銳度自然不同一般，帶動了手氣永遠高出一籌，易於左右逢源，難怪輸少贏多。這些高手的心法秘技，大多是深藏不露，不願外傳，否則懂門道者一多，豈非陷自己的未來征戰於不利之境地？

　　吾友張善敏先生正是此道高手，他以推展台麻毫不藏私之心，把他數十年雀林征戰所體會出無往不利的心得功夫與秘技絕學，從機率面、技巧面、心理面、戰術面下筆，以深入淺出、反覆舉例說明的方

式，把麻將牌局中的正招、旁招、奇招、險招，一一予以披露，舉凡拆捨、誘牌、斷牌、進退等秘訣皆詳加陳述，完成了**《麻將究極攻略》**一書。誠邀作序，筆者實感與有榮焉。此書運筆淺顯易懂、讀來順暢，且毫無艱澀黏滯之感，實為中級雀手強化高階雀技並提升功力的絕佳利器。

筆者為共襄盛舉，謹提供精心整理之「16張台灣麻將規則」作為書末附錄，此套規則係歸納現行台灣南北牌俗，並以嚴謹的文字編撰而成，力求避免模糊或矛盾，其中對一般雀友較為紛歧、易起爭議的花牌規則、皇族胡牌、過水規則、眼牌規則、詐胡包賠、行牌禁制、錯牌處理、優先權等規則細節都有明確規範。如雀友們上桌時，每桌各備一份，可解決台灣麻將99%以上之爭議與糾紛。冀望雀友們能逐漸形成共識，使本土傳統版的台灣麻將統一規則能自然誕生。至於競技領域的16張麻將，目前仍是台麻最弱的一環。台麻要從小小的寶島推向國際，於全球雀壇攻取一席之地，發展競技麻將（役種增為70種以上，並設定起胡門檻），將會是不可避免的趨勢。但諸位雀友請放心，競技麻將對博弈麻將並無取代性，二者可以並駕齊驅，台灣雀友以專精博弈麻將之既有基礎，進攻競技麻將領域可收事半功倍之效，有朝一日在全世界紅遍半邊天，將是指日可期之事。

撰文者為　雀界名人 / MJ羅漢
（致力於釐清台灣麻將諸多疑義之雀界聞人）

 自序

雀士的「為雀之道」

麻將究竟是運氣重要,抑是技術重要?身處雀圈的我們都有著相同的問題,各執其詞之下誰都可說得頭頭是道,但都無法說服彼此。基本上,筆者對這個問題的態度是「運隨技轉」。運氣重要,但技術更為重要。一位初學者,與一位打滾雀圈三十年的雀圈老手對局,未必會輸,也許是運氣這時是向初學者靠攏;老手位於逆流之中,未必能夠完全抗拒初學者的順流。但是一時之間處於順流之中的初學者,未必永遠就能夠站在浪頭顛點之上,重點還是在於如何能夠掌握這股運氣,或是創造運氣!

長期看來絕對是這位雀士老手勝率較高。麻將我們須用長時間的競賽的態度來看待,一時之間的輸贏,並不能代表真正的輸贏。要贏得長遠的勝利,非得要技術輔佐才行。所以一時的運氣不佳、位於逆流之中時,只要我們掌握住我們本身所擁有的雀技,相信我們即使是在逆流中,也能夠否極泰來,轉敗為勝,這便是運隨技轉。這不是剛接觸雀圈,只能靠運氣打牌的初學者所能夠瞭解的,因為他們的輸贏都是只靠完全的運氣,對於技巧卻嗤之以鼻。

《麻將究極攻略》主要是針對已經接觸雀圈好一陣子,卻覺得在技術上遇到瓶頸的雀士所寫,並非為了初學者入門之用,所以免去了麻將介紹、麻將基礎規則、麻將淵源甚至是牌局開始前怎麼搬風等等,單刀直入的介紹各項在打牌當中的招式及理論。雀士們所以會遇上無法突破的瓶頸,主要還是在於打法上的盲點,招式太少,或者是易於受騙。此書先從每張牌或然率的基本理論說起,這是要把麻將打好的

基礎，從而衍伸到各項戰術，並且循序漸進。讀者們可以在本書理解到，麻將所產生的正招、旁招、奇招、險招。

雀圈待久了就會發現，我們沒有辦法遇到一模一樣牌局。在雀戰中，自身手牌的構成，和敵家之間的競爭可說是時時刻刻都在變化，而且須在變化入微，不可預測的牌局中，連續而且不間斷的做出許多的判斷與選擇。

為了方便讀者吸收與理解，皆是以「單一技術」，也可稱做「單招」做為講解。因為雀戰中的所有戰術組成，「單招」是必要條件之一，單招亦即「麻將理論」。當我們將所有的單招串連起來時，便也形成了「組合技」，也正是促使雀技進步的要件之一。接下來是「運氣」，雖然運氣是我們不可掌握的東西，但是運隨技轉。只要我們恪守麻將理論與戰術，運氣將會不請自來。「單招」加上「運氣」相輔相成，將會使讀者們感受到麻將已經「藝術化」的境界，是玩牌於股掌之間，而非只是單純的打牌，正是所謂的「運用之妙，存乎一心」。

曾幾何時，筆者開始遊走雀界雀士們口中所謂的報紙場、代幣場，以及近年坊間聲名鵲起的眾多「麻將協會」，也正是此機緣，筆者與諸多的高手較量，體會了雀技中不同層次的戰術與運用，以及台灣麻將當中的絕妙戰法與戰術運用。己身深有所感之際，不忍獨善其身，遂有將多年經驗總結之念。

如今僅將一得之愚，著作成《麻將究極攻略》，獻與大眾。敝著為個人環境中的雀戰體驗之下成論的一家之言，難免有所遺漏與缺失，希冀讀者們在閱讀的同時如有異見，歡迎不吝指正，且能有以教我。並也期待我們都能打出完美的一局、更有品味的麻將！

作者　謹識

.CONTENTS.

Chapter ① 雀士基礎觀念篇

Chapter ② 雀士捨牌探究篇

Chapter ③ 雀士斷敵捨牌篇

Chapter ④ 手牌拆捨誘引篇

Chapter 5 雀士手牌行牌篇

Chapter 6 戰術規畫運用篇

Chapter 7 雀士進階觀念篇

Chapter 8 聽牌形式練習篇

Chapter 9 雀圈常見疑義篇

·CONTENTS·

一把牌局結束，記得將手牌蓋蓋

　　在一把牌局結束後，我們的上家或者是下家，都會經常性地挪身看一下我們的手牌內容。目的上也許只是好奇，但也可能是想看一下我們的手牌內容是否符合上家盯張的內容，以及下家想核實一下我們是否有刻意盯張。為了避免當局的戰術遭到確認，一局結束後，只要不是我們胡牌需要倒牌供檢視，我們應該馬上覆蓋手牌，最好馬上推入牌池中。若有人開始檢討研究當局打法，我們更不應該參與，默默地聽就好。

雀士基礎觀念篇

1 麻將的結構

　　筆者在第一篇介紹麻將的結構，目的在於讓讀者們對麻將戰局的劃分能有基礎的概念，以加強往後的解說與理解。

　　麻將是有組織的，組織是來自於萬、索、筒，再加上風牌（東南西北）及三元牌（中發白），以及八支花牌，共有 144 張。而若在中部以南部分地區的玩法，花牌是不入列的，只打 136 張。144 張牌當中的 64 張牌，在莊家打骰後，所分配到各家為 16 張牌，再扣去槓上八墩的 16 張牌（實八墩計算），再扣去花牌八張，$144 - 64 - 16 - 8 = 56$ 張牌。這 56 張牌，再讓四家平分摸張的次數為 $56 \div 4 = 14$ 次。筆者就以這 14 次劃分為四期戰局，好讓讀者對麻將能有系統性的了解。

戰局時期劃分

✪ 第 1 ～ 4 巡　前期戰局

　　也就是所謂的序盤。在序盤最主要的情況是以「摸入打出」為主。一般而言，每名雀士在此序盤的手牌中都會有孤張字牌，以及聯絡性低的一、九側邊牌。為了做一個通盤的處理，通常都會在此序盤捨出。

✪ 第 5 ～ 8 巡　中期戰局

　　此戰局的最大特點是，幾乎每名雀士的手牌都已經定型化，該成搭的

已經成搭的，再不濟事也已有個確立的預期目標，要吃哪搭該碰哪搭，牌情大致明朗，甚至是有的雀士已經聽牌了。

✿ 第 9 ～ 12 巡　晚期戰局

若說此時已是「風聲鶴唳，草木皆兵」應該不過份。到這個時候說牌桌上沒有人聽牌，也應該不會有人相信。依據筆者的經驗，這個時候至少有二～三名雀士已經聽牌，甚至是四家全聽。這個時候捨牌將會是非常的關鍵，也是最令人游移不定的時期。大約七成的牌局在此巡結束。

✿ 第 13 ～結束　終局階段

這個時候摸進的牌張最令人困惑，生死最令人困擾，該是繼續「搭車」前進，還是中途「下車」，亦是「轉車」，常常讓人不知所措，手忙腳亂。最令人難以抉擇的時刻，就是這個時期了。

以上戰局的劃分，請讀者千萬不要死記硬背。如果在前期已有敵家兩搭落地（不論吃碰），就該把這前期視為中期戰局的提前到來；若是在中期已有兩名敵家各兩搭落地，或是一名敵家三搭落地，就該視為晚期的到來；若有一名敵家不論何時四搭落地，應一律視為終局，謹慎為妙。

雀戰的進行是有會轉折的，什麼時候突然有人胡出，誰也說不準。有人天聽二五八萬卻臭莊，有人起手三進聽都需要中洞進張，卻連續摸進這三個中洞，第四手馬上自摸。這就是麻將迷人的地方，不確定性極高，每名雀士都有機會，卻不是每個人都可以充分掌握。但我們必須相信學習麻將是沒有止境的，我們只要還待在雀圈一天，就必須時時刻刻保持著謙虛的態度與精神，來學習這個擁有巨大精神的遊戲。

2 麻將的精神

　　麻將就像一座巨大的森林，在寂靜之中給人帶來一股強大的壓迫感，可以說這是一座麻將樹海。有時候我們會迷失在廣大的樹海之中，找不到進路，也走不出盡頭。

　　唯一能夠在這座麻將樹海找到出口的方法，就像在上一篇所說，我們都應該用謙虛的精神去看待它，我們才能打得更好，也才能走出這片迷霧森林。說起來容易，但是在打麻將的同時，自我膨脹卻像是空氣一般，我們身在其中，卻很難察覺。

　　筆者記得一部香港麻將電影裡面有一句話：「記住，你贏的是人，不是牌！」這句話改變了筆者的想法，讓筆者深深的體悟到，原來自大的人皆是以為自己可以操控牌局。每每看到那種自誇自己麻將打得多好的人，或者是嘴巴不說出來，但也會用其它形式表現自己雀技高明之處的人，筆者都會覺得這些人的手玷汙了麻將。這種人都不會是高手，他們只會過度吹噓自己，以及藉由貶低他人來強化自己的信心，充其量只是「技術貧乏的雀手」而已。他們能憑藉的僅僅是一時的運氣，這也是他們唯一能依靠的。但是他們沒有發現運氣只是暫時流向他這邊，讓他贏個數場，便趾高氣揚，此類人物長期看來必定是輸家。

　　所以我們都在學習，學習雀技，學習不浮躁，學習將運氣導向自己，更重要的是，我們學習謙虛。謙虛是唯一的出路，就像海納百川一樣，包羅萬象。拒絕學習謙虛只是自取滅亡。到現在還是會有人問筆者會不會打

麻將，「會一些，略知一、二。」筆者皆是如此回答。這不是矯情，或者是虛偽，更或者是扮豬吃老虎，想當披羊皮的狼。是因為筆者非常了解沒有人會是「全勝之師」，一直贏下去。

　　麻將不會只獨厚某人，誰也別想當個全勝之師。或許偶爾連續勝個幾場，但心中請千萬別有某種假象，「我打麻將很厲害，沒人能贏得過我」，這只是自我陶醉而已。或者是連續輸個幾場，便完全怪罪運氣，怨怨老天爺不公平，為何獨厚於某家，都不眷顧自己。以上對自我學習一點幫助都沒有。

　　提高勝率是我們所追求的，一兩場敗場沒有關係。讀者要記住，今日雖敗尚有明日，我們要爭的是千秋，不是一時，只要長期統計下來我們的勝率比別人高，我們贏的機會比別人多就行了。

　　「棋靈王」，相信很多人看過，裡面的主角藤原佐為一心想成為「最接近神乎其技的人」，為什麼說「最接近」而不用更肯定的詞呢？因為「神乎其技」是永遠達不到的境界。雖然達不到，但是因為他的努力與專注，也讓他比任何人更靠近「神乎其技」。麻將也是，如果我們籠統定義麻將全贏為「神乎其技」，能達到的能有誰呢？答案是肯定沒有的，我們能做的，就是最接近而已「神乎其技」而已，如果真的這樣，我們就超越大部分的人了。

3 正招、奇招、反招、險招

　　筆者在自序裡有提到所謂的正招、奇招、反招、險招，此四招為雀戰當中，反覆運用之招式。麻將戰、和之間，甚至是途中打算下車不玩，企圖使其臭莊流局的每張捨牌，皆脫離不了此四招式。以下，筆者就依照此四招做出說明：

正招：屬於「或然率研究」

　　「正招」我們也可以稱作「最大進牌機率研究」。在基礎牌型之下，我們將會捨出最大進牌機率的捨牌，這也是初學者開始學麻將時，所能夠理解的範圍。或更進階一點，我們將會期待透過此張捨牌，賦予一個特定進程與環境，促成敵家的捨牌條件達到我們預想當中的結果。研究出「安全與推進兼顧」的捨牌，這部分屬於正招範疇。

奇招：屬於「出奇不意」

　　「奇招」我們也可以解釋為「攻其不備，出其不意」。當敵家正對於自己的手風順暢，得意於牌局之中；或者是完全喪失信心，只著眼「常態性思考」而對牌局失去應有的戒心時，便是我們採用奇招成功之時。「當我們無法讓敵人掌握，或使其誤判局勢，這將是我們戰勝敵人的條件之

一」，惟奇招需與正招互相搭配。正招部分雖屬或然率研究，但唯有「正」方能領悟「奇」。唯有充分理解正招，熟練正招，方能理解奇招奧妙，正招可說是奇招的根本，正是所謂「正奇相生，虛實為用」。

反招：可說是依據不同牌情當中，做出「違反直覺」的取捨

「反招」往往違背正招，也就是以或然率的角度來看是「不合格的」，亦違背常規戰術，但違反直覺的捨牌根據有時是依照敵家牌型、以及現實狀況的牌情，更有甚者是依照雀士本身的「直覺」而做出的反應。反招往往使敵應變不及，出敵意料之外，也時常容易走上偏鋒與極端。偶爾使用無礙，倘時常使用，必使反招誘惑力疲勞與敵之麻木，且將使敵視反招為本家正招，從而失去應該要有的效力。

險招：可說是「貪大求多」的一個路徑

「險招」經常伴隨著極大的不確定性，且風險極度高升。其貪大求多之心昭然若揭之時，不怎麼精明的敵家也容易將其識破。但這也無妨，因不論是否遭到敵家識破，當險招出招之時，我們必將走的路只有一條。險招是不允許半路出家、臨陣退縮的，必須相信成功必定在我。

希望讀者們透過上述的解釋，能獲得更深刻的啟發，並且能夠依據實際牌情，審時度勢，適當運用招式，最大的程度上擁有在雀場上獨擅勝場的機會。

4 高手過招，細節決定成敗

高手過招，永遠都是細節決定成敗

在與相同等級的雀士進行雀戰時，實力的差距並不顯著，勝負的關鍵在於精神狀態、體力、鬥志高低、戰略體現度，當然還有最重要的──「運氣」。

對於那些非常單純的只想要靠己身不成氣候的雀技，或者是單薄的運氣，就想剿滅所有雀士，從而贏得牌局的雀手來說，筆者所說的勝負關鍵太過複雜了。只要手牌美妙，進張順利，當然就不需要考慮到那麼多的層面，所以他們能做的就是在打牌前盡做些玄虛之事，並且崇尚運氣為尊。筆者曾經看過有一名雀手在入場前，在馬路邊燒金紙，然後口中唸唸有詞。經詢問，原來他是在祈求好兄弟可以在關鍵時刻助他一臂之力。

好牌人人會打，簡單到幾乎不需要技術

許多雀手在每一局開局，因起手配牌不佳而產生惡牌、壞牌時，直接想到的就是運勢沒有向自己靠攏，「今天的運氣真是糟糕阿」、「怎麼那麼倒楣」之類的，這都是低級雀手一開始心中的想法。但是惡牌、壞牌並

不會因為運勢貌似流向自己，而停止出現在我們手中。相反的，「霉運常常會偽裝成好運」，以好牌之姿出現在我們的面前。當我們起手牌美妙之時，必須注意這是否是倒楣的前奏。很可能在我們以為美好的手牌必定胡牌時，反而因為在規律的捨牌下，得利於敵家。這就是為什麼許多連莊許多敵家的上家，往往都是「手牌不差的」。該名上家所有因應於美妙手牌的打法，將直接得利於連莊家，然後我們就被該名敵家拖下水。「我們更應該要學著怎麼識破偽裝成好運的霉運」。

　　倘若我們能長時間固定進行雀戰，持續的與諸多雀士交流，在不考慮短期雀技與運氣浮動之下，長期下來，只要雀技方面能夠持續精進，關於運氣成份，將會被時間平衡。也就是「大家長期下來，運氣成分都差不多」。勝負的關鍵，將是能充分體現本身雀技資質的雀士。把握好每一把手牌，隨時關注牌局以及運勢的流向，注重所有細節，包括環境變化、捨牌的雀理變化、敵家手腳、眼神等等細膩的舉動，更重要的是，關注己身的精神狀態、體力、鬥志、戰略體現度等等。當運氣、機會來臨，或者是敵家露出破綻時，縱使只是非常隱約的，擁有良好心理狀態與雀士素質的我們亦能敏銳察覺，並且升起反擊的狼煙，一舉擒獲所有雀士。

5 最忌阮囊羞澀

　　進行雀戰最忌諱阮囊羞澀。筆者強烈認為，這是打好麻將前，最重要的要件之一。這也確實是學好麻將的起點。

　　筆者認為有著具體籌碼（現金）的輸贏，才能夠使我們將麻將給打好。相信絕對有人對於上述反駁，質疑「為什麼一定要有籌碼往來，才能打好麻將」？筆者只能說「此言泛泛」。讀者們試想，國內外重大的國際體育賽事，或者是職業棋賽，有哪一個賽事沒有對於優異者頒發獎金以資鼓勵？雖有點類比不當，因參賽者並沒有因為失敗而失去任何金錢，但總不能否認，除了榮譽之外，高額獎金是驅使人們向前的動力之一。

　　單純記分娛樂的麻將，似乎只存在網路麻將平台當中。有著具體籌碼的輸贏時，就會有壓力；而有壓力時，我們平時學會的雀技，也許就發揮不上了。但壓力是以什麼樣的形式存在呢？壓力，簡單來說就是「深怕口袋籌碼減少」的一種心理狀態，當有這種壓力出現時，就會有與平時打法不同的差異，進而影響到牌局的走勢，會變得過度謹慎，打這張牌也怕，打那張牌也怕，深怕送胡給敵家。在平時若只是一般記分的娛樂麻將，也許會打很好，奧妙無窮。但一有具體籌碼輸贏時卻變得龜縮，也許就是因為壓力的影響，而造成判斷力的準確度下降，更遑論根本無法發揮直覺的這個層面。對於敵家的判斷，以及牌局的判斷，都會因為自己的壓力，而蒙上的一層迷霧，「本來該贏的牌局，卻打輸了」。

　　打麻將的目的並非只是將籌碼停留在原地，更重要的是前進，但前進

必定有風險，必須承擔得起損失。即使是一時的損失，也可以利用此次的損失，觀察線索，尋找克敵的機會在哪兒。但若只是一昧地龜縮不前，就只會一直處於挨打的份。要承擔得起損失，簡單來說就是「輸得起」。輸得起不僅僅指的是牌品，指的更是籌碼的充份準備，雖然口袋中的籌碼多寡並不代表雀技，但表示我們比他人更能承擔風險。如果真有什麼壓力臨界點存在的話，口袋籌碼的多寡，就決定了我們距離壓力臨界點的位置。簡單來說，我們必須要擁有「抗揍能力」。不抗揍，很快就被打垮了。

認為自己雀技了得而以為必勝，這是不成熟的想法，也代表著對於敵家的蔑視。口袋需有多少籌碼，必須視對局打得大小而決定，不能太少，但也不是要多到讓人以為是要打梭哈。但重點是口袋的籌碼必須讓自己感到自在，讓自己可以無籌碼之憂而充分發揮，如此一來，剩下的就是雀技的對決了。

筆者從來追求的都是勝率問題，而非單場勝負。追求勝率使筆者非常宏觀地著重在整體，並且盡力去打好每一場牌局。「勝時不傲人，敗時不氣餒」，但這一切的起點，除了雀技的發揮之外，最重要的基礎，便是在於口袋籌碼的充分準備。

6 運氣也是實力的一環

　　麻將究竟是依靠自己的有形技術，還是無形的運氣取勝？有人說技一運九，有人言技二運八，任何類似的解釋，在在都貶低了真正應當展現的雀技價值。但不能否認的是，不論怎麼解釋，「運氣」這種不可捉摸性，尤其是無法量化的成分，確實讓身為雀士的我們，對於這個問題感到困惑。

　　筆者對於這個問題的態度是「運隨技轉」。

　　如果說麻將只是純粹運氣遊戲的展現，其實並不怎麼公平，畢竟麻將並不像是丟銅板那樣看似「非正即反」的單純隨機遊戲（縱使是丟銅板，坊間甚至有擲銅板的研究表示，擲銅板時的物理因素，遠比運氣來的關鍵）。這樣對眾多在雀桌上精益求精的雀士，著實是一種重大的汙辱。因為麻將不僅僅是數學遊戲般的追求或然率那樣的簡單，也同時包括了讀人、識人、自我心態控制、雀桌上的牌變化、解讀每名敵家牌情、觀察周遭環境……等等。明白每個環節對於自己的利害關係，綜合判斷，並知所進退，利用所有已知的知識，產生最大化利益，為自己創造更多的機運。所以「雀技」不僅僅只是機率的計算，還包括了上述的多個層面，這些都是在非常細微環節時，在瞬時之間必須要完成的判斷與作為。

　　當我們利用己身已知的雀技，將最大化的胡牌率展現於牌面，那叫數學機率最大化的體現，相信在有一定程度的初學者身上，亦能夠達到此目標；但當我們依據生死張提前捨牌、斷牌，甚至是打出了表面上看起來胡

牌率降低許多的捨牌，但最後卻胡牌了，但這也是我們預想當中的結果之一。而當旁人看不懂門道，無法究其原因時，也只能以運氣著稱了。

　　當我們覺得運氣開始遠離我們而去時，我們應當有積極的作為，利用自己已有的雀技力量，企圖把這股無形的運氣拉攏回來，並與之產生良性的互動，並試圖使運氣慢慢地轉移到我們身上，讓我們可以運用。而不是消極地默默承受壞運侵蝕自己的自信，最終使自己陷入了崩潰，從而最終產生不情願卻又不得已必須接受的敗戰結果。

不開口誤導敵家
己身手牌內容以及企圖

雀桌
語錄

筆者認為這是一個很重要的要求。有聽說沒聽，沒聽說有聽，總是讓人感到做人有點卑劣。我們能做的應當是由肢體動作、吃碰牌面、捨牌內容等等的方法，使敵家陷入誤判，而非以開口方式誤導敵家。縱使目的達到了，形象卻毀滅了。

除了擁有某種特殊目的存在，筆者還沒有看過有人打麻將的目標是要打輸不打贏的。甚至是那些嘴巴講說「打得愉快最重要，輸贏不重要」的雀手，當落入敗陣之時，縱使強顏歡笑，亦難掩落寞。

此篇提供筆者在雀圈中所知道的部份雀士擁有的高標準給讀者參考。在一般人眼裡的輸贏，應該就是以一場麻將打完以後，身上的現金有沒有增減為標準。這種直觀的標準，屬於「有形」的成本，以很顯而易見且直接的結果呈現。

每位雀士看待麻將的輸贏不同。讀者們是否有過這種經驗，在一場麻將到了最後一將，臨近西風、北風快要結束的時候，已經知道或感覺自己輸了不少，卻仍然希望在剩下的幾把牌中能夠胡出，心中的想法是「少輸為贏」，甚至是當輪到自己最後一次上莊時，來個大連莊，使其反敗為勝？筆者想，若真的在最後幾把牌中如願地胡出，或者是真的如願地連莊後扳回不少籌碼，即使結帳後發現身上現金比起打牌前來得少，但因為剛才經歷了大輸的過程，好不容易贏回不少錢，讀者們的心理感受一定認為自己贏了。這是因為心中已經在清點籌碼時產生了「定錨效應」，並且以此為基準，認定心中的具體成本。雖然實際上，比起入局時還是輸了，但心中覺得已經賺回來了。

另外一種雀士也是相同看法，不過卻跟我們相反。

　　老手們會依據上場時間及雀數，來當作時間成本，也就是將「無形的時間成本，轉化成有形的資產成本」，以作為輸贏的依據。譬如說打三雀，是打底五百，台一百的賽局，那他們的想法就是：「每風贏一底一台。」也就是說，一雀當中的東南西北風各贏六百，一雀就贏兩千四，三雀下來便是贏七千二了。如果沒有這樣的標準，就算輸了。縱使實際是贏了五千，也算是輸了二千二。他們花了時間與精力在牌局上，對他們而言，時間就是成本，時間是寶貴的，必須轉化為有形的成本呈現才行。

　　這些老手並不是一開始就有這樣無形成本的想法，他們是經過無數次的戰鬥與自我修練，才因而轉化了想法。這樣的層級，並不是我們短時間內可以碰觸到的境界。

　　並不是鼓勵大家像老手們有一樣的想法，這也不是筆者所願。麻將對我們而言，並不是賭博，更不是維生工具。如果能夠以消遣作為學習動力的話，相信這樣的麻將才能夠打得更好，技術更能提升，打得更有格調，更有內涵，且更能贏得他人的尊重。

榮耀是一種傳承
顯赫的不是麻將本身
而是雀士的一種氣韻

雀桌語錄

8　雀匠與雀士

　　所謂「麻將打得好」究竟是怎麼一回事？麻將打得好或不好，筆者有著特殊的「廣義」與「狹義」的解釋。狹義的解釋是屬於或然率上的取捨，包括依照牌型、牌理、以及行牌進程而做出的取捨，這就是屬於狹義的範圍，也正是一般人判斷的方法。廣義的解釋較複雜些，包括心態上的培養，以及對於自身運氣的判斷。

　　這就是「雀士」與「雀匠」的分別。雀匠只視或然率，一切依照牌理打牌，雖可依照進程而判斷生死張，但本質上仍屬於信仰機率之人，以為麻將僅僅是機率遊戲而已。雀士則不然，雀士明白機率只是輔佐自己贏牌的條件之一，且佔整體成份不大。明白「雀亦有道」，追求更深層的技術，那是一種「尋常人無法達到的頂點」，與雀匠有著截然不同的分別。

　　在牌局承平時期，信仰機率也許可以獲得非常大的成功。但一旦進入了急迫戰局階段，信仰著機率的人，手牌再美好，絕對是難以措手。

　　雀戰中，雀匠總是在遍體鱗傷之後，仍然得不到教訓。縱使了解自身霉運當頭，依然硬擊敵家好運，「以己之短強戰彼之長」，深信著「或然率」就是一切，總是死守教條。在捨出最大機率打法，或者是依照進程捨出次要打法，意外放槍、送胡給與他人之時，仍自我安慰地認為「聽這麼多洞放槍無憾」、「打這張太危險，只能打出這張」等等沒有幫助的話語。每每皆在戰敗之後，帶著自身的懊悔以及遺憾離開，並且怪罪牌局當中的他人，甚至是旁觀者。從來沒有過自我檢討得想法，這就是雀匠。

　　雀士並非不敗，但當雀士遭逢困局時，並不會怨天、怨地、怨人，可以馬上拋開機率的想法，瞬間融入運勢流向、理解敵家牌技、自身處境等等，有著更彈性的做法與想法。「逆時勿愁」，雀士使用各個方法、條件等，盡量使運勢流向及有利條件導向自己。無形的、有形的，皆是雀士利用的武器。即使戰敗，雀士也不怪罪他人，反倒在腦海中「覆盤檢討」，對於關鍵的牌局有著深刻的領悟，不似雀匠，怪上家、怪下家、怪對家甚至是怪旁觀者、怪環境。雀士心中有著更成熟的雀道，可說是人生觀的反映。

　　某種程度而言，筆者是喜歡失敗的。每當失敗後，便會陷入深深的檢討當中，甚至是到了睡不著覺的程度。並非為了失去的籌碼睡不著覺，而是一種興奮、愉悅。失敗之時便是成長之時，筆者總是花費著許多時間回想，是因為敵人的強大，還是說是自身的失誤，而後更期待下一場牌局的到來。不論讀者們的麻將功力是處在什麼樣的程度，也許已經打了好幾年，或者是剛起步都好，別害怕失敗！「失敗是成功的預演」，沒有失敗，就不會有進步。

三等雀士知道贏
二等雀士了解輸
一等雀士心中沒有輸贏

雀桌語錄

9 麻將的收穫

　　偶爾有人會問起筆者，「打了那麼久的麻將，究竟是贏的多，還是輸的多？」

　　「麻將是追求總勝率的遊戲，不以單場勝負做評斷，籌碼面上筆者是贏的多的！但讓筆者最有收穫的，籌碼面還是其次，更重要的是筆者學習到了『自律』。」這是筆者對於此問題通常的回答。

　　長期身處雀圈的環境，讓筆者學到了風險管理、時間控管、自我健康狀況評估、觀察環境、體察人物、培養直覺，以及人與人當中有可能存在著亦敵亦友的轉換與掌握，這些都是筆者在打麻將當中所能獲得的成長，而且都是必須透過觀察所習得，並不是金錢可以購買來的！

　　簡單來講，麻將讓筆者學到了「自律」。不僅僅是可以用在雀圈環境，對於人生、工作，以及諸多層面，皆有著莫大的幫助。麻將確實是體驗人生的一大好工具。

　　講到「自律」二個字，很多人直覺只想到了起居作息，雖然這與筆者打麻將的時間控管也有著莫大的關係。有著時間的控管，才能夠對於人生其它的事情能有更充分的掌握，並取得平衡。

　　「永遠都是我們在打麻將，並不是麻將在操控我們」。自律除了自我時間的控管以外，也包含了自我期待、自我檢視，以及自我目標規畫的達成。當有了自我期待、自我目標的規畫後，接下來剩下的便是有計畫且具體的執行。目標的設立必須依照自己的能力設置，而具體的執行也意味著

自己對於目前所處的環境必須正確評估，「當有利的條件產生了，就必須觸發什麼動作，好充分掌握」、「當不利的情況出現了，必須執行 B 以做避險動作」等等。上述的這些舉動，放在雀戰中，在在表示了每把牌都需要隨時保持彈性、不可一路走到天黑、一成不變的意涵。

見微知著，當我們善於觀察朋友與敵人的分別，並且不會對任何人過分相信、一廂情願的投諸情感時，讀者們就會發現「當傷害來臨時，我們早有心理準備，而不會措手不及地自憐自艾」，以至落個「我本將心向明月，奈何明月照溝渠」的下場。而在雀戰中，朋友與敵人之間的關係，是一直在轉化與流動的。「沒有一名敵家永遠是敵人」，甚至是當你需要他牽制敵家時，他這時的身分便是你的朋友。「但也別期待你們永遠是朋友」，他之所以牽制敵家，也未必是為了你，更大的程度是為了他自己，也許下一把牌，他便要胡你了。

所有贏得的籌碼都可以進行量化。但我們如能在雀圈中獲得「自律」，當運用到工作、人生當中時，其收益是永遠無法用數字量化的存在。

培養成熟穩重的人生觀
麻將是最好的教材

雀桌語錄

10 雀桌上的獅子搏兔精神

什麼是獅子搏兔？當一隻獅子在一片廣大草原上，埋伏著等候狩獵時，不論是對待與自己體型相當的大型獵物，或者是毫無抵抗能力的兔子，皆能夠全力以赴地衝刺，並且用盡全身之力置獵物於死地。「即使是非常微小的事物，我們也都能用盡全力去對待」，這就是獅子搏兔的精神。

麻將亦然，能夠在面對所有對局者時，發揮獅子搏兔的精神，全力以赴，相信我們就可以將麻將打得更好，也就更接近我們所追求的「神乎其技」。

相信讀者們都聽過某些話，「對付你們我只需要三成功力即可」、「籌碼打太小了，專心不起來」、「反正是別人的籌碼，隨便玩玩」等等之類的，相信在多數人眼中，這些都是正常的。但筆者卻無法對這些聽起來輕浮、甚至是有點瞧不起人的話產生認同的共鳴。

許多朋友與筆者打過牌後，評語都是與筆者打麻將時，會覺得筆者的態度過於嚴肅、行牌太過嚴謹，不像是與朋友輕鬆消遣，並且很少主動與朋友嘻嘻哈哈，反倒是有種「認真比賽」的感覺；甚至是偶有朋友需筆者代打時，筆者也都以非常認真的態度拼搏，並不會因為輸贏不是自己的籌碼，而有所鬆懈。所以同桌的雀友都會說：「就算你有代打的立場，但對於身為也是朋友的我們，未免太盡全力、太不留情了吧！」筆者這樣認真的態度，正是獅子搏兔精神，又有多少人能夠做到這一點呢？

筆者建議讀者們，不論是存在什麼樣的外部條件，哪怕是在自己家

裡、親戚朋友家，讀者們如能認真對待每一場對局，不僅可以培養自己的實力，從中獲取相關經驗值，還可以額外獲得的朋友間的尊重，「敬人者，人恆敬之」。不論是朋友間的對局，或者是外部雀場，我們都應用全部實力應戰，這是對於對局者的尊重，也是對於同為雀士的尊重。讀者們設身處地試想，哪天我們敗場了，從贏家口中聽到或者感受到的是「隨便玩玩而已」、「輕輕鬆鬆就把你幹掉了」等等這種似乎瞧不起人、輕蔑的話或者是態度，我們將會何種的難堪！

　　請讀者們記得「獅子搏兔」精神，我們認真對待每一場牌局，對手將心服口服。哪怕是雀技實力差距過大，徹底的輾壓對手，我們也不該有所放水、放鬆，這不僅僅是對於對局者的尊重，對方也將因為我們基於雀士的尊重，而連帶對我們產生尊敬，相信教學相長之間，也將由此而生。

瞬息萬變的麻將牌局
定力的培養尤其重要

雀桌
語錄

克服不該有的緊張感

　　聽牌時、連莊時、牌面台數頗大時，動作上不論是摸牌、捨牌，在心態上都有難以克服的緊張感呈現，連帶的便是動作僵硬，進而影響行牌判斷。克服、消除緊張感，讓自己顯現的從容些，是一名雀士的基本態度。「一等雀士，心中沒有輸贏」。雀桌上除了雀技的展現，亦要享受雀戰的過程。不對牌面高台數有不切實際的成胡期待，不患得患失，隨時檢視著雀技與勇氣的相伴是否相符，緊張感便會益漸消除。

雀士捨牌探究篇

1 起手配牌平均值

　　當我們進行雀戰時，都希望起手配牌可以好一點，心裡都是想著大字少一點、搭子可以是好進張的搭子，盡量不要有中洞或者是邊張的搭子，這樣的牌會比較不辛苦、比較好打一點，至少可以在起跑點多贏其它家一點。但起手牌什麼算是好，什麼算是壞呢？

　　其實這是沒有標準的，因為那都是每名雀士的主觀感覺。但是現在我們不妨透過計算方式，了解一下每把起手牌數牌與字牌的平均值在哪。

　　在前文「麻將的結構篇」已經介紹過了，麻將牌總數 144 張，筒索萬數牌總計 108 張，東南西北中發白字牌總計 28 張，花牌 8 張，共 144 張，每人配牌 16 張。我們來算一下每把起手牌數牌與字牌的比例：

 字牌算法：

28（字牌數）÷136（數牌與字牌之合）＝ 0.2（小數點第二位四捨五入）

16（起手牌數）×0.2 ＝字牌 3.2 張。

數牌算法：

108（數牌數）÷136（數牌與字牌之合）＝ 0.8（小數點第二位四捨五入）

16（起手牌數）×0.8 ＝數牌 12.8 張。

從上面算法我們可以得知，每把牌一起手，應該會有約 3.2 張的字牌，以及 12.8 張的數牌。現在大約可以知道，起手會有 3 張孤張字牌及 13 張數牌。所以假設字牌是不成搭的，每把牌可以接受的孤張字牌約為 3 ～ 4 張左右。如果是字牌低於 2 張，相對數牌一多，牌張聯絡性就強；如果超過 5 張孤張字牌，除非摸調非常順利，要不然這把牌的胡牌之路可說是非常辛苦。

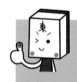

在失去會贏的自信時 我們就必須停止打麻將

我們都會遇到低潮的時刻，這並不用緊張，也許是瑣事纏身，導致我們並沒有贏的感覺。我們該做的事就是「停止一切的雀戰」，待我們心中的直覺甦醒，這時獲勝的機率將會提升不少。不過對於熱愛麻將的雀士來說，這也是最難辦到的一點。

筆者在前一篇提到配牌時的字牌與數牌平均率，我們可以了解到幾乎每把手牌一開始皆是搭子不齊全的，除非運氣特佳，要不然很少有那種一起手便渾然天成，只需要等待進張的六個搭子格局。縱使是有多餘的孤張，也大概是屬於與搭子無關的餘張，捨出也不必太過考慮的那種孤張。

所以我們通常都會面臨「孤張取捨」的問題，然而孤張取捨是有一定的原則，這個原則是根據「促成手牌能夠以最大或然率進張」的原則，一般而言，孤張取捨的順序應該為：

第 1 順位：孤張字牌。
第 2 順位：沒有湊成搭子的單張側邊牌一、九。
第 3 順位：沒有湊成搭子的單張側邊牌二、八。
第 4 順位：沒有湊成搭子的單張中張牌三、四、五、六、七。

孤張字牌會最先被捨出，是因為單張字牌的特色就是能夠組成搭子的要素，並不像數牌一樣可以與其它數牌組成搭子。單張字牌除了本身以外，就只能與剩下三張相同的字牌組成搭子，這就是為什麼一開局最先被捨出的通常是字牌，因為組成搭子的機會比數牌低。但是若組成搭子以後，卻是非常容易碰出的。

沒有湊成搭子的單張側邊牌一、九因為是在所有數牌當中聯絡性最差

的，例如一只能來一、二、三才能湊成一搭，僅三門而已，所以僅優於單張字牌，是在單張字牌捨完後的選擇。

沒有湊成搭子的單張側邊牌二、八優於單張側邊牌一、九，原因是因為能夠湊成搭子有四門，比起側邊牌一、九多一門，例如能與二成搭的數牌就有一、二、三、四，聯絡性比起一、九要好的多。但對於中心張來說，尚略輸一籌。

孤張中心張不論是三、四、五、六、七的任何一張，能與他們湊成搭子的牌張皆有五門。例如能與三湊成搭子的有一、二、三、四、五。能與五湊成搭子的有三、四、五、六、七。能與七湊成搭子的有五、六、七、八、九。這就是為什麼在所有孤張取捨的順序當中，中心張是被列於最後考慮的原因了。但是若有兩張中心張同時存在，當中還是有依照優劣來決定捨出順序的。

例如起手牌為：

以上暫先不考慮後續摸進牌張為何，因為整副牌並不夠搭，我們可以知道捨出順序為——

第 1 順位：孤張字牌 東 中 □ 其中一張。

第 2 順位：側邊牌 一萬 。

第 3 順位：側邊牌 ‖‖‖ （因已有 ‖‖‖ ）。

第 4 順位：側邊牌〔九萬〕。

字牌是率先被捨出的，原因不需贅言，然而〔一萬〕〔牌〕也是依照（一四七法則）判斷捨出，在不考慮會摸進什麼有效張的狀況下，基本上捨牌順序可以照以上規則為之。然而〔牌〕〔牌〕切勿輕捨，因為搭子並不齊備，〔牌〕〔牌〕〔牌〕〔牌〕可以將〔牌〕〔牌〕視為一搭，〔牌〕〔牌〕〔牌〕視為一搭，除非能夠摸進〔牌〕或〔牌〕與〔牌〕搭配，這時候〔牌〕起不了作用，才能將之捨棄。如要從〔牌〕〔牌〕當中捨出其一，也必須捨出〔牌〕，因為〔牌〕有〔牌〕〔牌〕，即使是捨出〔牌〕後來〔牌〕也可接續，並不遺漏。而〔牌〕能有〔牌〕〔牌〕〔牌〕〔牌〕可以進張，比起〔牌〕進牌面較廣。所以若要〔牌〕〔牌〕當中捨出其一，也必須是捨出〔牌〕才是。但若是在捨出〔牌〕之前便來了〔牌〕，形成了〔牌〕〔牌〕〔牌〕〔牌〕，這種牌可以吃上兩搭，這時候〔牌〕便不能任意捨出，應另擇張捨出。

3 牌面價值分析

接下來便要介紹「搭子」的概念。在打牌時，麻將十六張牌一入手，最先的動作必定是將同屬種的牌給歸類在一起，好讓我們可以方便辨識。這個時候，我們就可以做一個價值判斷，以方便本局可以制定的初步方針以及計畫。可以依據以下幾點判斷：

 ## 起手牌面的組合若低於三搭以下，這局會打得比較辛苦

也許讀者們會問——怎麼樣才能算一搭呢？筆者就在此舉例：

 等等的兩面進張，以及一對，視為一搭。

 等等的三點金牌型，也可視為一搭。但若是以下的牌型，可就不能這麼樂觀了，如：

 等等的中洞搭子，有兩搭中洞搭子只能視為一搭半，三搭中洞只能視為兩搭，但是中洞搭子容易形成兩面進張的搭子，這時候就要重新審視了。雖然中洞搭子比兩頭

進張搭子差，但是卻比以下的搭子好的多，如：

、、、、等等，稱為邊張

搭子，他們要形成兩面搭子卻需要兩張牌，所以在一般牌面價值分析上，兩組邊張搭子算是半搭。

當然以上所說的，還要依照未成搭的孤張牌來考量，就算我們手牌看似只有三搭，但其它的孤張牌全是聯絡性極佳的中張牌，譬如說三～七的中張牌等等，而且摸牌的手風又極順，每手摸牌皆是非常有效的進張，那當然可以忽略起手只有三搭的狀況。如；

這是起手配牌的牌型、雖然只有三搭，且字牌有五張，但是這副牌中的數牌、中張牌不少，而且幾乎只要摸進數牌都能夠靠到搭，所以這副牌算是良好的牌型。

起手牌面上有超過六張以上的一、九牌及字牌

如果遇到這種狀況，讀者們就該謹慎地考慮一番了。

麻將平均進張率為兩手摸入一張有效牌，隨著往後牌型固定而逐漸低調化，轉為三手或四手摸入一張有效牌。換句話說，如果我們的手牌有六張一、九牌及字牌，例如：

這樣的牌型，即使想要聽牌也有難度，更不用說想胡出。除了 以外、其餘並不是好搭，且一、九及字牌有八張，若不是手風極順，張張有靠到搭的話，我們要摸到聽，大約是在十二手左右，甚至是無法聽牌。而我們在前面所做的戰局劃分，很明顯的可以看到大約有七成左右的牌局在戰局中後期結束，也就是說，也許在我們聽牌之前，已經有敵家胡出了。此手牌聽牌之路極其坎坷，更不用說胡牌了。筆者給予的建議是，盡力讓此局臭莊，或者讓三家去相殺就好，不宜參與勝負為上。

為什麼許多人
沉迷賭博之中呢

雀桌語錄

賭博之所以會讓人沉迷，正因為它充滿了不可預測性。據傳賭博衍生於「占卜」行為。占卜不同於中國人的算命，比較接近「未來的預知學」，能夠預知人類無法看到、卻又很想知道的未來。人之所以會沉迷賭博，正如同占卜師沉迷於預知當中。

4 牌搭優劣論

　　雀戰的開始與結束，就是牌搭的組合遊戲。搭子的組合，簡單來說，皆按照一般抽象通則來看搭子的優劣，大致上依序為一、兩頭搭子。二、卡搭（中洞搭）。三、可碰搭。四、邊搭。五、單張數牌（又分中張數牌與側邊數牌）。六、單張字牌。

 兩頭搭子的意義為聽兩面

　　例如：可進，可進，

可進 等等皆是屬於進張兩面的兩頭搭子，這是上述所有搭子當中最好的進張型態。而三面以上的聽牌形式，也都是由兩面搭子延伸出來的。

 卡搭（中洞搭子）的意義為連接兩張數牌中的單張牌

　　例如：需連接，需 連接，　　需

 連接等等皆是屬於卡搭，因為只能進一門，所以如不考慮實際戰局狀況，確實比兩面搭子稍差一些。

可碰搭的意義為兩張相同數牌或字牌

當有人將第三張捨出，便可碰出，為一完整搭子，例如：、

、等等，只要手牌有兩張一樣的牌張，出現第三張便可碰出，成為一組完整的面子。這裡順帶一提，很多人在聽牌的時候，對於要聽對對或者是中洞經常會猶豫不決，甚至初學者更喜歡聽對對，因為感覺上是聽兩門，但一般來說是聽中洞比較有利，這就是筆者將可碰搭擺在中洞搭後面說明的原因。

邊搭可以說是所有兩張牌所組成的搭子當中最差勁的

 例如： 需進 、 需進 、 需進 等

等，除了需進三、七尖張之外，要轉成兩面進張都還需要兩張牌。譬如，

如摸進 ，捨出 後形成 ，一樣是需求 ，除

非在摸進 捨出 後，才能轉為 兩面進張的搭子。不像是

中洞搭子，只要摸到相鄰的牌張就可以形成兩面進張搭子，邊張搭子可以說是所有兩張牌所組成的搭子當中，行情最差的。但是如果摸進了一樣的牌張，如： 摸進了 形成 ，或者是摸進 形成

，形成了吃帶碰的型態，那就能算是優良的牌搭。

單張數牌當中又有分中張牌與側邊牌

例如：、、、、 等等，皆是屬於數牌

的側邊牌；而凡是三、四、五、六、七等等皆是屬於中張牌，例如 、

、、 等等。側邊

牌與中張牌的差別在於，中張牌的聯絡性比側邊牌優異，每一張中張牌的

聯絡牌皆有五門，例如 ，凡是摸進了 的其中一

張都能成為一搭；又如 ，凡是摸進了 任何一張，

皆能成為一搭。而若是側邊牌的 ，聯絡性就比中張牌來得差，因為只

有 四門而已，若是單張 的話，聯絡性就更差了，只

有 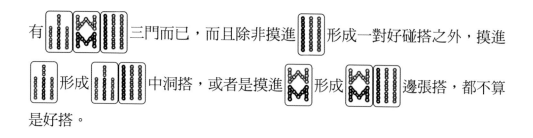 三門而已，而且除非摸進 形成一對好碰搭之外，摸進

 形成 中洞搭，或者是摸進 形成 邊張搭，都不算

是好搭。

單張字牌為一般大家所稱的四風牌 東南西北、

三元牌 中發

　　單張字牌的特色就是，能夠組成搭子的要素並不像數牌一樣多，甚至可以與同屬種的數牌組成搭子。單張字牌除了本身以外，就只能與剩下三張相同的字牌組成搭子，這就是為什麼一開局最先被捨出的通常是字牌，因為可以組成搭子的機會比數牌低。但是若組成搭子以後，卻是非常容易碰出的。

　　以上只是概括而言，只能算是抽象通則，並不能通盤論之。像是在很多時候，單張中張數牌就比邊張搭還要優異，筆者都寧願留下中張數牌搭來靠搭，從而拆出邊張搭。中張數牌聯絡性極佳，比起邊張搭更容易形成完整搭子。而邊張搭也不一定比中洞搭差，只要能摸進相同牌張，容易碰出的側邊碰牌組就有可能比中洞搭更早形成完整搭子。

5　聽牌型態機率論

相信很多雀士都有著「怎麼每次聽牌，不是中洞，便是邊張」的感覺。胡牌之前，必先聽牌才能成功。所以，擁有良好的聽牌型態，胡出的機會也就越大。

而通常會出現的聽牌型態，「聽兩面」或者是以上的搭子是最完備的，也就是所謂「理想」以上的搭子。若是「聽一張」的中洞及邊張搭子，就不這麼認為了。

很不幸的，筆者要告訴讀者們的是，這種「聽一張」的出現機率，是遠遠大過「聽兩面」的出現機率的。以下，就讓我們以聽二面與聽一張的情況來算一下吧！

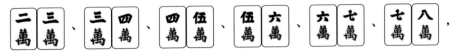

以上為兩面搭子，在同屬種的牌裡面有六組，再加上另外兩個屬種的牌共有十八組。

而聽一張的搭子有：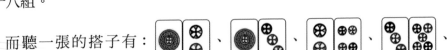

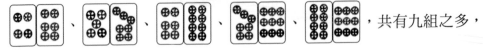，共有九組之多，

再加上另外兩個屬種的十八組，共有二十七組。

所以「聽一張」的搭子與「聽兩面」的搭子為 27：18，約分後為 3：2，

也就是說，我們的五把聽牌的待牌型態，會有三把是「聽一張」的，另外二把才是「聽兩面的」。

　　邊搭及中洞的待牌張數少，胡牌率也兩面搭子來得低，但是這種聽牌型態的出現率卻是高於兩面搭子。當讀者遇到連續出現此種聽牌型態，千萬不要怨天尤人，怪罪運氣不佳，以至影響後續打牌的心情，須知野花也是花呀！

謹慎的吃、碰、槓

許多雀手都是能吃即吃、能碰及碰、能槓即槓，毫不考慮牌情後續的流轉。不僅是我們打到海底的牌張會透露牌情，我們吃碰過後的覆露牌面，也會說話，甚至是暗槓的出現，也很可能會因為敵家的猜測，讓牌局發生轉變。手上的牌張基本上是越長越好打，行牌內容也會因為手牌擁有較多牌張，而更加彈性，戰術更多元。面臨吃碰槓時，多想二手後的敵家、牌面牌情，也許此手放棄吃碰槓，我們將更有所得。

6 金三銀七

在同屬種搭子不齊備的情況下，如果只有兩張牌，那是哪兩張牌才可以涵蓋同屬種牌張的所有進牌面呢？答案就是三與七。三與七同樣是屬於中心張，而且還有著「尖張」的身分，所以被稱作「金三銀七」。

當手上擁有同屬種的三與七時，千萬不要輕率捨出。例如手上有 三萬 與 七萬 各一張的時候，凡是摸進的萬子，一萬 到 九萬，都能夠毫不遺漏配成搭。所以如果在同屬種只有兩張孤張牌的情況下，擁有三與七，是最好的靠搭涵蓋面。

金三銀七該留的理由還有另外一個，因為它們都是邊張一二與八九需要的尖張牌，這種牌如果讓擁有一二、八九的下家吃進，便會讓下家「士氣大振」，因為連最難進的三七尖張都讓他吃進，後續必定會讓下家牌風發燙、為所欲為、肆無忌憚，這不會是我們所樂於見到的。當我們對於下家已經失去控制的時候，只會讓他持續做大而已。

讀者們也許會有疑問，即使是只有孤張三或者是七，也千萬不可輕率捨出。難道逢孤張三與七，我們就死扣不打了嗎？不是這樣的，我們只是要控制下家而已，目的是減緩他的進張速度。盯牌不要盯到死，這只會讓對家及上家佔便宜，拉著下家與我們陪葬而已。真的不要的孤張三與七，我們終究還是要捨出，以免妨礙了我們的聽牌速度。

其實，控制下家最好的方法就是，我們可以等到下家有捨出一或者是

九的時候，像是在拆搭一二或者是八九的跡象，再捨出孤張的三或者是七，下家必定會用埋怨的眼神看著你，心想著「我一拆搭你就來」。但假設下家是用四五或者是五六吃進的話，也用不著後悔，因為就算是下家用四五搭子或者是五六吃進也無妨，因為意義上並不相同。若是早晚要捨三與七的話，也寧可讓下家的兩頭搭吃進，只要不是用一二邊張搭或者是八九邊張搭吃進而助長敵家士氣即可。

敵人的慾望
就由我們來掌握吧

有時候，我們會因為運勢的風吹向我們，而產生「想贏的慾望」。但這慾望不能太大，也不能過於渺小。當我們給予對手適當的慾望，使其囂張地過份高漲之時，反而是我們最佳的機會。相反的，我們也應小心對手提供的慾望。

當我們手中有著兩張同線孤張牌的時候，一定要趁早打掉一支。例如：

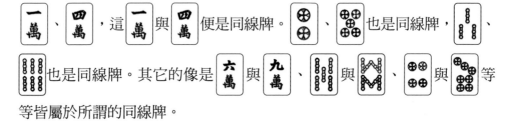

等皆屬於所謂的同線牌。

這種「間隔兩張」的同線數牌，一定要趁早打掉一支。雖然兩張牌比較好靠搭，但其實靠搭只需要一支就可以了。因為等到其中一支靠到了搭，這種牌遲早是要捨一支的。等到要捨牌的時候，可能有人已經聽了這線牌，更有甚者兩張同線牌都沒有靠到搭子，反而是其它數牌靠到搭，這時卻必須連續打兩支同線牌，第一支沒事情，第二支卻放槍也是常有的事。

一與四，應該先捨一

因為即使是來二與三，有四與之搭配，一算是餘張，先捨無妨。

六與九，應該先捨九

因為即使是來七與八，有六與之搭配，九算是餘張，先捨無妨。

二與五、五與八

如若要先捨一張牌。也一定要捨出二與八，因為五的進牌面是大過二與八的，所以若是在二與五的場合必先捨二，五與八的場合先捨八這點是無庸置疑的。

三與六，該捨哪張見仁見智

因為三與六都是屬於中張牌，以靠搭進牌數看來，兩者擁有相同進牌門，無論捨哪張都應該會有相同效果。但是如果是以靠搭優劣的角度來看，應該要捨六留三。

在四與七這兩張同線牌的處理上，也是存在著許多爭議

跟上述第四點的三與六捨法一樣，有諸多看法。因為四與七有相同的進牌門，但像是三與六一樣，必須從後續靠搭優劣角度判斷，所以在四與七的場合，筆者的建議是捨四留七。普遍來看，我們不能膚淺地只看進牌機率，必須從後續靠搭優劣的角度考慮，這才是比較務實的做法。關於三與六，捨六留三；四與七，捨四留七的捨法理由，後續將闢專文說明。

8 三張同線牌取捨

　　前篇的「同線牌取捨」提到——當有兩張同線牌時，我們應該要盡快捨出一張牌，但是如果我們是遇到了三張同線牌呢？會有三張同線牌的狀況有三種，「一、四、七」，「二、五、八」與「三、六、九」。孤張牌取捨一定要從「靠搭」的角度出發，孤張牌靠搭的優劣影響到聽牌速度，聽牌速度又是影響到胡牌的關鍵所在，不可不慎之。

　　當我們手牌起手的時候，如果手牌擁有以上三種狀況的同線牌並存，我們便可以率先捨出一張同線牌，甚至是比字牌還要先捨出，即使是數牌的進牌面較多。

　　例一、起手牌為：

　　以上是起手牌遇到「一、四、七」的情況，原則上我們應該先捨出一萬，甚至是可以比手牌當中的其它孤張字牌還要先捨出，這樣也沒關係。捨出一萬，萬字除了再摸進一萬以外，其它都可與四萬、七萬配之成搭。

　　例二、起手牌為：

　　起手牌擁有「三、六、九」時，也應該是先捨出九索。同理，因為捨出九索以後，索子除了再摸進九索以外，都可與三索、六索配成搭。

例三、起手牌為：

以上是非常漂亮的二進聽牌型。假設在二筒、五筒、八筒靠到搭之前就先摸進了 、 或 ，那這時候應該打出二筒、五筒、八筒的哪張來待牌呢？相信許多雀友皆會捨出二或者是八，因為感覺上留著五進張比較多門。這樣並沒有錯，因為在上一篇的「同線牌取捨」曾經提到，在有二、五或者是五、八並存的牌型下，非要捨出一張牌時，應該要捨出二與八。原因是五的進牌門比起二、八來得多，這點並無疑義。但是在二筒、五筒、八筒並存一定要捨出一張牌的情況下，最好是捨出五筒。在二、五、八筒捨出五筒後，後續無論是摸進什麼筒子，只要不是摸進五筒，都能夠與二筒、八筒配成搭，進牌涵蓋面可說是比起留二筒、五筒，或者是五筒、八筒的情況下來得廣。

前面的「金三銀七篇」提到，只要同時擁有三與七的同屬種牌，不論是摸進同屬種的哪張牌，都能夠毫無遺漏地配成搭。相對地，當同屬種的二與八同時存在的話，因為除了五以外都能夠配成搭子，所以我們可以暱稱為「銅二鐵八」，與金三銀七相呼應。

所以讀者們將來遇到了「一、四、七」、「二、五、八」、與「三、六、九」時，只要記得「一、四、七」打少，「二、五、八」打中，「三、六、九」打多，這樣就能確立最多的進牌面。

9 捨六留三與捨四留七秘探

　　在「同線牌取捨篇」筆者有說明，三與六並存的狀況下捨六留三，四與七並存的狀況下捨四留七。現在這篇則要討論原因，讓我們從兩點切入，第一、「靠搭情形」。搭子的好壞影響聽牌速度，進而影響胡牌進程，這裡將分析可能靠搭的情況，什麼是好搭，什麼是壞搭。第二、「若未靠到搭，捨出後對己方的影響」。即使是留下一張中心牌，也有可能會因為牌情改變而有捨出的情況，我們將要探討如果發生這種情形，捨出後對我們的影響，亦即「安全度」。

　　我們先就第一點分析一下三與六的情況，如果是留六，能與六配成搭子的有四六、五六、六六、六七、六八，好壞搭分析如下：

- ✪ 四六需要五才能成為一組完整面子，五不僅上家不太會打下，也不好摸入，「劣搭」。

- ✪ 五六需要四或者是七才能成為一組完整面子，雖然表面上是聽兩面，但所聽之牌皆為中心張，而且其中一頭是「尖張七」，上家不捨，讀者們也不好摸入，「劣搭」。

- ✪ 六六需要另外一支相同的六才能組成完整面子，除了手上兩張外，只剩下兩張，而且中張六屬於「使用度極高」的牌張，除非能夠依賴運氣摸入，否則別家捨出機會極小，「劣搭」。

- ✪ 六七需要五八來組成完整面子，雖然所聽之牌有一張「中心五」，但是因為有一張「側邊牌八」，胡出率可以高一些，可以說是與

六成搭的五個搭子當中，較好的搭子，「良搭」。

⭐ 六八搭子僅是聽中洞中心尖張七，可以說是最劣的聽牌形式，「劣搭」。

如果是留三，能與三配成搭子的有一三、二三、三三、三四、三五，好壞搭分析如下：

⭐ 一三缺二為完整面子，二雖為中洞，但是因為二為側邊牌，如他家有二三四五順子需捨一張，二是最容易被捨出的，「良搭」。

⭐ 二三便不多說了，所聽之牌為一四，可以說是非常良好的聽牌形式，即使無法摸入，也容易被他家捨出，「良搭」。

⭐ 三三需要另外一支相同的三才能組成完整面子，除了手上兩張外，只剩下兩張，而且三也是屬於中張「使用度極高」的牌張，不僅難以摸入，別家捨出的機會也並不大，「劣搭」。

⭐ 三四聽二五，有聽一張側邊牌二，「良搭」。

⭐ 三五聽中洞四，是與三配成搭子的五搭當中最劣的，「劣搭」。

所以按照上述分析，留六能夠形成的搭子，是「一良四劣」，留三形成的搭子，「是三良二劣」，不言自明，留三的好處勝過留六。而四與七的狀況亦同，以下只列出搭子優劣。

 留四能組成的搭子有：

1. 二四「劣搭」。　　2. 三四「良搭」。　　3. 四四「劣搭」。

4. 四五「劣搭」。　　5. 四六「劣搭」。

以上共「一良四劣」。

留七能組成的搭子有：

1. 五七「劣搭」。　　**2.** 六七「良搭」。　　**3.** 七七「劣搭」。

4. 七八「良搭」。　　**5.** 七九「良搭」。

以上共「三良二劣」。

　　所以將來讀者們遇到三六共存的狀況時，要記得「捨六留三」，遇到四七要捨一支的情況時，要記得「捨四留七」。

　　「捨六留三」、「捨四留七」還有以下原因。

　　萬一留下的牌張沒有靠到搭而要捨出的話，我們來分析一下會胡哪張牌的牌組。假設一開始是捨三留六，現在卻要把六捨出，能胡這張六的機會有四五、五七、六六、七八四種，尤其是四五與七八兩頭搭子佔了兩組，沒有其它可能的話，敵家不可能拆這種兩頭張。反倒是如果一開始就「捨六留三」，能胡這張三的牌組有一二、二四、三三、四五，也一樣是四組，但是跟能胡六的牌組比較，也只有四五是兩頭搭子，而且還有一二以及二四這種邊張及中洞的搭子。一般人在可能的情況下，會拆掉一二甚至二四這種待中張三的搭子，所以就「後續捨牌安全度」而言，後期捨六的危險度是大過捨三的。四與七亦同，能胡四的有二三、三五、四四、五六，有兩組兩頭搭，一般敵家不會拆，而能胡七的有五六、六八、七七、八九，胡兩頭搭子只有一組，六八、八九皆有可能被拆捨出，所以後期捨四的危險度是大過捨七的。這就是前期靠搭「捨六留三」、「捨四留七」的第二項理由。

10 一與四切捨探究

　　我們在前面有提到，若說孤張一與孤張四並存的情況，那這孤張一是一定要捨出的，因為不論是來二或是三，都有四可以與之成搭，一可以說是多餘的。這是以「靠搭」的觀念判斷，可以說是所有人的共識，不言自明。但是在另外一種情況，卻是留一捨四會有比較好的效果，這種情況就是手牌有一二四並存的狀況。

　　一般來說，絕大部分的人有一二四在手時，也是先捨出一，然後期待著摸入五時再捨出二，這樣進牌面可以從一面的三，多了一面六，形成待牌三六的四五搭子。但是嚴格說起來，這只是一種心理上的期待，並不能稱得上是技巧。

　　先捨一，摸入五後捨二。這種捨法已經會被某些雀士窺破你需要三六，在不自覺當中你已經透露了手牌的秘密。以「誘牌」角度來看，有一二四時應該捨四留一，以一二待三。然而，這樣的捨法似乎違反了牌理。但因為不論是捨四捨一，對於三的需求是不變的，且捨四還達到了「誘牌」的效果。我們捨出一時，敵家還會對我們的手牌有二至九有所提防，捨四的話就很難知道我們要的是什麼牌了。一般人可能會猜測五以上的數牌，這時候上家要盯牌，也許會以四以下來盯張。

　　或者假設讀者們捨四是煽扁，敵家提防二至六。但這也沒關係，因為這時候，假設捨四時幸運一點沒有被碰走，未浮現的三失去依靠而且遭到阻載，出現的機會增大，我們手上的一二搭子馬上坐地起價。雖然只是邊

張搭，但這個時候絕對是比兩頭搭子還要好的。就算沒有任人碰走，但只要有人追熟捨出四，「三」給人的心理感覺也是比較安全，也是非常容易捨出的。

手牌一二四捨四不捨一，除了誘牌的主要作用外，還有三點好處：

⭐ 前期捨一容易被敵家碰出，促使敵家手牌推進，不似捨四較不容易被碰出，即使敵家碰出我們也相對得利。

⭐ 一般來說一與四以安全係數來看，一是大於四的，越到後期尤然。前期先捨四留一，手牌一二如果到了後期又摸進四，形成手牌一二四，便可留四捨一形成手牌二四同樣待三。但若早早捨一，形成手牌二四時又摸入四成二四四，這時捨四危險度大增。

⭐ 同樣看來，若早已進三形成二三四順子，若這時候又摸入四，形成二三四四，必得打出四才能維持聽牌；但如果早打四形成一二摸入三，形成一二三時摸入四形成一二三四，便可打出安全係數高的一，繼續維持聽牌。

由以上我們可以知道，凡是將來一二四的情況，必是捨四會比打一來的有利，六八九是一二四的相對位置，這裡就不再贅言，也同樣是捨出六而留九較有利，請讀者自行推敲。

但也有例外的情況，如果手牌是一二四六七八，或者是一二四五六七這種情況，這時就不能死守教條，應該要捨出一而留四。因為二四六七八如若摸入五捨出二後，便是待牌三六九，二四五六七如若摸六捨二待牌五八，摸入八捨二待牌三六九，這種牌型因為有後續面子可以連貫，四是可以連貫的要張，所以不能輕率捨出。

不死守教條

11

前篇「一與四切捨探究」中，提及當手牌為一二四可不打一而打四，以騙牌為主因時，是否有其它例外情況？麻將最不應只有直線思考、死記、死守教條，不然充其量只是在自己世界中打牌的雀手。筆者列舉二種附屬情況，當一與四同時存在時，不應死守教條捨出四，反而需捨一：

五萬碰死或已絕

當五萬碰死後，手中並存一二四或者是一二二四，這時若選擇捨出四萬，相信讀者們覺得是非常好的選擇。因為五萬碰死，貼著碰死之牌捨四萬感覺安全，但高明的敵家早就開始觀察捨牌情況，並且將此心態窺破，猜測出四萬是由手中「一二四萬」所捨出的。此時應當捨一，比起捨四萬，更能使敵家消除懷疑的理由。捨一後，因五已絕，摸入五替換二的機會不高，敵家僅僅知道一是孤張，更容易隱藏需要三的企圖。

欲盯下家時

如到了戰局中晚期，中張牌的利用率比起側邊牌高，這時候為了誘引三的出現而捨出四，很可能會讓下家進張推進。尤其是到了晚期，更應該在安全意識與推進間取得平衡，不能一味地攻擊。

在這裡所說的捨牌，指的是技術性環節，也就是依照牌面價值以及牌情所制定的戰術，再透過戰術指導，最後完成自己預定的目標。許多人手牌起手後，不要就打，多餘的就想丟，他們這種打法是合乎「牌理」，但是合乎「牌理」並不一定合乎「牌情」，了解「牌理」也只能算是擁有三分之一的概念而已。

所謂的「牌理」，就是一切依照最大或然率的打法，而「牌情」的解釋就複雜得多，關係到上下家，以及對家對於捨牌的順序，還有海內牌出現的牌張。有人說牌局變化莫測，一起手誰也說不準誰會胡，但真的是這樣嗎？關於這一點，筆者認為只說對了一半。以下為捨牌的三原則可與讀者們分享。

捨牌三原則

1. **捨出自己牌組過程中無作用，或者是作用不大的牌。** 就如同我們在前面提到的字牌與數牌組搭的機率，初期的捨牌只能依照機率來做取捨，也是比較傾向以「牌理」來做取捨。

2. **盡量捨出下家不要的牌，也就是「盯牌原則」。** 但是盯牌原則就比較需要考慮牌情了，有時候我們為了盯牌，也有可能會捨棄比較好進張的好搭。例如：下家是莊家，曾經打過三萬，而我們手

中有二三萬及六八索需要拆折一對，即使二三萬是個好進張的好搭，六八索是需要進尖張七索的搭子，但我們考量到盯牌原則，也可能拆捨二三萬而保留六八索。這就是考量到「牌情」來做取捨的情況。

3. **盡量保留上家不要的牌，也就是「迎牌原則」。**「迎牌原則」比較有利組搭，上家不要哪種牌種，讀者們就保留哪種牌種來迎合他。上家不要筒子多，讀者們手上的筒子牌就多多保留起來；不要索子牌，手上的索子就留起來，這樣我們就容易吃到上家所打下來的牌。例如，上家曾經打過五萬，也許萬字是上家不需要的。而我們手上有一張孤張的四萬，非必要切勿輕捨，只要能夠摸到三萬或五萬，我們就容易吃到上家所打下來的萬字牌。這就是「迎牌原則」。

以上三種原則當然是屬於基本的打法，比較屬於戰術層面的。筆者只能說以上三原則：第一個原則當然是最主要的，先考慮自己牌組應該走的方向而來制定策略，這是屬於戰術的實行面（這是首要課題）。然而當形式轉變時，上述第二、第三原則就有可能上升為主要地位，有時甚至應放棄胡牌機會拆搭，扣住危險牌在手上，明哲保身為重。

最後還有一個避重就輕的戰術，那就是違反上述三原則而行之，專門拆牌餵下家；或某一家碰出，讓那一家或下家可以與另外一家有捉對廝殺的本錢與機會。而我們就可以在這夾縫中求生存，伺機而動，期待下一次的機會來臨。

手牌為 ，是一進聽的牌

型，待牌為三索以及四筒共八張的機會。假設九萬出現時將其碰出，捨出

九筒形成手牌為 ，雖然也是形成一進聽的

牌型，但是這時候卻是可以將待牌增加為二索（三張）、三索（四張）、

四索（三張）三筒（三張）、四筒（四張）、五筒（三張）共二十張進牌

聽張的機會，比起不碰出九萬，多出了十二張的機會。因為沒有「麻將頭」、

「雀頭」，利用 來靠雀頭（靠張），這便是「四面招雀」。

四面招雀是我們研究進牌或然率的基本模型，請讀者們謹記。手牌不

見得每次都需要預留雀頭（定雀），預留雀頭只是將我們的牌型限縮。像

上例只能進中洞的型態就非常適合四面招雀，因為可以擴大聽牌進張機率。

手牌為 ，這時候二筒出現

倒是可碰可不碰。形成四面招雀自然也是可以，不過因為兩組搭子的其中

一搭是兩頭搭，通常會進二五索，而聽中洞八筒也是非常好的搭子。

假設上述手牌更改為 ，這

種有兩頭進張搭子的牌型，如果沒有其它因素干擾，筆者並不建議為了四面招雀而碰出二筒。因為這種牌型容易進兩頭張而形成單吊聽牌，不論是單吊三索、四索、六筒或者是七筒，都不漂亮。

但是如果是更改為下面的牌型：

，這時候為了擴大聽牌機率，二筒出現後無論如何也要碰出，碰出後的進張聽牌張數為二索（四張）、三索（三張）、四索（三張）、五索（四張）、五筒（四張）、六筒（三張）、七筒（三張）、八筒（四張）共二十八張，比起沒有碰出的時候多出了十二張（沒有碰出前為二索（四張）、五索（四張）、五筒（四張）、八筒（四張）共十六張）。這副牌建議採用四面招雀的理由在於，進張聽牌後也一定是兩頭聽張，不會淪落單吊聽牌的局面。這副牌與上副牌的差別就在於有沒有「暗刻」，因為有暗刻，進張二五索可以捨出二萬聽五八筒，進張五八筒也一樣是捨出二萬聽二五索。

以下，大致上歸納一下實行四面招雀的原則：

1. 如果是兩搭中洞搭，在不考慮聽牌的捨張情況下，可以碰出雀頭擴大聽牌機率。

2. 如果是一搭兩頭搭一搭中洞搭，可碰可不碰。

3. 如果是兩搭兩頭搭，採用四面招雀則有非常大的可能會是單吊聽牌，不碰是一般原則。如果採用四面招雀的同時，手牌是擁有暗刻的，那就不需要擔心會淪於單吊聽牌的窘境。

以上僅僅是一般通則，雀戰也不是聽牌就結束，一定還需要考慮捨張及聽牌狀況。聽牌的優劣在在影響胡牌之路，四面招雀僅僅是基礎，後續篇章將舉更多例子讓讀者們了解如何擴大聽牌機率。

14 手牌八張打法

　　手牌八張是最接近聽牌的型態，如果是十張牌，則離聽牌尚遠，所以我們要討論的便是手上有七張牌時的取捨。事實上，當摸進第八張牌時，我們也才能夠靈活調度，增加一進聽的概率。手牌八張不僅是連結所有牌張數的一個基本概念，也是為即將聽牌的牌型做抉擇。

　　這裡我們探討的手牌八張打法，基本概念便是或然率，以最高進牌數來取捨牌張。運氣這種無形的東西，我們無法充分掌握，那我們就只能依靠我們所能知道的、能夠看見的最高進牌數來做取捨。

　　但很多時候，依照牌情的不同也不能夠全然按照或然率取捨，有時候打某張牌雖然能夠獲取最高的進牌數，但是危險度卻大增好幾倍；退而求其次打出另一張牌時進牌數也許不如前一張，但卻是穩中求勝。

　　底下的舉例牌型皆是筆者在實戰中所遇到的狀況，或者是從旁觀戰所獲得的啟發，讀者讀起來也許會有「我曾經遇過類似的情形」之感。事實上，麻將所能組合的結構千變萬化，無法一一舉例完全、充分收錄，筆者所能做的，便是依基本概念列舉出典型的代表牌型，讀者可依此舉一反三、觸類旁通。

　　一般來講，手牌八張分為有雀頭以及沒有雀頭兩種。有雀頭的話，採用的觀念是「雙立柱」，沒有雀頭的話，採用的概念是「四面招雀」，這些依照有沒有雀頭來做抉擇的觀念皆是以「最高進牌數」考量的。

 手牌為 伍萬 七萬 八萬 八萬 九萬 |||| |||| |||| ，我們應該如何
取捨成一進聽？

這副手牌因為有六索當雀頭，所以採用「雙立柱」的觀念，宜打八萬，
形成手牌為 伍萬 七萬 八萬 九萬 |||| |||| |||| |||| ，以獲取最高的進牌張數。

打出八萬後，能夠進牌為一進聽的牌張有三萬 ×4、四萬 ×4、五萬
×3、六萬 ×4、七萬 ×3、二索 ×4、三索 ×4、四索 ×3、五索 ×4、
六索 ×2，共有十門三十五張的進張機會。三十五張有多少？只比我們在
進行牌局時疊的牌墩三十六張少一張而已。如果是打出四索或五萬，請讀
者自行推敲會有多少進張機會，但相信是遠遠少於捨出八萬的。

 手牌為 一萬 三萬 三萬 ⊕ ⊗ ⊕⊕ ⊕⊕ ⊕⊕ ，我們應該如何
取捨成一進聽？

這副手牌一樣是採用「雙立柱」的觀念，宜打一萬保留三筒、七筒來
獲取最高進張數，因為不僅是金三銀七可以充分囊括所有筒子牌，且三萬
或八筒出現皆可碰出聽牌，可說是極佳的牌型。

現在我們來試算一下，如打一萬後手牌形成：

，能夠進牌為一進聽的牌張有三萬 ×2、一
筒 ×4、二筒 ×4、三筒 ×3、四筒 ×4、五筒 ×4、六筒 ×4、七筒
×3、八筒 ×1、九筒 ×4，共有十門三十三張的進張機會。

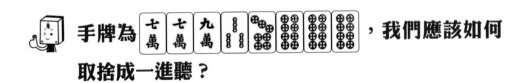

手牌為 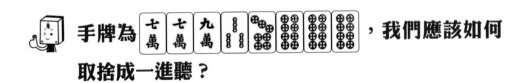**，我們應該如何取捨成一進聽？**

這副手牌與上一個例子相近，因為同樣是有雀頭，所以指導打法上要採用雙立柱的方式，捨去九萬才是最恰當、最高進牌張數的打法。打九萬形成手牌為 ，能夠進牌為一進聽的牌張有七萬×2、一索×4、二索×4、三索×3、四索×4、五索×4、五筒×4、六筒×4、七筒×3、八筒×1、九筒×4，共有十一門三十七張的進張機會。

手牌為 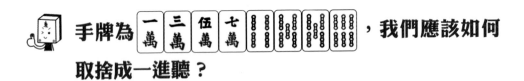**，我們應該如何取捨成一進聽？**

這副手牌與前幾例都不相同，千萬別認為五索為雀頭，而將五索定雀。如果誤將五索定雀，勢必得再進一次五索才能聽牌。此副手牌一定要打成「沒有雀頭」才能獲得最高進牌率，也就是採用「四面招雀」的打法。宜將五索打出形成手牌 ，如此一來，能夠進牌為一進聽的牌張有一萬×3、二萬×4、三萬×3、四萬×4、五萬×3、六萬×4、七萬×3，共有七門二十四張的進張機會，這也就是四面招雀的打法。

假設是打出一萬或七萬將五索定雀，以打一萬形成手牌為

那就只有三萬 ×3、四萬 ×4、六萬 ×4、七萬 ×3、五索 ×2 共五門十六張牌的進牌機會而已，著實不及打出五索形成四面招雀的進張機會。

 手牌為 ，**我們應該如何取捨成一進聽？**

許多人一定會以七索定雀，然後打出八索形成

，那來二索、六索、五筒、七筒都沒有辦法聽牌，就只有三索 ×4、五索 ×4、六筒 ×4 共三門十二張的機會聽牌。

所以，像這種牌型宜採用四面招雀的打法，捨出七索形成手牌為

，如此一來，能夠進牌為一進聽的牌張有二索 ×3、三索 ×4、四索 ×3、五筒 ×3、六筒 ×4、七筒 ×3，共有二十張的機會，比起打出八索十張牌的進張機會，多出了有八張之多。

 手牌為 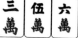 ，**我們應該如何取捨成一進聽？**

這種手牌很多人都知道要保留三萬，卻不知道要保留三筒，很大的程度是受到兩張九筒的迷惑，而留下八筒並捨去三筒。其實這副手牌中，九筒已定雀，並不需要去吃七筒；即使是準備要碰九筒來聽牌，也不需要保

留八筒。事實上，如果這副手牌要獲得最高的進牌張數，應該要打捨去八筒才是，也就是採用雙立柱。

讓我們先來算一下打去三筒有多少進牌張數，捨去三筒後手牌為

，能夠進牌為一進聽的牌張有一萬 ×4、二萬 ×4、三萬 ×3、四萬 ×4、五萬 ×3、八萬 ×4、七筒 ×4、八筒 ×3、九筒 ×2，共有九門三十一張的進牌機會。

如果我們是選擇打出八筒保留三筒，形成手牌為

，能夠進牌為一進聽的牌張有一萬 ×4、二萬 ×4、三萬 ×3、四萬 ×4、五萬 ×3、八萬 ×4、一筒 ×4、二筒 ×4、三筒 ×3、四筒 ×4、五筒 ×4、九筒 ×2，共有十二門四十三張的進牌機會，但比打出三筒保留八筒的手牌遠遠多出了十二張的聽牌機會。

手牌為，我們應該如何取捨成一進聽？

很多讀者遇到這副手牌時，幾乎都會打出孤張的五筒或五萬，事實上這副手牌最應該要捨去的是二索。雖然這違反直覺，但在追求最高進牌張數的原則下，不應當受到三索迷惑，應該馬上捨去二索才是。

我們先算一下捨去五萬的進牌張數，形成手牌為

，能夠進牌為一進聽的牌張有一索 ×4、二索 ×3、三索 ×2、四索 ×4、三筒 ×4、四筒 ×4、五筒 ×3、六筒

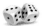

×4、七筒 ×4，共有九門三十二張的進張機會。捨五筒亦同，請讀者自行推敲，此處不再列舉。

而若是捨出二索形成手牌為 ，共有三萬 ×4、四萬 ×4、五萬 ×3、六萬 ×4、七萬 ×4、三索 ×2、三筒 ×4、四筒 ×4、五筒 ×3、六筒 ×4、七筒 ×4，十一門四十張的進張機會，比起捨去五萬或者是五筒還要多出八張的聽牌機會。

手牌為 一萬 三萬 三萬 七萬 圖圖圖圖圖圖，我們應該如何取捨成一進聽？

這副手牌在直覺上絕對會有許多讀者打出七萬，因為直覺上像是孤張。但在追求最高進牌數之下，應當要捨去一萬。我們先來看捨去七萬之後，形成手牌為 一萬 三萬 三萬 圖圖圖圖圖圖，能夠進牌為一進聽的牌張有一萬 ×3、二萬 ×4、三萬 ×2、四索 ×4、五索 ×4、六索 ×3、七索 ×1、八索 ×4，共有八門二十五張的進牌機會。

但假如是正確地捨去一萬，那形成的手牌為

三萬 三萬 七萬 圖圖圖圖圖圖，能夠形成一進聽的有三萬 ×2、五萬 ×4、六萬 ×4、七萬 ×3、八萬 ×4、九萬 ×4、四索 ×4、五索 ×4、六索 ×3、七索 ×1、八索 ×4，共有十一門三十七張，比起捨去孤張七萬還要多出十二張的機會。

 手牌為 二萬 三萬 三萬 七萬 ⍣⍣ ⍟⍟ ⍟⍟ ⍟⍟ ，我們應該如何取捨成一進聽？

這副手牌許多人會打出三索，事實上以進牌率來看，應該打出二萬。

假設先打出三索的手牌為 二萬 三萬 三萬 七萬 ⍟⍟ ⍟⍟ ⍟⍟ ，能夠進牌為一進聽的牌張有一萬 ×4、二萬 ×3、三萬 ×2、四萬 ×4、五萬 ×4、六萬 ×4、七萬 ×3、八萬 ×4、九萬 ×4，有九門三十二張的進張機會。

那如果是捨去二萬形成手牌為 三萬 三萬 七萬 ⍣⍣ ⍟⍟ ⍟⍟ ⍟⍟ ，能夠進牌為一進聽的牌張有三萬 ×2、五萬 ×4、六萬 ×4、七萬 ×3、八萬 ×4、九萬 ×4、一索 ×4、二索 ×4、三索 ×3、四索 ×4、五索 ×4，共有十一門四十張的進張機會，比起打出三索或七萬，多出了八張牌之多。

 手牌為 二萬 四萬 ⍜⍜⍜ ⍜⍜⍜ ⍜⍜⍜ ⍟⍟ ⍟⍟ ⍟ ，我們應該如何取捨成一進聽？

這種手牌很多人會採用「煽扁」，先打去六索或者是六筒。其實遇到這種手牌，採用「煽扁」打法是最不利的。原因有二，一、如果先捨去六索形成手牌為：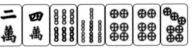二萬 四萬 ⍜⍜⍜ ⍜⍜⍜ ⍟⍟ ⍟⍟ ⍟ ，不僅進張侷限在三萬、五索、八索三門進張而已，也同樣代表著等到進張後，無法留住七筒在手。甚至損失六索碰出的機會，就連六筒出現碰出也是無法聽牌，即使碰出後也同樣要捨去七筒。換作是捨六筒亦然。這種牌型最好的方法是考慮捨去

七索（七筒），不僅能碰出六索與六筒，也能吃進五八筒（五八索）。

　　假設捨七索後手牌為 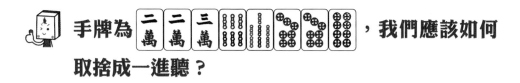，能夠進牌為一進聽的牌張有三萬 ×4、六索 ×2、五筒 ×4、六筒 ×2、八筒 ×4，共有五門十六張牌的機會，比起先捨出六索（六筒），最後只有三萬 ×4、五索 ×4、八索 ×4 共三門十二張多出四張。所以遇到有兩個對子的牌型可以考慮這種「能吃帶碰」的牌型，以提高進張聽牌機會。

手牌為 ，我們應該如何取捨成一進聽？

　　這種手牌與上一例接近，也同樣有人會先捨出二萬與七筒先行煽扁。如果捨二萬或者七萬，就不能形成「能吃帶碰」的高進牌率牌型。我們先來看看捨二萬後形成的手牌： ，總共有一萬 ×4、四萬 ×4、五索 ×4、八索 ×4，四門十六張的進牌聽牌機會，但是在決定捨二萬的同時，也決定了當進張一四萬或者是五八索時，八筒亦必須捨出的事實。

　　如果是捨出七筒，形成手牌為 ，總共有五索 ×4、八索 ×4、六筒 ×4、九筒 ×4，四門十六張的進張聽牌機會，但與上面所說的一樣，在決定捨七筒的同時，也決定了當進張五八索或者是六九筒時，三萬亦必須捨出的事實。

　　所以類似這種手牌，我們只能考慮「能吃帶碰」的牌型，才能夠獲得

最高的進牌機率。我們應該要捨的是三萬、或者是八筒這兩張。假設我們

捨出的是三萬，形成手牌為 ，不僅僅是有

五索 ×4、八索 ×4、六筒 ×4、九筒 ×4，也多了二萬 ×2、七筒 ×2 的

碰出機會。

　　若我們捨出的是八筒，形成手牌為 ，不

僅僅是只有一萬 ×4、四萬 ×4、五索 ×4、八索 ×4 而已，也同樣還多

出了二萬 ×2、七筒 ×2 的碰出機會。所以將來讀者們遇到類似這種牌型，

在沒有其它條件的干擾之下，最先考慮的應該是這種「能吃帶碰」的牌型，

以提高進張聽牌的機會。

「忍耐」有時便是勝負的關鍵

雀桌語錄

「只會一昧向前的雀士，終究是遍體麟傷」。很多
時候，我們只能夠「忍」，面對衰運、不可抗拒的
逆風、看似好運的霉運，甚至是面對連續出現、不
間斷的惡手牌，我們唯一能做的就是忍耐。只憑運
氣是不可能一直贏下去的，唯有感受到「雀技與運
氣」各佔一半時，我們方能站上一等雀士之列。

15 手牌八張打法延伸

上一篇介紹了手牌八張的打法，是要讓讀者們多了解如何提高進牌機率，但是並無法完全提供所有的打法，僅僅只能提供概念以及理論上的最高進牌機率打法。

此篇是上一篇的延續，此篇有些舉例並非完全都是「手牌八張」，還會有十一張的情況產生。原因是手牌八張是基本，聽牌方面不局限在八張的範圍裡面。關聯張越多，我們所要考慮的範圍更廣。

不過手牌八張的確是基礎，我們必須先把相關基本功練好。此篇除了理論上如何進張聽牌之外，還會有第二選擇的解說。原因是因為，有時候我們不能全然只是遵照理論打牌，我們也必須考慮到牌情以及敵家的關係。有時候第二選擇甚至是第三選擇才是最好的打法。

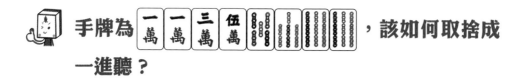，該如何取捨成一進聽？

這副手牌單單就進牌張數來說的話，打出一萬、五萬、五索或者是九索皆會有相同的進牌張數。如果說打出一萬的話，形成手牌為

，能夠進牌為一進聽的牌張有二萬 ×4、四萬 ×4、六索 ×4，共有十二張的聽牌張數（捨去九索亦為十二張，請讀

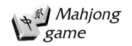

者自行推敲）。

如果打出五萬的話，形成手牌為 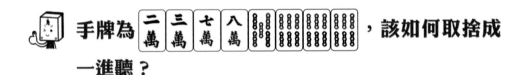，我們能夠獲得的聽牌張數也同樣為一萬 ×2、二萬 ×4、六索 ×2、九索 ×4，共有十二張聽牌機會（捨去五索亦然，請讀者自行推敲）。但是因為這副手牌有兩個對子，且皆為側邊對。在相同進牌張數的情況下，我們要選擇的是「最容易聽牌的牌型」。所以通常是打出五萬或者是五索，來待碰一萬或者是九索，這才是正確的打法。

手牌為 二萬 三萬 七萬 八萬 [索][索][索][索][索] ，該如何取捨成一進聽？

在這副手牌中，許多雀士會被螺絲絞所迷惑，而從二三七八萬當中擇一捨出。其實這副手牌應該要捨去的是五索，因為這樣不僅可以保留四面招雀的型態，而且因為手中有六索暗刻，不論是進張一四萬或者是六九萬，我們都可以捨去一張六索來聽另一搭。

我們來算一下打出五索後所形成的手牌為

二萬 三萬 七萬 八萬 [索][索][索][索][索][索] ，我們能夠進張聽牌的牌張為一萬 ×4、二萬 ×3、三萬 ×3、四萬 ×4、六萬 ×4、七萬 ×3、八萬 ×3、九萬 ×4，共有八門二十八張的進張機會。

若打出二萬，則形成手牌為 三萬 七萬 八萬 [索][索][索][索][索][索] ，只有三萬 ×3、六萬 ×4、九萬 ×4、四索 ×4、五索 ×3、七索 ×4，六門

二十二張的進張機會，比起打出五索還要少六張的機會（捨去三萬、七萬、八萬皆是相同的進張數，請讀者們自行推敲）。所以將來讀者若遇到這種牌型，應毫不遲疑地選擇「沒有雀頭、四面招雀」的打法，才能獲致最高的進牌數。

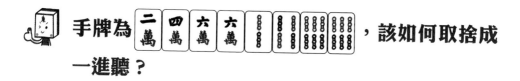

手牌為 二萬 四萬 六萬 六萬 一索 二索 二索 三索 三索 四索 四索，該如何取捨成一進聽？

此牌與例一接近，皆是有兩個對子。但唯一不同的是此例的兩個對子都是中張牌，都不易為他人捨出後碰出。在相同進牌張數的情況下，我們應該要追求的是「最容易聽牌的牌型」，所以最先考慮的便是六萬或者是六索，這樣才能獲得最大的進牌張數。

假設捨出六萬形成手牌為 二萬 四萬 六萬 一索 二索 二索 三索 三索 四索 四索 四索，能夠進張聽牌的牌張有三萬 ×4、五萬 ×4、三索 ×4，共有十二張的進張聽牌機會（捨去六索亦然，請讀者自行推敲）。

但假設是捨去二萬，則形成手牌為 四萬 六萬 六萬 一索 二索 二索 三索 三索 四索 四索 四索，能夠進牌聽張的牌張數為五萬 ×4、六萬 ×2、三索 ×4、六索 ×2，也同樣有相同的進牌張數（捨去二索亦然，請讀者自行推敲），但是因為六萬、六索皆為不易碰出的中張牌，即使是相同進牌張數，聽牌難度也略為提高。與第一例有所不同的是，應該要判斷上家可能比較會捨出哪門牌來讓我們吃進、讓我們聽牌，再來考慮捨去六萬或者是六索。

 手牌為 **，該如何取捨成一進聽？**

這副手牌與第二例接近，不過比較不同的是，這例因為四五萬及七九萬容易連結，所以我們可以從捨四萬或捨九萬來考慮（不可先捨七萬）。

如果捨去九萬，形成手牌為 ，能夠進牌的張數為三萬 ×4、四萬 ×3、六萬 ×4、七萬 ×3、三筒 ×4、五筒 ×3、六筒 ×4，共有七門二十五張的進張聽牌機會。

假設是捨出四萬，形成手牌為 [伍萬][七萬][九萬][筒][筒][筒][筒]，能夠進的牌張數為五萬 ×3、六萬 ×4、八萬 ×4、九萬 ×3、三筒 ×4、五筒 ×3、六筒 ×4，與捨九萬有相同的進牌張數。

我們如果是捨出五筒採用四面招雀，形成手牌為

[四萬][伍萬][七萬][九萬][筒][筒][筒]，能夠進牌聽牌張數為三萬 ×4、四萬 ×3、五萬 ×3、六萬 ×4、七萬 ×3、八萬 ×4、九萬 ×3，共有二十四張的進張機會，可說是相差無幾。類似這種有螺絲絞及兩組可進張的搭子，我們要注意的是這兩組搭子是不是容易連結。如果容易連結，倒是不妨捨去一搭的其中一張，但另一張卻是必須容易與另一搭互相連結。本例的七萬便是容易與四五萬連結，若先捨七萬，便少了六萬四張的聽牌機會。如果這兩搭不容易連結，甚至是兩種屬種的搭子，那唯有放棄螺絲絞聽牌，才能夠獲致最高聽牌張數。

手牌為 ，該如何取捨成一進聽？

這是雙立柱的聽牌型態，不論是打出三索、七索或者是七筒的哪一張，都能夠得到一樣的聽牌張數。但一般來說，以捨出七筒為宜，這樣無論是來哪一張索子皆能夠聽牌。不過這是在毫不考慮牌情的情形下所做的選擇。我們在這個時候必須將靠搭的關聯張考慮進去，畢竟雙立柱的牌型大多是摸進關聯張後聽牌，碰雀頭就只能單吊聽牌。

所以這時候我們可以看一下海內，假設海內六索八索多見，就代表我們摸進這幾張的機會小，便也要捨去七索來保留三索七筒，形成雙立柱；假設海內二索四索多見，代表我們摸進這幾張的機會小，捨去三索是無庸置疑的。若說是六筒八筒居多，我們自然是捨去七筒為佳。所以讀者們日後若遇到這種雙立柱的選擇時，必須多多查看海內，這是必要的動作。

手牌為 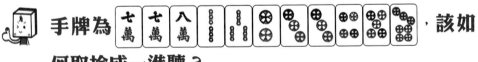，該如何取捨成一進聽？

這種手牌乍看之下會被誤以為七筒是多餘張而將之捨出，其實最應該捨去的是八萬。一來以七萬定雀，二來若捨七筒以後，萬一來六筒一樣是無法聽牌的。

假設我們捨去八萬形成手牌為

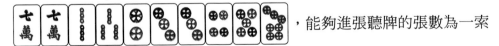，能夠進張聽牌的張數為一索

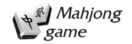

×4、四索 ×4、一筒 ×4、四筒 ×3、六筒 ×4，共有五門十九張的進張
聽牌機會。

如果說是保留八萬捨去七筒，則形成手牌為

，能夠進張聽牌的張數就只有

一索 ×4、四索 ×4、一筒 ×4、四筒 ×3，共四門十五張的進張聽牌機會。
就算來了六萬九萬，也無法馬上聽牌，所以這種牌型宜先定雀，不可打出
乍看之下是廢牌的七筒。

手牌為 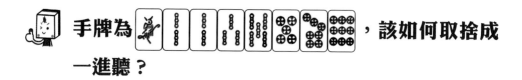，該如何取捨成一進聽？

這種牌型一般來說應捨去二索形成沒有雀頭、接近四面招雀的牌型，
就能獲得最高的聽牌張數，捨去二索形成手牌為

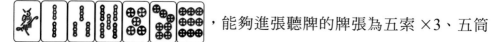，能夠進張聽牌的牌張為五索 ×3、五筒

×3、六筒 ×4、八筒 ×4、九筒 ×3，共有五門十七張的進牌聽牌機會。

千萬不可捨去五筒或者是九筒，假設捨去九筒形成手牌為

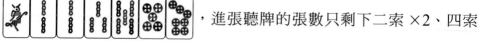，進張聽牌的張數只剩下二索 ×2、四索

×4、五索 ×3、六筒 ×4，共四門十三張的進牌聽牌機會而已。所以此
例以打出二索形成沒有雀頭的牌型為最好的聽牌型態。

另外還有一種捨出五索的牌型，進牌聽牌的張數比起捨出二索少了一
張牌，但是卻多出了一門二索的吃牌機會。捨五索形成手牌為

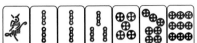，進牌聽牌的張數有二索 ×2、五筒 ×3、六筒 ×4、八筒 ×4、九筒 ×3，共五門十六張的進張機會。比起打二索雖是少一張的機會，但是卻多一門二索可以吃的機會。如果判斷上家有可能打出二索的話，不妨打出五索。

，該如何取捨成一進聽？

此副手牌有三個對子並且有兩組複合張，看似好打，但其實這種手牌才是最令人迷惑的。因為不管是打出二萬、三萬、七索、八索都是選項，那我們又應該依據什麼來決定手牌的取捨呢？如要聽牌，以「海內見一」者為佳。

所以，假設海底見一張一萬，我們就可以將三萬捨去，形成手牌為

，期待進一四萬後再來決定捨七索或八索；或者是碰出七索或二筒後可聽一四萬。

但如果海底見的是九索而不是一萬，我們可以捨去七索形成手牌為

，期待進六九索後再來決定捨二萬或者是三萬；或者是先碰出三萬或二筒後即可聽六九索。

以上所說的是以「後續進牌」來考量，海底見什麼，我們就準備吃什麼或胡什麼，這比較好決定。那假設一萬及九索同時出現呢？我們又該怎麼決定？如果出現這種情況，考慮的層面就要更進一步才行，必須考量到

後續捨牌的安全性。

　　就此例的手牌來說，如果說海內一萬九索皆有見，那我們可以更進一步的考量，二萬三萬七索八索哪張危險、哪張安全。

　　假設說可以預期二三萬將來是安全牌，我們就可以先將危險的七索或八索捨出，將來有機會進牌的同時，再捨出二萬或三萬，也就大大降低了放槍的機會；若說七索八索相對於二萬三萬是安全的，我們便可以先從二萬三萬做捨出的考量，這樣後面若捨出七索八索，也降低了放槍的機會，以符合「危險牌先走」的原則。

　　所以在考慮進牌機率的同時，也必須對即將捨出的牌有安全性考量。

手牌為 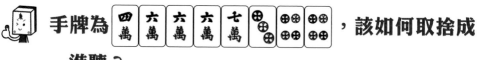，該如何取捨成一進聽？

　　如果想在這副手牌獲致最高進牌率，打出四萬是無庸置疑的。但就像上例所說：「在考慮進牌機率的同時，也必須對即將捨出的牌有安全性考量。」所以這裡有「攻、守」兩層考慮。我們可以想見，雖然打出四萬可以獲得最高的進牌機率，但假設我們判斷四萬是危險牌，打出四萬便是屬於「攻」。打出七萬雖然不若打出四萬般有較高進牌機率，但是如果為了安全性考量打出七萬，那這便是屬於「守」，損失了八萬進張。當然也還有打出三筒、四筒的選擇，不過如若是打出四筒，後續也必須從四萬、七萬擇一捨出，有違我們在「同線牌取捨」篇當中的「二張同線牌先捨一張」原則；如若先打出三筒，不論將來是吃哪張碰哪張，也必須從四萬、六萬、七萬、當中擇其一捨出，不如留下三筒，從四萬、七萬當中做「攻守」抉擇為佳。

 手牌為 三萬 四萬 伍萬 六萬 🀙 🀝 🀝 🀝 🀞 南 南 **，該如何取捨成一進聽？**

　　這副手牌許多人會打出六筒，但正確的打法應該是要打出三索孤張才對。理論上來說，這副手牌可以捨出的牌有三萬、六萬、三索、六筒，而每張牌如果都視為孤張的話，進牌機率是相等的，不過因為三萬六萬當中有四五萬連結，形成了三四五六萬的連續張，可以進張一萬、二萬、三萬、四萬、五萬、六萬、七萬、八萬（不僅是摸進靠搭，上家捨出二萬、四萬、五萬、七萬也能吃進）。如此看來三萬六萬必須保留，打不得。

　　接下來是孤張三索，能夠靠搭的牌張有一索、二索、三索、四索、五索，有五門進張聽牌的機會。再來看六筒，因為五六六七筒為俗稱的大肚牌，不過卻有著四筒、五筒、六筒、七筒、八筒五門進張機會，雖與三索孤張有著相同五門的進張機會，不過三索除了摸進二索、四索可以形成兩頭聽牌外，摸進一索、三索、五索的聽牌卻不一定理想。但是相對的，五六六七筒的大肚牌，除了進張六筒以外，只要進四筒、五筒、七筒、八筒皆是兩門聽牌的牌型。除了自己摸以外，上家打來也能吃下，和只能靠自己摸進的情況有很大的不同。

　　所以當遇到這種牌型時，一定要留下「與手牌有所關聯的孤張」，不僅可以提高進牌率，將來進牌後也較有漂亮的聽牌型態。

 手牌為 二萬 三萬 四萬 伍萬 九萬 九萬 🀙 🀚 🀛 🀞 🀤 🀤 **，該如何取捨成一進聽？**

　　這副手牌原則上是要從八索、七筒當中擇一捨出，才能獲得最高進牌

率。而多數人絕對也是選擇將八索捨出，理由是因為八索的靠搭範圍比七筒少。但這樣子便忽略了我們在上一例所提到的「與手牌有所關聯的孤張，是可以提高進牌率」。沒有錯，若將八索當孤張與七筒比較，確實是比七筒來得差，但因為與四五六索做連結，所以總共有三索、六索、七索、八索、九索，比起孤張七筒，一樣有五門的進張機會。而且若是摸進六索形成阻截，一般來說敵家是留不住七索的。若是摸進七索，更是三門聽牌。即使是進張三索，若後續摸進二索後捨去八索，也一樣是一四七的三門聽牌。進張八索也能夠期待與九萬形成對碰。所以我們只要注意留下「與手牌有所關聯的孤張」，就可以期待著有高進牌率，也能有較漂亮的聽牌型態，請讀者謹記。

不能因為自己的手牌美好
就認定敵家的手牌一定糟

雀桌
語錄

當手中搭數不足，但有某一對牌張以及這對牌張的孤張同線牌時，切

勿輕捨。例如手中有 這一對，且手上正好有一張 或者是一張

，那讀者們切勿輕率捨去。

若有機會將二筒靠搭到三筒，與五筒對形成手牌為

，五筒有機會碰出後，這時候或許會有人將手中的四六

筒給拆出，這時候就是我們吃牌甚至是胡牌的機會了。若是二筒靠到四

筒，與手中的五筒對形成手牌為　　　　　　　　　；或者是靠到一筒，形

成手牌為　　　　　　　　，皆是待牌三筒的搭子。等到五筒有機會碰出

後，或許就會有人手中有三四筒，見到五筒被碰出後按耐不住而將三四筒

拆出。

而八筒亦然，如果靠到七筒形成手牌為　　　　　　　　，待牌六九

筒的搭子，若五筒能有機會碰出，擁有四六筒的人必將拆掉，這時候我們

的七八筒就很容易吃進或者是胡出。就算孤張八筒是靠到六筒與五筒對，

形成手牌為 ；或靠到九筒，形成手牌為 ，都是形成待牌七筒的搭子。但只要五筒能碰出，我們就可以期待有哪家手上擁有六七筒，因為手上還擁有其它容易進張的搭子，且看見五筒被碰死後因而拆捨六七筒的搭子，讓我們可以吃進七筒，或者是胡出。

除了上述所說，另外尚有其它對子同線牌的舉例，如下。

一一的同線孤張四，當靠搭到為二四、三四或者是四五時

只要一對子能夠碰出，我們就能夠期待有人能夠將二三拆出讓我們吃進，或者是胡出。例如手上擁有手牌為 一萬 一萬 四萬 ，這時候我們的四萬靠到二萬形成手牌為 一萬 一萬 二萬 四萬 ，這是待牌三萬的搭子。

或者是靠到三萬形成手牌為 一萬 一萬 三萬 四萬 ，這是待牌二五萬的搭子；或者是靠到五萬形成手牌為 一萬 一萬 四萬 伍萬 ，這是待牌三六萬的搭子。只要一萬能夠碰出，我們就可以期待有人將二三萬拆下來，讓我們吃進甚至是胡出。

九九的同線孤張六，當靠搭到為六八、六七或者是五六時

只要九對子能夠碰出，我們就能夠期待有人能夠將七八拆出讓我們吃

進，或者是胡出。例如手上擁有手牌為 六萬 九萬 九萬 ，此時我們的六萬靠

到八萬形成手牌為 六萬 八萬 九萬 九萬 ，這是待牌七萬的搭子；或者是靠到

七萬形成手牌為 六萬 七萬 九萬 九萬 ，這是待牌五八萬的搭子；或者是靠到

五萬形成手牌為 伍萬 六萬 九萬 九萬 ，這是待牌四七萬的搭子，但只要九萬

能夠碰出，我們也就可以期待有人將七八萬拆下來，讓我們吃進甚至是胡

出。

 ## 二二的同線孤張五，當靠搭到為三五、四五或者是五六時

只要二對子能夠碰出，我們同樣也能夠期待有人將三四或者是一三拆

出讓我們吃進，或者是胡出。

例如手內牌擁有 ，當孤張五索靠到三索形成手牌為

，這是需要四索的搭子；或者是靠到四索形成手牌為

，這是需要三六索的搭子；或者是靠到六索形成手牌為

，這是需要四七索的搭子。但只要二索能夠碰出，不論

這孤張五索是靠到哪張，我們都可以期待著擁有三四索或者是一三索的敵

家可以拆下來讓我們吃進,或者是胡出。

 八八的同線孤張五,當靠搭到為四五、五六或者是五七時

只要八對子能夠碰出,我們同樣也能夠期待有人將六七索或者是七九索拆出讓我們吃進,或者是胡出。例如手內牌擁有。當我們的孤張五索靠到四索形成手牌為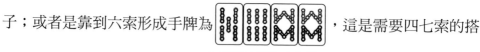,這是需要三六索的搭子;或者是靠到六索形成手牌為,這是需要四七索的搭子;或者是靠到七索形成手牌為,這是需要六索的搭子。不論是靠到哪搭,只要八索對子能夠碰出,我們就可以期待著有人將六七索或者是七九索拆下來讓我們吃進,或者是胡出。

 三三的同線牌孤張六

六能夠靠到為四六、五六或六七,只要三三對子能夠碰出,我們同樣也能夠期待擁有四五或者是二四的人能夠拆出讓我們吃進,甚至是胡出。

例如手內牌擁有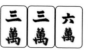。當六萬孤張靠到四萬形成手內牌為

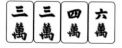,這是待牌五萬的搭子;或者是靠搭靠到五萬形成手牌

為 三萬 三萬 伍萬 六萬 ，這是待牌四七萬的搭子；或者是靠到七萬形成手內

牌為 三萬 三萬 六萬 七萬 ，這是待牌五八萬的搭子。但只要三萬能夠碰出，

我們就可以期待敵家手上有二四萬或者是四五萬，可以拆下來讓我們吃進

或者是胡出。

 ## 七七的同線牌孤張四

四能夠靠到為三四、四五或四六，只要七七對子能夠碰出，我們同樣

也能期待擁有五六或者是六八的人能夠拆出讓我們吃進，甚至是胡出。

例如手內牌擁有 四萬 七萬 七萬 。當四萬孤張靠到三萬形成手內牌為

三萬 四萬 七萬 七萬 ，這是待牌二五萬的搭子；或者是靠到五萬形成手牌為

四萬 伍萬 七萬 七萬 ，這是待牌三六萬的搭子；或者是靠到六萬形成手牌為

四萬 六萬 七萬 七萬 ，這是待牌五萬的搭子。但不論是靠到哪張牌，只要七

萬能夠碰出，我們就能夠期待著手內擁有六八萬或者是五六萬的敵家拆捨

下來讓我們吃進，或者是胡出。

 ## 四四的孤張同線牌有兩張，一與七

我們先討論孤張七，如果能夠靠搭到成為五七，六七或七八，我們一

樣是可以期待著四碰出後，能夠有人將三五或五六拆出。

例如手牌內擁有。當七筒靠搭到五筒，形成手牌為

，這是待牌六筒的搭子；若七筒靠搭六筒，形成手牌為

，這是待牌五八筒的搭子；若是七筒靠到八筒形成手牌

為這是待牌六九筒的搭子。但如果四筒能夠碰出，手上

有三五筒或者是五六筒的人，也許就會拆出來讓我們吃進。

六六的孤張同線牌有兩張，九與三

我們先討論孤張三，如果說這張孤張三能夠靠搭為二三、三四或

三五，我們可以期待著六碰出後，手上有五七或者是四五的人，能夠拆下

來讓我們吃進或者是胡出。

例如手牌內擁有。若是三筒能夠靠到二筒，形成手牌為

，這是待牌一四筒的搭子；若是孤張三筒靠到四筒的話，

形成手牌為，這是待牌二五筒的搭子；若是靠到五筒則

形成手牌為，這是待牌四筒的搭子。但只要六筒能夠碰

出，我們有就能期待著手上擁有五七筒或者是四五筒的敵家，拆出來讓我

們吃進或者是胡出。

　　以上便是關於手內有一對的牌張時，同線孤張牌別輕易捨出的剖析。
關於一四四與六六九的關係，將在下一篇說明。

先讓自己不被戰勝，
再做殘局戰鬥

進程上，我們需要立即進入急迫防禦之時，首要的
要務便是讓自己「不被戰勝」。不被戰勝聽起來很
簡單，但是能夠實際正確執行的人少之又少，尤其
是覺得七早八早怎麼可能有人聽牌，或者是覺得敵
家的手牌怎麼可能那麼漂亮、進牌那麼順利。這些
對於牌局誤判的雀手，都是贏家的抬轎者。一時的
疏忽，都有可能造成難以預料的傷害。先讓自己不
被戰勝，等待敵家露出破綻，再做殘局戰鬥。雖是
生機渺茫一線，但總比一開始就死，好太多了。

上一篇節我們提到關於「手中有一對同線牌時，別輕率捨棄」的概念，這裡要補充的是一四四與六六九的關係。關於「手中有一對同線牌時，不能輕率捨出」的原則，就屬一四四與六六九最為重要了。

我們就先談談一四四通常一般人對於這張孤張一，都會因為有一對四的影響，而將一捨去，事實上這張一是最不應該捨的。孤張一是起不了作用，但是因為有一對四在支撐，所以這時候的孤張一甚至比其它數牌孤張的二或者三來說，價值都大的多。因為這張孤張的一，只要來二或三，與手上的一對四形成一二四四或一三四四，即使是四沒有碰出，但因為我們已經手持兩張四，形成阻截，只要二或者是三在他家手上未成對，卻也容易浮現，我們是有很大的程度可以吃進、摸進甚至是胡出的。

例如手牌內擁有 ，若是來了二萬形成手牌為

，或者是來三萬形成 ，都是非常良好的進張或者是聽牌的形態。甚至是四萬若能碰出，就更好了。

接下來我們就談談六六九，跟上面的一四四一樣，通常許多人都會因為受到六一對的影響而將九捨去，其實六六九與上述的孤張一具有相同的價值。一張孤張九起的作用不大，但是若與一對六形成六六九，只要進張

七形成六六七九，或者是進張八形成六六八九，因為有一對六形成阻截，所以只要七與八不是有敵家在手上抓對抓崁，也就容易浮現，我們就容易摸進、吃進或者是胡出。

例如手牌內擁有 六萬 六萬 九萬 時，這張九切勿輕易捨出，若說這張孤張九能靠搭到七萬，形成手牌為 六萬 六萬 七萬 九萬 ，這是聽張八萬的搭子；或者是靠到八萬形成手牌為 六萬 六萬 八萬 九萬 ，這是聽張七萬的搭子。因為都有一對六形成阻截，所以七萬八萬都容易浮現，這樣一來我們也就容易摸進、吃進甚至是胡出。但如若六萬能夠碰出，就更有機會讓七萬與八萬浮現了。

我們可以避開法則
但不能避開偶然

雀桌語錄

在三點金的牌組中，每個屬種都有五組：一三五、二四六、三五七、四六八、五七九，稱為三點金。一般來說，如果在非必要的時候，幾乎每個人都會保留三點金來期待進張。當面臨聽牌需捨一張時，三點金是最容易被捨錯牌的牌組之一，因它不像五六六這種複合牌般可以簡單考慮；聽兩面或對倒般容易選擇。三點金的牌型，常常捨出這張又來那張，徒呼負負以後才來轉聽回頭張，可以說是運氣成份極大。

話雖如此，我們在處理三點金牌組時仍然有原則可循，在這裡有三個原則供讀者參考：

 不聽被碰死的牌

因為被碰死的牌只剩下一張，只要這張牌在其中一家的手中被使用，那就完全沒有胡出的希望了。

 三點金聽牌仍以「吊牌」為主

在不考慮其它因素之下，以中間張引側邊牌，誘惑力最大。例如在一三五的情況下，打五（中心張）吊二（側邊牌），會比打一吊四的誘惑力強得多。而四六八打四吊七，會比打八吊五來得可行。

 不拘泥中心張引側邊牌，而採聽熟張

例如二四六海底有人打五，則不拘泥捨六誘三，可以捨出二而聽五。甚至是三五七這種三點金牌組，不論怎麼打都是聽中心張四與六，這時候就可以選擇熟牌聽之，若海底有見四便捨七，六有見便捨三，這樣才容易胡牌。

 選擇今日胡出率高的牌

有時候我們可以發現，我們每把胡出的牌似乎都與我們很有緣，就像有時候聽一四萬不胡，聽中洞七索時卻自摸；聽三六九筒不胡，聽五萬與五索對倒卻胡出等等。這些讓我們胡出的牌就是跟我們今天有緣，如果有機會，就應該去聽它。當面臨三點金的牌型要選擇聽牌時，在缺乏上述的參考下，也可以參考「有緣牌」來做選擇，靈感有時候能夠告訴我們該聽哪張牌的。

永遠不在
同一個地方繞圈子

雀桌
語錄

19 一與九迷思

　　一般來說，前期除了大字牌以外，就是一九容易被捨出。而我們手上若有二三、七八的搭子較容易吃進；或者是配牌有了一的對子或九的對子，也是非常容易碰出。雖然如此，若是到了中後期，這一與九還未在海內出現的話，手中的二三與七八要吃進，或是一的對子與九的對子要碰出，可說是機會非常渺茫的。

　　就如同前面所說，大字牌出完後就應該是一九現身，若是到了中晚期尚未見到一九現身，對於手中有一對子或九的人來說，那很有可能就是被他人抓死對；對於手中有二三、七八搭子的人來說，有可能是被他人抓崁。所以當我們手上有一的對子與九的對子，以及待牌一九的二三、七八搭子的時候，這時候如果海內未見，就別抱太大期望。

　　而當我們手中有待牌一九的二三、七八搭子的時候，如果海內出現一九，是一張的話，這樣胡出率就會增加。因為一方面，出現一張是因為幾乎沒有人手中有對子，所以才沒有碰出；二方面，另外三張被他家摸入的機會非常高，也容易因為海內已經有見一張了，而被敵家安心捨出。

　　由以上我們可以知道，聽牌還是以「海內有見」為佳，不論讀者們是聽側邊牌一九或者是中張牌五，凡是海內有見，都容易被他人捨出。所以如果我們聽牌是屬於「容易被敵家捨出」的牌張，胡出率將會大大提升。

　　由這裡我們也可以知道另一件事情，那就是許多情況是「輸一不輸四，輸九不輸六」。

當我們手牌為 ，這時候就

算摸一萬，形成了一二三四萬，也不能因為一萬為側邊牌而貿然捨出，千
萬要看清海底是否已經出現過一萬了，如果一萬未現，而卻見七萬，那也
寧可捨出四萬而不捨一萬。因為一萬有可能已經有人抓對，捨出一萬讓他
家碰出讓其推進，對自己是大大的不利。甚至是他家聽一萬的對子及另一
對，貿然捨出一萬而造成放槍，那便追悔莫及。

當我們的手牌為 這副牌已經聽

一四筒了，這時候摸進來了九筒，如同上例，千萬不能因為九筒是側邊牌
而輕率捨出，必須看清楚海內的牌情。如果在中後期而海內又不見九筒，
我們寧可捨出六筒持續聽牌，也不要捨出九筒冒著被胡出的風險。這便是
「輸一不輸四，輸九不輸六」的教訓，關於這點讀者們不可不慎。

當我們有了戰術的概念時
即興去做一定不會成功
必須經常練習
才能有獲致成功的機會

雀桌
語錄

洗牌、疊牌、摸牌、捨牌、倒牌的美感

　　一局牌的開始，便是洗牌、疊牌、摸牌、捨牌、倒牌、胡牌，這一連串的行為組成。經常看到許多雀手在手疊桌前，從洗牌、疊牌時便充滿了不耐。更遑論在摸牌、捨牌時所展現出令人反感的行為。雖然目前電動桌當前，但仍免不了摸牌、捨牌、倒牌、胡牌的行為。所謂「美感」是主觀的，標準都不同，至少至少，我們需要做到的是上述行為不令人反感的舉動，這是擁有美感的第一步。

雀士斷敵捨牌篇

1 百分之五十的吃牌理論

　　雀戰時能夠擁有與上家合牌的搭子，對於胡牌而言是很重要的，總不可能每把牌都只靠自己辛苦摸牌來完成手牌的組成，能夠「迎合上家」的話就能夠輕鬆不少，所以有時候我們是可以透過戰術來設計「迎合上家」。

　　當雀戰中面臨多搭需要拆搭的情況時，就像之前所說，拆搭的原則大體上有兩個，一是依據下家不要的捨牌來拆搭的盯牌原則，二是為了迎合上家而留搭的迎合原則。但是，除了先前我們談到的，根據上家捨牌來判斷以外，還有什麼理論可以決定留搭呢？

　　我們還可以考慮到上家「不要的牌」來決定留搭。麻將是四人遊戲，若經確定上家不要某門牌或某張牌時，那讀者們能吃進的機會將是百分之五十之多。我們應該怎麼計算呢？基礎在於四人摸捨，假設手牌擁有七九筒待牌八筒的搭子，以及一三筒待牌二筒的搭子，一般來說，兩種搭子的牌面價值以及進牌機率是一樣的，如果沒有其它參考因素做取捨的話，實在是令人困擾。

　　但是如果上家曾經捨過六筒，這就讓我們有了取捨牌搭的參考，應該拆掉一三筒搭子而留七九筒搭子。讀完此篇所有章節，讀者將會了解到，捨過六不要六七八九，相信他若摸進八筒也是一定會捨出。那讀者們進這八筒的機會能有多大呢？除了自己摸進以外，我們也可以當作上家在幫自己摸牌，所以在四家摸四手當中，就有兩手是為自己摸的，故將其認為百分之五十的吃牌機會。就算上家捨的是七筒，捨七不要七八九，留下七九

筒，必定有所機會。

若說上家不是捨過七筒或八筒，而是曾經在早期捨過三筒或者是四筒，捨四不要四三二一，以及捨過三不要三二一的斷牌，上家若是摸進了二筒，也不會與手牌有所連結，必定捨出無疑，這時候我們要保留的搭子便是一三筒，而不是七九筒了。

接下來介紹幾個可以運用百分之五十吃牌理論的地方。手牌若是有以下四張牌：一萬 二萬 三萬 伍萬，通常五萬是非常好靠搭的孤張，但若戰局早期，上家捨出四萬，按照我們先前的分析，早捨四，不要四三二一。若上家摸進三萬一樣是會打出的，再加上我們自己的摸牌率，我們可說是有百分之五十的進牌率。這時候我們倒不妨用三五萬吃進，保留著一二萬，等待上家摸進三萬後，將三萬捨下讓我們吃進。

另外，假設手牌擁有以下的四張牌：一萬 三萬 四萬 伍萬。如果有這四張牌，不是摸二萬的話不算漂亮。但如果現在是早中期，上家打出三萬，因為捨出三萬，必定不要三二一萬，後續若是上家再摸進三二一萬，也必定會因不需要而打出。所以我們就可以用四五萬吃進這張三萬，用手上的一三萬來等待二萬。另外，我們吃下三萬等待二萬，還有一個理由，就是吃下的這張三萬，加上我們手上的三萬共有兩張，已經形成阻截，二萬也是非常容易出現的。

前期敵家連續切捨三五（先捨三後捨五），應該是不會要四七的。因為要四與七的搭子有二三、三五、五六、六八、八九這五種情況。

先從三五搭子來看

若手中的手牌為 三萬 三萬 伍萬 伍萬 ，絕對不會有人在早期就先拆捨三五萬後又以三五萬等待中洞；正確的說，若真的非要捨去一張牌的話，也應該只會先捨去一張三萬，形成手牌為 三萬 伍萬 伍萬 ；或者是捨去一張五萬，形成手牌為 三萬 三萬 伍萬 ，這兩種捨法都可成為吃待碰的牌型。

從五六的情況來看

捨完三五手上還有五六，那手牌應該是三五五六。

假設手牌是 三萬 伍萬 伍萬 六萬 ，就算真的要拆捨，絕對是先捨三萬，隔幾巡後再切捨出五萬。如果是間隔切捨三五，而不是連續切捨的情況，那敵家就很大的程度會是這種手牌，那麼這樣我們就要小心四七萬。

 ## 從六八的情況來看

捨完三五以後還留存有六八在手，那麼手上原先定是三五六八。假設

手牌為 [三萬][伍萬][六萬][八萬]，真得要捨也是會捨三萬與八萬，形成手牌

[伍萬][六萬]，等待四七萬的搭子。而不至於捨三萬五萬而等待中洞的七萬，

這點是令人所想不透，而且難以置信。

 ## 從八九的情況來看

後手上還留有八九，那麼手上定是三五八九。

假設手牌為 [三萬][伍萬][八萬][九萬]，真要拆搭的話，按照牌搭進張的優劣

順序，也應該會捨邊張搭的八九萬搭子，而不會去拆三五萬這種容易轉成

兩頭張的搭子。

 ## 從二三的情況來看

後手上還留有二三，那麼手上原先定是二三三五。

假設手牌為 [二萬][三萬][三萬][伍萬]，要拆捨的話，也是會先捨五形成手牌

為 [二萬][三萬][三萬]，吃帶碰牌型。真要待牌一四萬，也會稍晚幾巡再打出三

萬，絕不會有先捨三萬後捨五萬的低路打法。

所以若是有人在前期連續切捨三五，幾可證明他是不要四七的。然而例外的是，敵家手牌搭子已經完備。但若是捨完三後才間隔幾巡捨出五，就有很大的可能是以上的第二項，是由手牌內的三五五六捨出，這才會需要四七。

那先捨五後捨三會要一四嗎？應該不會要。若是要一四的牌會有二三、三五、五六，以上是不會先捨三五的。除了上述第五點，但判斷的依據一樣是捨完五後是不是馬上捨三。若是捨五後馬上跟著捨三，不要一四；若是捨五後間隔幾巡捨三，就有很大的可能是二三三五的牌型待一四，也有可能是一一三五，也同樣會需要碰一。

但有可能會要六九，因為手牌有可能是三五七八，多出來一搭，在沒有其它特殊條件的干擾之下，也是會捨三五的。

不過一般來說，會捨三五搭子也是因為相較於其它搭子看來，三五搭子是最差的一搭。不論如何，該家手牌必定漂亮。

總而言之，凡是前期連續切捨三與五或五與三，必定是不要一、四、七的，甚至是一二三四五七八都不會要吃，但極有可能是要六九，因為手牌很有可能是三五七八拆一搭。

捨三五雖然應該不要吃一二三四五七八，但是不能排除需要碰八及碰九，因為需要吃八的搭子有六七、七九。假設捨三五之前是與六七形成三五六七，頂多會捨三去衍張而已，不會多捨五。

而若是三五與七九成為三五七九，應該頂多捨三或九形成三點金好進張的格局，不會自陷於只進中洞的環境。而與九能成搭的只有七八而已，若三五並非連續切捨，則要注意敵家要吃六九，尤其是八對子，敵家可能想利用五來誘碰八。所以唯有手中有八對子及九對子的時候，捨出三五並無影響，這點請讀者注意。

結論就是：

⭐ 前期先捨三後捨五（連續切捨），不要四七，甚至是一二三四五七八都不吃，但可能需要吃六九；若捨三後間隔幾巡才捨出五，就有可能需要四七。但不論是先捨三後捨五、間不間隔，皆不能排除碰八對子及九對子。

⭐ 先捨五後捨三（連續切捨），不要一四；但是若捨五後間隔幾巡才捨出三，就有可能需要一四，甚至是碰一的對子。

一等雀士
必將精神全力灌注在牌局之中

雀桌語錄

雀桌上能讓我們分心的事情太多了，手機訊息、燈光、雀友談話、自身的身體狀況、周遭環境等等。麻將要打的好，唯有專心不二，方能夠獲得最大的勝利。如果我們一直分心，將會容易忽視有關勝負關鍵的線索，從而導致敗場的結果。

3 敵家切捨五七斷牌法

前期敵家連續切捨五七（先捨七後捨五），應該是不會要三六的，因為要三與六的搭子有一二、二四、四五、五七、七八這五種情況。

 先從五七搭子來看

若手中的手牌為 ，那絕對不會有人在早期就先拆捨五七筒，後又以五七筒等待中洞。正確來說，若真的非要捨去一張牌的話，也應該只會先捨去一張七筒，形成手牌為 ；或者是捨去一張五筒，形成手牌為 ，這兩種捨法都可成為吃待碰的牌型。

 從四五的情況來看

捨完五七手上還有四五，那手牌應該是四五五七。

假設手牌是 ，就算是真的要拆捨，那也絕對是先捨七筒，隔幾巡後才再切捨出五筒。如果是間隔切捨五七，而不是連續切捨

的情況，敵家有就很大的可能會是這種手牌，那麼這樣我們就要小心三六。

從二四的情況來看

捨完五七以後還留存有二四在手，那麼手上原先定是二四五七。假設手牌為 ，真得要捨，也是會捨二筒與七筒，形成手牌為

等待三六筒的 搭子，而不至於捨五筒七筒而等待中洞的三筒，這點是令人想不透，而且難以置信的。

從一二的情況來看

捨完五七後，手上還留有一二，那麼手上定是一二五七。假設手牌為

，真要拆搭的話，按照牌搭進張的優劣順序，也應該會捨邊張搭的一二筒搭子，而不會去拆五七筒這種容易轉成兩頭張的搭子。

從七八的情況來看

捨完五七後手上還留有七八，那麼手上原先定是五七七八。

假設手牌為 ，要拆捨的話，也是會先捨五形成手牌

為 ，吃帶碰牌型，真要待牌六九筒，也會稍晚幾巡再打出七筒，絕不會有先捨七筒後捨五筒的低路打法。

所以，若是有人在前期連續切捨五七，幾可證明他是不要三六的。然而例外的是，敵家手牌搭子已經完備，若是捨完七後才間隔幾巡捨出五，就有很大的可能是以上第二項，由手牌內的四五五七捨出，所以才會需要三六。

那先捨五後捨七會要六九嗎？應該不會要。因為若是要六九的牌會有七八、五七、四五，以上也是不會先捨五七的。除了上述第五點，但判斷的依據一樣是捨完五後是不是馬上捨七，若是捨五後馬上跟著捨七，不要六九；若是捨五後間隔幾巡捨七，很大的可能是五七七八的牌型待六九。也有可能是五七九九，同樣會需要碰九。

但有可能會要一四，因為手牌就有可能是二三五七，多出來一搭，在沒有其它特殊條件的干擾之下，也是會捨五七的。不過一般來說，會捨五七搭子也是因為相較於其它搭子看來，五七搭子是最差的一搭，不論如何，該家手牌必定漂亮。總而言之，凡是前期連續切捨七與五或五與七，必定是不要三、六、九的，甚至是二三五六七八九都不會要吃，但極有可能是要一四，因為手牌很有可能是二三五七拆一搭。

捨五七雖然應該不要吃二三五六七八九，但是不能排除需要碰二及碰一，因為需要吃二的搭子有一三、三四。假設捨五七之前是與三四形成三四五七，頂多會捨七去衍張而已，不會多捨五。而若是一三與五七成為一三五七，也應該頂多捨一或七形成三點金好進張的格局，不會自陷於只進中洞的情況。而與一能成搭的只有二三而已，若五七並非連續切捨，則要注意敵家要吃一四，尤其是二對子，因為敵家可能想利用五來誘碰二。

所以，唯有手中有二對子及一對子的時候，捨出五七並無影響，這點請讀者注意。

結論就是：

⭐ 前期先捨七後捨五（連續切捨），不要三六，甚至是二三五六七八九都不吃，但可能需要吃一四。但是若捨七後間隔幾巡才捨出五，就有可能需要三六。但不論是先捨七後捨五、間不間隔，皆不能排除碰二對子及一對子。

⭐ 先捨五後捨七（連續切捨），不要六九，但是若捨五後間隔幾巡才捨出七，就有可能需要六九，甚至是碰九的對子。

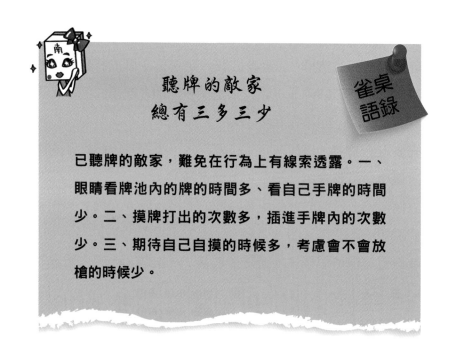

雀桌語錄

聽牌的敵家 總有三多三少

已聽牌的敵家，難免在行為上有線索透露。一、眼睛看牌池內的牌的時間多、看自己手牌的時間少。二、摸牌打出的次數多，插進手牌內的次數少。三、期待自己自摸的時候多，考慮會不會放槍的時候少。

4 敵家吃牌又吐牌 斷牌法（一）

 吃什麼打什麼的判斷

有時候我們會遇到一種情形，譬如說下家，我們打出了二筒，他拿了三四筒吃下我們打出的二筒，結果卻在下一巡或者隔個二、三巡摸牌進張後，又從手內抽出五筒打出。

排除摸到五筒的情形，上巡吃二筒，這巡從手牌內打出二筒的同線牌五筒，既有五筒與三四筒成一順，為何又多餘地在吃下二筒後，再捨棄五筒呢？究竟是怎麼一回事呢？

這裡要告訴讀者，以後若有「這巡吃入，下巡打出已吃下的同線牌」的情形，要小心這張牌的連結張，請讀者謹記。

以五筒為例，五筒的連結張為三四六七筒。吃入二筒，又從手內打出五筒，我們要小心的是三四六七筒。

因為會有這種情形發生，通常都是為了「搶聽」，原來敵家的手牌是

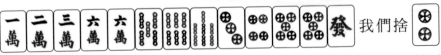我們捨 ⊞，一

般認知上是以吃入或者摸進四筒或六筒為佳，不過當我們捨出二筒時，因為下家急著搶聽，故以三四筒吃下我們的二筒後，捨去青發後聽五筒及六

萬對倒，形成手牌為 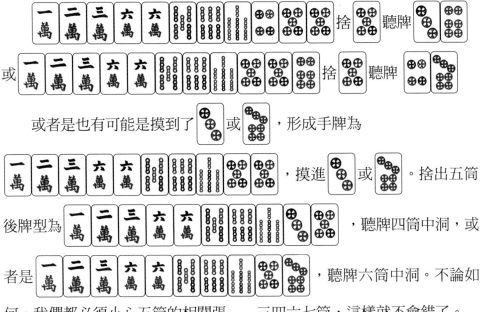 不過卻在

下一巡或下幾巡，摸入了四筒或六筒，形成手牌為

，摸進 或 。

因為聽兩頭比起聽對倒為佳，不得已情況下又打出原先吃過的二筒同

線牌五筒，形成手牌為：

捨 聽牌

或 捨 聽牌

或者是也有可能是摸到了 或 ，形成手牌為

，摸進 或 。捨出五筒

後牌型為 ，聽牌四筒中洞，或

者是 ，聽牌六筒中洞。不論如

何，我們都必須小心五筒的相關張——三四六七筒，這樣就不會錯了。

我們再舉個例子，假設我們的對家捨出六萬，我們的上家用四五萬吃

進後捨出七索聽牌，隔個幾巡又見他捨出三萬。吃六萬捨三萬，如果早就

有三萬與四五萬成一順，又何必費心多此一舉呢？這時候我們見上家吃六

萬捨三萬，我們應該要注意的是一二四五萬。

原來上家的手牌是：

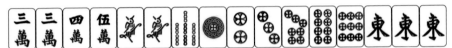

這副牌我們可以看成三萬與七索雙立柱的進張型態，或者是因為三三四五萬的複合張，可以看成吃進二三四五六萬，以及碰一索及三萬的一進聽。這時候當對家打出六萬時，心想聽一索的側邊牌不錯，以及或許有人會追熟六萬的同線牌三萬，為了搶聽索性就將六萬吃下來，形成手牌

為 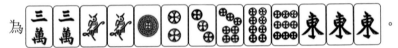。

聽了三萬及一索對。不料這時候如果是摸進了二萬或四萬，形成手牌

為

摸進 二萬 或 四萬 形成手牌為：

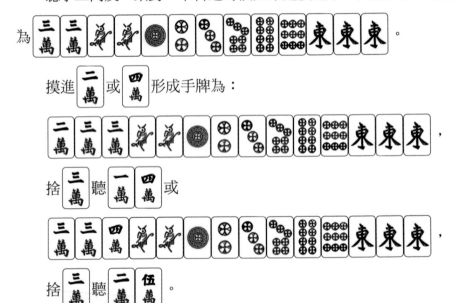

捨 三萬 聽 一萬 四萬 或

捨 三萬 聽 二萬 伍萬 。

即使是摸進了一萬或五萬，上家選擇捨出三萬的話，一樣會是聽牌二萬與四萬，所以我們在這裡要小心的是三萬的相關張，一二四五萬。

無論如何，凡是見到敵家有這種「吃哪張打哪張同線牌，而那張同線牌又是與剛抽出的兩張可以成一順」的情形。首先，我們要先排除掉

他自身又摸進同線牌的情形，所以我們必須注意敵家摸牌及換牌的情形。但只要從手內換牌出來的是已經吃過的同線牌，我們就要小心捨出之牌的連結張。

最終仍以勝負決定強者

但凡任何領域，即使是天才，也有運勢靜止的時刻。麻將是技巧與運氣交織的遊戲，如果僅僅以遊戲過程來定論，未免淪於武斷，並且只要是遊戲，必須由結果做定論。我們沒有辦法百分之百贏取每一場賽局，但我們可以在「長時間」的這個尺度上，取得最多數的勝利。

敵家吃牌又吐牌
斷牌法（二）

　　在前一篇的舉例，我們都是講捨出同線牌時的狀況，如吃三捨六、吃五捨二等等的，因為這幾種牌型的結構通常是允許這樣吃的。假設以下的例子：四四五六，上家打四，我們常會以四去碰牌再去聽四七，並不會以五六吃進後去聽四與另外一對的對倒。原因是對倒不僅不易胡，四除了吃進的那張，我們手上也抓兩張，剩下的那一張不僅與另外一對能胡的牌加起來只有三張可胡，而且會不會出現都是個問題。所以一般來說，會是以四去碰牌，再去聽四七，好歹聽牌張數也有五張之多。所以若有吃一張搶聽的情形，通常再次的捨張，都會是前一張吃牌的同線牌。

　　不過如果是另一種情況，就會以五六去吃進四，然後保留四對子，就像是以下的手牌：

　　當上家打出了四萬，因為我們沒有雀頭，所以用五六萬吃進後打出八筒聽一四索，形成手牌為：

　　這時候如果再次摸進了四萬，我們當然可以選擇打二索或三索其中一張，然後去聽另一張的單吊；或者打出四萬，續聽一四索。所以吃哪張打哪張，與吃哪張打哪張的相關張，是有所分別的。

上面兩篇都是介紹「吃哪張吐哪張同線牌就要小心該張的相關張」，以及「吃哪張吐哪張則是當雀頭」的情形。那有沒有「吃哪張吐哪張」，也要小心該張牌的相關張的情形呢？有的，這是比較特別的地方，就是一二三與七八九。

假設敵家吃進一二三七八九的其中一張，而且又吐出來的話，一樣是要小心那張牌的相關張。

我們舉個例子，假設讀者們的對家打出了七萬，而上家以八九萬吃進，沒隔幾巡，又見他將七萬打出（明顯不是後來摸到的），吃七萬打七萬，原來上家手牌如下：

當上家打出七萬的時候，上家為了搶聽用八九萬吃進，捨出八索後手牌形成如下：

成為聽四萬及七萬對倒牌，不過後來卻摸到了八萬，形成手牌如下：

上家心想聽六九萬似乎比對倒漂亮，也就捨出了原先用八九萬吃進的

七萬,成為吃七萬打七萬的情形,不過卻是聽比四萬七萬對倒還要漂亮的六九萬。假設摸到的是六萬,形成手牌如下:

這時候也是打出七萬聽五八萬,會比聽四萬七萬對倒還要來得漂亮許多。所以只要有吃七萬打七萬的時候,我們要防範的,便是七萬的相關張五六八九萬。

這裡我們需要注意的是,關於七萬,是限定以八九萬吃進後,再捨七萬,我們才可以猜測這個敵家是需要五六八九萬。如果是以五六萬吃進七萬,再打出七萬,那就比較接近上一篇所言,是以七萬對當雀頭,所聽之牌是另有其張。

七的相對位置是三,假設有用一二吃三,後來又從手中打三的情形,也同樣需要小心一二四五;如果是以四五去吃三,後來又從手中打三,就有可能是以三為雀頭,所聽之牌是另有其張。

再來討論八,能夠吃八的牌組有兩種:

1.用六七吃。　　2.用七九吃。

兩種吃八以後再捨八,必須要小心的危險牌都不同,先介紹敵家用六七吃八,後來又打八的情形,我們要小心什麼呢?我們要小心的尤其是九萬對。敵家手牌如下:

當我們打出八萬,敵家為了搶聽,便以六七萬吃進,捨去白板形成聽

邊張七萬的牌型：

後來摸到了九萬，形成牌型如下：

敵家心想九萬對及紅中對的聽牌，會比邊張七萬聽牌來得容易胡出，所以又捨去剛剛用六七萬吃下的八萬，形成九萬對及紅中對的對倒聽牌。所以，若有敵家用六七吃八又捨八的情形，要小心敵家九對子與另外一對的對倒聽牌。

從以上手牌為例，如果是以七九萬吃進八萬，而又從手內收出八萬捨去，我們要小心的便是四七萬。因為用七九萬吃進以後，便形成手牌如下：

這時候敵家摸到五萬，形成手牌如下：

那自然是捨去八萬，由原先的中洞七萬，增聽為四七萬的兩頭聽牌。

所以用六七去吃八，而後又打八，會是聽九對子及另外一對。如果是用七九吃八，而後又打八，便是聽四七，請讀者謹記。

這裡還是要強調一點，所謂的「吃八打八」，所捨的八必須是手內吃牌時已存在的八，而不能是「後來摸進來」的八。

八的相對位置為二，假設有用三四去吃二，又捨二的情形，請讀者要小心一對子及其另外一對的對倒聽牌；若是用一三吃進後，又捨二，則要小心三六。

119

再來我們要討論的就是九,能吃進九的就只有七八。如果有敵家用七八吃進九以後,再從手內抽出九捨出,我們要小心的牌為六七八九。不過這是有順序的,分別依序為五八,再來就是六,接下來是七。

先解釋聽五八的狀況,假設敵家的手牌為:

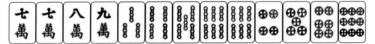

當我們打出九萬的時候,上家判斷七萬在手兩張,八萬自身一張,如用七八萬吃進九萬,再捨出九筒,形成手牌如下:

七萬 九萬

這是七九萬的中洞聽牌,只要八萬沒有人抓對的話,八萬對於他家的利用性就比較低。結果後來摸到了六萬,形成手牌如下:

六萬 七萬 九萬

手牌十一張牌型,自然也是必須捨棄九萬而保留六萬,由只聽中洞八萬,增聽一門五萬的五八萬聽牌型態。這就是敵家先吃九,又打九的話,我們必須注意五八的理由。

再來就是聽六的狀況,假設原先聽的中洞八萬時,摸來的不是六萬,而是五萬的話,形成手牌如下:

伍萬 七萬 九萬

當手牌為十一張牌型時,如果沒有特殊的理由聽中洞六萬,通常都會捨去五萬。一方面符合原先的戰術,續聽八萬中洞;另一方面打出中張五萬,企圖增強效果,吊出側邊牌八萬。也有敵家選擇打出九萬聽六萬中洞,雖然這種聽法不多見,但還是值得我們注意。

接下來是聽七的情況，假設敵家的手牌是：

這時候我們打出了九萬，敵家有兩種選擇：

1. 用七八萬吃下時，捨去四筒或七筒後聽九萬及九筒對倒，或者是捨九筒聽八筒中洞。

2. 用九萬碰出，捨去四筒或七筒，留七八萬去聽六九萬。

形成手牌如下：

聽了九萬及九筒的對倒牌，結果後來摸進了八萬，可能是拆七九萬，所以應該還有一張七萬未打。九筒到了中期以後仍未出現，也許已經有人抓死。而且站在貪台的角度看來，邊張甚至還多一台，所以捨去剛剛已經用七八吃下的九萬，形成手牌如下：

聽七萬邊張，這就是吃九萬，打九萬，可能聽七萬的例子，雖然這個的可能性比聽五八萬來得低，不過我們也不能夠忽略。另外，也有可能是摸七萬後捨九萬去聽中洞八萬，但因為這也是在我們這段「摸九萬捨九萬」的危險牌之列，所以就不另行舉例。

敵家吃九萬打九萬，的確多此一舉，所以我們應該知道吃九打九，要注意的是六七八九。但不是盲目的把六七八九都擺在相當的危險行列，首

先要注意的是五八，接下來是六，再接下來便是七。

　　筆者在這「吃什麼打什麼」的問題上著墨不少，原因是因為吃什麼又打什麼，絕對有一定的原因，除非是放棄參賽權而胡吃亂碰，要不然只要在邁向胡牌之路的同時，都會遵循麻將結構來玩牌的。當然也會有特例產生的可能，但是我們並不能夠因為一項特例，而去推翻所有的通則。所謂的分析就是概略性，並且透過牌情觀察，判斷是否符合「大數法則」。

若想持續在雀圈打滾
就必須接受三教九流的人存在

雀桌語錄

雀桌就像一個小型社會的縮影，存在著與我們不同生活環境的人，每個人的個性與說的話與我們截然不同。當然，還包括許多骯髒手段的存在，我們必須像個智者般，選擇無視與麻痺，或者是接受與包容。

7 敵家聽牌又碰牌或者吃牌的判斷

　　當我們發現明明敵家聽牌後，他們卻又有吃碰的動作，大多數都是因為聽的不漂亮。敵家為了轉聽，或者是增加聽牌數，通常在聽牌後又吃碰。在這章節，對於聽牌後的吃碰，做出以下分析。

1. 敵家聽牌後又吃牌牌型如何？
2. 敵家聽牌後又碰牌牌型如何？
3. 碰後捨出之張為碰出之牌的鄰張。
4. 碰後捨出之牌為碰牌不相關張。

　　一般來說，已經進入聽牌階段又有吃碰動作，大都是為了從中洞、單吊、邊張形成良好的聽牌形式（兩面以上），增加胡牌機率。但也正是因為敵家如此積極的想法，暴露了他們的意圖，使原本無法判斷敵家手牌的我們，可以藉由他們的吃碰及其捨張，斷定他們所需要的待牌。

　　舉例如下：

 最常見的牌型就是聽牌後又「吃捨一線」

假設已斷定對家在很早的時候就聽牌，而當我們的下家捨出 後，

對家略做思考後用 🀙🀚 吃進，而捨出 🀘，我們便可以知道對家要的是 🀛🀜 。

原來他的手牌本是 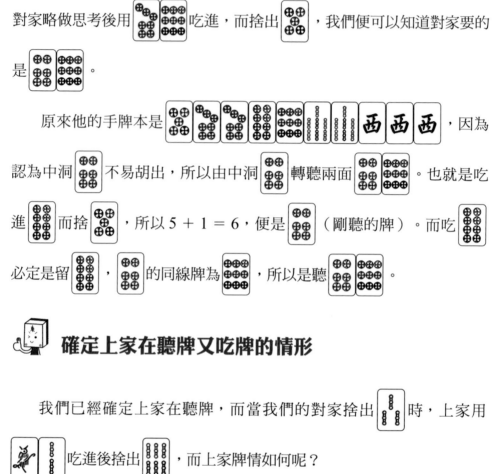 ，因為認為中洞 🀛 不易胡出，所以由中洞 🀛 轉聽兩面 🀛🀜 。也就是吃進 🀚 而捨 🀘 ，所以 5 ＋ 1 ＝ 6，便是 🀛 （剛聽的牌）。而吃必定是留 🀙 ，🀚 的同線牌為 🀜 ，所以是聽 🀛🀜 。

確定上家在聽牌又吃牌的情形

我們已經確定上家在聽牌，而當我們的對家捨出 🀐 時，上家用 🀆🀐 吃進後捨出 🀒 ，而上家牌情如何呢？

我們來分析一下：按照上述所說的「吃哪張，留哪張」，所以上家必有 🀐 ，而這次不同的分析是吃 🀐 打 🀒 ，所以是 6 － 1 ＝ 5。原來他的手牌是 🀆🀐🀐🀐🀛🀜🀭🀭 ，所以剛才上家是聽中洞 🀐 ，現在增聽 🀐 了。

124

以上兩例，我們做個歸納，什麼時候用「＋」，什麼時候用「－」：

1. 必是吃捨一線。
2. 若捨出的數牌比吃進的小，則用「＋」。如例一，捨出的 ⊞ 比吃

 進的 ⊞ 小，所以「＋」一。

3. 若捨出的數牌比吃進的大，則用「－」。如例二，捨出的 ⊟ 比吃

 進的 ⊟ 大，所以「－」一。

👍 **若對家捨出 一萬 ，而上家用 二萬 三萬 吃進後捨出 七萬 ，**
那上家牌型如何？

這也可以用上述方法，雖然 一萬 七萬 相距頗遠，但屬同線牌，因為「捨

出的數牌比吃進的大」，所以上家剛聽的牌是 7 － 1 ＝ 6， 六萬 是剛剛上

家聽的牌，現在則增聽 三萬 。原來剛才上家的手牌是：

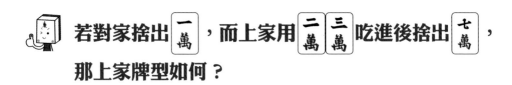

。此例不同於上

述兩例的地方在於， 一萬 七萬 雖屬同線牌，但屬隔張，所以「吃哪張，留

「哪張」並不適用，不過「加減法」卻是一樣的，所以並不影響我們對敵家的斷牌。

 已確定我們的下家聽牌，當我們捨出 ，下家用

吃進後捨出 ，下家的手牌該是如何呢？

因為「捨出的數牌比吃進的小」，所以是 $2 + 1 = 3$ ，原來下家的手

牌是： ，聽 三萬

而吃進增聽 六萬 。

聽牌又碰牌的可分為兩種：

1.碰後捨出之張為碰出之牌的鄰張。

2.碰後捨出之牌為碰牌不相關張。

★ 先就第一種「碰後捨出之張為碰出之牌的鄰張」說明：

例一、當我們確定某家聽牌後， 出現時他碰出，而後捨出 ，

這時候的捨張 應該就是剛才所聽之牌。原來他的手牌如下：

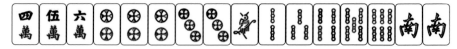

是聽 ⊞ 及 南 對，但是南風已絕， ⊞ 尖張又不易胡出，所以當

⊞ 出現時碰後捨出 ⊞ 轉聽 ⊙ ⊞ 。這裡我們可以發現，聽牌後，

若碰後捨出之張為碰出之牌的鄰張，聽牌的搭子必是由碰入之牌及捨出之

牌組成。也就是 ⊞ 及 ⊞ 所組成。

例二、已斷定某家聽牌，突然之間碰出 四萬 捨出 伍萬 ，請問該家通

牌型態為何？

按照上一例的分析，「聽牌後，若碰後捨出之張為碰出之牌的鄰張，

聽牌的搭子必是由碰入之牌及捨出之牌組成」，那此例就是聽 三萬 六萬 無

疑，該家手牌如下：

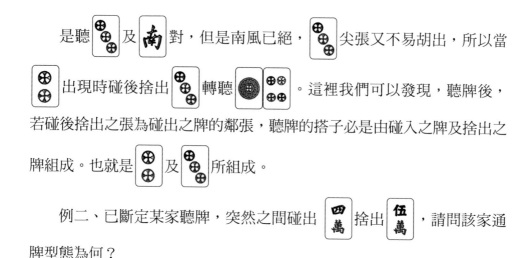

因為是聽 伍萬 及 ‖‖ 對，被認為不易胡出，所以將 四萬 碰死後以利

三萬 的浮現。

⭐ 再來就第二種情形「碰後捨出之牌為碰牌不相關張」說明：

這種情形就複雜的多了，因為碰出之牌碰的捨牌並非碰牌的相關張，

所以提高了預測的困難度。當我們已確定某家聽牌，猛然之間碰出 ‖‖ 而

捨出 二萬 ，這時他聽的是什麼呢？原來他的手牌是：

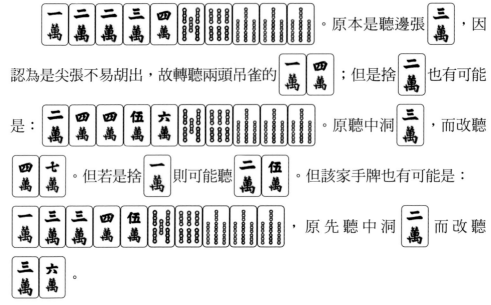

。原本是聽邊張三萬，因認為是尖張不易胡出，故轉聽兩頭吊雀的一萬四萬；但是捨二萬也有可能是：二萬四萬四萬伍萬六萬。原聽中洞三萬，而改聽四萬七萬。但若是捨一萬則可能聽二萬伍萬。但該家手牌也有可能是：

，原先聽中洞二萬而改聽三萬六萬。

　　關於第二種情形如何判斷，就端賴我們對於牌情的觀察了。如果保守一點，當有這種「聽牌後碰牌的捨牌與碰牌不相關」的情形出現時，其捨牌的鄰張及其隔張，皆應列為危險之列。

當擁有了戰術
一定要實際的去體現與操作
這樣才能體會戰術的絕妙

雀桌語錄

8 見五須防九與一

「見五須防九與一」，這是牌譜中的一句格言，也是筆者覺得最受用的一句話。也正因為這句話，才讓筆者開始研究麻將。如果說真的有所謂的「啟蒙老師」，那筆者的啟蒙老師就是這句話了。在中晚期切捨五，有可能是「旁聽」，這時需注意的牌就有三四與六七，因有可能是四五五當中切捨五，或者是五五六中切出五，所以要注意的便是三四與六七。可是若是在序盤或者早期切出的話，要提防的便是兩端的一與九與其相關張。

 不需五的情況

一般來說五的使用度極高，靠搭範圍非常廣，為什麼在早期就會被切出？這裡就要先了解不需五的情況：

⭐ 假設手中擁有 | 三萬 | 伍萬 | ，摸入二萬後形成 | 二萬 | 三萬 | 伍萬 | ，這個時候的五萬就變是名符其實的衍張了，所以若沒有特殊的理由，一定會先切出五萬的這張衍張，所以我們要防的是一萬與四萬。

⭐ 若手中擁有 | 伍萬 | 七萬 | ，這時摸入八萬後形成 | 伍萬 | 七萬 | 八萬 | ，這時候的五萬也變成衍張，一般來說沒有特殊的理由也應該會捨去這張五萬衍張，所以我們要小心的是六九萬。

★ 手中若是 四萬 伍萬 伍萬 切五萬，或者是 伍萬 伍萬 六萬 切五萬，雖然有極大的可能先搊扁，但是一般人應該會等到中期以後才處理，並不會急於序盤提早捨出，所以這點在早期應該很難發生。

★ 即使到中晚期，若手上的手牌是 二萬 三萬 四萬 ，這時候摸五萬，形成手牌為 二萬 三萬 四萬 伍萬 。或者是手牌為 六萬 七萬 八萬 ，摸五萬，形成手牌為 伍萬 六萬 七萬 八萬 。若沒有特殊理由，譬如說早期所有搭子已齊備，而且同巡有人切出五萬，要不然也會切捨二萬或者是八萬的側邊牌。因為五萬是三四與六七的兩端放槍牌，如果切五後被聽二五胡牌還好，若是胡牌者拿出六七胡五就得不償失了。而且，在戰局早期，手中搭子應該是不齊備的，二三四五可視為兩搭，應該不至於先捨五。

從以上我們可以得知，大約只有第一種狀況比較接近早期捨五的情況。我們只要記得，某一家在早期切捨五的話，必須注意的牌便是兩端的一與九，以及相關同線牌的四與六；如果是在中晚期捨出五後聽牌，在沒有其它因素影響下，極大的可能是需要三四與六七，這點請讀者注意。

9 敵家捨孤張牌斷牌法

 敵家早捨二，不要二一

先讓我們來分析一下需要一的場合：

⭐ 手中有一對子會需要一來成崁。

⭐ 手中二三需要一來成順。

那為什麼敵家早打二就不需要二一呢？因為像上述的情況，假設手中有一一二，除非手中同時有四五，要不然是不會在早期輕易捨出二待牌碰一的，絕對是保持手中的一一二複合張同時待牌進三，所以從第一項來說，機會並不大。現在就第二點來說，手中二二三切出二為「煽扁」，這是合理的，不過像這種二二三複合張也絕對是在中後期才會處理的牌張，並不會在早期就煽扁處理。所以敵家早打二，不要二一。

若以五為中心，二的相對位置為八。同理可證，敵家早捨八，不要八九。

 敵家早捨三，不要三二一

讓我們來分析需要一的場合，總共有「一一」、「二三」：

⭐ 需要一的場合上述已有說過，手中有一的對子，如果又以三成為複合張，形成一一三。這時候如果沒有特殊理由，應該不會有人

就將三捨棄,而失去進二的機會。

☆ 如果手中是二二三,更沒有理由將三捨棄只形成碰二對子,而且還會失去進張一四的機會。

☆ 手中有二三三,同樣的理由,也應該會是在中晚期才煽扁三,並不會過早處理。

以上是需要一的情況。接下來解析一下需要二的情況,總共有「一三」、「二二」、「三四」三種:

☆ 如果手中有一三三,是絕對不會早早就打出三而準備進二的,因為這麼打便損失進張三的機會,而且在早期牌情尚未明朗的情況下,將來也有可能會是以將三當雀頭的可能。所以一三三這種複合張絕對會是在中晚期甚至是聽牌才處理的。

☆ 如果手牌是二二三,也是沒有理由將三捨棄只形成碰二對子的,而且還失去進張一四的機會。

☆ 如果是三三四,也絕不可能在早期就將三打出,失去了碰牌三的機會。

從上述分析我們可以得知,早打三是不要三二一的。若以五為中心,三的相對位置為七,同理可證,敵家早捨七,不要七八九。

早捨四不要四三二,但有可能要一

先解析需要二的場合,有「一三」、「二二」、「三四」三種:

☆ 如果手牌是一三四,絕對不會有捨四留一這種打法,應該是捨一形成待二五的搭子才對。

☆ 如果手牌是二二四,不見得會在早期就捨出四,因為在手牌尚未

完整之前，也會是保留二二四這種複合張，等到中後期以後再取捨放棄四或二。

✪ 手牌若是三四四，也不會在早期就捨出四來煽扁，也是會在中晚期再決定是需要捨三將四當雀頭，或者是捨四期待進二五。

現在我們來研究需要三的場合，總共有「一二」、「二四」、「三三」、「四五」四種：

✪ 若是「一二四」的情況，一般人應該是捨一而不捨四的，等待進五後再捨二，這是一般的想法。

✪ 「二四四」的情況，絕不會有人先將四捨去，只期待進三，若非馬上聽牌，絕對不會有人這麼做。通常都是等到中後期以後，再行決定二或捨四。

✪ 「三三四」的情況，相信大部分人都不會提早捨去四而失去進張二五的機會，捨三捨四應該都是等到中後期才會做的決定。

✪ 「四四五」的情況，在早期手牌搭子尚未齊全時，先捨出四是令人難以置信的。因為這種手牌如果能夠摸進三，手牌形成三四四五，甚至是有機會可以吃成兩搭的。但是先捨四，卻有可能手牌是一一四，捨四吊一，而且表示此家手牌極為齊全，已經不需要任何孤張牌來靠搭了。所以敵家早期先捨四，不要四三二，卻是有可能要一的，請讀者謹記。

若以五為中心，四的相對位置為六。同理可證，敵家早捨六，不要六七八，但有可能要碰九。以上是敵家在早期捨牌的判斷，我們記住「捨二不要二一」、「捨三不要三二一」、「捨四不要四三二，但有可能需要碰一」的簡單口訣即可。

敵家捨出同線牌斷牌法

敵家在捨牌的時候，是有可能透露出手牌內容的，其中一例便是捨出兩張同線牌的判斷：

 敵家先捨一後捨四，需要二五

原因是因為敵家手牌可能是一三四四，先捨一再捨四，所以需要二五。例如手牌內擁有 ┃一萬┃三萬┃四萬┃四萬┃，先捨一萬，後捨四萬，形成待牌二五萬的搭子。

 敵家先捨四後捨七，需要五八

原因也是因為手牌可能是四六七七，先捨四再捨七，所以需要五八。例如手牌內擁有 ┃四萬┃六萬┃七萬┃七萬┃，先捨四萬，後捨七萬，形成待牌五八萬的搭子。

 先捨二後捨五，需要三六

原來手牌是二四五五，先捨二再捨五而待牌三六。例如手牌內擁有

，先捨二索，後捨五索，形成待牌三六索的搭子。

 先捨五後捨八，需要六九

原來手牌是五七八八，先捨五後捨八而待牌六九。例如手牌內擁有

，先捨五索，後捨八索，形成待牌六九索的搭子。

 敵家先捨三後捨六，需要四七

原因是手牌為三五六六，先捨三再捨六，所以需要四七。例如手牌內

擁有 ，先捨三筒，後捨六筒，形成待牌四七筒的搭子。

 先捨六再捨九，六七八九都不要

以上除了第六點，我們可以發現一個公式，那就是都是由小變大的同線牌捨牌，可以從第一張捨牌「加一」，便是敵家所要之牌。舉例來說，先捨一後捨四，是由小變大的捨牌，所以「**一加上一等於二**」，所要之牌為二五；敵家先捨二後捨五，「**二加上一等於三**」所要之牌為三六。

另外，就是逆向的同線牌捨牌：

敵家先捨九後捨六，需要五八

原因是敵家手牌可能是六六七九，先捨九再捨六，所以需要五八。例如手牌內擁有 六萬 六萬 七萬 九萬 ，先捨九萬，後捨六萬，形成待牌五八萬的搭子。

敵家先捨六後捨三需要二五

原因也是手牌可能是三三四六，先捨六再捨三，所以需要二五。例如手牌內擁有 三萬 三萬 四萬 六萬 ，先捨六萬，後捨三萬，形成待牌二五萬的搭子。

先捨八後捨五，需要四七

原來手牌是五五六八，先捨八再捨五而待牌四七。例如手牌內擁有 ，先捨六索，後捨三索，形成待牌四七索的搭子。

先捨五後捨二，需要一四

原來手牌是二二三五，先捨五後捨二而待牌一四。例如手牌內擁有

，先捨五索，後捨二索，形成待牌一四索的搭子。

 ## 敵家先捨七後捨四，需要三六

原因是手牌為四四五七，先捨七再捨四，所以需要三六。例如手牌內

擁有 ，先捨七筒，後捨四筒，形成待牌三六筒的搭子。

 ## 先捨四後捨一，一二三四都不要

上面我們發現由小到大有相同的公式。但因為這裡是先捨大後捨小，所以我們要用減法。舉例來說，先捨九捨六，「**九減一等於八**」所待之牌為五八；先捨五後捨二「**五減一等於四**」敵家所待之牌為一四。

日後讀者若遇見敵家連續切捨同線牌時，若是先切小後切大，斷牌便是用「＋」；若是先捨大後捨小，斷牌用「－」，在此提供給讀者參考。

戰術靠戰略指導
戰略靠戰術體現

雀桌
語錄

11 敵捨同種兩張牌斷牌法

在前一篇「敵家捨出同線牌斷牌法」的分析，我們可以得知敵家捨出同種同線牌時的斷牌法。接下來要介紹的便是，當敵家捨出同種牌「間隔四張」牌的兩張牌時，我們又應該如何來判斷呢？

打一六要二五

早中期同時打一六的人，一般來說對二五是非常渴求的。即使手牌一開始應該是一三四六，除非是有特定的情況或特殊的理由，但也不至於起手牌在搭數不足時便先拆捨一六。然而，當後來有其它搭子補足搭數時，應該也不會死守著先摸二後再摸入五，或者是先摸入五後再摸入二這兩種中洞的打算。

在早期有一三四六的搭子時，雖一開始可視為一三、四六的兩搭牌，但只要當不足搭數，想利用其它數牌來補足搭子的不足時，一三四六便也一定會被視為一搭，一與六便是多餘張，遲早要捨出的。

但當要捨去一六時，敵家一定是先切六後捨一，這僅僅是習慣使然，因為六與一比起來似乎感覺較危險，通常都是危險牌先捨。只要一六捨牌間隔時間越近，二五的需求就越高，而且越早捨出傾向越強烈。所以我們只要記得，敵家捨一六大概就是需要二五即可。

例如手牌內擁有 ，一開始當搭數不足時，也許還會

視為 、 為兩搭牌，因為都是可視為相同進張二五萬。但

當不足的搭數由其它搭子補足時，必定會將 視為一搭

牌，且盡早將 捨去。所以敵家捨一六，便是需要二五。

打二七要三六

早期同時打二七便是要三六，因為手牌是二四五七。跟上述理由一樣，這種複合張如果將它看成兩組中洞搭（二四一搭五七一搭），實在是會拖累胡牌進度，所以這種牌應該都會捨出二七形成進三六的搭子。先切七後切二絕對是習慣使然，因為先捨危險牌是一般人的想法，七比二危險絕對是一般通則。二與七捨牌間隔越近，需要三六機會越高。

例如手牌內擁有 ，一開始搭數不足時，還會將

、 視為兩搭牌，但因為皆需要三索、六索的進張，所以

當其它不足的搭數由其它搭子補足時，必定會將 視為一

搭，且盡早將 捨去。所以敵家捨二七，便是需要三六。

 打三八要四七

　　打三的情況為二三三、三三四、三五七，而且這些牌未必是在早中期處理，除了三五七，摸六摸七都會捨出；捨八的情況有七八八、六六八、四六八（這時候切四居多），如果摸到其它牌也一樣會捨出，那同時切三八是怎樣的情形呢？

　　三五摸六捨三，手內有六八摸五切八，或者是手內同時擁有三五六八進兩組中洞的機會太少，所以切出三與八形成一組兩面聽牌。所以讀者請記得，若敵家同時捨三與八，那就代表他非常需要四七。

　　例如手牌內擁有 ，當早期或中期搭數不足時，會將

三四、六八視為二搭牌。但因為皆需要四筒七筒的進張，當其它

不足的搭數由其它搭子補足時，必定會將 視為一搭，且

盡早將 捨去。切捨順序應為——先捨三筒後捨八筒，因為三筒感覺上比起八筒來得危險。所以敵家捨三八，便是需要四七。

 打四九要五八

　　四六七九這種複合面子只會拖延理牌的速度而已，一樣是將四九捨出後形成一組進張五八的搭子。像這種四六七九在早期尚可勉強視為二搭牌，期待進五又進八，但若是當其它搭子已形成，再如此期待渺茫的一線機會就是不成熟的想法。但也正是因為如此，當敵家同時捨出四九時，即

可證明他的手牌擁有六七。而四九失去價值，需求五八的迫切性可說是非常高的。

例如手牌內擁有 四萬 六萬 七萬 九萬 ，當手中搭數不足前尚可將

四萬 六萬 、 七萬 九萬 視為二搭牌，但當其它搭子已形成，搭數已足時必會

將手上的 四萬 六萬 七萬 九萬 視為一搭，而將 四萬 九萬 拆捨去。且依照危險

牌先走的感覺，必定會先將四萬捨去，而後捨九萬。所以敵家捨四九，便是需要五八。

雀圈是不談
什麼年紀與雀齡的

許多雀手容易因為自己的雀齡，而感到虛榮與自豪。但雀技不僅僅是需要透過自省來提升，更重要的是經過經年累月的累積。然而，許多人普遍認為這是個運氣凌駕技術的遊戲，故在很多時候，往往都是雀齡深的雀士敗給雀齡淺的雀手。只能說這是因為輕視對方的年紀與雀齡，而導致的結果。

千萬不要舉債打牌

　　筆者見過許多雀手，有的是基於「想打牌」，
有的是「想贏錢」，所以身上沒有足夠籌碼，便向
家人、朋友，甚至是牌友、女朋友疏通籌碼，更有
甚者，向當鋪業者、地下錢莊借款，只為了滿足自
己想打牌的慾望。從來沒有見過借錢後打牌贏錢的，
頂多贏個一、二次，最後輸的將比前次贏的還多。
為了打牌而「借錢」，自律性已不足，將會讓自己
的運氣更差。我們應該進入「輸得起」的牌局，因
輸不起而封牌一點也不可恥，更足以證明自己強大
的自律性。

手牌拆捨誘引篇

1 多搭拆捨原則

當雀戰中遇到多搭的牌型，若超過了搭子的組數，就不得不割愛了。這時候我們就必須了解「拆搭原則」，把握住拆搭的方法與原則，對於我們日後的雀戰，是有相當的助益。

一般來說，考慮拆搭的順序為：

> 第 1 順位：邊搭牌組。
>
> 第 2 順位：中洞牌組。
>
> 第 3 順位：超過三組對子可拆對
>
> 第 4 順位：兩對中張對可拆對。
>
> 第 5 順位：相同進張搭子可拆捨一搭。

舉例說明，當手牌為：

以上手牌便是多了一搭，不得不拆捨手牌裡面的其中一搭。假設不考慮其它因素，這副牌面最先被考慮捨棄的便是一二萬以及二四筒。尤其是一二萬應該優先於二四筒，因為一二萬並無阻截三萬的功效，二四筒卻有阻截三筒的功能，且只要摸入五筒，便是兩頭進張的好搭；一二萬則是需要先摸入四萬後摸五萬，才能形成兩頭進張的搭子。所以當拆搭時，先行

拆捨一二萬，再考慮二四筒絕對是毫無疑義的選擇。

當手牌為：

這副手牌在不考慮其它因素的情況下，被拆捨的搭子理所當然是三五萬。這副牌除了三五萬之外，都是兩頭進張搭，進牌機率比三五萬高自然是不在話下，而且雖然有六索對子，但是因為紅中好碰出，所以將六索當作雀頭是理所當然。

當手牌為：

這副手牌總共有七搭，有三搭對子。在沒有其它因素干擾的情況下，筆者的建議是拆對子為佳。考慮手牌推進的速度，積極搶攻捨五萬對子為第一選擇。五萬雖然是利用度極高的牌，容易被下家吃進，但是捨五萬的考量在於二索及東風比起五萬好碰，手牌向前推進容易，所以毫不猶豫地捨出五萬應是第一考量。

但若考慮盯下家，則是建議捨出東風對，除非正中下家下懷，要不然東風絕對是下家不需要的。如果是想要邊跑邊打，伺機行事，則可以視情況打出二索，設定碰出東風對，五萬對當雀頭。但是這種情形就怕東風與他家抓死對，五萬轉牌不易，待摸入四萬或六萬捨出五萬時又透露牌情。

當手牌為：

這副手牌如果要拆搭，雖然是有一搭七九筒的中洞搭，但是因為兩組對子牌都是中間張，不好碰出是可以預料的。所以，應該將這副牌七九筒

中洞搭予以保留，再依照牌情考慮拆捨六萬對或者是五索對，這樣是比較有利的。

當手牌為：

這副手牌的北風對與一索對是絕對拆捨不得的，唯一考慮拆捨的便是二三萬或者是五六萬兩搭當中的其中一搭。因為這兩搭是屬於相同進張搭，所以拆捨幾乎無礙。但是應該要拆去二三萬呢？或是五六萬呢？

不考慮牌情的話，一般來說是拆捨五六萬會比二三萬來得強的多，因為一萬屬於好進張的牌之列，四萬與七萬，四萬是中間張，七萬又屬尖張，所以在這種情況下，拆去五六萬會是比二三萬有利的。

永遠不要以為雀界收入
可以凌駕在正職收入之上

雀桌語錄

當確認運勢靠在我們這一邊時，我們賭上一切自然是心無懸念。不過，運勢的出現或消失是無法預測的。麻將就是如此，我們千萬不要成為一個賭徒，在雀界賭上我們的一切。我們能夠掌握的便是我們在正財上的努力，唯有在工作上努力大過雀圈努力，並且讓兩邊相輔相成，我們方能成就自己的人生。

多搭拆捨原則
（盯下家）

前一篇所說，是依照牌面來分析捨張，事實上我們還有兩個原則可以遵循——一、盯下家，二、迎上家。

盯下家的拆搭原則

這副手牌在多搭的情形下，按照我們上一篇的分析，應該是拆去一二筒方為正確，可是現在因為下家連莊，而且在早期便已打出六萬，莊家擁有漂亮的手牌不言而喻。為了控制莊家，可以按照我們前面「敵家捨孤張牌斷牌法」所提到，「打六不要六七八」的指導，捨去七八萬盯張，而不拆去一二筒或者是二四萬，這便是按照盯牌原則取捨。雖然有點不符合牌理，而且留七八萬進張六九萬比起留一二筒進張三筒，或是留二四萬進張三萬來說較容易，但是為了盯張我們不得不選擇拆去七八萬，而且拆去七八萬正好讓手牌形成六搭，也可以控制下家。

這副手牌是非常優良的起手牌，但是卻會面臨到「捨棄哪搭」的窘

境，按照前一篇的分析，這副牌沒有中洞搭及邊張搭，相同進張的搭子卻有好幾組。這時候拆搭就可以參考下家捨牌來做判斷。下家如果打過三萬，便可以拆三四萬搭子（雖然也有可能被吃四萬，但是只是拆搭當中的其中一張）；下家打過四索，我們就拆二三索（千萬別拆五六索，因為打四不要四三二）；下家打過五筒、六筒或七筒，我們就拆七八筒（打五要一四六九，打六不要六七八，打七不要七八九，所以只要下家打過五筒，我們拆去七八筒都不會被吃進）。

這副手牌有一組面子已經完成，但是剩下的面子一樣是必須拆去一搭。當下家打出東風時我們可以不碰，因為九索定雀，碰東風後勢必要從四五索、二三筒、六七筒或七八萬當中拆去一組搭子，這很容易被下家吃進。而且這些面子都是屬於兩頭進張的搭子，這時候既然下家已經打東風讓我們參考了，我們就不碰東風，等到我們的搭子進張時，便可以用安全牌東風對來盯牌，這樣也不用擔心捨牌的安危了。

這副手牌十一張，也是多一搭。若是要從兩組對子當中考慮拆捨，因為兩組對子都是屬於好碰的牌張，拆掉總覺得有些可惜。所以我們就可以考慮拆捨去六七索或者是二三筒。這時候我們想到，因為下家在早期曾經捨出過四筒，依照「敵家捨孤張牌斷牌法」裡面提到，早捨四，不要四三二一，所以這時候我們倒是不妨拆捨去二三筒以盯下家。雖然二三筒有好進張的一四筒，但因為我們在拆搭時考慮的是盯下家，所以這時候拆去二三筒也在所不惜。

3

多搭拆捨原則
（迎上家）

上面一篇筆者有提到拆搭可以按照下家的捨牌來拆搭，並且同時盯張。這裡我們分析的是迎合上家的拆搭，跟上一篇提到的有些不同。上一篇的是下家不要什麼，我們就捨棄什麼，而迎合上家正好相反，上家不要什麼，我們就留什麼。

 迎上家的拆搭原則

這副手牌有七搭牌而且有三搭邊張搭，如果要拆捨其中一搭牌，絕對是從八九萬、八九索以及一二筒這三搭牌來做選擇。但是因為上家在早期曾經打過六索，根據「敵家捨孤張牌斷牌法篇」所說「早打六不要六七八」，我們可以判斷上家不要七索，上家摸進七索也必然捨出。而在「雀士斷敵捨牌篇」中的「百分之五十的吃牌理論」說明，我們進張七索的機會是百分之五十。所以這副手牌宜留八九索搭子，轉而考慮八九萬以及一二筒來拆搭。

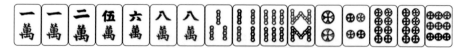

手牌是七搭,在不考慮其它因素之下以拆捨六八索及二四筒搭子為先,因為同樣是中洞搭且都需要進金三銀七。但是上家早期曾經打過中間牌六筒,這時候我們應該為了迎合上家留二四筒、拆六八索,原因是既然打過六筒,同線牌的三筒應該是不要的。雖然上家也有可能是三點金牌型,二四六打六吊三,但是三點金牌型在早期應該不會這麼早就處理,幾乎都是等到後期或者是聽牌時吊牌時才會捨出三點金當中的其中一張。所以我們拆六八索留二四筒是有期待理由的。

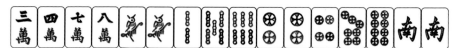

這副手牌的確是難以抉擇的好牌,如果我們要迎合上家,就必須知道哪組牌是一定要留的。如果上家打過三萬四萬,我們的三四萬搭子就打不得;如果上家打過七萬八萬,我們的七八萬搭子也不能拆掉;上家打過五索,四索及七索也許很快就會出現,我們手上的五六索便要留下來;上家有打七筒或八筒,我們就將七八筒留下來。

十一張牌,這副手牌也是多一搭牌,可以從二三索、七八索、七八筒來做拆搭的考慮,如果以進牌的價值來看,這三搭牌的價值是一樣的,那我們應該如何取捨呢?

這時候我們發現上家曾經打過七索,我們可以得知上家捨過七索,必定不要七八九索,所以我們的七八索不能拆。接下來我們再依照上、下家關係來考慮取捨二三索、七八筒這二搭。

複合張的拆搭原則

這手牌是八搭的牌，多出兩搭，這時候摸入 ，形成手牌十七張為

很多雀手會將二萬捨棄，但在捨棄二萬以後，手牌一樣是八搭，並沒有任何的變化。應該由牌情來決定，是要拆二四索的中洞搭子，或者是拆九筒對、東風對或者是西風對。這樣的打法才能先形成手牌七搭，後續再按照牌情決定拆捨哪搭，手牌才有推進的空間。

當手牌為：

這時候摸來： ，形成手牌十七張為

。

　　這時候有很多雀手會將六筒順手捨棄，但是其實將六筒捨棄對於手牌並沒有任何實質上的進展，因為手牌一樣是八搭。這時候應該依照牌情來考慮拆捨的搭子，一二索搭子、六萬對、九萬對、八索對以及發財對都是可以考慮之列，無論如何不能捨棄六筒。

　　當手牌為

。

　　這副手牌雖是七搭，但可說是一副優良牌型，這時候若摸入了 ，

形成手牌十七張為

。

　　這個時候，許多雀手會感覺打出二索或三筒比較正確，或者是提早煽扁六索。但是如按照上述打法，這樣的手牌並沒有推進，一樣是手牌七搭，將來勢必會要面臨拆捨一搭的抉擇。正確來講，應該是考慮七九筒搭子、八萬對或者是白板對，這樣的打法才能夠將手牌形成六搭，促使手牌推進。

這副十一張的手牌也

是多一搭，但很多人會打出五萬或九萬。其實不論是打五萬或九萬，也都多出一搭牌。五七九萬我們可以視為一搭牌，這時候我們可以優先考慮的是七九索和七九筒這兩組搭子，再依照上下家的關係，擇一搭拆捨。

5 多搭拆捨原則
（相同進張）

在上一篇我們提及了拆搭的基本原則以及順序，現在假設起手牌為

二萬 三萬 七萬 八萬 四索 四索 一筒 三筒 五筒 六筒 東 東 西 西 中 發 。

這副手牌皆為兩頭進張的搭子，並沒有中洞搭或者是邊張搭，且對子也只有兩對，都是好碰的搭子，只要碰出其中一對，另一對當雀頭就行了，那我們又應該如何拆搭呢？

像這種只有兩頭進張的搭子，拆搭也是也是有順序的，順序就是依照進張搭子的優劣取捨。一般來說，進張搭子的優劣依序為：

1. 一四或六九進張的搭子最優。

2. 二五或五八進張的搭子次之。

3. 三六或四七進張的搭子最劣。

首先，一四與六九，因為一與九在早期都是易被捨出的，故若是有二三、七八這種等待一九進張的搭子，盡量別去拆它。二與八進張的搭子，在早期也許不見得會比一九率先捨出來，但因等到一九捨光後，二失去依靠，在後來就很容易被捨出。至於三與七，因為是尖張，待牌三與七的四五、五六，可說是最差的兩頭進張搭子，在所有的兩頭進張搭子看來，

都是最不好的。

　　所以我們可以知道,如果要在兩組兩頭搭子當中取捨,依序為:

　　1.四五或五六(三七進張)。
　　2.三四或六七(二八進張)。
　　3.二三或七八(一九進張)。

　　依照以上原則我們可以知道,這副手牌假設要考慮拆捨搭子的話,應該是要拆捨去五六索才是。

　　以上所說皆是依照需要的牌張選擇拆捨的順序,但若是手上擁有「相同進張」的二組搭子,我們最好還是要割愛一組為佳。

　　例如手牌內擁有 二萬 三萬 伍萬 六萬 ,便需要進張一四七萬的二組搭子;或者是有 ,便需要進張二五八索的二組搭子;或者是有

 ,這需要進張三六九筒的二組搭子。當手牌多一搭正要考慮拆搭時,我們倒是可以考慮像這種有「相同進張」的搭子來拆捨。

　　一般而言,像這種有相同進張的拆搭有以下幾個原則可以依循:

依照進張優劣順序拆搭

　　如先前所說,一九進張的搭子最優,二五進張或五八進張的搭子次之,三六進張或四七進張的搭子再次。

由此可得知，若手上有 ，當中要拆捨的話，應當是拆去五六萬而保留二三萬為佳；若是手上擁有 ，我們自然是保留七八索而拆去四五索為佳。

 需要的牌張海內見一不拆

若是我們要進張的牌張，海內有出現的話，我們自然是保留需要此張的搭子。例如手牌擁有 ，需要拆捨去一搭，此時因為兩搭牌皆有兩頭進張二筒與進張八筒的機會，拆去哪搭是非常難以抉擇的。但此時若是在海內有看到一張八筒，我們不妨拆去三四筒保留六七筒；若是海內見二筒，我們便拆去六七筒以保留三四筒。

原因在於，因為海內見一，代表出現時無人碰出，尚有再出現的可能。若是沒有出現的牌張，即使是無人抓對抓崁，只要到了中後期，也不見得有敵家敢捨出。所以，若是我們需要的牌張海內見一者，我們便保留此搭以利進張。

 搭子碰斷是好搭

假設我們手上有 四萬 伍萬 七萬 八萬 需要拆搭，一般來說，我們是拆去四五萬保留七八萬為佳，但這時候，我們發現敵家碰出四萬。

敵家碰出的三張四萬，再加上我們手上的一張，便是四張四萬了，這

就是所謂的「絕掛」，形成三萬被阻隔，所以三萬必定容易出現。這時候若是九萬未曾出現，我們倒是不妨捨去七八萬，保留四五萬以利進張。

上家捨牌明顯不要這一路，這樣的牌搭不拆

在第二點講到，手牌為 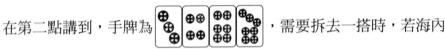，需要拆去一搭時，若海內見二筒便拆捨六七筒；若海內見八筒便拆去三四筒。但若是海內只見一張五筒呢？這時候我們便可以依循上家的捨牌，來猜測上家可能不要哪些牌，作為我們拆搭的依據。

假設上家早期曾經捨過三筒或四筒，我們便保留三四筒搭子等他捨二筒下來；若是早期上家捨過六筒或者是七筒，證明他不要八筒，我們便拆去三四筒保留六七筒，也許他摸進八筒後，便會捨下給我們吃進。

諸如像二三五六萬，如果說海底只見一張四萬；或者是四五七八索，海底只見一張六索，我們都可以依照上家這樣的捨牌行為，來選擇我們需要保留的搭子。

下家捨牌明顯不要這一路，這樣的牌搭就拆

第四點講到的是，我們可以保留上家不需要的牌來留搭；相對地，我們在迎合上家時，也別忘了盯下家。當下家不需要什麼牌、哪種牌時，我們便拆下去盯，即使是相同進張，不僅我們可以保持前進，也可以盯張。

例如手上是三四六七萬，下家曾打過一張六萬，我們便可以拆去六七萬。因為我們知道當下家打出六萬時，是不要六七八萬的，所以我們拆去

六七萬，可保安全；即使是下家只打過七萬，我們也拆去六七萬，至少我們可以確定七萬他是不要的，頂多吃下我們的一張六萬而已，不至於吃下二張。這便是盯下家的概念。

不能成為常識的俘虜

僅僅是照本宣科、死守教條，將會淪為「雀匠」。雀士為了讓自己變得更強，應當對所有的戰術、戰法都有著更深層的認識才行。當我們有了更豐富的常識，接下來便是靈活運用以及轉化，並且造就一種「難以捉摸的氣場」。只要我們缺乏難以捉摸的氣勢與氣場，便無法讓敵家感到害怕。我們必須經常性地、適當地對敵家施加無形的壓力，使其犯錯。

「煽扁」是一種提前閃避可能會成為危險牌的打法。例如一對牌帶一

張鄰牌，吃帶碰的牌型：。這牌可以碰，也可進

，但是先行打出 而預留手中另外一張安全牌，這種打法就叫

做「煽扁」。煽扁最主要的用意有三：

1.提前閃避危險牌。

2.吊鄰牌。

3.不至於在聽牌的時候讓人猜出是旁聽。

提前閃避危險牌

我們先就第一點來說明，很多時候我們聽牌是「旁聽」，不只是我們，

敵家也是一樣。

例如，我們的手牌如下：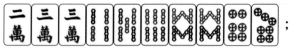；

而上家手牌如下： 。當上家摸

進 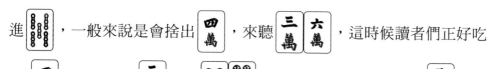，一般來說是會捨出 四萬 ，來聽 三萬 六萬 ，這時候讀者們正好吃

進 四萬 ，必是捨出 三萬 來聽 ⊕⊕ ⊕⊕ ，不過在胡牌之前，這張 三萬 已經

「正中下懷」了。如果說能夠在幾巡之前就先切捨出 三萬 ，這時候吃進

四萬 也就安全無虞了。

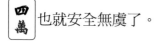
吊鄰牌

當我們早期或中期捨出某張牌時，那張牌及其左右都會被敵家當成「盯張的參考」，我們沒打的牌反倒成了敵家的警戒區。所以千萬不能夠讓敵家有「這一類牌你想要」的想法，尤其是上家。利用提早煽扁便是降低敵家戒心的捨法，這樣也比較容易使上家捨出讀者們要的牌。

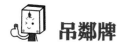
不至於在聽牌的時候讓人猜出是旁聽

因為很多聽牌的時候，都是「旁聽」，尤其是在我們第三搭落地的時候，往後的捨牌皆是參考的目標，甚至是吃下第四搭（吃完四搭手牌剩四張的聽牌機率高達九成），捨出來得數牌必定是紅色警戒區。但如果這時候捨出與聽牌無關的牌，便可以迷惑敵家。

但是，煽扁也不全然只有好處，壞處便是損失了碰牌的可能，導致慢了聽牌的腳步。例如以下的牌型：

。

這是一進或者是一碰聽的牌型，若是採提前煽扁，就只能吃進

才能夠聽牌，若出現，也就沒有碰出的意義與價值

了，所以煽扁的確有可能減緩聽牌的腳步。在實行煽扁技法時，我們可以

考慮一下另一個對子碰出的難易度。另一對若是字牌對或是側邊牌

一九二八等，可暫不考慮煽扁，靜觀個幾巡再決定是否煽扁。或是假設六

筒被敵家碰死，或者是海內出現了三張或四張，我們手上有九筒對八筒對

甚至是七筒對，皆是屬於好碰出牌，甚至是可以先打出「衍張」。例如

的、的、的等等皆

屬「衍張」，只要讀者們有信心另一對一定碰出，衍張也是活不成了，還

不如先行捨出免除後患。

但如果另外一對並不像上述是如此容易碰出之牌，我們恐怕就得認真

考慮實行煽扁的好處與作用了。

麻將是屬於所謂的「表象主義」，除了我們見到海底的牌之外，也可以透過觀察別人的捨牌，來猜測敵家需要什麼，或者聽什麼，或者是哪一類的牌安全不安全，這就是所謂的表象主義。所以我們也可以透過捨牌，來引誘敵家為之迷惑，步入我們所設下的圈套當中。

若手牌內擁有 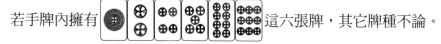 這五張牌，其它牌種暫時不論。

在「一與四切捨探究篇」有提到，六八九的情形我們可以切出六而不切九來引誘敵家。這裡的三四六八九索，雖然我們可以先捨九索，形成三四六八，若後來再摸二索、五索，也可以形成一四七索的進張格局。但是，真有這麼容易連續摸進二索五索嗎？這種牌型偶爾我們也會遇到，與其期待摸進二索五索，不如打出六索，一來可以讓敵家對於七索放鬆戒心，二來又可以對於六索的鄰牌五索有比較低的警覺。打出六索或九索，對於二五索及七索的需求是不變的，但試想捨出九索與六索，哪個比較容易誘引敵家，便可了然於心。

若手牌內擁有 這六張牌，其它牌種不論。

乍看之下是三搭牌，現在假設說要捨去一搭牌，理應是捨去一二筒，因為捨一二筒是與四五筒相同進張的搭子。但假設現在的上家是一個盯牌很緊的敵家，捨一二筒並不能誘使他將三筒打下。這時候我們不妨弄險一

番，捨去四五筒，讓上家誤以為我們不需要一二三筒，而將三筒捨下。另一個用意是因為我們捨過四五筒，企圖讓他誤以為我們是不需要四筒的同線牌七筒。這種手牌的弄險捨法看似不可思議，而且有違直覺與牌理，但是對於「像鐵一般」的上家，一般打法早就被窺破手腳，我們有時候就是必須走偏鋒與極端，出乎敵家預料才有可能獲致成功。

如果手牌內擁有 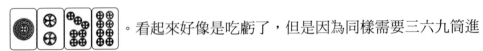 這六張牌，其它牌種暫時不論。

這副手牌與上例接近，但唯一不同的是，若是視為三搭牌的話，都需要進張三六九筒的搭子。若真的要拆搭的話，相信大家應該都認為要拆去一二筒。但是若是為了誘牌的目的，我們拆去一二筒並不能達到誘牌的效果。所以若是要拆去一搭，我們倒是不妨捨去四五筒，形成手牌為

。看起來好像是吃虧了，但是因為同樣需要三六九筒進張，而且還增進了誘牌的效果。

手牌內擁有 三萬 四萬 六萬 七萬 九萬 九萬 這六張牌，其它十張暫時不論。

這六張牌看起來是三搭，但因為現在所有手牌內是多一搭的情形，所以要在這六張牌內選擇拆捨的搭子。那我們應當拆捨哪搭呢？其實用不著拆搭，只需要將六萬捨去，形成手牌 三萬 四萬 七萬 九萬 九萬 。這樣一來，同樣都可以進張二五八萬，並且又可以不失碰九萬。而且捨六萬還可能誘出鄰牌的五萬，以及容易釣出同線牌的九萬。

諸如像 ，若是要拆搭，我們可以只捨出一

張五索，形成手牌。如此都是可以進張一四七索，又不失碰於八索。而且又可以捨五索、容易釣出鄰牌四索，也同樣容易釣出同線牌八索來讓我們碰出。諸如像，我們可以捨去四筒形成手牌為。這樣的捨法並不失進張數，又達到誘牌的效果。或者是手牌內擁有，那我們也可以率先捨去五萬，形成手內牌為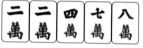。同理可證，也同樣不失進張數，並且同時達到誘牌的效果。

手牌內擁有六張牌，其它牌種暫時不論。

我們可以先行捨去六索，形成手牌為，一來可能釣出鄰牌的七索，二來也可能釣出同線牌的三索來讓我們碰出，三來也不失去四七索的進張。若只是打出九索，雖是安穩，但應該不會有打出六索這種強力的誘牌效果。

手牌內擁有這六張牌，其它牌種暫時不論。

同理可證，我們可以先行捨去四筒，形成手牌為，一來可能釣出鄰牌的三筒，二來也可能釣出同線牌的七筒來讓我們碰出，三來又不失於進張三六筒。打出一筒雖是穩當，但絕對不會有像捨出四筒這樣的誘牌效果。

倒牌戰術

以這副手牌來看，當上家打出了九筒，為了提早聽牌，當然要吃進，而這時候唯一可以選擇的聽牌張便是單吊四筒或八筒兩者擇其一。但當抽出七八筒打八筒聽四筒時，是無法誘引敵家的，因為如此敵家對讀者們的聽牌警戒區還算廣；如果吃下九筒後打四筒，讓敵家知道右邊空出一張牌，不利影響更大。

不過如果我們可以事先將四七八八筒擺放成 ，當上家捨出九筒時，我們便將四七八筒「同時翻倒」。記住！一定要同時翻倒，再用七八筒吃進，捨出四筒，敵家一看到四筒與七筒之間沒有牌張，而且又是用七八筒吃下九筒，自然會對四筒以上的牌張放鬆，甚至猜測是否為二五筒及三六筒之間，誰也不曉得我們是單騎八筒，胡出機會自然升高不少。

以這副手牌來看，當上家打出二索時，將一三五索「同時翻倒」，引

起敵家視線後再用一三索吃進二索捨出五索，誰能預料我們這個時候是聽中洞八索呢？但這裡有一個建議，像這種一三五七九，五張的進張牌，一定要置於手牌中，千萬不可放在手牌的最左邊或者是最右邊。就以上面的牌張為例，便不可將手牌擺放成以下：

原因是萬一上家捨出八索、六索，而我們用五七九索吃進，最左邊騰出兩張牌時，敵家雖然不至於猜測我們是聽中洞二索，但對於我們四索以下絕對是保持戒心的。當然也不可將手牌擺放成以下：

如果上家捨出的是二索、四索，我們用一三五索吃進，最右邊也是一樣騰出了兩張牌，縱使敵家不盡然會猜測出是聽中洞八索，但對於六索以上也同樣是保持戒心的。所以在遇到這種一三五七九時，必定要將這五張牌擺放在手牌當中，千萬不可放置於最左邊或者是最右邊。

以這副手牌來說，當上家打出三萬時，如果我們是用二四萬吃進打出一萬，同樣是聽三萬，但如此捨法誘惑力並不大；我們可以先將一二二四四萬擺成 二四四一二萬，當上家打出三萬時，我們可以將二四四萬「同時翻倒」，用二四四萬吃進三萬後捨出四萬，敵家一看四萬已見二，且剛才已經有人捨過三萬，那即使是已經知道我們聽牌，又有誰知道現在是聽邊張三萬呢？即使打出四萬，我們一樣是將二四四萬同時翻倒，讓敵家以為我們手上的手牌是準備吃三萬、帶碰四萬的牌型。這時候已經碰了

四萬，敵家自然對三萬鬆懈不少。

就這副手牌來看，可事先將三三五五七筒擺成 ，當上家捨出四筒後，為了引起敵家注意，我們將可以三五七筒同時翻倒，讓敵家以為我們的手牌是三五七筒的「三點金牌型」。吃下四筒後，再捨出四筒的同線牌七筒吊四筒，那誰能夠知道我們吃了四筒，手上又是三五筒續聽四筒呢？如果我們按照原來三三五五七筒的順序來吃四筒，正當抽出三五筒時又捨七筒，敵家看到抽五七筒之間還有一張牌，必定猜測該張牌是五六七筒的其中一張，不僅對我們沒有好處，而且誘牌功能也極微薄弱。

就這副手牌來看，可事先將一一三五七萬擺成 ，當敵家捨出一萬我們碰出後，便將一一七萬同時翻倒，捨出七萬，敵家眼見碰一萬捨七萬，但一萬到七萬之間並沒有牌張，正當敵家猜測我們是否是需要六九萬或者是九萬對倒時，根本不會有人知道原來我們正是需要一萬與七萬的同線牌四萬。

以這副手牌來看，不妨將五五七七九索先擺成 ，當上家捨出六索時，我們可以翻倒五七九索吃下六索，捨出九索後續聽六索。

但不論是哪家捨出五索時，我們都可以從容地翻倒五五七索，誰又能知道我們是聽五索同線牌的八索呢？

　　一般認為打麻將一定要打花牌，認為會打花牌者才有一定的雀力，這點筆者同意，因為打花牌絕對需要超乎尋常人的專注力與理解力，但是打花牌打久了，敵家也知道從牌張間隔來猜測手牌牌情不可信，因此進而轉從捨牌來判斷。

　　正因為如此，「倒牌戰術」是適合沒有打花牌的人的，因為敵家一旦認定讀者們不會打花牌，這就是偶爾採行「倒牌戰術」會成功的理由。

三三觀察制

觀察敵家開局首引的三張牌，以及門前是否已吃碰三搭，筆者稱作「三三觀察制」。開局時，我們常常僅會注意自己的起手牌，然後心中試想著應該如何進牌之類的，而忽略掉了敵家首引牌張所代表的線索。牌局到了中期，甚至忽略敵家已有幾副吃碰落地的牌張，持續沉浸在自己的手牌當中。三三觀察制對我們在牌局進行的前中期，有著莫大的幫助，可以讓我們針對牌局進程的推移，有適當的戰術因應。

以這副手牌來看，若上家打出七萬，那勢必是用六八萬吃進，但是當抽出六八萬時，中間間隔了兩張牌，敵家便會猜測，這二張牌若不是需要四七萬，便是五八萬。一拉一扯之間，已經將秘密隱藏的手內牌情，全部透露給敵家知道了。

如果我們事先將六六七八萬擺放成 ，當上家打出七萬後，再從容不迫地拿出六八萬吃進，這樣就不會引起敵家猜測了。

例如像是 ⫼⫼⫼⫼⫼⫼，可以先行擺放成 ⫼⫼⫼⫼⫼⫼，當上家打出五索時，便可以馬上抽出四六索吃進，而不至於透露牌情。

至於像是這種一順帶一張的多頭牌，像是 二萬二萬三萬四萬，可以擺成 四萬二萬二萬三萬；⊕⊕⊕⊕，則可以擺成 ⊕⊕⊕⊕，都可以事先擺成預備吃進待牌中洞的位置。

一萬二萬三萬四萬伍萬六萬⊕⊕⊕⊕⊕⊕發發口口口

這副手牌聽的是中洞五筒，但是這時候我們判斷五筒應該是難以浮現。為

168

了胡牌，心中打算破壞門清，青發若出現便碰出，捨出四筒轉聽六九筒；或者是上家打七筒，便用六八筒吃下，打出四筒後由聽中洞五筒轉而多聽一張八筒，形成五八筒聽牌。如果是這樣的想法，若青發出現碰出後，捨出四筒倒是沒什麼線索被猜測手牌是轉聽六九筒的問題；但是若預計吃下七筒，手牌也是規規矩矩的排列，就容易被敵家識破是聽筒子牌。所以最好便是將手牌調整為：

這時候若上家七筒出現，便可以抽出四六八筒，並且配合「倒牌戰術」，如此一來較不易被敵家猜測出手牌。

第一將的「東風東」是最佳狀態

客觀的說，第一將的東風東，是主觀上的最佳狀態。在這個狀態下，所有人的籌碼相同，彼此的籌碼尚未互相流動，一切歸於平等，幾乎可以說東風東是「最和平」的存在。沒觀察時，這個最佳狀態並不存在，而當我們觀察時，這主觀上的最佳狀態卻是實際存在的。當一切都是和平時，也許筆者並不喜歡最終的贏，而是喜歡這初始的東風東。

10 引人入觳

　　牌局已經進入了非常急迫的狀態，這個時候氣氛幾乎已經凝結了，每位雀士都專注在牌張取捨上面而默然不語，似乎都可以聽到彼此的心跳聲。我們的手牌如下：

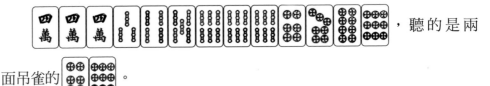，聽的是兩面吊雀的 🀙🀚。

　　這個時候上家摸進一張牌，讀者們可以看到他眼神在海底游移並且考慮再三，似乎在尋找些什麼。突然間，他非常用力地捨出一張 南 ，原來上家剛才便是在找尋這張 南 的蹤跡，而他會考慮再三的原因是因為讀者們也發現了這是 南 第一次露臉。

　　讀者們心理暗忖上家應該是聽的不錯，因而有信心若這張 南 可以過關應該可以胡出，「用力打出」在肢體學上可以解釋是為了平撫緊張的情緒。這時候對家卻好似鬆了一口氣，對上家說：「我前兩巡摸進來 南 ，覺得危險拆臭不玩，你真勇敢」。同時把 南 給大家看。當然，我們也是

在上家捨出時認為上家勇敢，因為是未現身的生張。

這個時候輪到讀者們上牌，一摸正好也是 南 ，原來是洗牌不均勻，而導致兩張疊在一塊。若讀者們是跟著上家捨出自然沒有放槍問題，但若這時讀者們放棄聽兩頭捨去九筒，而聽這張 南 ，胡出率絕對是百分之百，肯定是可以胡到對家的。

在麻將的世界中，能胡出的牌才有價值，不僅不侷限字牌，尖張數牌亦有可能出現這樣的情形。不能胡出的牌，儘管是九蓮寶燈聽九洞，也是鏡花水月，一片枉然而已。

所以當下回若是有聽兩頭吊雀或者是單吊，又遇到類似上述的情況，不妨按照這種要領操作。而像對家這種不能控制自己嘴巴，能夠提供我們情報的人，確實不少。

只有一個人的話
是無法激盪出雀戰的火花
必須是兩個實力相當的人
才會產生

雀桌語錄

11 飛燕還巢

這副手牌在前期便已是聽牌，聽的是單吊 ，然而許久都無法胡出，海底也是未現張，經過研判是屬於被抓死對或者是敵家的崁張，即使是有人抓入了也應該不會輕易捨出。

這個時候上家若打出 ，倒是不妨用 吃進，捨出 ，轉聽 。吃哪支聽哪支，出乎敵家意料之外，此乃「飛燕還巢」之計。

在很多時候，多數雀士都有著一種「敵家吃什麼，也就不需要什麼」的判斷，這是一個盲點，而正是這種盲點讓我們有了操作的空間。尤其是雀士普遍都有「追熟」的心理，到了臨近流局之時，有人「拆臭」、「下車」，在沒有絕對安全牌之際，都是會去參考他家的捨張當作自己捨牌的依據。像上例，當我們吃進 後，敵家就很有可能打算下車而追熟 。尤其是對家，為了盯我們的上家，有可能捨出 讓我們胡出。

也許讀者會說：「吃進 會破壞門清，甚至不吃 有可能會自摸

。」這種想法是對的，不過實情是，若 要讓讀者們自摸胡出，早該胡出了。麻將是追求高胡牌率的遊戲，不要被虛無飄渺的牌型所迷惑，即使是多台聽牌的完美牌型，無法胡牌也終究是鏡花水月。

飛燕還巢操作上非常廣泛，只要是手牌上可吃進的任何一張，皆可操作。例如上例，若是打出 🀘，也可用 🀘🀛 吃進而轉聽 🀘，尤其是海底已見 🀘 一張，誘惑力更為強大。敵家會認為，既然 🀘 已經過關，海底 🀘 已現，應不至於對倒胡，殊不知讀者們正是單吊 🀘。

然而此計最強大的是當手上僅剩四張牌時，牌型如下：

🀉🀊🀋🀝，因為聽的是生張 🀝，久久胡不出，這個時候上家打出 🀆🀉🀊🀋 的任何一張牌皆可考慮吃進，捨出 🀝 而聽裸單騎。正當大家都還在猜測是否是四筒的鄰張時，誰知道讀者們正好是聽吃過的那張牌呢？

12 詐碰戰術

　　這件事情是發生在忠孝東路五段上忠孝天廈內的職業雀場中。

　　記得有一次，筆者的上家及對家到來牌局中期還尚未聽牌，自然也包括筆者。而筆者的下家，應該是剛聽，只是對於下家捨牌以及吃碰在外的牌張線索尚不足，筆者還未能將聽張範圍縮小。氣氛頓時凝結，這時候的他已經連二了。

　　就在這個時候，筆者的上家打出了三筒，下家突然喊聲「碰」，筆者著實被嚇了一大跳，因為這聲碰，不正是代表著胡牌了嗎？筆者心想，雖然還不能夠將下家聽張的範圍縮小，但這支三筒確實是在筆者所斷定的安全張範圍之內，不應該是下家所要的牌張才對，實在是出乎人意料之外，詭異的令人佩服。

　　結果下家「略有所思」一陣子以後，「不碰了，碰了也沒用，讓你罰一台。」筆者的下家這麼說的同時，從抽屜拿出了一百塊交付給筆者的上家。牌局繼續進行。

　　輪到筆者的對家摸牌時，他打出了二筒，第二次再輪到他摸牌後捨出了一筒。「碰！」筆者的下家這麼喊著，原來筆者的下家是二三筒聽張一四筒的牌型，現在已經胡牌了。

　　「你剛剛不是要碰三筒，怎麼現在是胡一四筒，我就是以為你三筒有兩張作將，以為你要碰剛打得三筒，想說應該吃不到摸不到了才拆一二餅。」筆者的對家這麼說。

「沒啦！剛剛看錯啦！我以為是一餅出現，喊太快，我也是被罰一台啊！」筆者的下家解釋著。

本來這件事情在當下筆者並不以為意，不過後來思索著，下家資歷頗深，可說是「老麻將」一個，與他打過這麼多場麻將，也沒見他錯碰過，究竟是怎麼一回事呢？

原來那時候，筆者的下家連二，而且又聽牌一四筒。如果是在早期的話，可說是非常漂亮的聽張，可是卻是在中期以後才聽牌，雖然四筒海底見一，不過一筒海底未現，就算是有人沒有抓對抓崁，即使是有他家抓了起來，孤張一筒也未必敢打。

所以當三筒出現時，他「詐碰」，雖被罰一台，不過卻給人一種印象——「三筒以下的一筒二筒是安全的」，另外也達成了一個效果，就是手內有一二筒搭子的人，比較會留不住。

而筆者的對家可能是因為牌型漂亮，且連莊的人是在他上家，比較無顧忌。所以當他聽到莊家對著三筒喊碰時，心想三筒只剩一張，幾乎已絕，手上的一二筒自然拆掉，一方面可盯下家，二方面另圖發展，所以就正中莊家的下懷讓他連三了。

以上當然是筆者以「最大的惡意」去猜測，還不能夠很確定這樣的想法是否正確，即使是在牌局結束後去問那名莊家，相信他也應該是說：「沒有你想的那回事，的確是喊錯。」雀圈就是這麼一回事，不能夠讓你知道我是存心故意的，因為這樣會樹敵，所以只要能夠有其它解釋淡化其它人的猜測，就會盡力去辯解。

不過當筆者在遇到了以下的事情以後，筆者就知道那名莊家的確是像我後來所猜測的那樣處心積慮了。因為以下發生的事情與那名莊家的情形如出一轍，為了方便讀者理解，就以東南西北來解說。

筆者為北家，下家為東家。這時候筆者打出了八萬，東家突然之間說：「上家打的牌不能槓對不對，想摸屁股看看會不會比較容易進牌。」正當我們都還來不及反應不可以的時候，東家就正常地摸牌上張。就在這時候，輪到筆者的上家，也就是西家，摸牌後打出了九萬，東家以七八萬胡牌。原來西家手內是七九萬，當筆者打出八萬時，東家表示「想槓」，西家以為八萬沒法進張了，所以拆七九萬。而當西家質問東家為何在八萬出現的時候「想槓」，東家這麼說：「我不是要槓那支。」原來東家的手牌是：

「我是想說如果上家（指筆者）打的是八索，能不能槓來自摸，但是聽牌也不能明槓啊？對不對？」東家繼續辯解著。但是筆者便想到，這件事情不就與之前的手法如出一轍，而且不用被罰一台嗎？只是鑿痕太深，與先前那件事情比較起來，實在是過於明顯。

戰術運用之妙
全皆存乎一心

雀桌語錄

很多時候我們會發現，在中期以後，某些字牌在海內都還沒有出來。假設是 東 好了，所有字牌都已經出現，唯獨東風不浮現，但是我們並不知道是在哪家的手上，或者根本是因為洗牌太集中，所以還埋在牌墩裡沒有出現。這時候我們倒是有機會可以測試一下東風，究竟是還埋在牌墩裡，抑或是在哪家的手上。這時候假設輪到我們摸牌，摸到已經在海底出現過的 南 ，打出以前可以稍加注意他家動靜，是不是都已經在等在你打牌的樣子。打出南風以後，我們就注意看哪家的眼睛有往下撇看自己的手牌。如果有某家在你打出這張字牌的時候往下撇看一下自己的手牌，十之八九，他手上絕對有東風一對。

　　為何筆者說得這麼篤定？因這是慣性。當自己手上有一對字牌待碰時，縱使其它人打出的字牌並不是手中待碰的字牌對，也絕對會再關心一下自己的手牌。相信讀者們一定曾遇過這種情況，就連我們現在即使知道了可以這樣測試敵家，當我們手中有一對字牌待碰時，就算敵家打出的字牌非我們要碰的牌，我們也還是會不由自主地往下「瞄」自己的手牌。

　　還有一種情況，那就是如果某家在另一家打出其中一張字牌時喊碰，而後又表明「不碰了」，那我們也幾乎可以確定，他手中有另一對字牌對。當他手上有待碰字牌時，深怕失碰，所以神經緊張地見字即碰。

14 猜牌（一）

相信大家應該都有在正好摸牌的時候，已經看到牌了，卻有人喊碰，之後已經看到的那張牌就落入其它家手上的經驗。

記得有一次，牌局中期，上家吃碰四副落地，手牌只剩俗稱的「四公分」四張牌在手，雖然如此，但筆者判斷因為上家是連續吃碰，所以應該是還沒有聽牌。

這時候上家打出了一張東風，而筆者正好要摸牌，一看是九萬。不過說時遲那時快，對家喊碰，筆者只好將牌放回去。而後，輪到上家摸牌，自然也是摸筆者剛摸的那張九萬。結果這時候，上家很迅速地捨出一張四索後覆蓋手牌於桌面，眼睛直盯著各家的捨牌。

這時候的海底有三張八萬，順序分別是筆者的下家率先打出，筆者盯張捨八萬，而後筆者對家又再打出，不過這時候上家並沒有機會吃進。而筆者手牌擁有七八九九九萬，當下判斷上家不是聽八萬中洞，便是九萬單吊，尤其又是以八萬中洞機會最高。

這是為什麼呢？因為巡視海底有八萬三張，而筆者手上又有一張八萬，所以八萬已絕，上家絕無可能是有七八九萬的順子。

九萬單吊嗎？有可能，不過在摸九萬捨四索以前，也應該是聽四索，而在聽四索前是捨過東風的，為什麼不聽東風而要去聽尖張四索呢？更何況，在四索與九萬單吊的抉擇當中，似乎應當會「多想一下」。進張後會毫不猶豫地捨牌，那張捨牌大約不會是曾經單吊的牌。再者，依照上家的

雀力，雖然聽九萬會比聽四索來得好的多（海內八萬見三張），不過因為海底未現九萬（筆者手上有三張九萬），所以也應該要小心九萬有人成對，甚至是成崁的。但是也不排除事先出脫尖張四索，留下九萬伺機行事。

但是，二、三巡過去了，只見上家隨摸隨打，並不猶豫，這時候筆者就更加確定上家的手牌絕對是七九萬聽中洞八萬，而且上家還期待著八萬絕張可以由其它三家再次打出，甚至是讓他摸進。不過看來上家這局是要白期待一場了。

原來上家的手牌原先雖只剩下四張，但卻是以七萬四索來靠搭（雙立柱），只要摸進二三四五六索、五六七八九萬便可以聽牌。這時候摸進了九萬，上家的想法是「搶聽為宜，更何況又是三家打過的」。而也因為筆者恰巧看到上家正要摸進的九萬，手上正好擁有絕張八萬及三張九萬，所以得以準確地讀出上家的手牌。

死頂自敗

該鬆張即鬆張，正確執行敵友之間的轉換。正當得意於自己的盯張時，殊不知只是與下家一同陪葬而已。偶有鬆張之時便該鬆張，一則也許因為它的吃碰，直接或間接的讓我們有效進張，促成手牌推進，二則也許因為我們的鬆張，敵家一路乘車到底，步上死亡之路。太過於盯張，吃虧的很有可能是我們。

15 猜牌（二）

　　這是筆者在三重一間雀場所經歷過的實例。

　　當時，牌局進行到了晚期，剩餘的牌墩上大約每人尚有四、五次摸牌的機會。這時候筆者的下家，因為吃碰順利，已經四搭落地，手牌只剩下四張，但筆者仍無法準確判斷他是否已聽牌。這時候筆者的上家打出了西風，下家喊碰後捨出了三萬，這時候筆者才明瞭下家尚未聽牌。原來下家手牌為西西三萬、以及未知的牌 ✕，下家是聽這張 ✕ 的單吊聽牌。我們來猜猜筆者的下家單吊什麼？

　　首先，我們可以知道這張 ✕ 應該不會是一二三四五萬，因為如果是上述的幾張牌，早就已經聽牌了，用不著在晚期去碰西風後冒險捨去尖張三萬，只為了聽手中已經擁有一張的單吊牌。其次，下家是一進聽的牌型，屬於「雙立柱」的牌型。因為手中有西風當雀頭，所以以靠搭的角度看來，這張 ✕ 的作用應該是與三萬的作用相同，不會比三萬靠搭機會差，按照這樣來說，這張 ✕ 應該不會是一九、二八等等的側邊牌。但是以單吊的角度來看，要聽單吊的話，應該是以側邊牌優於中張牌才對；再者，捨出三萬，以這局看來屬於危險張。假設 ✕ 牌是屬於側邊牌的話，以安全角度捨出 ✕ 牌去聽三萬單吊也行，而且只剩下四、五次的摸張機會，聽牌後能不能胡牌都是問題，犯不著去衝一張危險生張牌，期待未知數。所以我們可以推斷，✕ 為生張，而且也是個尖張的中張牌，就算危險程度沒有比三萬來得強，至少也是與三萬相當的。

這時候我們可以大約知道範圍鎖定在六七萬、三四五六七索、三四五六七筒這十二種牌內。而下家本身吃碰牌搭順序為：

第1搭：吃下六七八索時捨出七萬，所以六七八九萬排除。六萬大約也不要，因為若有六萬與七萬搭配，應該不至於會捨出七萬。

第2搭：碰四索時捨出二索，所以四索以下不會要。

第3搭：吃五六七筒時捨六筒，所以大約可以猜測下家不要五六七八九筒。

第4搭：碰一筒後捨紅中。

第5搭：碰西風後捨三萬。

以上就是下家吃碰的順序及捨牌。另外下家本身也是隨摸隨打過五筒的，所以我們現在大約知道下家需要的牌為六七索及三四筒。這時候筆者就緊盯著下家，暗忖只要在他沒有換牌時，這六七索及三四筒皆列為危險張。果不出其然，隔兩巡後，下家摸牌換出了三筒，正是筆者心裡猜測鎖定的危險牌張。

正面思考，將是阻礙雀技提升的病象

　　一般雀手通常過於正面思考與樂觀期待，這將
會讓自己陷入於長期失敗當中。麻將是個零和、相
對競爭的遊戲，絕對沒有雙贏這種事，對於每一手
牌、每一張進牌、每一場牌局、每一名敵家的關係，
以及牌情等等，抱持著適當的悲觀，將會讓自己有
所警惕與小心。正面思考對於牌局不會有決定性的
影響，「適當的勇氣」才是。

雀士手牌行牌篇

吃牌技巧

如果某家手上正好有一三搭子或者是七九搭子，見到二或八碰死以後，若沒有其它特殊的理由，很大的程度上來說，應該會馬上拆掉這一三搭子以及七九搭子。

而拆捨的順序，以先走危險牌的觀念來看，因為二已經碰死，應為先捨三後捨一。若是八碰死以後，手上有七九若要拆去，應該也是先捨七後捨九。

現在假設我們手上的手牌是：

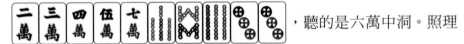，聽的是六萬中洞。照理說，上家打出一四萬或者是三萬時，如果沒有特別的理由，我們不應該為了轉聽兩頭而去吃，因為這樣就少一次摸牌的機會，這次摸牌也許就是自摸。可是這時候正好有敵家將二萬碰死，而上家正好打出三萬，而且明顯是從手中捨出，並非隨摸隨打。這時候我們就可以用四五萬吃進三萬，後捨出七萬，由聽中洞六萬轉成聽一四萬。因為上家可能正好因為眼見二萬碰死，所以拆捨一三萬的搭子，也許下一手就要打出一萬了。

那假設吃下三萬後，遲遲不見上家將一萬捨出該怎麼辦呢？我們也不用過度擔心，因為二萬已經碰死，再加上我們手上的一張二萬，二萬已絕，形成阻截張。而一萬只要不是有人暗槓起來，就算是有人手上成對、成崁，也是有可能浮現的。

如果上家打出的是一萬呢？其實我們也不妨用二三萬吃進，轉聽三六萬。原因是即使上家不是拆捨一三，但因為二被碰死，加上我們手上的一張二萬，共有四張了，三萬失去依靠，我們也可以期待著三萬浮現。

 我們的起手牌為：

這時候，上家打出二索，如果是以一般的牌型來說，我們應該是要用三四索吃進這二索才是，但是因為手中的搭數不足，我們也可以選擇用一三索吃進二索，保留四索來靠搭，比起留下一索，將可以獲得最高的進牌數。

 我們的手牌為：

這時候上家打出三筒，我們應該怎麼吃進呢？像這種同種牌張數多時，千萬不能「吃牌過快」，吃牌就必須考慮到「延伸性」，這種延伸性是以聽牌多張為考量。

仔細一看我們可以發現，如果用二四筒吃進三筒，是聽牌四七筒，但假設我們是用四五筒吃進，則是聽一四七筒，用哪搭吃牌對於聽牌有利，不言自明。

 我們的手牌為：

　　這時候上家打出三筒，我們應該怎麼吃進呢？當遇到同種牌張數多時，一定要再稍為思考一下，千萬不能犯了「吃牌過快」的毛病，一樣必須考慮延伸性。這裡乍看之下似乎是與上題相同，不過仔細一看便可以知道，這裡用二四筒吃比較有利，聽張二五八筒。假設是用四五筒吃進，就只能聽張五八筒而已。

 我們的手牌為：

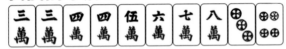

　　這副手牌是非常典型的「連吃帶碰」的牌型。如果下家或者是對家捨出四萬，碰出四萬後捨出五萬或者八萬便可以聽張二五筒，為了聽牌，這是理所當然的。但如果是上家打出四萬呢？不仔細看，許多人一樣也是用四萬去碰成一崁後聽牌。其實如果是上家打出四萬，我們就多了一種選擇，我們可以用三五萬去吃進，然後捨出三萬。乍看之下都是聽二五筒，那為什麼又要用三五萬吃進呢？原因有兩點，一是可以隱蔽我們手上還有兩張四萬，讓還需要四萬的敵家繼續期待著；二來是因為我們手上擁有的四萬，連同用三五萬吃進的四萬總共有三張，可以捨出有四萬阻隔的三萬，比起捨出五八萬，安全性大大提升。

 我們的手牌為：

　　這副手牌一進聽，不過這時候上家捨出了四索，我們是應該用二三索吃進聽四七索呢？還是用五六索吃進聽一四索呢？像這種牌，我們可以區分為牌局的前、中期，以及海內出現的捨牌來判斷。如果是在中期或者更早就遇到這種問題，一般來說是用五六索吃進後聽一四索的，因為在中期以前，一九是很容易被捨出的，所以我們倒是不妨用五六索去吃進，期待一四索可以胡出。

　　但如果是在中期以後，依照聽熟牌的原則，我們就必須觀察海內的捨牌來判斷到底該聽哪搭。中後期遇到這種抉擇，假設海內不見一索只見七索一張，我們最好還是用二三索去吃進上家捨出的四索，再去聽四七索比較保險。這是因為到了中後期，如果一索還未出現，怕是有人抓對甚至是抓崁，即使是哪家手上有一索孤張，該家看海內未有人捨出，他也不見得打。所以我們千萬不要拘泥著以為「一」一定好出，如果只見一張一索而未見七索，我們就用五六索吃下四索後去聽一四索，這就是聽熟張的原則。

2 什麼時候該吃與不該吃

　　吃牌是將手牌推進往聽牌，甚至是胡牌的一種手段。通常該吃牌時，我們不會不知道；什麼時候不該吃，才正是學問的所在。

　　吃牌的目的永遠是能夠造成手牌的推進，有些牌面一貪吃，不僅手牌停滯不前，反而不利後續的作戰計畫，最後可能只完成這組搭子，手牌依舊凌亂不堪。往往是緩吃、慢吃，比較有利手牌的推進。「見吃勿急」，除了詳看手牌以外，應再仔細的設想一番，將有助我們導向胡牌之路。

　　以下介紹該吃的幾種基本情況：

 搭數已足，吃牌有利推進

　　手牌基本上已經看得出胡牌面雛型，大致上已經底定了四搭、五搭，甚至是六搭的牌面，吃牌後將有助於手牌的推進。該吃！

 上家已經捨過的第二張牌，或者其已經捨過的同線牌

　　原本上家捨過的一張五萬，因為上一巡某個因素放過或無法吃下，這時又再打下五萬（或者同線牌的二萬、八萬），我們就不應該再讓它通過，因為期待上家會再打出第三次，恐怕很難。該吃！

尖張，料定這支牌上家已經不會再捨第二次

上家的守勢很緊，突然之間捨出了一張難以預想的尖張，而且剛好能吃下。該吃！

摸調不順，透過吃牌來改變一下順序

摸牌摸了好幾巡，不是摸到字牌，就是對於手牌無用的廢牌，這都是因為疊牌時已經固定住牌張的關係。為了改變摸調，也可以「硬做吃下」。例如像手牌是二三四六索，原本應該是等待上家捨下五索後用四六索吃進才算漂亮。但為了改變摸調，上家捨下四索，我們便以二三索吃進，這樣下一巡我們摸的牌便會「落下去」，從而改變不順的摸調。該吃！

中洞要吃，邊張要吃

這是毋庸置疑的，還想些什麼？該吃！

接下來介紹不該吃的幾種基本情況：

上家捨出的中張牌，是其它家捨過的側邊牌

例如捨出的中間張四筒，是海底有見的一張一筒同線牌，這時候若不吃這張四筒也無妨，因為一筒已見一，且沒被碰走代表無人抓對，即使是現在放過四筒，將來也有人會追熟捨出的。不吃！

 手牌剩四張

手牌剩四張且尚未聽牌，吃下後必聽裸單騎，這樣一來每次摸牌就只能二擇一，若兩張都是危險牌，則必死無疑。不妨放過後，再以手上的四張牌靠搭，以摸進聽為基本原則較為安全。不吃！

 前幾巡摸調順利

前幾巡摸調順利，中洞、邊張都以超乎預期的速度摸進，手風順利異常。這時候即使是上家打下我們可以吃的牌，為了不打亂節奏，我們也可以不吃牌以維持摸調。不吃！

 吃牌後沒有安全牌捨出，或必須拆捨尖張

通常到了中期以後，牌勢緊迫，吃下一張牌雖可能馬上聽牌，但是卻必須捨出手上留存已久的危險張，這時候不宜弄險，以放棄吃牌為宜。待有他家打出參考張，確認這張危險牌可捨後再行定奪。不吃！

 吃牌破壞手中大牌

例如碰碰胡，已經碰下了三組牌，手牌剩下：

再碰下一組即可聽碰碰胡。不過就在這時候上家捨下四索，若可以確

定自己的聽牌速度將會是第一，以及戰局沒那麼緊迫，不妨放過吃牌，續做大牌。不吃！

 牌局已近尾聲，吃牌也無法馬上聽牌

手牌上有二進聽，但是大約只能再摸三、四巡，即使現在仍可吃牌，但因為無法馬上聽牌，也可放棄吃牌。一來摸牌可以加速牌局的流局，二來也可以讓手上有更多可以選擇的安全牌。不吃！

摸進牌張順手放置在手牌的一側

雀桌語錄

很多時候我們會發現敵家都會在我們摸牌、捨牌時，緊盯我們的牌背。為了避免向敵家透露進張牌組的線索，當我們摸進有效牌張時，不用急著插入手牌中應該放的位置，而是應該順手放在手牌的一側，再將要捨出的廢牌打入海底。這張有效牌張待上家完成摸牌、捨牌後，到了對家摸牌進張的這段時間，其他家注意力不在我們身上時，再將有效張插入手牌內，可降低敵家緊盯牌背時透露的線索。

在前一篇有提到什麼時候該吃與不該吃,而對於碰牌,初學者最容易「見碰即碰」,認為只要規則允許,手中有二張牌即可碰,殊不知並非如此。能碰就碰固然是規矩內可行之事,但也並非不必考慮其它的牌情條件。「妄碰」、「貪碰」不僅僅無益於自己,甚至是得利敵家。碰牌必須「有利牌型」或者是有「戰術規畫」的碰牌才有價值。

以下介紹該碰的幾種基本情況:

 ## 搭數已足,有利手牌推進

手牌基本上已經看得出胡牌面的雛型,大致上已經底定了四搭、五搭甚至是六搭的牌面,碰牌後將有助手牌的推進。該碰!

 ## 已經出現的第二張牌,這時候沒碰就不會有再碰出的可能

相同的牌只有四支,當已經出現了第四支牌時,再不碰就沒有機會出現了。該碰!

 為了改聽而碰雀頭

例如手牌為 ，以上是聽張 邊張，但因為七索是尖張，所以遲遲不被敵家所捨下。碰出五筒後可暫時轉聽單吊八索或九索，後續再伺機而動轉聽，以增加胡牌率。該碰！

 有利自己的聽牌型態

例如因為碰牌以後由單門轉聽多門。該碰！

 旺家即將摸牌，為了讓他減少摸牌次數而碰牌隔空他

旺家牌風發燙，不得不用碰牌來削弱該家的戰鬥力。該碰！

接下來介紹不該碰的幾種基本情況：

 上家捨的字牌

一般來說，上家打的字牌不碰。吃牌只能靠上家，碰牌可以碰三家，所以上家捨出的字牌，即使是可以馬上碰，也可放過，這樣我們就可以馬上摸牌。尤其是手牌紊亂時，摸牌價值會大於碰牌。即使不碰，剩下的另一張早晚也會出現，即使到了中晚期，也容易被敵家捨出。這種方法俗稱「過水對」。

下家正好是莊家連莊，或者本局手氣正旺的旺家

下家牌勢旺，我們多碰，只會讓下家多摸而已。不僅消減對家、上家的戰力，也同時助長下家為所欲為的氣燄。不碰！

碰牌後沒有安全牌可捨出

碰牌雖然手牌推進，但若是碰後廢牌只剩危險張，捨出後反而放槍收場，等於是碰到「毒張」，被牌「毒」到。相反的，如果不碰的話，不得已時，還可以拆捨出這對牌來當安全牌。不碰！

碰後還需要相同牌張

尤其是與上家需要相同的牌張更不應該碰，免的將來與上家聽相同張，只能靠自摸胡牌。例如手牌中有 ，對家捨出 ，剛好上家有吃牌的動作，這時雖可碰，但建議別碰為佳。因為碰後一樣是需要四七筒，且因為上家正要吃就被碰走了，無法奢望他會打出來讓讀者們吃進。所以這時候不如不碰，讓上家吃進該張，再由現有手牌另謀發展。不碰！

牌局已近尾聲，碰牌也無法馬上聽牌

這時不去碰牌，等於多了二張安全牌可打，也同時加速摸牌而將此局

導入流局。不碰！

下家捨出可碰之牌，而手牌正好多一搭牌，可以不碰而連捨二張牌盯下家

假設現在手上有七搭牌，而下家正好捨出手中的可碰之牌，我們也可以不去碰它。這樣正好可以確定這二張牌可以盯下家，尤其是當下家是莊家、旺家時。不碰！

當感到今天的運氣
已經使用到極限時
毋須嗜戰

雀桌語錄

身為一名雀士，應當對於自己的運勢有所感應。許多人在雀戰結束時獲得不錯的成果，便認定「今天是個大好日子」，最終的結果往往就是回吐。俗話講「見好就收」，並非要讓人的滿足點降低，更重要的是要認清自己一天的運勢，然後不要有任何留戀的收手。不然就有可能對於自己由勝轉衰的局面難以接受。「能屈能伸」，才能算是真正的雀士。

4 什麼時候該槓與不該槓

槓牌分為明槓及暗槓兩種，明槓的效力表面上等於碰牌。

如果在手上有一崁（暗刻）的時候，任何一家打出這一崁的第四張牌，我們皆可表示明槓後，再從尾牌補一張牌，然後打出一張手牌繼續牌局。為什麼說明槓等於碰牌呢？因為手牌已是三張一崁了，如果說槓牌後從尾牌摸的牌對於手牌毫無用處，無法讓手牌推進，那這次的槓牌可說是毫無作用。

明槓並不是沒有條件限制。在台灣麻將當中，便有著「上家打出手中的第四張牌不能槓」，以及「聽牌後的明槓，即使槓上自摸不算」的規矩。

基本上明槓皆是戰術面上的考量，多是傾向於「隔空某家」。例如：上家連莊、手氣正旺等，對家打出的牌似乎是上家所需要的牌，或者不願意見到上家摸牌等，就會採行槓牌來隔空上家。

當然也有可能為了改變摸調而槓牌。我們摸調不順，對家頻頻胡牌，當對家打出某張我們手中正好有暗刻的牌，對碰對摸，明槓以後下一手本來是我們摸的牌，就跑到對家手上去了。而本來該對家所摸的牌，便也輪到我們摸進，這便是改變手氣或摸調的方法。

另外關於暗槓，則是手上同時擁有相同的牌張四張，我們將這四張覆蓋於桌面上，再從尾牌補上一張牌。如果在暗槓以後正好是槓上自摸，則追加槓上自摸的台數。

但不論是明槓或暗槓，對於此類槓牌，並非每次能槓就槓，槓牌有利

有弊，必須權衡取捨才行。以下便依照戰術、手牌面上的概念，來介紹什麼時候該槓與不該槓。

 ## 不該槓的牌情多是屬於戰術面

☆ 手握中心張一崁，不槓敵家不知道已絕，即使是留著也有利手牌組成螺絲角牌面

例如手握三萬三張，第四張三萬出現不貪槓，也絕對沒有人知道剩下的三張三萬全部在我們的手裡。手中擁有一二萬、二四萬搭子的敵家，就讓他們等到天荒地老吧。精明的敵家早晚會發現三萬應該不可能再出現，等到他察覺以後，腳步已經慢了許多。若能摸進二萬或者是四萬，將有利牌面的組成。

☆ 下家是旺家或是莊家連莊

敵家捨出的牌，正好我們手中有一崁，因為槓牌表面效力等同碰牌，如果下家正是旺家或莊家連莊，不宜明槓加速其摸牌。

☆ 牌局進尾聲

此時不論有沒有聽，不宜貪槓，就算要棄聽下車，也還有著三張可捨的安全牌。

✪ 手牌為 （二索 三索 四索 五索 六索 發 發 發）

此時聽張單吊 二索，第四張 發 正好讓我們摸進。絕大部分的讀者們絕對會暗槓這四張發財，企圖槓上自摸此張單吊七索。

這種手牌因為剩下七張，槓後剩手牌四張，可操作牌張數縮減，後續若無幸運之神眷顧，通常會在七索及其另一張危險牌上抉擇，然後放槍收場。

這種牌應該毫不猶豫地捨出四張發財的其中一張，不要暗槓。這樣並不僅不妨礙原先聽七索，後續若可摸進六索或者是八索，再次捨出一張發財，還可確保在完全沒有放槍疑慮的情況下，由單吊轉為二頭聽牌。

該槓的牌情多是屬於手牌面

✪ 手牌為 （一萬 二萬 四萬 四萬 四萬 七索 七索 五筒 五筒）

此時是聽邊張 三萬，當第四張四萬出現在海底時，就要毫不猶豫的明槓下來，形成「絕對阻截」，使敵家皆看到四萬已絕，那三萬出現的機會將可大大增加。

✪ 手牌為

此時聽張 七萬、三索 對倒，但因為這聽張皆是尖張，敵家不易捨出。

當第四張六萬出現在海底時，便明槓下來使其形成「絕對阻截」，將有助於提升七萬的出現機會。

⭐ **旺家即將摸牌，為了讓旺家減少摸牌次數，明槓牌隔空他**

　　旺家牌風發燙，不得不用明槓來削弱該家的戰鬥力。

欲碰的對子、欲捨的孤張 應盡量避免放置在手牌二端

雀桌語錄

如果不小心被敵家看到我們將摸進的廢牌放在手牌最外側；或者不小心撞倒二側的牌，顯現出準備打出的廢牌或待碰的對子，這對我們都不是好事。欲碰的對子、欲捨的孤張，都應盡量避免放在手牌二側，至少應該時常調換位子，時而在側、時而在手牌中間，不要讓敵家掌握我們的規律。

5 敵家聽牌的判斷

有時候我們會希望知道敵家有沒有聽牌，因為敵家聽牌與否，是可以左右我們的捨牌及聽牌方向，所以能不能確實知道敵家是否聽牌，對我們有著莫大的影響。

但對於敵家聽牌的判斷，很多時候是依照感覺的。跟不同雀士打牌，都會發現每名雀士有不同的習慣動作，疊牌、摸牌、看牌，甚至是胡牌的動作等等皆有不同，就連聽牌的時候，即使是隱藏得再巧妙，也會有一些細節讓我們有跡可循。

判斷敵家是否聽牌是一個很重要的課題，因為判斷得好、判斷得正確，對我們執行戰術策略上有莫大的助益。譬如說我們有某張危險牌要捨出，但是卻判斷某家應該是要這張牌，而且已經聽牌了，這時候就該死扣住不打；但若是判斷錯誤，認為該家大約是需要這張牌，但可能只是碰出或吃進而已，結果打出以後卻被該家胡出，追悔莫及。

魔鬼不僅是藏於細節當中，勝利往往也是藏在細節當中，這就是是否具備判斷敵家聽牌與否的功力。以下提出一些動作來提供讀者作為判斷的參考。

 ## 話特別多或突然間沒話

話多是因為無意識間想要消除緊張，所以正當聽牌的時候話就多了起

來;突然間沒話則是因為期待感增加,所以靜默無語地專注在其它家捨牌,
期待著第一時間胡牌。

在中期以後,有某家的眼睛一直盯著海底,那幾乎就是聽牌了

因為該家正在算他聽牌的可胡張數,所以眼睛一直在海內遊走,正在
默數可以胡的牌張還有幾張。

摸牌特別大力

有些雀士聽牌後摸牌就特別大力,似乎想要將牌給搓出想要的牌張一
樣,這也是已經聽牌的動作之一。

突然改變摸牌的動作

最明顯的動作就是原本是用大拇指摸牌,聽牌後就改變用中指去摸
牌,這種突然間改變的摸牌方式,也是聽牌的常見動作。

發現敵家摸牌的時候指尖發抖,甚至是手發抖

這是抗壓性不足的證明,已經可以知道這局牌讓他的壓力有多大。也
許他是連莊,也許是做大牌,也有可能是這局麻將的底台比太大了,超過
了他所能承受的負荷,但絕對是聽牌了。

 敵家摸牌特別小心謹慎，好像怕掉牌的樣子

這只有在聽牌的時候才會出現，這很容易發現，聽牌時的摸牌以及沒聽牌摸牌的速度絕對是有差別的。

 摸牌時直接靠進手牌裡

這應該是沒聽牌，若是有聽牌不會這麼莽撞，絕對會看個仔細。

 打出一張絕對的安全牌

因為許多人都會留存安全牌在手內，當吃碰過後所打出一張絕對安全牌，而且絲毫不會猶豫時，俗稱「看門狗」、「顧門牌」，聽牌的機會實在是太高了。

 猛然打出一張生張危險牌

而且是稍微用力地打入海內，有破釜沉舟的味道，這是拼牌的證明。這也可以判斷聽牌，要不然不會有如此弄險的舉動。

 若有第五家在旁插花或觀牌，突然間起來「周遊列國，雲遊四海」

那他看牌的那家絕對是聽了，這也是最容易判斷的一點。

 ## 當一開始便出清兩種牌張的牌，突然打出另一種牌種

例如一開始便捨萬字與索子，明顯的是在做筒子湊一色的牌，但到了中後期突然間打出正收集的筒子牌，那多半是已經聽牌了。

 ## 某家很顯然是在盯他的下家，總是隨著下家的捨牌路數打牌

然後，突然間打出下家可以吃進的牌，那就應該是半路出家。而後續若又吃進一、二搭牌落地，多是已經聽牌。

以上十二點列舉給讀者參考，當然所謂判斷敵家是否聽牌是不只這十二點的，因人、因地而異。像是有些抽菸的人，聽牌時吸菸會吸得特別用力，或者是只把菸刁在嘴裡不去吸它，甚至是聽牌時就有喝茶的習慣等等。觀人於微，每個人都有習慣的動作，我們要學習的就是把每個敵家聽牌時的習慣動作找出來，並且多加記憶，如此一來對於我們在對局時是會有正面幫助的。

6 不分上下的十六張牌

在麻將牌一百四十四張當中，扣除花牌不算，筒索萬加大字總共三十四種牌種，而在這三十四種牌種當中，有十六種在打牌習慣上是屬於「不分上下」的。以下便是這十六種：

以上「不分上下的十六張牌」，也就是說不論如何擺放，看起來並不會有不舒服的感覺。而 為什麼入列呢？這是筆者所觀察的結論。一索容易判讀且上下並不明顯，就算顛倒了許多雀士也是不會調正的，所以在此列入「不分上下」的牌型當中，供讀者們參考。

相信以下是每一名雀士共通的經驗，配牌在手後，都會將手牌的上下關係做一個整理，如將 調整成 、、調整成 、等等，不一而足，這其實是一種習慣性的理牌方式。雖然並不一定會將同屬種的手牌按照數字順序排列在手，但是一定會因為習慣而把看起來顛倒放置的手牌給調正。這樣看起來不僅整齊，自己

看起來也是不會太費精力。

尤其是 一萬 跟 二萬 ，為什麼呢？並不是很詭異的原因，而是因為絕大多數的雀士在使用牌尺時，擺放的位置是在手牌之前，礙於牌尺厚度的關係，若 萬一 、 萬二 是處於像這樣顛倒的狀態，會阻礙對於 一萬 、 二萬 的判讀。也正是因為如此，在這三十四種牌種當中就有十六種牌種在形式上是不分上下的，沒有顛倒的顧慮。

也許讀者們會認為這事無關緊要，不需要太去注意。的確，筆者也無法說出這點對於實質的勝負，到底佔有多少成份。但筆者倒是可以說出兩例因為「不分上下的十六張牌」而產生連結的事件：

 事件一

在景文就讀期間，我們班上幾位同學就有所謂的麻將聚會，雖然不會太過頻繁，但也是一個「以敦民宜」的好機會。

其中一個場地就在永和永安市場站附近，那是我一個女同學的住家。有一天，他告訴我們她妹妹買了一副 LV 的麻將，其實筆者不知道 LV 究竟是不是有出麻將，對於那副麻將的真偽也不想關心。真正讓筆者在意的是，我那女同學說：「麻將背面有 LV 的 LOGO。」筆者聽到此，心頭一震，心想這不是犯了忌諱？

筆者在外頭的公場以及代幣場，皆是看到背面素色的麻將，而外面店家所販賣的麻將，也幾乎都是以素面為主的。筆者雖然曾經看過背面有花紋的麻將，足以辨別上下顛倒的，但也不曾打過可以一眼辨識上下

的麻將。

筆者自然不動聲色，心中帶著略為興奮的心情去一探究竟。果不出筆者同學所說，金黃色的牌背裡鑲崁的的確是 LV 的 LOGO，筆者還真是開了眼界。

每次到我那女同學家中「敦民宜」，那副 LV 麻將就被「請」了出來。然而每次打牌，筆者只要看到敵家有幾張牌背 LV 的 LOGO 是顛倒的，就幾乎可以斷定那一帶不是索子便是筒子，然後再依照他捨牌時的取張，便可以斷定那一帶是什麼牌種了。而若有連續牌背是正面的 LV 超過五張，筆者便會看看海內的捨牌，若字牌都已捨盡，便大膽地斷定那一帶一定是萬字。

到今天，這副麻將還是存在著，也還是會把它拿出來。跟同學打牌與到外面公場或代幣場打牌的不同點，在於同學之間打牌會有說有笑，娛樂成份大於賭博，而不像在外面的公場或代幣場，沒有關係可言。至今筆者仍然沒有將這個秘密說出來，但是隨著本書的出版，筆者想，這位同學很快就會知道了。

 事件二

另一次事件是在阿波羅大廈，是一個先以現金換取代幣的代幣場。對家是一名中年男子，經由觀察得知是名雀圈高手，且是可以精確讀出敵家手牌的雀士，筆者心想著唯有使用「亂整牌」才有可能欺敵，雖然必須花不少精力。

到了某一局，筆者手上裸單騎 ，覆蓋於桌面，牌局到了晚期，海

底見一張 ，是在中期他家打出的，並無人碰出，筆者心想只要不在他家手上做雀頭，以及不在牌墩裡頭，應可以胡出。

這個時候，那名中年男子摸牌後猶豫了二、三秒鐘，看了我一眼，又看我覆蓋於桌上的牌，然後又看了海底見一的那一張 ，我猜想十之八九他是摸了 。筆者當下豎起覆蓋於桌面的那支 ，然後「不經意地」翻轉一下，他看到了這一幕。結果，筆者胡出了。

之後他以「不可思議」的眼神看著筆者，但是從付完錢到下局開始，這位先生都沒再說半句話。這個時候筆者了解到，原來他也是知道「不分上下的十六張牌」的雀士，不知道的話，還不會放槍呢！

7 聽牌原則

　　雀戰最好的結果當然是胡牌，但在胡牌前總是要先聽牌，而聽牌的優劣度自然影響了胡牌的難易度。我們除了可以從聽牌的形態判斷好壞外，也還有一些聽牌的原則可以依循。

　　一般而言有以下幾點原則可供參考：

 早聽牌

　　先不論聽牌的形態優劣，只要在聽牌進程上早過其它敵家而聽牌，並且刻意透露已經進入聽牌的狀態，對於敵家的心理震攝不言而喻，敵家必定小心翼翼地捨牌。

　　原本應該有的打法也就因為知道我們早聽牌後，而變得不一樣。我們雖是早聽牌，但也可不讓敵家察覺，這樣更可以讓敵家在沒有戒心之下而放槍。

 聽牌門多

　　只要是聽牌的形態優良，聽牌門多，胡牌的機率也就自然大大地提升了。單單就機率而言，聽二面勝單吊，聽三面勝聽兩面。凡是聽牌門多，對於胡牌的機會必定大大提升。

 ## 熟張比生張好

所謂的熟張，指的就是海底曾經有出現過的牌。如果我們聽牌的牌張是鎖定海底有出現的牌，便比較易於讓敵家捨出而讓我們胡出。剛接觸雀圈的雀手總是有個盲點，總以為海底未見的牌張對於胡牌機率大些，因為都還沒出現，數量上比起已經出現的牌還多，所以也就容易選擇「沒有出現」過的牌來聽。麻將是四個人的遊戲，並不是每把聽牌都追求自摸胡牌，更多的時候是敵家放槍來讓我們胡。聽「敵家會安心捨出的牌張」，才能增加胡牌率。

 ## 易出的牌張

只要是敵家容易捨出的牌，我們都可以視為「易出的牌張」。譬如說一與九或者是二與八這種側邊牌，不論早中晚期都是容易被敵家捨出的牌張；或者是有張六被碰死，形成阻截，七八九就容易被捨出；或者是同線牌，也有可能被敵家追熟打出等等。如果想要胡牌，我們就可以選擇這種容易出現的牌張來聽牌，以提高進牌機率。

 ## 不與上家聽相同的牌，以免只能自摸胡牌

有時候我們明明聽牌已經胡牌了，卻因為與上家聽的一樣而被上家截胡，讓我們這把除了自摸以外，無法胡牌。這是很典型的與上家聽相同牌的例子。

當然，我們自然很難準確地猜中上家聽什麼，但是我們倒是可以依照

上家的捨牌，大約知道他可能要什麼牌。當他手上的牌數越來越少、捨過的牌越來越多時，我們也就更加容易判斷了。

 久聽不胡改聽牌

　　明明是很早就聽牌，但是到了後期卻又胡不了，這就代表先前不出，後期也難出。不是我們聽牌的牌張被抓死，便是有敵家抓起來卻不敢捨下。這個時候若是有機會可以轉聽，我們倒是不妨轉聽，畢竟「看起來漂亮的聽牌」，不能胡也是沒有價值的，不妨轉聽以求它牌胡出。

雀桌上最需要的就是自信　　雀桌語錄

不是漫無目的、毫無由來的自信，而是透過自省。輸過之後將會更強，而不會是更弱。真正勝負的關鍵，來自於自省的能力，從而對下一場雀戰產生「絕對會贏的自信」。而這份自信，則是來自於勝利與失敗不停的交織，以及不間斷的練習與自省。

8 字牌隔空捨法

在「起手孤張取捨篇」提到，孤張字牌總是最先被捨出的，這裡要介紹的便是關於孤張字牌的打法。

起手配牌之初，除了其它搭子，手中有四張字牌，如下圖：

當在海底已經出現了 各一張，輪到自己摸牌時，接下來你會捨哪一張呢？相信十之八九，絕對是「見字跟字，無字跟一九」，追熟張的。

這樣的捨法無可厚非，除了長久以來「有見有打，沒見不打」的傳統捨法以外，基本就是配牌之初，往往手牌不足搭的，手中自然是會留存沒有打過的孤張字牌，然後企圖靠到成對，最後能夠碰出，甚至是可能有加台作用。所以當海底以現出 東、北 各一張時，追熟打出，以增加其它字牌成搭機會，這樣的想法並沒有錯。

但是世事往往不從人意，孤張字牌成對的機率並不會太高。若在中期勉強摸進成對，到了中後期，碰出成搭的機會也是微乎其微，因為多半是敵家抓死對，要不就是被敵家列為危險張，死扣不放。

那麼在初期，孤張字牌該如何處理呢？讀者們可以採用「隔空打法」。

隔空打法與一般「見字跟字」、「無字跟一、九」的打法顯然相反。當海底出現了 東 、 北 時，我們就打出 西 、 中 ，這種打法筆者稱之為「隔空打法」。

　　「隔空打法」有以下三個好處：

可能隔空下家，減少下家摸牌次數

　　當我們打出 中 後，即使是對家碰出，也正好可以讓下家少摸一張，正是隔空，直接削減下家戰力。若是這張 中 在下家手上，他若碰起來，我們也正好「得計」。

　　試想，若我們是追打熟張 東 、 北 ，而輪到上家摸張時，正好有一張 中 捨出讓下家碰出，不就跳過我們，隔空我們，而讓我們少摸一手了嗎？

　　再舉個更極端的例子，若是又再次輪到上家摸張，這時候他卻又捨出 西 ，豈不連續兩手隔空我們？以上雖屬極端，卻也不無可能。所以，為何不妨讓我們自己來操控這種打法呢？

 ## 加快自己摸牌的速度

若說我們打出了 中 ，而上家正好有 中 一對，他必定碰出，且又馬上輪到我們摸張，所謂「千金難買上家碰」，讓我們可以連續摸兩張，正是「妙不可言」。

 ## 不至於在中期以後因手中留存字牌而出槍

相信這是許多人都有過的經驗，尤其是在戰局的中期以後，已經感覺有人聽牌了，但手中有一張字牌還未捨出。本想當安全牌的，然而感覺到危險時卻也太遲，海底也未有他家捨出。這時深怕這張字牌就是「槍張」，而遲遲留在手內，祈禱著有他家先捨出可以讓我們跟張追熟。如果早先就用「隔空捨法」，就不至於有這層顧慮與擔心，甚至是「留成愁」了。

　　前篇「字牌隔空捨法」提及，孤張字牌捨法與坊間主流的「見字跟字」、「無字跟一九」捨法不同，是以企圖隔空敵家然後增進本家的進張速度，以及避免因手中留存字牌過久造成槍張為考量，盡量是以「未見哪張打哪張」為主。那若我們為莊家，我們手中有二張以上的字牌時，因為並無敵家參考張而必須打上第一張牌，我們取捨的條件又應該如何考量呢？

　　當讀者們為莊家時，手中持有東南西北四張孤張，那讀者們會打哪張牌呢？筆者相信讀者們除了參考圈風有台字牌以外，不外乎就是開門風有台字牌。總之，皆是以台數為出發點。當筆者為莊家時，通常筆者在這點上比較不以台數為考量，基本上是以「湊對」為出發點來做取捨，雖然要湊對是有一點難度。

　　打完骰子後抓取的每一墩牌皆有其參考。我們如果能夠試著記住抓入牌張的順序，對我們將會有所幫助。讀者們可曾發現，有時候我們開局的抓入牌墩，一打開後會發現不是有一組順子，要不就是至少有一對數牌、字牌，筆者甚至抓過一崁。如果今天是手疊桌，筆者都會酸一下疊牌者：「哇！在你門口抓的牌，都剛剛好！」沒錯，如果將牌洗得不均勻，那就容易將同屬種的牌疊在一起，要不然就是都在附近，導致同屬種的牌張過於密集出現在一處或者附近。

　　讀者們有沒有過這樣的經驗，我們時常會在打出哪張字牌時，隨後又

會摸進這張打過的字牌，心裡便會些許懊惱：「剛剛打另一張就好了，現在就可以湊對了。」如果只是因為字牌有台而留存，這點並不需要解釋，相信人人都知道。但如果是以湊搭的出發點來看，我們應該如何捨出字牌呢？答案便是依照抓進來的順序。

我們通常都是邊抓牌邊整理，十六張牌要抓四手，這時候如果有東南西北各一張，讀者們有沒有辦法記得抓進來的順序呢？如果可以的話，請捨出「第一張」抓進來的字牌，因為接下來要摸的牆牌，離這張牌最遠。最後抓進來的那一張孤張字牌請留著，這張牌離起局的牆牌最近，很有可能馬上就摸到另一張成對了。

沒有會輸的覺悟
是不可能會贏的

雖有了自信，但是牌桌上仍有我們無法掌握的變數存在，更重要的是我們必須要有「輸得起」的覺悟。輸得起不僅僅是在態度上的呈現，口袋深度也必須承受得起。一旦我們產生了輸不起的心理狀態，將會很容易陷入極度的緊張。相反的，當我們有了「輸了也無所謂」的心理準備，其實除了金錢上的損失之外，我們什麼也不會失去。

最大的敵人是自己，先學會沉得住氣

　　雀桌上能夠產生的情緒有千百種，有表面的情緒、心裡的情緒。輸家的情緒主要來自於內心的不安、焦慮、緊張、迷惘，從而導致誤判牌局，而且是一連串的誤判。情緒導致了行牌的失當，「輸」將是必然的結果，沒有人能讓我們的情緒產生波瀾，只有自己才行。雀桌上最大的敵人，永遠是自己，而這個敵人卻是我們可以直接擊敗的，只要學會沉住氣就行了。

Chapter

6

戰術規畫運用篇

清一色戰術

清一色需牌面皆同屬種,並且無字牌參雜在內,台數甚高,為許多人嚮往的胡牌方式,但往往難以措手,無功而返。

清一色就成胡過程看來,基本上分為以下三種:

 ## 自然清一色

所謂自然清一色,便是開局配牌就是清一色的架構。以十六張牌來看,往往同屬種的牌張就佔了十張以上,甚至是十二、三張,其餘二屬種雜牌或字牌僅二、三張牌。讀者們若是在開局之初便有這種牌面出現,不往清一色方向努力著實可惜。因此副牌渾然天成,縱使雜牌成搭,為了清一色拆捨也不可惜。

 ## 巧合清一色

所謂巧合清一色,則是本來無心做成清一色,但卻因為提防敵家,某一色牌無法捨出,僅能捨出另外二屬種的牌張來做提防,但卻造成手中留存屬種牌張的連續摸入進張。在上述牌情的取捨之下,意外成就清一色,可說是半路出家的變奏曲,但卻沒有不自然之處。

 硬成清一色

　　所謂硬做清一色，這是常常見到的，皆是貪大求多之士常常做的事情。也許是輸急了，也許是信心過剩，對於一般胡牌方式了無興趣，縱使是手牌牌面不允許做成清一色，仍然強硬為之。縱使機會百中有一，但往往難以措手，最後以失敗告終。

　　以上三種成胡過程，就過程而言，相信讀者們都看得出來，以硬成清一色最為吃虧。但以自然清一色與巧合清一色比較的話，一般人皆以為自然清一色為最佳，但筆者認為巧合清一色才是上選，自然清一色次之。

　　就自然清一色而言，配牌之初難免有其它屬種牌張，不盡然全是單張字牌，甚至是成對字牌，也會在某種情形下二連發捨出。當為了組成清一色時，手中的其它牌張自然會「無條件」地捨出，即使是利用度極高的中張牌，甚至是連續二張的相連張都會依序捨出。例如想做萬字清一色時，五索六索的這二張相連張，也都會毫不猶豫地捨出。而當欲成清一色的手牌因為運勢關係，導致進張低調化時，這時候摸進的其它屬種牌張也會捨出，這將會直接、間接地導致敵家的手牌越趨完整，進而可能造成局勢對己方不利。

　　巧合清一色會是最佳的，是因為巧合清一色成型之前的目的是為了防範敵家，因而依照牌情捨出合理牌張，往往在對局中期才發現手中留存牌張大部分為同一屬種，因而臨時改變打法，順勢做成清一色。與自然清一色最大的分別在於，巧合清一色往往不容易得利敵家，因最初的想法便是防範，因而湊巧形成，既可成牌，又不失防守。自然清一色則往往讓敵家得利，因每次捨牌皆是無條件捨出，讓敵家沒得吃、碰的情況實在是太少了。

要讓人不發現做清一色實在是太難了，因為難免會吃碰，且捨牌也容易解讀得出來，但仍有某些方法，可以降低敵家懷疑的機率：

 ## 相連張間隔捨出

如有拆搭的情況，例如四索五索這個搭子要捨出，可在四索五索中間穿插一張不相關張，例如一筒、東風等等，使被發現拆搭的機會降低。

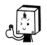 ## 成對字牌可慢捨，可以退而求其次湊一色

手上如果有成對的字牌，可以在最後捨出。如果牌情緊急，並不允許再拆字牌做清一色而減緩胡牌時間，可以退而求其次做成湊一色。

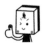 ## 盡量少吃、少碰

清一色之所以會失敗，一部分便是來自於己身牌面吃碰過多，帶給敵家的線索，從而使敵家做出提防。如果可以少吃、少碰，皆是以摸進張為主，將會降低敵家提防的機會。

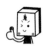 ## 適時打出欲做清一色牌的牌種

為了不被敵家提防，千萬不要惜打牌張。適時地打出欲做清一色的牌張，可以降低敵家的懷疑機會。

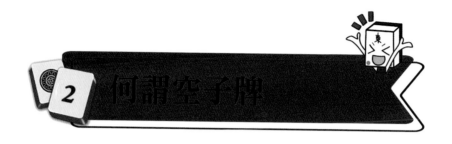

何謂空子牌

2

　　筆者某次與長年在台灣出差的大陸友人雀戰台灣麻將時，他在胡牌後說：「哈！胡了空子牌了」。筆者對其用語表示不解，友人說明空子牌便是已出現三張的牌的左右張。

　　譬如手中是七萬碰出在外，左右張的六萬以及八萬就是屬於空子牌，或者是海底現有五索三張，這左右的鄰張四索以及六索便是空子牌。另外，一筒碰出三筒碰出，這二筒也是屬於空子牌。

　　原來這在大陸籍友人口中的「空子牌」，就是當某張牌被碰出，或者是捨出在海底超過三張時，其左右的鄰張便是空子牌，也就是「失去依靠的牌張」。

　　顯而易見的空子牌，除了是被捨出在海內的三張牌張，以及碰出的三牌張，甚至是被明槓的四張牌張，上述的鄰張皆是屬於空子牌。但是在戰術的研究上必須細心點，不能忽略敵家覆露的吃牌，以及手中也正好有的牌張，其鄰張也可以視作空子牌來規畫戰術。

　　例如某敵家手中正好有五萬、六萬、七萬覆露在外，而我們的手牌當中也有五萬、六萬欲吃四萬、七萬，因五萬依照目前牌情已知出現兩張，這四萬我們將可視作「準空子牌」。

　　如若在行牌當中有另一張五萬出現，這時候四萬就是道地的空子牌了。這四萬如若不被敵家抓對或者是抓坎，基本上是非常容易出現的。

　　當我們手中有欲吃之牌是屬於「準空子牌」時，例如手中有三索、四索、六索、六索，那這五索便是屬於準空子牌。當手牌牌搭已足夠，欲拆一搭時，建議可拆六索對子，如若有人碰出更好的，因六索已出現四張，五索便成為鐵空子牌。

　　一來符合拆搭拆對子，下家頂多吃一張，二來也可將二張六索覆露在外，使敵家認定五索依靠性降低，讓出現機率提高，三來上家盯張時容易盯其捨牌附近的牌張。

　　空子牌因失去了已出現三張牌張的聯絡價值，到了中、後期還未出現空子牌時，就別太過於指望。另外，如果有一暗槓在敵家們前，但我們並不知道這張是哪一張牌張，除了審視逐漸出現、已出現的牌張以及手中牌張來排除外，如有哪張牌出現張數過多，鄰牌卻沒有出現，我們也可以將此鄰牌視為是敵家暗槓牌的最大可能。

「勝利」的結果
來自於諸多避開失敗過程的累積

雀桌語錄

地獄單吊

我們在「起手孤張取捨篇」有提到，單張字牌成搭的機會只有它自己本身以外的三張牌，是所有牌張當中成搭機率最低的，也是開局之初最先被捨棄的。雖然如此，但是在某些時候，單張字牌的胡出率卻是遠遠高於其它數牌的。手牌如下：

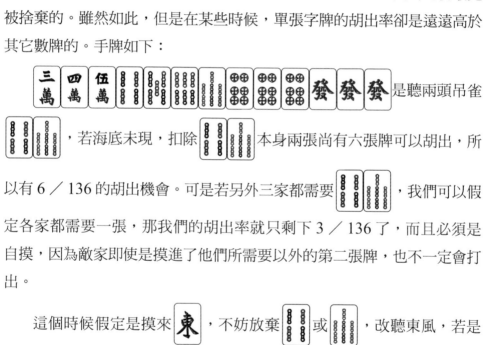是聽兩頭吊雀，若海底未現，扣除本身兩張尚有六張牌可以胡出，所以有 6 ／ 136 的胡出機會。可是若另外三家都需要，我們可以假定各家都需要一張，那我們的胡出率就只剩下 3 ／ 136 了，而且必須是自摸，因為敵家即使是摸進了他們所需要以外的第二張牌，也不一定會打出。

這個時候假定是摸來 東 ，不妨放棄或，改聽東風，若是海底見一張東風則更好，便可假定無人抓對，剩下的二支 東 乍看之下只有 2 ／ 136 的胡出機會，甚至是比聽還要更差，但其實不然，這張 東 的胡出率高達 8 ／ 136 。對其它三家而言，這張東風是對於手牌

組成沒有用的廢牌，摸來也是捨出的機率大，所以還要加上 6 ／ 136，所以讀者們的胡出率是 8 ／ 136，遠遠高於聽 的 3 ／ 136 的。

然而，這還稱不上是「地獄單吊」，因為海底雖然見一 東 ，但敵家手上沒有另一對的可能性也只是假定而已，若海底東風已經浮現二張，而我們又聽這張東風，只要不是埋在死八墩的牌墩裡，這就是名副其實的地獄單吊了。敵家抓到東風後，想留也留不住，因為海底已經見二，留了也沒用。但從我們的角度看來，雖然只剩下一張東風可以胡出，只有 1 ／ 136 的機會，但是因為敵家並不需要這張東風，所以不管是誰摸了，也會當作安全牌而捨出，所以胡出率是 4 ／ 136。這樣的胡出是典型的「誰摸誰捨」，就是筆者這裡所說的「地獄單吊」。

筆者時常兩頭吊雀不聽，專聽單吊字牌，甚至是螺絲角不聽而聽這種牌型，每次胡出都有人驚訝地說：「剩下一張你也敢聽！」筆者從不做正面解釋，一方面牌桌上是敵對狀態，不需要他們的理解。二來因為這是筆者的心得，一旦解釋清楚，被你師承去了，萬一將來哪天這樣對付筆者，豈不苦哉？這招幾乎是筆者的「得意技」，在此與讀者們分享。

雀戰中聽的再多門，無法胡出也是枉然，且我們也不可能把把自摸。掌握住「誰摸誰捨」、「摸牌時與手牌組成沒有幫助也會安心捨出」的最高指導原則，才是我們贏牌的關鍵。

單吊聽牌較好的形式

某些時候我們會有單吊聽牌的局面，雖然單吊聽牌乍看之下能胡的張數比起兩頭搭，甚至是中洞還要來得少（單吊聽牌除了本身一張外只剩下三張可胡），但是如果單吊聽牌形式聽的好，胡牌率並不會比兩頭搭和中洞搭子差。

基本上，單吊聽牌較好的形式如下：

 ## 大字牌

尤其是海底見一或二的為佳，海底見一見二似乎影響到胡牌張數，但其實這證明了沒有人抓對甚至抓崁。所以單騎聽牌是以海底已經出現字牌者為優。

 ## 阻截牌

例如二筒碰死聽一筒，或者是三筒碰死聽一二筒都是不錯的選擇，原則是以海底見一最好。沒有出現的牌很可能是有人抓對，手上的單吊無法胡出時轉牌，反而成了槍張；即使是沒人抓對，到了後期就算有人抓起來，看到海底沒有出現大概也不會輕率捨出。所以如果海底有見一或見二的話，這種單吊聽牌會比較容易胡出。

 夾層牌

　　譬如四筒、六筒有人碰死或者是海底各見三，這時候如果有機會聽五筒單吊最好，我們稱作「夾層」，因為四筒六筒已各見三，五筒失去聯結，使用度已經不如四筒六筒未見時來得高，所以這時候聽單吊五筒絕對是不錯的選擇。但是，還是得注意是不是有人抓對或者是抓崁張。

　　以上我們可以發現，單吊聽牌最主要的還是必須選擇「其它人不要，而且會安心捨出」的牌，這樣才能增加胡出率。

 同線牌

　　譬如現在有人打過了六萬，這時候我們如果聽九萬單吊，就比較有機會等到有他家追熟捨出；或者是有人剛打出五索，這時候單吊二索就是不錯的選擇。單吊同線牌的基本原則是單吊最近出現過的同線牌為佳，這樣的誘惑力才足夠，時間隔得越久，誘惑力越薄弱；如果是單吊過久以前捨過的同線牌，效果必定有限。

 側邊牌

　　諸如各牌種一、二、八、九等，皆是屬於側邊牌，像這種側邊牌因為聯絡性差，所以如果是單吊聽側邊牌，沒有其它理由的話，側邊牌比起中張牌來得優先。

 中張牌

　　諸如各牌種的三、四、五、六、七等，一般而言都是屬於最差的單吊聽牌形式。因為中張牌的聯絡性極強，較不易被敵家捨出，相對地，若我們的單吊是聽這種中張牌，胡出率可說是大大地降低。所以若沒有其它特殊的理由，萬萬不可選擇中張牌為單吊聽牌的牌張。

女性的雀士
往往在打麻將時更具鬥爭性

雀桌語錄

　　女人總是感性的，如果未經系統性的訓練與自省，非常容易由她們的的表情以及當場的氣氛理解其手中的牌情。但偶爾還是會出現運勢強大的女性雀士，感覺就是天生的，不太需要經過什麼系統性的努力，反正就是非常的強。

5　眼牌的時機與利弊得失

　　相信很多雀士都曾操作眼牌，但也有些雀士堅持聽牌絕對不眼牌，以保持手牌的彈性伸縮。其實，眼牌當中的利弊並不是單方面出現的，經常是同時發生。

　　眼牌可說是麻將的獨特動作，在目前其它牌類尚未有發現與麻將眼牌類似的規則與舉動。這種動作與規則雀士皆可以操作之，但卻也必須同時接受眼牌的風險與罰則。

 眼牌的正面效應

★ 聽好牌或聽多面不願別人放槍

　　想拚自摸當然眼牌，這個就有點先發制人的味道。這樣在很多時候可以嚇退膽小敵家，防止有人橫衝直撞，亂捨張放槍；或者是連莊時為展現氣勢而眼牌，使別家心生恐懼不敢玩而下車，增加自己自摸的機會。

★ 聽回頭張時可以眼牌

　　這種情況經常發生在三點金拆錯的情況下，可以搭配眼牌戰術，使敵家為閃避而打出自己曾捨出的牌張來胡牌。

如自己在三點金 時打出了四筒聽七筒，不料下一巡摸來五筒，這時當然捨出八筒回聽四筒帶七筒，同時搭配眼牌戰術來迷惑敵家。很多人就因為想要閃避，而跟著捨出我們捨過的牌，進而讓我們胡牌，誰能料到我們是聽回頭張呢？

⭐ 釣同線牌時也可以搭配眼牌

聽牌型態通常是為一面、兩面與三面居多。當我們是 二萬 四萬 六萬 三點金的情況下，打出了六萬聽三萬中洞後起身眼牌，一般預料絕對是多面聽牌，至少是設定四萬七萬與五萬八萬為兩面聽牌警戒區。這時候，誰能知道原來我們是聽六萬的同線牌三萬呢？

⭐ 早聽牌或已無轉牌的機會或不想轉牌，眼牌可堅定自己的信心

例如是聽對倒 北 北 ，這種聽牌不論怎麼轉，都不一定會比現在更加優良，那就可以施行眼牌戰術來堅定自我信心，二方面還可以施加敵方壓力。

⭐ 摸進來的牌正好讓自己聽牌，而聽的牌正好是上家剛打過的牌

例如，手牌是 七萬 八萬 九萬 。這牌型是一進聽的牌，上家打過四索後，我們摸來二索當然捨出五筒來聽一索四索，也可以實行眼牌戰術，迫使有他家追熟四索甚至一索讓我們胡出。

⊙ 如果懷疑有人打人情牌、有放水或者是作弊的嫌疑，也可以採用眼
　　牌來驗證我們的懷疑正不正確

　　趁眼牌時起身走動，看看這家打得合不合理、是不是有硬性拆牌給下家吃、手牌雖然紊亂是不是也不該打哪張給下家吃。據信，當初眼牌的這項規則，最主要就是針對這點而設立的，而後來才衍生出眼牌的戰術。但如果讀者不幸遇到這種情況，這種牌局不打也罷。如真有類似情況，必定穩輸不贏，但千萬不宜當場點破，藉口離開就行了。

 ## 眼牌的規則

　　眼牌雖有上述好處，但是只要實行眼牌戰術，也是有許多嚴謹的規則要遵守，以免受罰。

⊙ 一般來說，眼牌要付所謂「眼牌費」

　　也有人暱稱為「觀光費」，仿間多以一台計算，但筆者也有遇過規定兩台，入境隨俗即可。只要實行眼牌，該把非眼牌者胡出的話，依照規定就必須付眼牌費給予胡出者。若是臭莊則可不給。

⊙ 眼牌者摸入自己碰出的牌，不得開槓補牌，除了自己自摸的牌，一
　　律要打出

　　暗槓亦然，即使是摸到手中暗刻也不許暗槓補牌，只要是非自摸牌一律是要打出。但摸花牌除外，摸花牌可以補花，若槓上自摸則追加槓上。

✪ 眼牌者不得吃碰

不可以想要轉牌而吃碰，更不可以將摸的牌觸碰到手牌。依各地規則，違者輕者算相公，重者要包，不可不慎。

✪ 因為記錯牌而看錯他家捨牌喊碰，算詐胡等

因為眼牌表示已經聽牌，眼牌後喊碰就只能算是胡牌，但因記錯聽的牌張，例如聽二五八筒誤以為是聽三六九筒，三六九筒出現喊碰算詐胡。所以實行眼牌絕對要將自己聽的牌記清楚，以免落個全包的下場。

✪ 眼牌不可以過水，過水後即喪失胡牌權

不論後來是再胡他家或者是自摸，攤牌後即算包全家。

✪ 眼牌者遇到最後一張海底牌也是必須摸起來

不論有沒有敵家聽牌，最後的一張牌不可選擇不摸，若非自摸牌也必須捨出，禁止替換手內牌打出。

✪ 眼牌時不可觸碰到任何牌張，而讓牌張倒下，包括手牌及牆牌

摸牌時千萬小心別撞倒自己的手牌，以及盡量不要去整理牆牌，即使是自己門前的牌，若非必要也要盡量避免動手整理。如果真的要整理，可以請他人代為整理，降低牆牌滑落的機會。

✪ 眼牌者因為遊走三家之間，不論如何禁止以任何形式透露他家牌情

包括言語、動作及眼神，千萬禁止以任何明示或暗示的方式透露己的牌情，筆者認為這不僅僅只是規則而已，也是最基本的雀士風度展現。

❂ 眼牌者不得轉牌

這也是非常重要的一條規矩,譬如說手牌:

,這時候實行眼牌戰術時

正好摸來六萬,原本牌面上六九萬便是危險牌,可以留六萬捨出三萬,但
是因為採行眼牌不得不打出六萬而導致放槍。像這種因為眼牌無法換張捨
出後放槍的情況,是經常發生的。

在衰運完全降臨前
應盡量預知並且提早因應

雀桌語錄

通常我們對於運氣似乎只有「好運、壞運」這樣的
二分法,但在一等雀士的標準中,好運與壞運中間,
存在著「過渡時刻」。我們該做的就是當過渡時刻
來臨時,正確感受當中的游移與浮動,並且使其更
糟之前,做出最佳的因應。雀技越高,靈敏度、感
受度也將越高,也就是在將受重傷之前,提早因應,
而不是像許多人一樣,等到遍體鱗傷之時,才做無
力回天之嘆。也許這就是一等雀士的直覺之一。

前篇我們有提到眼牌的時機與好壞，其實眼牌是可以透過設計來完成的，我們就在這裡透過一些例子來讓讀者了解。

假設我們捨牌順序是：

手牌是：

這種聽三六萬就容易胡出，原因無它，因為從捨牌相看來，似乎不需要萬字，反倒可以誤導敵家往筒子或者是索子來做判斷。

手牌是：

這種牌型除非是馬上能夠進三萬才稱得上是漂亮，要不然可以期待搭子不足的地方就由孤張三筒來做延伸，然後將二四萬捨去，一樣是待牌三六萬。現在手牌發展為：

而在第四巡以後的捨牌為：

上述手牌及其捨牌相，如果是進張二五筒聽三六萬以後，向敵家表示已經聽牌後眼牌，就比較容易獲致胡牌，因為捨牌相看起來似乎不需要三萬。但如果是先進三六萬而聽二五筒，這個時候還是「不宜聲張」為佳，安安靜靜的聽牌，切莫讓敵家對我們有所戒心，因為從我們的捨牌相看來，並不容易讓敵家捨出二五筒。

捨牌是：

手牌是：

上述手牌對應的捨牌相就看起來比較不需要索子了，正當敵家從我們的捨牌相猜測可能是四七五八筒或是萬字的時候，誰能料到我們是聽二五索呢？

捨牌是：

手牌是：

上述手牌如果向三家表示起身眼牌，也是不容易胡牌，尤其是在中晚期。因為從手牌來判斷雖然容易胡牌，但如果以捨牌面來看，卻是會讓敵家有字牌而打不得的感覺。因為一開始就連切中張令人覺得不尋常，如果真要選擇這種捨棄中張牌的切法，想要胡牌，最好是採用安安靜靜地聽牌為佳，以免敵家對於字牌有所提防。

由以上，我們可以發現，許多人一看到敵家表示眼牌時，視線便會往聽牌者的捨牌來觀察，以猜測眼牌者的聽張。如果看到筒子多，便會覺得

筒子安全；如果是萬字多，便覺得萬字安全。所以我們設計眼牌，一定要使捨牌當中「看起來像是不要哪張牌或是要哪種牌」，最好是使捨牌盡量讓對方認為絕對不可能聽此種牌，才容易得計，筆者稱作「迷彩戰術」。

當海內如果有多張同種牌，起身眼牌就容易讓敵家放槍胡牌，這就是設計眼牌的時機與用意。

莫道君聽早，更有早聽人

切勿對於起手牌有美好迷戀，更不要對於自己早聽牌而感到幸運。更多的時候是敵家也比我們早聽牌，只是不聲張而已。又或是我們提早聽牌，造成牌型固定僵化，敵家經過一番操作，追越我們的聽牌。但我們卻誤以為早聽便是胡牌的保證，忽略漸漸形成的危機。應隨時注意敵家牌情，才不至被聽牌遮蔽應有的判斷。

過水聽牌打法

手牌是：（一副牌）

在第三巡就已是門前吃倒二三四筒後聽中洞四萬，這時候上家打出了四萬，心想聽牌速度第一，而且上家及本家並非莊家，現在胡牌可惜了手氣，可以選擇以三五萬吃下四萬。

這時候可以選擇捨出二筒聽二五筒，或者是捨四筒聽一四筒，甚至是捨四索後續聽一四索都可以。

但有一點要注意的是，不胡四萬而選擇吃下四萬後，形同過水，不論是捨什麼牌，必須等到下一巡摸過非相關張後，再次出現才可以胡牌。

上述所說皆是上家捨出後，可以馬上吃進才採行的拼自摸方法，如果是下家或者是對家捨出，選擇馬上胡牌是毫無疑問的。

手牌是：（一副牌）

也是在第三巡就已經聽中洞二萬，這時候當上家打出二萬，為了拼自摸，我們也是可用一三萬吃下，這副手牌與上副手牌不一樣的地方，就是這副手牌有六連張。所以捨出九筒聽三六九筒是絕對毫無疑義，自然比捨九索來聽六九索強的多。

手牌是：（一副牌）

236

這副手牌是一索及二索的對倒聽牌，很顯然地，聽牌速度超越三家，這時候不論是哪家捨出一索或二索，在決心拼自摸的情況下，可以碰下來後選擇捨出六筒、八筒、五萬或者是七萬。

手牌是：二萬 三萬 四萬 伍萬 六萬 七萬 🀲 🀲 ‖ ‖ ⊞ ⊞ ⊞

如果是這副手牌碰出一索或二索後，千萬別打六筒或八筒，一定要選擇捨出二萬聽二五八萬，或者是捨出七萬後聽一四七萬。

以上操作形同過水，一定要等到過水狀態解除，恢復胡牌權以後才能再胡牌，要不然可是會包牌的。另外，如果沒有等到自摸，就已經有人放槍，建議一定要胡，因為「過一不過二」，不要執著於自摸。

基本上，筆者並不鼓勵過水，因為過水弊大於利，積小勝為大勝才是筆者所奉行的準則。而且原本可以胡的牌，卻選擇不胡，反倒捨出原本手牌的牌張，然後再聽回來，這種舉動形同弄險。

雀戰的同時必須提高
自己的觀察能力
如此在下一次的雀戰中
才能有所成長

雀桌語錄

8　對對不如中洞

　　雀戰中我們經常會遇到一個問題——「要聽對對好呢，還是聽中洞好呢？」就筆者的觀察，初入雀圈者是聽對對的偏好者，也許是因為直覺上覺得聽對對是聽兩洞，而聽中洞是只有一洞的影響，但實際上兩者聽牌類型的聽牌張數是完全一樣的，不過雖然如此，一般來說聽中洞的胡出率是比聽對對來得高的。

　　例如下面的牌型：

　　這是一進或者是一碰聽的牌型，當然若是出現三索或者是七筒，當然也就毫不考慮的碰出而捨出九筒，而聽四七萬無疑。不過這個時候上家打出了七萬，卻面臨了吃進七萬後，該聽三索七筒的對對聽牌，還是中洞八筒的難題。

　　筆者的建議是，當吃下七萬以後，在沒有其它因素的干擾之下，應該毫不猶豫地捨出七筒，形成手牌為 ，而聽中洞八筒。因為假設八筒無人抓對或者是崁張，一定要有七筒才能夠連接成面子。而共四張七筒，已有兩張在我們手中，所以八筒對於敵家的使用限度以兩張為準，另外兩張是絲毫派不上用場的。

　　如： ，　 已經是兩順了，因為我們手上已有

兩張七筒，再也沒有七筒可供八筒組成順子，所以另外兩張八筒除了我們自己需要以外，不論是到了哪一家手上，皆是無法與其它牌張的面子聯絡，被捨出的機率相當高。

若是聽對對呢？三索七筒可組成面子的涵蓋面太廣，很有可能都在敵家手上不被捨出，這就是聽中洞比聽對對優良的原因。麻將就是如此，只要聽牌的類型或牌張是敵家不要的牌，胡出率最高。

但是在對對或者是中洞當中做抉擇時，並不存在絕對的關係，也就是沒有對與錯之分。不能死守教條，有時候聽對對是比聽中洞好胡出的。

如果 🀙 、🀙 是碰死在外，或者是在海底已現三、四張的話，就不能拘泥於「中洞比對對」好這句話了，這個時候我們便可以設定三索來胡牌，而捨出九筒來聽對對；或者是將三索改成 🀆 ，吃下七萬後形成手牌為 🀆🀆🀥🀥🀟 ，而且白板海底又是見一，幾可斷定剩下的一張白板肯定是誰摸誰捨的，這時候自然是設定白板聽牌。像這樣優良的聽牌形式，我們千萬別死守教條。

9 終局字牌拆搭推定

配牌之初，我們手上便有一對 。而後因為戰局的推移到了終局階段，心中打算下車不玩。當手中牌張縮減，對於剩餘手牌安全性又有存疑之際，雖然海底未現 ，但還是可以大膽地拆捨這對東風來作為安全牌。

因為我們手上早早便是一對東風，另外一對會在敵家手上的機率降低不少（雖然偶有出現，但聽此對東風機會又更低了）。對於敵家而言，到了終局階段摸進孤張東風，眼看海底未現，自然扣住不放。所以我們若是遇到了在配牌之初便有了字牌對，但卻遲遲不能碰出的情形的話，在面臨臭莊之際，便可拆這字牌對。

不過，如果字牌對是在下列情況出現的話可就不同。

到了終局階段，我們摸進一張東風，眼看海底並未浮現，心想這是危險牌，而自己手牌又不值得拼，所以追熟敵家所捨過的熟張，東風扣住不打。但在下一手卻又摸進了第二張，雖然形成了一對，然而因為這時候是在晚期摸進，不宜解讀成「手上有兩張東風，另一對在他家手上的機會不高」，而捨出這兩張東風當作安全牌。若是在這種情況下貿然捨出，大大有被胡出的可能。

為什麼會這樣呢？因為東風到了終局階段才在我們手中摸進，可見這

是巧合。不過如果東風是散張，那為什麼海底到了終局都未有現身呢？可見另外兩張，應該是早早留存在敵家手上，不是當雀頭，就是聽這張東風。

「手上有兩支字牌，另一對在他家手上的機會不高」，這種情形對敵家而言，他若要拆搭，可以做此解讀。但我們若是在晚期依序摸入，萬萬不可貿然捨出。

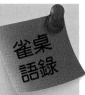

對於一等雀士而言 「自律」是非常重要的

只要能夠掌握自律這一點，就肯定能有一個六成對於自己有利的戰局。一等雀士也會將自己的資質，充分表現在「自律」的體現上。只要將自律列為最重要的原則，即使是運氣由盛轉衰，也不會動搖基礎的自信。

10 過水注意事項

　　在筆者遊走的雀場中，許多雀場為了避免爭議及避免牌局複雜化（造成有人心生不滿而有所爭執），已經將過水列為胡牌禁止行為。也就是說，可以過水，但是會喪失胡牌權。一旦被發現過水後還胡牌（包括自摸），不僅不能胡，甚至是要按照自己牌面台數包三家。在這種規矩之下，在這裡打牌的人皆是有胡就胡。不過絕大部分的人皆是在「可以過水」的場合打牌，所以我們就有必要探討一下過水的注意事項。

　　相信許多人都有過水的經驗，但是每個人過水的理由並不相同，有的人是因為聽的早想拼自摸；有的人是因為心軟；有的人是想要抓連莊的莊家；更有的人是因為精神不濟，不小心「放行」可胡之牌；或者是同屬種的牌太多，看錯了聽牌是哪一張，等到發現以後已經「過水」了。不論如何，過水後胡牌應該注意下列事項：

 ## 過水後一定要自己摸過非胡牌的相關張，才能恢復胡牌權

　　例如我們是聽二五八筒，對家打過五筒我們不胡，一定要等到輪到自己摸非相關牌後，才能再行恢復胡牌權；如果這時候不是非相關牌，而是「自摸牌」，也不能自摸倒牌，一定要在捨出後，等到下一輪摸入非相關張再捨出後，才能恢復胡牌權。

 ## 過水時輪到自己摸牌，要假意理牌，忌諱隨摸隨捨

當摸到自己手內有的牌時，可以替換之。例如摸七捨七，讓人有一種我們「正好進張」的感覺。

 ## 不可說「過 A 胡 B」

這是最令人氣結的，也許我們正是在後悔剛才的過水行為。在不該過水時，突然間又出現了可以胡的牌，急急忙忙胡了以後心裡一定是鬆了一口氣，但這時候千萬別說出「剛剛過某某人，以為不會胡了」這種話，這樣被胡的人一定會心生不滿。

 ## 過一不過二

不論是什麼理由，過了一次水後千萬不能再過第二次，這樣再次出現的機會相對會降低不少，更可能此局不再胡出。

不論如何，最好都是別過水的好。很多人都以為過水不胡自摸後是多贏三倍，其實不然，實際上只有多贏兩倍而已。

我們本來就是胡了，可是讀者們選擇不胡，等於損失了我們已經可以胡的金額，現在就算是讓我們自摸，也不過多兩家的金額。更何況我們並不能確定是不是真的可以自摸，而且還有過水敵家後，自己放槍收場的風險。再來，過水實際上是會把自己的運氣給轉讓出去，原本運氣不錯的人過水後如果又放槍收場，等於被奪其銳氣。那些牌局當中運氣原本不怎麼

243

好的人，想要藉由過水來反轉處於低潮的局面，一舉收復失土，通常只會以失敗收場，跌入更深的低谷之中。

　　過水並不是聰明的舉動，最好的方法還是一點一滴地累積運氣，積小勝為大勝。

雀桌不是
一般雀手的獨角戲舞台

許多雀手的運勢一提升，就會變得有些失控，如話變多、捨牌亂打等等，眼中似乎只有他自己在贏。在自我感覺良好之下，忽略牌情已發生變化，不利因素正朝他傾斜。牌局會對自己有利，除了己身雀技外，還是敵家的互相牽制、運勢的流向、敵家的失誤等條件重疊，所產生的結果。我們不能一昧沉醉在短期的輸贏中，尤其是想要一直贏下去的話，就必須知道雀桌上不是只有你一個人在打牌。

非莊不胡而過水並不正確

從筆者的經驗看來，當雀戰結束後，彼此輸贏過大時，很大的機會是有人連好幾莊所產生的結果。連莊具有很可怕的破壞力，不論是對其它三家或者是某一家，都有著非常嚴重的傷害。一般來說，若是莊家連到三以上，除了上家有一定程度的責任外，有很大的可能是當局某人在「非莊不胡」的心態下，蓄意過水，而讓莊家趁勢而起，一連再連。

通常會有非莊不胡而蓄意過水的心態，無外乎是以下幾個原因：

心有不甘

該把被莊家胡了，且胡了很大台數，不胡莊家心有不甘而過水。

貪台心態

莊家連莊數多，譬如已經連二甚至是連三，胡莊家至少五台和七台起跳，胡其它敵家沒台而過水。

過於理想化

聽牌過早，起手牌一進聽或二進聽，聽牌速度第一，而非連莊家放槍

時蓄意過水，企圖拼自摸，再不濟是期待連莊家能夠追熟讓我們胡出。

很遺憾的是，筆者告訴讀者們，若有上述想法時，基本上此局連莊家很大的機會將會再次連莊。

連莊之所以會連莊，除了本身的牌技、上家的貢獻之外，另外一部分就是來自於「非莊不胡」的心態。不甘、貪台、過於理想化，皆是連莊的幫兇，而讓其它敵家甚至是自身受到非常嚴重的傷害。當因自身的過水，導致莊家胡到他家時，尚可自我安慰地說：「豬養肥一點殺比較有肉。」但若是自己放槍給剛過水的敵家，又會生氣地說「剛我過你水，你卻胡我。」若是莊家自摸或者放槍給莊家，又會非常懊惱地說：「早知道不過水，胡一胡就算了。」然後又期待下一把「要胡莊家」，如此一來只會一直循環下去，繼續讓莊家做大而已。

基本上要胡莊家的心態是沒錯的，誰都想胡到莊家，但若因為「只想胡莊家」而過水其它敵家，並且心想「過一不過二」，下次不過了，以至於導致自身的放槍，甚至是莊家自摸或者是放槍給莊家，這樣並不可取。最好的方式是「當胡即胡」，先讓莊家下莊，我們後續再力圖振作。

12 欲抓連莊家的方法 以及分析

　　當莊家連莊時，筆者並不鼓勵過水其它家企圖拼自摸，或者是非莊不胡。但若是真的想要過水抓莊家，或是拼自摸的話，底下幾點可提出供讀者們參考：

聽牌的優良性

　　就聽牌的優良性說明，先就廣義的看，若是聽中洞、邊張或者是單吊，不用考慮是否過水，直接胡就對了；但若是二洞以上的聽張，確實是可以考慮放過捉莊，甚至拼自摸。

　　細部看來，並非聽二洞的價值就一定勝過中洞或者是邊張，聽二洞也許聽牌張數上已絕，現在放過也許再也出現不了。相對的聽中洞或者是邊張的牌，或許是遭到絕對阻截必定會再浮現，或者是已出現過一次，現在放過尚有二張牌可胡，料定莊家牌面不佳而追熟捨出。

聽牌的時程

　　基本上聽的早比聽的晚來得好。本書首篇「麻將的結構」有戰局時期的劃分，基本上若能在前期戰局聽牌，尚能在行牌當中做轉換或者是規畫

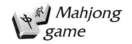
戰術，這時候過水敵家意圖捉大機會頗高。聽牌的越晚，其轉換牌張效率上，以及戰術規畫上便也跟著受限，宜慎思過水與否。

敵家的牌情

當我們本身正要邁入聽牌階段，或者是已聽牌時，更應該詳加判斷敵家的牌情，千萬別一廂情願地「誤以為只有自己的聽牌速度第一」，導致「只看自己牌，不看敵家牌」的情況發生。如果除了自己聽牌外，尚有其它敵家聽牌（不論是否是莊家），這時候只要自己的胡牌張出現，當胡即胡，千萬別放過，以免惹禍上身。筆者就看過許多這種例子，同桌雀友因欲捉連莊家，導致忽略了其它敵家的牌情，最後由敵家自摸，或者反被自己放過的敵家給了結。這都肇因於自己過於將焦點著重在連莊家，而對於其它敵家牌情產生失判、誤判的結果。

連莊家位於本家的所在位置

這點最為重要，也最為複雜，連莊家位於本家的位置，確實是非常重要的考量。我們從連莊家位於上家、對家、以及下家這三個位置，來分析是否過水捉大：

✪ 當上家連莊時

如是下家放槍，不二考量，馬上胡牌為優先。如果是對家放槍，若該槍張恰巧連莊家欲吃甚至是欲碰時，莊家手牌即將推進，則馬上胡牌結束此局；如無人吃碰，倒是可考量放過。

✪ 當對家連莊時

如若是上家放槍，可考量過水捉大，因位於對家的連莊家極有可能會為了盯張而捨出相同張或者是同線牌。如若是下家放槍，可考量馬上胡牌，因為欲過下家水必須等第三手方能恢復胡牌權。此巡於對家的連莊家，以及上家皆可能為了閃避牌張，而在同一巡追打。所以強烈建議下家放槍時，馬上胡牌，不做第二想，以免夜長夢多。

✪ 當下家連莊時

不論是對家放槍或者是上家放槍，皆不鼓勵過水。因為本家聽牌後轉換牌張率會降低，為了維持聽牌，除了摸進中間張可退側邊牌之外，只能隨摸隨打，在很大的程度上，這無異於幫助了下家進張。而得到了本家的幫助，導致下家超越本家聽牌，後發而先至，搶先胡牌。所以若是連莊家位於下家，筆者建議當胡即胡，千萬別做任何考慮。

在「過早聽牌打法篇」以及「過水注意事項篇」提到「積小勝為大勝」，一如既往地，筆者仍傾向此態度。畢竟一旦過水，形同雙面刃，極有可能「未蒙其利，反受其害」。但麻將並非死板遊戲，基於對麻將戰術的多樣性，筆者將多年實戰及觀察經驗，匯總於此篇供讀者們參考。

享受犯錯

　　「從來沒有完人」。一連串的決定，讓我們坐上雀桌與眾多雀士對局，也因為一連串的決定，讓我們由雀手升級為雀士，而每局牌局當中，並非都有完美無瑕的行牌與戰術，經常性的因為某些原因，我們偶有打錯牌、規畫錯戰術，然後我們會懊惱。我們能夠忘記錯誤，對於心態上不影響牌局是有幫助的；但如果我們能夠享受錯誤，那就是上乘雀士的感受了。犯錯在所難免，至少該是「瑕不掩瑜」。

Chapter
7

雀士進階觀念篇

1 學習觀察敵家

　　筆者在踏足雀場時，不論是第一次去或者是已經去過好幾次的，通常不會直接上桌開局，尤其又有不熟悉的雀士在場。也許是一位、也許是好多位，不要緊，我們要執行的工作就是「觀察」，我們能觀察就多觀察，最好是觀察二圈、一將之類的，甚至是更久。能觀察到些什麼就觀察，即使是毫不起眼的線索，也都可以當作接下來會對牌局有用的情報。透過觀察也許會發現雀士們一些細微的動作，譬如說手牌好時的動作、手牌差時的動作、行牌風格、行牌方式，甚至是誰與誰認識等等，這些都可以是之後雀戰的參考。

　　如果可以，看牌的時候應當在一定的範圍上，主要還是觀察雀士們行牌的內容。不要只看輸贏，輸贏只是一時的，雀士們行牌的風格，更值得我們注意。譬如說：

- 觀察雀士們的扣牌法、盯牌法是否有合牌理。
- 觀察雀士們對於槍張的態度。
- 觀察雀士們的理牌習慣。
- 觀察雀士們對於好牌、打錯牌、聽大牌等等的表情變化。
- 觀察雀士們拆搭的表現。
- 觀察雀士們扣牌以及盯牌是否合理，是否判斷準確。

- 觀察雀士們捨牌是先捨大字、一九，還是習慣上有見才打、不見不打等等。

　　觀人於微，只要細心觀察，凡是有用的情報，我們皆可以默默地牢記在心，這就是「識人」。識人也是一名雀士所必須擁有的技能，如此對於我們的雀技，方有提升的效果。

雀戰的直覺
需要適當比重的分配

一等雀士在「洞察」與「直覺」當中，應當透過洞察，來提升直覺能力。當洞察出現諸多可能的路徑時，直覺將是帶領我們走向正確道路的唯一方法。而直覺卻無法透過練習取得，唯有不斷的洞察，才能將直覺具體化。當透過洞察產生無法解釋或無法選擇的事情時，交給直覺吧！

2 小心背家所帶來的傷害

許多雀士認為，若打麻將時籌碼持續地減少，排除自己放槍的因素，是因為自己胡牌數少，或者是敵家自摸連連，導致自己的籌碼持續地遞減。但是，細部探究原因，就會發現很大部分的原因比例，是被當局的「背家」給連累拖下水的。

即使對於牌局有著極佳的判斷，甚至是雀技行牌內容完美無瑕，仍會因為無法掌控而被當局背家給拖累。

表面看來，背家雖是最輸，但他卻會害慘其它人而不自知，使其它人陪葬。常常看見所謂牌風發燙的旺家，在行牌內容上看來只是一般般，但卻會連贏不墜，原因便是出在背家為他抬轎。

也許背家不見得會在旺家的上家，甚至很有可能是在下家或者對家，但總是在關鍵時刻，行一張旺家可進張的碰牌或者是吃牌，而旺家便胡了。也許「吃阿財，胡阿財」，但也許便是自摸了結三家。這都是因為背家的貢獻，而使我們遭受意外的損失。

舉個例子，旺家正是莊家時，背家連續送胡三把，使其連三。也許讀者們心裡正在偷笑：「別人養豬肥，我們殺來吃。」但是否能想到，若這把是自己放槍給莊家，或者是莊家自摸的話，給我們帶來的傷害將會有多大呢？

莊家自摸，讓我們遭到了「受迫性運勢」的牽連。也許讀者會在心裡安慰自己說：「背家輸得比較慘。」但若非背家連續送胡，將莊家拱上連

三之位，這把牌也就不會造成如此之大的傷害了。這便是典型的「被他人拖下水」。

旺家統治的牌局，所帶來的是屬於直接的傷害，但間接的傷害卻是背家所賜予的。姑且不論背家的雀技如何，他的運氣要背，成因很多，基本上我們無能為力。他的沉淪，也許就是我們下次的機會。

但若是背家明顯已經間接傷害到我們了，我們應該要思考的便是如何擺脫背家的牽連。

「抑紅揚黑」，我們都聽過，應當可以解釋成「協助背家，使其牌局的走向及同桌雀友彼此的運勢盡量接近平衡」。當我們遭到背家的間接傷害時，抑紅揚黑就顯得格外重要，其目的並非為了背家，只是藉由背家運勢的上升，而使我們可以不遭受他的損害。筆者心想，這才是抑紅揚黑的最主要用意。

為了避免執意參戰，導致蒙受不必要的損失，偶爾犧牲幾局參賽權，實屬必要。畢竟麻將並非單局勝負的遊戲，此局結束尚有下局。當運勢的風沒有吹向自己的時候，期待下局或下下局再戰並不丟臉，這才是成熟的雀士應該擁有的想法。

先不考慮本家的牌型，基本上如果不得已而必須犧牲本局，無外乎都是以下的理由：

 下家連莊

當下家連莊，尤其又是連二、連三以上時，表示有一定程度的運勢在莊家頭上。不論莊家連莊時的火苗是否有燒到我們的身上，這時我們都應當採用犧牲本局打法來結束此局，而不是執意抓莊，從而導致莊家坐大。

 下家牌型優良

若下家前幾巡便打出中張牌，或者是明顯拆搭的話，可見配牌優良。這時，若我們的配牌最惡，最好避其鋒芒。稍不注意的鬆張，即使只讓下家推進一步，也很可能使自己遭殃。

 ## 對家連莊

讀者們一定覺得奇怪，為什麼對家連莊時也需要犧牲打法呢？這就有點關係到下家了。讀者們一定有與「鬆張成性」的人同桌過，如果這種人坐在我們的上家，千金難買；但若是坐在我們的對家、下家，就很可能被這種人拖累。當鬆張成性的人坐在下家，而對家正好連莊時，最好也要對下家保守，以免下家因為進張順利，導致鬆張，間接使對家推進，導致我們自己遭殃。

 ## 對家牌好

理由與上述相同。只要是對家有配牌優良之態勢出現，為了減低下家的鬆張機會，可採用犧牲打法，企圖使本局流局。

 ## 牌局連續性出現不如期待的結局

我們的好多牌型都超乎預期的走向，例如放槍、無法胡牌，甚至是被敵家追越聽牌、被攔胡等等。縱使手牌漂亮，我們也會採用「幾把手牌不玩」的方式，企圖轉運、改運。

 ## 犧牲打法注意事項：

★ 不可中途半路出家

明明一開始就打定主意不玩了，哪知道牌越來越漂亮，忍不住想玩，

死扣的牌不得已就打出，哪知道下家吃掉後馬上自摸。

偶爾看到這種事情發生，原因便是決心不足，這就是筆者所說的「半路出家」。許多的犧牲打法，就是因為半路出家而失敗。試想，一開始就不玩了，起步已晚過他人，牌面雖然使讀者們感覺有希望，但貿然改變打法，只是使自己蒙受損失。

✪ 注意下家騙牌

當下家感覺我們已經在盯張、放棄本局牌時，應謹防下家騙牌，甚至是下家前幾巡已捨過的牌都要小心回頭張。

✪ 不可跟隨上家捨牌

如果馬上跟隨上家的捨牌貼打，縱使依據台灣麻將規則是絕對不會放槍，但是這張牌非常容易就是下家所需要的牌張。尤其是對家打過、上家又打過的相同牌張，甚至是同線牌。

勇敢的棄聽

　　筆者就讀國中時期的某個暑假，就教於某位長輩麻將心得、技巧，「麻將要打得好，必須要學會忍」這位長輩如是說。

　　因筆者當時雀齡尚淺，根本不知道該追問些什麼，也只能依照當時自身對於麻將的理解，解釋成「忍受長時坐在椅子上打牌，無法起身走動的辛苦」。

　　但隨著對於雀技的理解，漸漸能體會到當年長輩所說的，原來「聽牌後的棄聽，才是忍」，也就是要非常有勇氣地下車。

　　聽牌後能夠忍住不放槍，尤其是好不容易聽牌了，或者手牌是非常好的絕佳聽牌，當摸進槍張時，能夠甘願放棄美好聽牌，以及對於好不容易吊牌後的聽牌，忍住不放槍，說來簡單，做起來卻非常困難。

　　正當我們聽牌後，尤其是早聽牌、非常艱難地聽牌，又或者是手牌多洞漂亮聽牌，幾巡後摸到槍張，剛聽牌就摸到槍張時，皆會覺得可惜，甚至是自我感覺良好：「我都已經摸到這種局面了，這把必定能夠胡牌。」或者：「好不容易釣到上家捨牌入聽，此時放棄太可惜。」

　　有些人表示為了漂亮聽牌，或者是這局手氣這麼好，而放這槍很值得，不冤枉。但「放槍就是放槍，五洞聽牌後的放槍，與聽邊張、甚至是沒有聽牌放槍，同樣是沒有意義的」。

　　麻將是勝率問題，並非一局牌的輸贏可以定論，我們要爭的是千秋，而非一時的勝負。打麻將最主要的就是，「別讓一心想要贏的心態，矇蔽

了判斷牌局的雙眼」。在必要時刻必須收斂強烈想要贏牌、取勝的意志、並且壓抑過度的求勝欲望。如果心中存有僥倖，這就是想要贏牌的誘惑，最終將以放槍收場。

雀戰當中，攻防力的轉換是雀戰的基本，同時也是秘訣，沒有比這更需要經驗和直覺的技術了。

順勢不任性
知止而有得

產生逆風時，勢必讓我們難以對抗。但逆風並非持續吹拂，總有間歇的空檔。應耐心地等待空檔來臨，而不是在逆風當頭的時後，做出難以理解的行牌，或是難以理解的情緒反應。對抗逆風是非常消耗精力的，我們須等待空檔出現之時，確保精力完整足以拆解此股逆風的力量。

進入一進聽地獄也需要勇敢的棄聽

上篇講到勇敢的棄聽,但在某種時刻,還沒聽牌,我們也是需要勇敢的放棄「準聽牌」,那就是當我們進入了「一進聽的地獄」時。相信許多讀者們皆已經遇過此種情形,只是不識其所以然,以至於在雀戰當中被敵家追越聽牌,從而本家落入後手。

正當我們幾手前皆能有效進張,甚至是連中洞、邊張都能摸進或者吃進,覺得上天眷顧、如魚得水、自我感覺良好之際,手牌形成一進聽,卻也面臨進牌面縮小,導致手牌連續好幾手皆毫無發展的危機。這時,我們就該有一種認知,我們已經墮入了一進聽地獄。

而這時候應該做的便是冷靜下來,仔細的審視一下自身目前的處境是否如下:

- 一直無法吃到上家牌聽牌。
- 一直無法碰牌聽牌。
- 一直無法摸進有效張,而明顯的,他家已陸續進張。
- 本家的連莊數過大,導致上家嚴格防守。
- 上家蓄意盯張,而自身欲吃、碰之牌為難進尖張。
- 本家的覆露牌型台數過大,導致讓敵家有本家做大牌的錯覺。
- 吃碰三副,甚至是四副落地,導致進牌面縮小。

當手牌漸漸的成形、成組，這時候就會形成有效進張的低調化，且又有上述情況產生——雖然已是一進聽牌的準聽牌，手牌卻停滯不前，連摸好幾手都無法有效進張而聽牌，持續打出不要的捨牌，從而讓下家得利，這種情況筆者稱作「一進聽地獄」。

如上篇所說，攻防力的轉換是雀戰的基本，同時也是祕訣，這是需要經驗和直覺的。如有進入了一進聽地獄的情況產生，並且判斷出本局已無聽牌可能，甚至是聽牌後的牌型要胡牌亦是有所難度時，我們應選擇勇敢地棄聽，這亦是雀技的展現。

勿將麻將當成主要生財工具
否則最終只會落得一事無成

雀桌語錄

最常放槍給敵家的時刻

起手牌最惡牌型時，我們要非常小心地打、謹慎地打，甚至是一起手便做出下車的決定。這個局如果沒有什麼意外，除了誤判牌局或者是敵家自摸的情況發生，要放槍的機會應該比較不可能。

什麼時刻是我們最容易放槍的時候呢？一般雀手應該只會籠統地講「運氣不好」的時刻，但我們如果做出歸納，大致上有下列的幾種情況：

迷戀美好的聽牌牌型

中後期時，當我們的聽牌牌面是三面聽牌、四面聽牌的牌型，卻遲遲無法胡出，摸進張也都是下家的有效牌張，或者是捨出時也都是對家、上家的進張碰牌，這時候很容易因為迷戀自己的多洞聽牌，而減少了對於摸到的牌張是否是危險牌的警覺。

縱使可以換成對對、中洞，甚至是單吊持續聽牌時，仍堅持自己初始的聽牌牌型，以至放槍收場。

前期進張低調，中期後急速進張促使的聽牌捨牌

當我們前期進張低調，中後期突然間連續進張，甚至是對對、中洞都能夠摸進時，我們就會有一種「手氣變好的感覺」。因為前期的進張低調，

中後期後我們手中留存操作的牌張皆是以靠搭、好進張的牌張為主，這時候聽牌時的那一張捨牌，將會有很大的程度就是敵家所需要的放槍牌。

聽牌後下一手摸牌的捨牌

尤其是中、後期，好不容易經過了一段操作過程，並且捨出安全牌張促使手牌聽牌了，再下一手我們的第一次聽牌摸牌時，我們自然是期待自摸了結這局。但就是這種過度膨脹的期待，掩蓋了我們對於這張牌的危險程度應該要有的判斷，很容易就將這張牌放槍給敵家。

上家吃聽，輪你摸的那一張牌

尤其是中、後期，上家吃了對家牌張時，而該上家摸的那一張牌落下讓讀者們摸，這張牌正好不是讀者們所需要的，甚至是讀者們自己打過，或者是下家打過的牌，這張很大機會就是上家所需要胡牌的放槍牌。

手中暗刻

以一般雙門聽牌的需求而言，最多的需求張數是八張牌，而讀者的手中已握有成崁的三張。到了中期後，我們需要切捨此崁的一張留為雀眼（俗稱眼睛、將眼），以利優良聽張，這時候的捨牌就有一定程度的危險性。「打了手中的三張讓敵家胡，真是不會打牌！」這是我們經常在雀桌上聽到放槍者的自嘲。

 手中成對的同線牌

這部分亦是上述暗刻的延伸。理由同樣是二面聽牌中，我們手握二面聽牌當中的三張。就危險性而言，並不比捨暗刻的牌張低，讀者們如有這樣的取捨時，不可不慎！

 手中拆搭的進張

我們可能因為多搭，需要拆捨不需要的搭子。例如牌面僅有八九索是邊張進張，我們理所當然地留下其它雙面進張而拆捨這八九索。這時候在中、後期突然摸進了七索，比起自憐自艾地說：「不拆八九索就好了。」更應該要注意這張七索是否是危險牌。

 手中拆對的未成崁進張

超過三組對子的多對子牌型，依據「多搭拆捨原則」，我們將會拆去「不利碰出的對子」，而這對子通常是中張牌。當我們捨去了這中張對，很可能在中後期又摸到了同樣的第三張。

這時，容易受到前期我們捨這一對牌，「下家沒有需求」的麻痺而捨出，這張牌很可能就是對家、上家的需求張。必須注意的是，如果摸到的是這拆對的同線牌，讀者們仍然不能鬆懈判斷。

7 最常動怒的時刻

雀戰中，難免會有一些關於情緒上負面的波動。當一有負面情緒產生，就很容易失去了應該要有的判斷，並且直接影響到了雀技的展現。而這些情緒的由來，有一部分是對於自己的手氣感到生氣，也有另一部分很可能是其它雀士刻意帶給讀者們的，要讓讀者們動怒不用花成本，只要讀者們有一點情緒波動，他們就有賺了。

以下列出情緒上容易出現負面波動的幾個因素：

 ### 要吃牌被惡碰

手才動一下，或者多想一下就被碰走，感覺很明顯是被惡碰，幾乎是等你準備取牌吃下時碰出，就是不讓你吃！甚至是當手中有一二三三，明明打出一張三即可，硬把你準備要吃的三碰走，而捨出一二拆搭。

 ### 上家明顯針對你盯張

很有可能上家真的手牌也不是很好，然而他的捨牌幾乎與讀者們的捨牌接近或者同路。其實這是很容易出現的情況。上家就是針對讀者們的捨牌來做盯張動作，幾乎是把把不玩。而自己的手牌外加手風關係，無法有效率的進張，總是感覺整個手牌都有著黏膩、停滯無法前進之感。

 ## 敵家過他人水後胡到你

敵家秉持著過一不過二的態度，已過了一次水，當你打出，他也只好胡出。這時候讀者們一定想：「他如果先胡的話，也不會輪到我放槍了。」

 ## 聽牌屢次不胡

單純的手氣不好，不論是早聽、晚聽都沒有辦法胡出，甚至是被放槍敵家，或者是敵家自摸收場。

這樣的不利狀況持續了好一陣子，如果無法自行調整自我心態，只會讓自己的情緒越來越往負面發展。

 ## 遭他人截胡

尤其是長時間被封住胡口，好不容易總算有人放槍可以止血，結果被上家或對家攔胡。

 ## 摸牌已看到自摸張時被碰走

同樣長時間被封住胡口，聽牌許久，正準備摸牌，甚至是已經看到了聽牌的牌張，結果被他家喊一聲碰，只能默默地將自摸牌放回牌墩，又無法作聲，只好將無法自摸的怨氣擺在心中。

 ## 摸牌已看到進張牌時被碰走

久久無法進張，好不容易看到了準備進張的牌，甚至是中洞，結果敵家喊一聲碰，一時之間心想胡去也好，結果只是碰牌隔空了自己摸牌，讓自己停滯不前的牌面更是雪上加霜。

 ## 經常放槍

不僅無法胡出，甚至是經常放槍，還有連續放槍的情況，相信讀者們都有經歷過。

 ## 準備下車不玩時，跟打牌張被胡

這種狀況經常發生在背家身上，經常到了中期以後決定拆臭下車，心想跟著下家捨牌即可造成盯張效果，結果被對家胡出。一問之下，得到的是「剛剛才靠到張」、「剛剛才換牌」之類的答案。

其實就是自己太過專注於自己手牌以及下家的捨牌，導致忽略了敵家已換牌的事實。

 ## 拆過的搭子又回頭

多搭子時，經常遇到拆搭的牌張又摸回來，甚至是自己拆掉什麼就進了什麼，海內自己打過的牌都打一順了。

 ## 轉聽時馬上就出現轉聽前的聽張，甚至是自摸

　　有時候為了良好的聽牌牌型，或者是久聽不出，就會選擇了轉聽。如果是他家捨出，衝擊可能還沒有那麼大，也許敵家是針對讀者們的捨牌來棄牌。而如果是轉聽後馬上自摸原本轉聽前的聽張，那連筆者不知道該怎麼解釋了。

　　心中的負面情緒，會讓我們失去判斷，甚至是打出不應該出現的牌風，這對於牌局並沒有任何的幫助，僅僅只是為了宣洩情緒而已。關於敵家可能的惡意，筆者想說的是，不論是湊巧或者是蓄意，只要在麻將規矩之內的行為之事，我們都沒有動怒的權利。而對於自己的失誤，我們應該要做的更是自我檢討，而不是對麻將牌、對自己生氣，甚至是對他人遷怒，或者是責怪環境等等，這樣不僅沒有幫助，更無法彰顯雀士應該要有的風範。

只是信仰著概率的思想
是一種毒藥

雀桌
語錄

8 避戰

　　俗話說：「好的將領不會選擇戰場。」「善武者不擇刀，也能展現最佳刀法。」但筆者仍然認為，當感覺在不自在的環境，或者有不適合的人在場的話，也要忍住想要下場雀戰的心情。我們千萬不要讓欲望凌駕自己的所能主宰的行動，要不然迎來的將是遍體麟傷。

　　什麼是不自在的環境？什麼又是不適合的人？難道說打麻將還要挑人挑環境？是的，的確是這樣。讀者們可以不挑場地，也可以不挑人，然後讓自己想要下場打牌的欲望縱橫，不過最終的結果，很大的程度不會是讀者所期待的，甚至可能帶著不美麗的心情離開。

　　我們並不是要當一個奧客。

　　雀圈待久了，縱使是第一次接觸一個雀場環境，依據過往經驗也可以大致判斷這個環境適不適合自己。像筆者所打的底台比的雀場環境，因為都有收取一定數額的場地費，自然會有一定條件的存在，例如：有隔間、有冷氣、環境噪音不大，至於是否有飲料喝到飽、餐點如何等等，只要有最起碼的供應，筆者從不強求。

　　但也會遇到一些「企圖開業」的個體戶，將麻將桌置於客廳、飯廳等等，不僅在場看牌的人經常會過來走動、觀看牌局，甚至電視機的聲音無顧忌地播放正常音量，而且在沙發區的人還會邊打撲克牌（刁十三支、大老二等等），邊討論政治節目內容等等。筆者不清楚這樣描述這種場地時，讀者們是否會覺得太過挑剔？其實並不會。筆者所遇到的麻將環境，都比

這樣的條件好太多了。這些開業個體戶並不會設身處地著想，只想著「東」進帳，生存不久一定是必然的。

而什麼人又該避戰呢？為了更好的雀戰體驗，筆者有如下的標準：

 慢手

行牌速度會直接影響到牌局的行進時間，到了慢手的那一家，便似乎「卡住」一樣，這對於講究快速行牌的牌局來說，將會是一種困擾。依筆者的行牌習慣而言，靈感是由「快速行牌」當中產生的，從來不會是在「慢慢想」當中誕生。

 新手

新手必然包含著「行牌速度慢」，且對於牌局的判斷幾乎都是以「最大機率打法」。雖然新手的運氣是存在的，但是更大的時候很可能就是「背家」候選人，而且容易被拖累。

 裝模作樣者

雀圈待久了，讀者們總會遇到一種雀手，他家打牌入牌池時，做出了假意推牌、準備胡牌的舉動，或者是摸了一張牌，假裝是自摸的樣子。筆者非常唾棄這樣的雀手，不僅大家都要花時間等待，也必須忍受他所謂的「麻將幽默」。

 牌局話多者

有些人喜歡聊天,一聊什麼話題都能夠產生,但應該要適可而止。甚至是有些雀手在你不搭腔時,還會硬逼你回應之類的。這樣的雀手大大的妨礙了所有同桌雀士享受牌局的權利。

 牌品不佳者

牌品不佳可以有很多舉例,也是非常主觀的,相信讀者們有自己的一套標準。但筆者不能接受的就是一不如意就「詛咒麻將牌」、「摔麻將牌」,此為筆者眼中牌品最惡者。

該避的環境與該避的人並不一定會同時存在。當在雀界、雀圈待久了,自然而然就會發現有某些環境與自己不合,或者是雀手與自己不合等等,也許是關於該場的動作規則條件,也許是在某一部分處於非常執拗的態度,這些雀場、雀手都將不會是我們該接觸的環境與對象。與他們打牌打久了,對於自己的心態將會有很大程度的影響。

身處雀士圈,當發現某些地方是讓讀者們覺得不自在,或者是某些人總是刻意盯張,有打情張之嫌,相信讀者們壓根不想與這些人同桌,進行並不公平的牌局。如果有以上發現,千萬別勉強依賴己身雀技應戰,要不然最終結果多半會是滿身傷痕。

在成為強者之前,首先要知道的是自己的弱點。面子固然重要,但確保戰力的不折損,更是重中之重!

9 不進行雀戰的情況

筆者深信，麻將一定要在心無旁騖下才能發揮最大實力，並且在關鍵時刻，靈感才能正確顯現，從而獲取最大的獲勝機會，並且帶給自己最好的麻將體驗，進而造就一種良性循環，有著一場接著一場優質的麻將經驗。而要達成這樣的條件，筆者依自己的經驗，歸納原則如下：

 籌碼（現金）不足

筆者遇過許多人，月底沒錢了，就妄想靠打麻將來賺錢，但終究更加潦倒，問題出在哪裡呢？本身籌碼不足，心不穩，讓自己陷入了負面循環。打麻將時應遵循「永遠都要攜帶足額籌碼」，這是為了讓自己心裡踏實，有著更好的發揮，而不是為了輸。

 帳單未繳

任何帳單都一樣，水電費、電話費、信用卡等，相信許多讀者們之中，有很多人可能還在學，還有學費等等。應當付款的部分，並不會因為你忽略它而消失不存在，這些都是負債，當有任何帳單未能結帳時，心中將有不安。

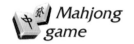

 時間緊迫

筆者遇過許多人在打麻將時，總會把打麻將的時間算得很剛好。例如：打個三將就要去與家人聚餐、打四將就要準備載女朋友約會，甚至是有遇過在服務業工作的排班員工「打個四將就準備來去上班」等等。雖然以筆者這幾年的經驗都打電動桌，不像是過去手疊桌那樣不好預估時間，但這樣的事情仍層出不窮。

打麻將最好的時間就是，「打完了也沒有什麼事情要辦」，這樣是最好的。不然縱使知道時間仍然綽綽有餘，在打牌的過程當中，相信還是免不了會一直看手機、手錶，讀者們一定有這樣的經驗。至少要預留可能的延遲時間，留個幾個小時才不會讓自己有那麼強的緊迫感。

 上班時間

筆者在假日時，遇過許多房仲、車仲業務，在不值班、不需帶看房屋時，就是喜歡打牌。雖然對筆者來說星期六、日是休假時間，但對於需要在假日好好經營客戶的排休業務來說，偶有來自公司、客戶等等的電話，不僅無法好好打牌，亦會影響同桌雀友的心情以及牌局進行的時間。

 正事未辦妥，心有要事

有重要的事情待辦時，也許是某堂課程尚未自習完成、工作上需要簽約、工作企劃案待完成、家人生病等等，每個人所處環境所會遇到的重要事情，不一而足。打麻將就是需要輕輕鬆鬆的，如果你心中有重要的待辦

事項，那再怎麼樣的手癢，雀友們再怎麼樣的邀約，也最好能夠勇敢拒絕，這亦算是自律的一環。

 ## 睡眠不足

經常看到前一日熬夜應酬、白天精神狀況不濟的人打麻將，這樣打出的麻將，不僅容易出錯，也不會有讓人驚艷的火花出現。睡眠不足對於自己的身體狀況也會是一種傷害，如果你覺得睡眠不足，那建議好好休息，而不是自我催眠地覺得「我可以」。

 ## 未能正常用餐

對於筆者而言，用餐與睡眠同等重要。未能正常按時用餐時，將使自己的身體機能下降。我們在雀戰當中，很容易就會遇上用餐時間，千萬不要覺得「我不餓」而拒絕用餐，甚至深信「贏錢怕吃飯、輸錢怕天亮」這樣的俗語。打麻將不會比正常用餐重要。

 ## 病體

生病的身體，對於周遭環境的感知能力會極度下降。依據生病的程度，很可能最多只能感知自己摸進、捨出的牌張，對於敵家捨過的牌張將有著非常不可靠的記憶力。

 ## 酒醉、宿醉

酒精會麻痺己身思考以及肉體，不僅思考上會被酒精支配，胡亂發想著不存在的事情，肉體上更會不受控制，導致著牌友對於這場牌局的印象不好。

 ## 一日完結收工時，體力不足、思考力下降

體力影響著思考，如果當天上班使用的精神、體力超乎平常平均的體力範圍，當天建議最好休息，不需要勉強赴約。

 ## 對欲對局的雀友過往印象不好，甚至有著不愉快經驗

簡單來說，「人不對不打」。筆者自栩是個在雀界中包容性非常強的雀士，但時間一久，總會在某些事情後，對於某些人的對局「敬謝不敏」。人不對不打是為了讓自己能有著更好的麻將體驗，我們真的不需要為了打牌，而勉強自己。

上述僅僅是眾多不打牌的舉例，並非鐵則，也並非所有人都受用。依據每個人環境的不同，有著更不一樣的經驗存在。重要的是，我們要了解掌握自身什麼情況下不打牌，與怎麼提升牌技同等重要。我們或多或少都有輸牌的經驗，也可以歸納一下當時發生了什麼事情、自己是抱持著什麼樣的心態對局。當歸納總結出現了，我們就盡量去避免再發生。

選擇適合自己的底台比

讀者們也許自認雀技了得，理論上來說，不管打多打少，雀技應該是不受影響的，最終結果就是由籌碼的多寡來反映才對。但實務上卻不是這樣，一旦涉及到了高額底台比的環境時，一個人的身體狀態就會緊繃，心理素質便會開始動搖，發揮雀技的水平就會有些失常，甚至是不應該出現的「低級錯誤」不時地出現。

我們應該怎麼選擇「適合自己的底台比」呢？這並沒有一個標準的答案，請容筆者先講述一個故事。

〈外重者內拙〉是莊子的其中的一篇，指的就是當我們對外物看得太重，以至於過分關注目標事物時，理性上就一定會受影響。故事是這樣說的：有一個喜歡賭博的人，如果賭注是瓦盆、瓦器類，這時候這名賭徒的賭技將會格外地出色；但如果有人用銀子製的衣帶鉤與他對賭時，這名賭徒就會開始有點失常了；更甚者，如果是用黃金與他對賭，那這名賭徒就一敗塗地了。

所以我們雀戰時的底台比應當打多大，才算是適當呢？

 周遭的籌碼水平

首先，觀察所處環境之中，大概都是多少底台範圍？縱使讀者們有大籌碼的輸贏行情，但也需要找到與讀者們相匹配的雀士應戰。

 輸得起的範圍

「未慮勝先慮敗」，有人為賭而債，沒錢拼有錢，借錢再拼，這是非常不可取的行為。我們應當要知道，雀戰沒有必贏，不論如何，永遠都是拿出閒錢，縱使是輸了，也不會影響到自己以及家庭的生活。

 實力鑑別程度的範圍

大家都說小賭怡情，但是，為了獲得更好的雀戰體驗，有時候底台比太小，或者不是同一個級別在做較量時，便不容易在過程當中獲得相當的雀戰體驗。

 自我感覺舒適自在

筆者依目前所屬環境中，長年都打 500 ／ 100，或者是 600 ／ 100，大概都以 500 ／ 100、600 ／ 100 籌碼為範圍。既是輸得起的範圍，亦是這個級別人數上可以隨時成局，並且在實力上不會差距太大，且在雀戰體驗中，每每皆能有所得。

讀者們應當在眾多的條件下，選擇自己覺得舒適、可以發揮的底台比，除了考量輸得起的範圍，亦需要在目前所處的圈子當中，考量到雀士的等級是否與自身相符。

如何計算輸贏

「一等雀士心中沒有輸贏」，我們都希望可以在雀戰中勝出，但免不了還是會遭受到難以抗拒的逆風，輸贏確實是身為雀士的我們不可避免的結果。

一般人輸贏的分界很簡單，結束時以籌碼是否有增減為標準，增加即是贏，減少即是輸。其實這樣子每一次的雀戰對局，就會有很明顯的得失心，也會影響到我們對於麻將應該要有的態度。

筆者通常會以（底＋台）×30 倍為攜帶籌碼，當對輸贏量化後，筆者大致分三種，小贏（輸）、中贏（輸）、大贏（輸）：

贏（輸）＝ 底＋台倍數	10 倍內	20 倍內	30 倍內 （或以上）
贏（輸）定位	小贏（輸）	中贏（輸）	大贏（輸）

為了避免患得患失，筆者將輸贏十倍內視為「沒有輸贏」，如此將不影響對於麻將上的本質態度。如讀者們是把打麻將當作一種興趣、或是在對局中產生了另一種生活態度與體悟，筆者建議讀者們不應當對輸贏太過於患得患失。「勝敗乃兵家常事」，雀戰前，我們應當有足夠籌碼，畢竟我們並不靠打麻將過活，有輸贏當屬再自然不過的事了。

12 忘掉上一把牌

一局牌結束時，不論這局牌打得是好是壞，當已開始進入下一局時，我們必須立即整理心情，忘掉上一把牌，並且迅速進入新的一局，這點非常重要。

我們會對上一局有所懸念，不外乎以下幾種情況：

 做大牌，也許是本家連莊下的多門聽牌

幻想著、內心數著「這把牌摸起來有幾台」、「這把牌胡了有幾台」之類美好的想像，結果沒胡了。

 今日雀戰皆屢屢落入後手，發想著就這一把牌即將逆轉之類的

隨著牌局的移行，被他家了結這局，甚至是自己放槍收場。

 遭受到非受迫性失誤

自己在選擇對對或者是中洞、三點金之間選錯張，「如果選對的話將是多台自摸胡牌等等」，結果沒有胡出。

 ## 本家的捨牌、吃牌、碰牌之間導致了摸調改變

經過了本家的吃碰牌，促使敵家因為改變了摸調因而自摸等等。

沒有意義的回想與檢討，只會徒增心理壓力，這將會造成注意力降低，很可能會影響接下來二、三把牌的牌局。趕緊忘了上一把牌，迅速進入新的一局，好好審視自己的牌面，接下來該怎麼應戰才是最重要的工作！

堅實於優勢
迴轉於劣勢

雀桌
語錄

正當我們統治著牌局時，應盡量保持既有狀態，所有的狀況我們都不需要去改變，包括有形的硬體、無形的存在，都盡量不要去變更，好讓我們繼續領導著局面。而屈居下風時，讓牌局混亂些，讓硬體改變些，甚至是能讓自身的感受好過些的作為，我們都可以執行，試著將「運氣」這個元素重新分配與回歸，並讓我們可以掌握。

13 忽略旁人看牌的眼光

　　很多時候我們在打牌時，都會有旁人在旁邊或者是後方看牌。看牌的人也許沒有任何目的，只是單純地經過，駐足停留一下，看牌局、看熱鬧；亦或者是他的朋友、家人正在桌上打牌，在旁邊長時間的觀戰，甚至是在一局牌結束時，還會與雀友討論剛剛牌局的走勢。

　　當有這樣的情況時，其實已經對於雀戰中的靈感產生形成干擾了，有這樣的情況非常不理想。

　　麻將不僅僅是機率的遊戲，牌局上的靈感也經常左右勝負。當我們旁邊有人看牌時，不知不覺當中，會按照最大機率打法。當需要靈感來決定時，我們也將會由最大機率來支配，甚至是聽牌放槍時，常常認為「沒辦法，已經聽牌了」、「這牌就是吃聽、碰聽」或者是「摸到中洞聽牌，不得不衝」。

　　就是因為我們在意旁人看牌的眼光，甚至是怕打錯被他人訕笑，成為一局終了後被討論的對象，所以我們會有一種「按照牌理打牌萬一失手，罪惡感比較不那麼深」的錯覺。但是，感覺怎麼樣其實不重要，失手就是失手了。

　　我們該怎麼培養靈感呢？一開始最好的方式就是大量吸收知識、技法以及經驗，接下來依據牌局的走向，適度地降低牌理上的需求，靈感這種無形的東西自然會浮現。

　　這就是為什麼在有經驗的雀士身上，我們經常看到三點金牌型的選擇

正確，在對對與中洞間的聽牌選擇胡牌率亦高，甚至是雙頭聽牌不聽，單吊也能胡牌，靈感這部分佔了很大的支配成份！

故當有他人在後方看牌時，我們仍應該依據自己的打法來打牌。旁人討論牌局，我們不用搭腔；旁人正與同桌的人閒談聊天，我們不用在意談話內容。或許很多人對於打麻將的態度就是「邊打牌、邊聊天」，但如想晉身雀士，這將是一種阻礙。

每一局到了該由靈感決定捨牌時，記得遵循靈感，而不是為了打給旁人看。直接無視干擾，讓靈感浮現，這才是最好的方法。

讀者們要記得，我們打的是自己的麻將，旁人並不會在意我們的輸贏。我們打的是牌，而不是自己的自尊，並不需要在每一手贏得他人的讚嘆，能在整場牌局贏下來，才是王道。

14 記住敵家捨牌的重要性

雀戰中，偶爾聽到放槍者指著海底牌說：「這張你不是打過？」或者指著某家門前牌說：「這張不是你打出給某家碰了？」然後胡牌的人就會回應：「不是啦，是某某打的。」之類的話。這就是記不得敵家捨牌及其捨牌順序的表現。

雀士能夠記得敵家捨牌及其順序的等級大概是：

1. 自己出牌捨牌一律依據自己的手牌需求取捨。

2. 知道海底牌出現的順序，但是誰打過的牌僅能記得百分之二、三十。

3. 海底牌知道是誰打過的，而且大概能記得百分之七、八十。

4. 不僅知道海底牌出現的順序，而且對於是哪家打過的牌張記得一清二楚。

記不得敵家打過牌張的例子

⭐ 對家打過三筒，上家不吃，而我們手中也沒有牌張可以聯絡這張三筒。如果我們能夠記得這張三筒是對家打出，那麼我們的下家有很大的可能需要這支三筒的。但如果我們記錯，記成了是下家捨出的，那麼將會對於後續的行牌造成誤判，並且對於牌局有著

不同程度的影響。

✪ 上家打過五萬，結果到了中、晚期，錯記成是對家打過的。我們在牌局的移行中，依據捨牌路徑下，誤判對家不需要五萬，結果就捨出二萬、八萬的同線牌放槍給對家。

✪ 下家曾經捨出六索，對家曾經「手動了一下」準備吃牌，結果這張六索被上家碰走擋吃對家，我們不僅沒有注意到這個明顯的吃牌動作，而且到了中期後也忘了這件事，結果晚期捨出了同線牌欲盯張下家，卻放槍了三索或九索給對家。

✪ 實戰中並不比電玩麻將，會把各家牌張的捨牌順序排得好好的，甚至是吃牌、碰牌皆會顯示是哪家打出的，這時候我們能夠記得敵家的捨牌順序就尤為重要。

在牌局的移行當中，很多時候並不容我們有多餘的時間做充足的記憶，但我們必須做得是「盡力記憶」，甚至是將「記憶」當成是反射動作。

每個人的記憶方式並不相同，但是如果能夠將每一張牌的捨出，都當作對於自己是有意義的，這對於記憶敵家捨牌方面，將非常有幫助。

在電動麻將桌當道的現在，基於傳統，仍有許多人保持著手疊桌的堅持。在打手疊桌時，有時候我們會發現開局後抓牌的同時，一疊四張當中竟然會有二三四萬在一手，或者是中中南南、三三七七筒，甚至是五五五七索等等，將四手牌共十六張抓完理牌後，發現手牌異常漂亮。這時讀者們可千萬別太高興，這就叫做「洗牌不均勻的偏差」。

偏差性的產生，是因為許多人在打牌時，會習慣將同屬種的牌、或者是一順、一崁等等擺放在一起，即使是我們打牌時會打亂整牌（俗稱插花牌），但在我們完成吃、碰、槓後，也會依照規定將牌放置在面前。就在此時，結束牌局後洗牌，開始疊牌時我們總是二手依照就近的牌張開始疊牌。這時候若沒有將牌洗得均勻，就容易將上一局吃、碰、槓後的牌，或者是某家手牌當中同屬種的牌張疊在一起，造成骰完後抓牌時一手一手的牌張都很相關。

為什麼筆者說當我們發現洗牌時手牌異常漂亮，可千萬別太高興，因為只要造成牌的偏差後，這局便傾向於「運氣成份居多」的牌局了。好牌人人會打，但就研習技術的我們而言，是無法提升自我的。

若干年前，筆者與一位巫姓同學打牌，牌局便是非常明顯的洗牌不均勻，他的另外二位朋友在洗牌時也都近乎「直接疊牌」，不僅造成了每一手抓牌皆非常漂亮，而每人的起手牌也都是二進聽，甚至是已直接進入一進聽進程，經常在「五巡內便結束牌局」。

筆者就這點提出：「我們是否應先將牌張覆蓋，再將其洗乾淨後再疊牌？」巫姓同學竟然說出「牌洗得不乾淨又沒關係，每個人的機會均等」這種似是而非的話。筆者心裡明白，只有筆者洗牌是不夠的，若其它三家沒有配合，麻將便會淪為「純運氣」的低俗遊戲。

非常遺憾的，連同其它綜合因素下，在麻將的道路上，只能與這位同學漸行漸遠了。

洗牌是否有正確的方法？只要是人工洗牌、疊牌，便會產生偏差，我們能做的便是將偏差性降至最低。基本上執行以下三點即可：

 ## 將所有牌張牌面覆蓋向下

此動作是避免有心人士記牌。並且，這會花一點時間，亦需要同桌雀友的配合。

 ## 將牌張搓洗均勻

切記不可只洗本家門口的部分牌，應盡量將所有的牌張，包括本家對家、上家、下家的牌，都能夠混亂，並且力道不可過大，以免彈跳桌外。由外向內搓轉，或者是由內向外皆可，反覆三至五次即可。

 ## 洗牌時盡量別用手掌按住某些牌張

如果有用手按住部分牌張，將會導致洗不均勻。若發現其它家有這種情形，可再補洗一番。

　　以現在流行的電動麻將桌來說，許多朋友會說：「電動麻將桌洗得應該比較乾淨、沒有這層困擾吧？」

　　其實不然，打電動桌時，一局結束我們都是直接把牌推入洗牌坑內，如果讀者們有機會可以看到電動麻將桌內洗牌、疊牌的過程，會發現並沒有比較均勻。

　　那我們該怎麼讓電動桌洗牌比較均勻呢？最好的方式是，「在推入洗牌坑內時，先將牌張搓勻打散一遍。洗時不用覆蓋牌張，只要盡力混亂牌張順序即可」。

贏了戰術
輸了戰略

從宏觀的角度看待事物永遠沒有錯，這讓我們不會淪於短視近利之人。「人無遠謀，必有近憂」。譬如一種狀況，戰略上我們必須促使對家立即下莊，戰術上就必須要做出妥協。敵友之間的轉換關係，在心中應清澈透明，而非難以抉擇。若無法在戰術上做出讓步，我們又該如何期待本局的「友軍」執行我們所規畫的「驅虎吞狼」之計呢？低等雀手往往得意於己身戰術的成功，總是讓更遠大的戰略淪於鏡花水月。

16 麻將只是研究正招是不夠的

　　總有朋友將知道的麻將牌型擺出給筆者看，通常都是同屬種很多張的牌型，或者是根據既定牌局條件下，該打上哪張，才能在安全與推進之間兼顧的牌型。

　　「雖然是有趣，而且是非常好的麻將鍛鍊方法，但很多時候雀戰所造就的條件並非能讓我們自由選擇。就算最大機率打好了，或者是根據既定條件做出安全與推進兼顧的捨牌，對於麻將全局來看，往往不太夠！」筆者總是如此告知友人。

　　當我們剛學麻將時，研究牌型最大機率打法，筆者稱作「基本機率取捨」。當到了更進階時，研究如何在進程當中做出安全與進牌率的折衷，這是我們最大的工作，這部分筆者稱作「複合機率取捨」。

　　基本機率、複合機率取捨確實是我們打麻將最大的依靠，以及取捨牌張的依據，不過漸漸地我們將會遇到一個瓶頸——「我們會的敵家也會，那還能有什麼特別的呢？」

　　許多的雀手皆以為，「只要打好基本機率、複合機率取捨，我的麻將程度就很厲害了」。這對於一般人來說是沒有錯的，最理想的情況，當我們研究基本機率、複合機率問題達到一百分時（但誰敢說自己是一百分？），實際上運用在雀戰當中，也只會佔百分之三十，那另外的百分之七十是什麼呢？

那就是「觀察敵家的程度、培養對付不同等級雀士的本領、識破敵家詭計不至受騙上當」，大體上而言，這就是另外的百分之七十。

「行百里者半九十」，意指不論是從事哪方面的活動，越是接近頂點，越是困難。麻將也是，越是接近神乎其技，越是困難，越是要用更投入的心態去面對，方能達到頂點。

「雀技」指的就是這麼一回事，除了正招外，我們平時就應該多多磨練觀察的技術，以及敵家所有的動作，即使是一個細小、不起眼的舉動，或許就能夠給予我們制敵的線索。

寧拙速
不巧久

雀桌
語錄

高台數的迷人大牌，除非渾然天成，要不勢必需要犧牲手內牌原先應該要有的組合，或者應該保留的孤張。「趕胡」是台灣麻將的既定印象，並非全無道理，尤其是到了底台比三比一，甚至是四比一、五比一的以上的牌局，做牌往往拖累了自己的胡牌速度，導致它家結束牌局，讓我們的做牌行為，淪為完全沒有意義。迅速的胡牌，更勝過精緻的做牌，尤其是我們上莊，連莊為第一要務，胡牌速度永遠擺在第一，勝過精心規畫的高台大牌。

17 雀桌前謹記謙虛

　　有個朋友對於自己的牌技非常有信心。依據這位朋友自己的說法，他在圈子中，總是常勝不墜。這位朋友在同學、朋友、過去的同事或現在的同事，甚至是媽媽的圈子裡面，幾乎都是百戰百勝，導致於這個朋友自我膨脹，甚至是自我宣傳：「在麻將當中，我經常贏牌取樂！這還算是比較無聊的部分；比較有趣的部分是，我可以決定誰贏就贏，誰輸就輸！」

　　筆者至今從來不曾與他同桌對局過，並非是怕了他。相反地，如果他真的如他以及同儕所說的這麼厲害，是這麼有趣的對手，筆者豈會放過？甚至應該是興奮得睡不著覺，「早晚終須一戰」才是。

　　但筆者對於這位友人的說法總是笑眼看待。時機尚未成熟，輕率的對局，無法迸裂雀技碰撞的火花。而且，麻將是四人遊戲，另外二家的程度也直接決定了牌局的可看性。而後，透過筆者與他的溝通，這位朋友對於職業雀場產生了深深的憧憬。

　　就在某一天，我們依約前往了指定的地點，筆者因有著「不與親朋好友同桌」的規矩，故請主持人替這位朋友安排三位「實力相當的雀士」，與我這位朋友較量，並在簡單介紹後直接入局，沒有多餘的閒話，也沒有任何噓寒問暖。

　　五將終了，這位朋友以慘輸二萬大敗收場。

　　「善敏，原來你一直面對的都是這麼強硬的對手，以及氣氛！我聽牌時，打牌、摸牌的手都在抖，都好怕會掉牌，心跳都會加速，自己都聽得

到自己的心跳聲！只要一聽牌就好怕放槍，甚至是其它人吃碰三副落地，我就不敢玩了！」朋友如是說道。

「對！」筆者這樣回答，「麻將不能僅僅是技術的展現而已，心理素質，包括抗壓性、雀場適應性等等，級別不一樣，我們的體驗也不一樣」。

「我不敢再說我很會打麻將了。」這位朋友這樣回答。

「記得，麻將桌前，我們都要保持謙虛，因為我們都是麻將桌前的學生。麻將不是只憑熱血就能獲勝的天真世界！」筆者這樣說道，「你輸多少，全部算我的。」就這樣，筆者為他的一場麻將，付了二萬元學費。

專業的麻將，是不允許獨奏的！

有什麼幸運物，帶上它吧

雀桌語錄

也許是穿哪雙鞋、也許是戴上哪隻錶，或者是穿上哪件衣服、口袋有著幸運錢幣，又或者是穿上人們口中的紅色內衣內褲等等，雖然我們不知道這有什麼效果，但是我們心中相信即可。信心的來源除了無形的雀技，也需要有個我們認定的幸運物，心中深信不疑的力量，最強大。

實戰仍最重要

當前充斥著各種網路麻將平台，但網路麻將對於自己的牌技究竟能有多大的提升，這很難有一個明確的答案。很顯然的，當我們坐在電腦桌前，面對著其它三家敵家，基本上應該是互相沒有見過面。我們面對的，只是 ID 帳號而已。

筆者遇過許多朋友，對於自己在網路麻將遊戲平台上的斐然成績沾沾自喜，並且對於還未到來，或者即將到來的雀桌實戰信心十足。信心十足是好的，可是這些朋友們所依賴的僅僅是自己在網路麻將遊戲平台上的斐然積分。

關於這點，著實令筆者非常擔心，究竟有多少朋友依靠的是網路麻將上的虛擬積分來建立起信心，從而相信自己可以縱橫雀場呢？

經筆者長期實際體驗，網路麻將的平台標榜著真人對戰，也就是實際開局時的另外三家，皆由真人在做出捨牌、出牌、胡牌的動作。對於聽牌形式、胡牌張數，甚至是胡牌台數等等，皆由既定程式演算完成，我們並不需要太過費神。身為玩家的我們，僅僅需要針對出牌來做取捨。三家的捨牌，都是依序排好好的，我們要觀察哪家打過什麼牌都很方便。

但是台灣麻將卻不是這樣，都是隨意捨在海底，所以很考驗雀士記憶力。在電腦桌前打麻將，讀者們無法有洗牌時的期待，期待下一局的來臨，這種期待在電腦桌前僅須數秒，便也完成了洗牌、擲骰、配牌，甚至是連補花都自動完成。

　　麻將是現場與人硬碰硬的競爭。靠網路麻將演變過來的技術，實際上，並不足以應付現實環境的敵家。能派上用場的部分並不是很多，大約只佔二成。

　　網路麻將對於實戰中所需要的觀察力、直覺等等，沒有什麼幫助。雀技中，包括身體的疲勞、心理的壓力、意識的遊走等，我們必須要一一去克服。心理的壓力尤其重要，這還包括了意志力上的堅持。當面對敵家源源不絕的攻擊時，我們在心態上更不能退縮。

　　網路麻將在捨牌時，所有的捨入海底牌皆會以「順序擺在門前」。這對於對局者來看是很省力的，因為並不需要特別注意或者是記憶捨牌的順序，當有需要時，隨時可以看見敵家捨牌的順序。筆者認為，記憶力也是雀技的一環。不論是哪個位置的敵家的每一張捨牌，當對自己是有意義時，將會影響我們的出牌順序，進而影響牌局的走勢。就如同圍棋棋士，可以憑記憶覆盤檢討，因為敵我的每一手都是有意義的。

　　當記住了敵家的捨牌順序，還需要依照順序排出來提醒我們嗎？如果我們只是當有需要時，才去看海底「有什麼牌」，相信誤判率必然大增。

　　觀人於微。在網路麻將中的敵家表情，我們是看不見的。在實戰中，敵家的喜怒哀樂皆是我們參考的依據，其中也包括眼神、戰意的多寡、精神力，即使是多會隱藏的敵家，也必當有些肢體線索供參考。例如聽牌時摸牌手勢的改變、緊張時點菸吸菸的方式、手腳擺放的位置等等，觀察夠久，皆能間接反應此人的牌面狀況，甚至是心理狀態。

　　但在網路麻將中，我們看見的僅僅是捨牌、吃牌以及碰牌，甚至是各家的捨牌會依照順序擺放在螢幕面前，自然無法鍛鍊觀人於微的能力，當然也無法藉由自己的表演而欺瞞敵人。

　　「賭桌上所有的細微動作，已漸漸成為欲習賭之人的顯學。相信麻將

桌上，觀察動作上的表徵，也是雀技的一部分。」

當習慣網路麻將中的報聽，便會在實戰中麻痺。實戰中，並不會有人報聽，基本上都是以默聽為原則。讓敵家知道自己聽牌反而不利；然而縱使敵家使其以為聽牌，也並非是真聽，全然是為了影響他人出牌、誤導牌局走勢而做的舉動。

在實戰中影響牌局的因素很多，筆者仍然肯定網路麻將，網路麻將能夠讓讀者們對於或然率上的觀念，練習得足夠透徹。因為麻將的組合實在是太多了，即使是每天出一道題目，一輩子都出不完，這便是麻將的組合。但實戰中不僅僅只是或然率的組合而已。如果將這種想法帶入實戰中的麻將，筆者可以預見他們的下場，是遍體鱗傷。

感覺運勢流向並且
掌握住它的人
就可以藉這股運勢將勝利在握

雀桌
語錄

19 手氣不好的打法

何謂手氣不好？並非進牌膠著就是手氣不好。

往大的看，與敵家的高胡牌率比起來，自身的胡牌率總是提升不起來；往小的看，長時間明顯屈居下風，連續好幾局，自身手牌並非最差，但卻無法摸進有效張，使自己推向胡牌；又或者是明明打法上並沒有失誤，但敵家卻是自摸連連，而我們雖然都沒有放槍，但是胡牌率卻也提升不起來。

打麻將沒有自摸沒關係，但若是只有敵家自摸，甚至都沒有胡牌來追平損失，那就是只有挨打的份。這時候切忌心煩氣躁，越打越急、越輸越急。

這時候我們應當要「企圖破壞目前規律、慣性」，這可以從底下幾個方面著手：

 硬體設施

如果是手疊桌，記得每將完畢後都要撕麻將紙。很多時候雀場為了省時，並不會執行每將撕下麻將紙，但讀者們會發現，撕完麻將紙後的麻將牌特別好洗、好疊牌。

 ## 打法變更

由習慣上先打字牌變更為先打一九；由盯下家轉為不盯下家，企圖餵牌給下家改變摸調，甚至是俗稱的「餵養殺手」，由下家來了結這局。

 ## 其它

打骰子時故意將某些點數朝上，再來打骰；洗、疊牌時先不參與，讓其它家疊完後再疊留下的牌張；或者是積極洗牌，使其更均勻；借機上廁所，以破壞、中斷敵家的連胡氣勢等等。

最重要的就是破壞敵家的連胡慣性以及規律，每個雀場的環境不同，如果真的不幸遇到了手風不順的情況，讀者們可依據己身所處的環境來做規畫。

利用洗牌、疊牌
整理自己的情緒

雀技再好，難免有放槍或者是牌姿美妙時不胡的情況發生，這時候我們可以利用手疊桌的優勢，「洗牌、疊牌的機會」，整理一下自己的情緒。

當發生正好要摸牌時，明明已把牌抓起，且看見牌張是自己所需的組牌，甚至是中洞或者是邊張，這時下家或對家正好碰牌，不得已的情況下只好把牌給放回去。然後便開始想像：這張牌摸進來的話，手牌就變得簡單了。或者是上家捨牌本家正好欲吃，卻被敵家碰走，然後又是開始想像：吃進這張牌後然後再摸進這張，就可以聽了。讀者們是不是有過上述的想法呢？請停止這種想像，這種想像有害無益，只會導致分心而已。

當事實已經發生了，我們該做的便是立即評估牌面的行情，為接下來的打法做因應。做出過多的期待並不實際，不僅浪費時間，而且還容易造成分心，尤其是吃不進牌的表情以及摸不進牌的話語，將給予敵家相當程度的參考線索。

當我們欲吃之牌或者欲摸進之牌被碰走時，尤其若是自己想要的牌張無法摸進，難道就沒有其它牌張可供進張嗎？即使是欲吃的中洞牌被碰走了，也還有絕一張可供進張，甚至是聽牌時無法轉換成二頭或者轉聽時，也仍然有機會可以胡牌的。筆者甚至好幾次胡到這種絕張中洞，不是敵家捨出，便是加槓搶槓胡。每局都是新的開始，在進入下一局前，利用洗牌、疊牌整理情緒，請勿在牌局進行當中，陷入自我的孤風寂雨當中。

21 由盛轉衰時更需要正確的心態

　　經常性看到一開局或前一、二將即佔上風的人，明明有很深厚的籌碼，後來卻落下敗場的局面。這是因為，當我們贏過對手時，而他又在後頭追趕著將距離拉近，這時的心理壓力是很大的。只能穩住心態，盡量不去想輸贏這件事，這樣自己的技術才能充分發揮。

　　我們必須謹記雀戰中的目標與目的，目標是與眾多雀士交流麻將，也許贏是一部分目的，但並不是全部；重要的目標是自我成長，這樣才能領悟得更多。太過執著於目的，將與目標本末倒置，最終失去重心，患得患失。

　　當我們將自我成長擺在第一位時，「贏」的這個部分，將會持續不斷的出現。

　　不論是輸或贏，我們都應用相同的心情去努力才是，這樣才能實際的提升雀技。我們不應該患得患失，不要太過分地依賴理論，理論只是基礎。太過依賴理論的人，打法特別好猜。死守教條之人，縱使將教條貫徹得非常徹底，長期看來也必定是輸家。

　　我們在對局時，在不做任何事情就能有利益的情況下，通常會選擇穩當的一方；倘若已有損失，就會選擇有風險的選項。換個說法講，人在不必衡量得失的情況下，通常會選擇一定能得到金錢、利潤的那一方；如果已有虧損，為了填補損失，就會採取消除損失的行動，而變得大膽起來。

　　當我們由盛轉衰，就會有一種贏變輸的錯覺，想要把應該贏的部分給追回來，結果將會採取更冒險的方式，最後就是一敗塗地。當籌碼到了接近本金或等於本金時，我們才意識到原來我們沒有輸，這個時候將又會有另外一種打法呈現。

　　只要我們還身處雀圈，身為一名雀士的我們，就千萬不能擁有「輸的時候歸咎於運氣卸責；贏的時候歸功於自己的技術攬功」的態度。我們應當怎麼看待勝負呢？凡是在雀桌前，筆者通常是以一整年的勝負看待，並不看短期勝負，或單局勝負，因為這樣得失心便會太重。長期看來，偶然性將隨之消失，取而代之的便是必然性。雀技、雀藝高者，便是贏家。

尋章摘句於規則之中
雀力必定不高

雀桌
語錄

　　雀圈當中，當然存在著許多我們所知道的規矩，這稱為「列舉的規矩」。但更多的是「隱含的規矩」，因地制宜，並無法條列式說明。當隱含的規矩與列舉的規矩相衝突時，自然需要有人出面解釋哪條為尊。崇尚列舉規矩的泛泛之人，可說是多不勝數，且必定是雀技於自己業已封頂之人，無法再更精進了。一等雀士需對於列舉規矩、隱含規矩的形成背景有所了解，並做出針對不同狀況發生時的彈性解釋。

雀戰中，當有一家持續進牌不順暢、胡的少，甚至是頻頻放槍時，就會有「這個位子不好、不好進張」、「這是個衰位」等等的話出現；或者是某一家經常胡牌，甚至是經常自摸、聽牌即胡的狀況下，等到準備換將搬風時，就會有人希望再坐到這個位子，好延續這個人上一將的好運氣。

筆者無法排除與否認風位與坐向的重要性。但比起風位與坐向，筆者認為雀士與雀士間的上、下家關係，更是重中之重。

一局牌局是否感到順利，與其關係到風位與坐向，上家捨牌與自己手牌是否合牌、摸調是否順利等等因素更為關係重大。所以我們經常看到旺家不論坐在哪個位置，面對窗戶也好、面對房門也好，面對、背對廁所也罷，永遠都是保持常旺，好運擋都擋不了；背家也是如此，只不過是相反而已。

讀者們與其研究風位、坐向，並且在抓風時祈禱想要坐在哪裡，不如將重點放在雀士間上、下家的關係，這樣一定會找到某種規律。例如「坐在 A 的下家吃牌特別順暢，不怎麼扣牌」、「坐在 B 的底下要聽牌都很難」等等的規則，然後好好運用雀技突破與克服，相信必有助益。

23　論敗戰後的態度

　　雀桌上的勝場，是每個雀士所追求的。而該怎麼獲得每場勝利，更是每個雀士所努力的目標。但雀戰難免有意外，一如戰場，縱使能掌握所有的方式作戰，不可掌握的卻是變數。有人企圖極力掌握變數，卻有些人刻意忽略變數，但忽略變數通常都以敗場收場。有沒有辦法細數變數發生的可能呢？這個問題太大了，大到我們花一輩子的時間都無法掌握。一旦變數產生，就如同軍隊打敗仗。打敗仗時，比打勝仗，更能看出一支部隊的品質。相同的在雀桌上，也就更有機會看見雀士本身所擁有的資質。

　　並不是每個人在敗場後，都能留下瀟灑的身影。筆者見過許多人敗場後的失態，有人氣得翻桌、踹倒椅子、打翻玻璃杯，當場嚇壞所有人；有人破口大罵，當眾指責某家不該怎麼打牌之類的；有人賴皮，表明願意再打下去，向雀場主持人借了現金後，便帶著現金伺機奪門而出，從此不見蹤影；有人痛哭流涕，表明身上的現金是小孩的學費，希望我們可以還給他；更有甚者竟在雀局結束後，一時氣憤，將隨身防身用的摺疊小刀亮出，並且硬生生地插在麻將桌上，然後口出惡言，旁人皆噤聲不語，也不清楚他的意圖為何。直到雀場主持人找了在隔壁棟駐守的道上兄弟出面後，此人才悻悻然地離開。許多令筆者印象深刻的場景，相信沒幾個人見過。

　　敗戰後的態度，也是牌品之一！我們總要輸得起，要不然就跟小孩子沒什麼兩樣。在外頭雀場，三教九流皆會出現。不論何時，除非長期固定出現在某雀場，總有熟悉人物可遇見外，要不然每當筆者踏入雀莊時，都

無法預期今日將會與誰對局、與誰雀戰。但期待遇見高手的心態，卻是不變的。在追求勝率的前提下，敗場總是難免，但總要留下一些名聲讓雀界探聽，要不然只會將自己的為雀之道給越走越死。

　　瀟灑地認輸，想想此局雀戰敗場原因、所學為何？進而往細部回想單局勝負的主因，畢竟整體雀戰是由許多的單局連串在一起的。若有犯錯，記下來，下次不再犯。是否有遭到騙牌，有哪幾張牌捨錯，牌局的判斷是否正確？對於敵家的各種判斷，例如手勢、舉動等等，這些細部判斷是否正確。能夠回想的牌局，也許今日雀戰的敵家，命中注定一生只遇見一次，但難保下次不會再遇見相同類型的敵家，這些就是經驗的累積。

　　失敗不去檢討，就會喪失它的價值，下次又會落入相同的錯誤與循環之中。縱使遇見初學者，頂多只能說我們的勝率可能會高一些，並不代表我們會完全打敗他。

　　強者不一定是勝者，再厲害的強者，也會屈服於意外的狂風。在麻將的世界，只有受到挫折才會變得更強，不論是誰給的。雀技再厲害，總會再次受到挫折，沒受過挫折的雀士是不存在的。一等的雀士會努力快速振作，普通的雀士振作會慢點，而敗者只會懼怕麻將、不再上桌。

24 不打開口牌

「開口牌」簡單來說便是在麻將規則沒有制定的灰色地帶當中，利用口語來誤導其它人，從而使他人陷於錯誤，而導致自己得利。不打開口牌雖然僅僅是隱含的規則，但通常都能夠看出對局者的牌品。

基本上不論在哪裡雀戰，不論家庭麻將、報紙場、代幣場，或是近年名聲雀起的麻將協會也好，皆有「不能嗆牌」的規定。例如在牌局當中若不小心說出「五萬」，經他人舉發後，則五萬就不能在此局吃、碰，甚至是胡，頂多只能自己摸進張，正好聽牌五萬時，也只能自己自摸。這還只是比較鬆的規矩，嚴一點的規矩甚至是五萬的同線牌二萬、八萬，也不能吃、碰以及胡他人的放嗆。但這並不算開口牌，頂多稱之「嗆牌」。

嗆牌並不討厭，嗆牌反而讓敵家有所安全範圍，甚至是限縮敵家的進牌面，甚至是你最好是開口喊出所有牌張，這樣你就什麼也吃不了碰不了甚至是胡不了。開口牌就讓人厭惡多了，因為如果開口牌是真實的話，還有些參考性，但就是有一些人惡意地誤導，美其名是戰術，但卻是人品低劣的表現。

例如有些人，門前牌面正好三副落地，甚至是四副落地，而且正好是同一屬種，在沒人聞問，其它敵家正在懷疑之時，竟然自己說出「大家小心喔！清一色」、「湊一色」這種危言聳聽的話語，將會導致其它家的出牌改變，從而打亂應該有的行牌順序；或者是本身連莊之下尚未聽牌，上家已經在盯張，此時正好下家捨出自身所要的牌張，而故意講出「聽很久

了，都摸不到」之類的話，此時正好上家保守，追熟其它家捨出牌張，使自己能夠吃進而聽牌，這些都是屬於開口牌的行列。

筆者親眼見過最為特殊，且尤為惡劣的事件：某家已經聽牌南風以及五索對倒聽牌，時序已近牌局尾聲，已是流局之勢。經檢視全局牌面，五索沒人會捨，海底已現一張南風，此時對家正好摸進南風，欲捨入海底時「臨時觸電」收回，但已讓眼尖的三個敵家看見是張南風。對家正在猶豫口說「好像沒出過」且眼神搜索海底是否有南風時，此時聽南風的該家用手去比海底的南風並說：「有人打了，在這裡！」該家就非常輕率地捨出，指點南風所在位置的敵家便胡牌。爭議來了，該家並沒有開口「南風」二字，僅「好意提醒」所在位置，是否為嗆牌？最終判定放槍成立，四家結論為送胡者自身讓他家觀看欲捨之牌，而且也說：「好像沒出過。」聽牌者是屬於「好意提醒」有出過，此時捨不捨南風的責任與判斷在送胡者手上，並非以手指點南風所在位置的胡牌者身上。筆者雖未對局，但認為胡牌有瑕疵。放槍雖是事實，但聽牌者不應急於求胡，而企圖使他人陷於錯誤，增加放槍的機會。因為也許牌運就是要他「沒看見」海底的那一張南風，而扣起南風。但聽牌者指出南風所在，是為了增加該家捨出的機會，並非為了緊湊打牌時間而做出的動作。

麻將當中，頂多只能用動作、眼神欺瞞敵家。開口牌這種低劣惡質的行為，在許多地方雖並未明文禁止，但若有此種行為產生，輕者被告誡，重者甚至是會被厲聲喝止的。

25 論亂整牌

　　亂整牌，也就是坊間所說的「打花牌、插花牌」，究竟有沒有好處？一般人皆以為能打亂整牌者皆是高手，在手牌不按照牌序之下，仍能清楚知道手牌結構，吃、碰、槓皆能從容以對，這不是高手是什麼？但筆者對於這點存在著些許疑問。打出亂整牌者，輕者能耽誤大家的時間，重者會增加誤判手牌的機會。

　　亂整牌的用意，其主要便是在於「當我們在抽取手牌、插入牌張時，盡量使敵家不輕易窺破手牌的結構，甚至是牌型」，筆者認為這應當是最主要的目的。

　　在過去，筆者也是亂整牌的愛好者。亂整牌有這麼大的優點，但也不是沒有缺點，如傷眼力、費神，以及偶有耽誤大家時間，這些都是不可避免的。在這裡，筆者舉幾個極端的牌型：

　　以上三例，讀者們若無法在三秒鐘內定格於腦海裡，並且在敵家打出的牌中選擇吃碰，將會變成「敵家每打一張牌，便會看一下自己手牌」的

情形。該碰失碰，欲吃想半天，這樣將會對於自己的腦力大傷，也容易耽誤牌局的行進時間。

　　亂整牌確實是可以迷惑敵家，但迷惑的程度僅限於家庭麻將，以及親朋好友間，甚至讀者們還必須期待他們「會被迷惑」。在親朋好友中，許多人都是只看顧自己的牌面，連海底有什麼牌都不清楚了，更遑論會注意到讀者們手中的牌。許多場合中，他們是不記得你抽取插入的牌張位置的，因為他們都知道這是沒有什麼參考價值的。

識別敵家的等級與類型　也是一等雀士的的雀技之一

雀桌語錄

只是埋頭於牌型組合、牌情變化，縱使在雀桌上進退得宜，那也未必稱得上一等雀士。「識人」也是身為一名雀士的重要工作，有道是「思想決定行動，行動決定習慣，習慣決定性格」。識人讓我們知道每名對局者的捨牌思考、組牌邏輯、行牌風格等等，了解越多，我們對於不同的狀況產生，也將有更多的選擇可以因應，而不至都是一套標準看待。

筆者並不喜歡做大牌，除非是渾然天成的牌型，譬如說起手便是清一色、湊一色或者是碰碰胡的牌型，手牌除了大牌的相關牌張外，雜牌並不多，像這種近乎天成的牌型，不做可惜。

但在雀戰上，難免遇見喜歡做大牌的敵家，往往是湊一色、碰碰胡，甚至是可遇不可求的清一色等等，他們總是愛朝這種方向努力，但往往卻未能竟其全功。

甚至是手牌僅兩對字牌，卻又幻想著能夠小四喜甚至是大四喜胡牌；或者是僅一對三元牌，就將剩下的孤張三元大字死扣，期待能夠湊對形成大三元，導致其餘牌張亂捨一通。

筆者在「飛燕還巢篇」中寫道：「麻將是追求高胡牌率的遊戲，不要被虛無飄渺的牌型所迷惑，即使是多台聽牌的完美牌型，也終究是鏡花水月。」

如果我們有個愛做大牌的上家，那可就真的是上天對我們的厚愛。愛做大牌的敵家，只顧著自己的手牌，凡是不要的餘張都隨手捨下，往往容易得利下家。

例如清一色或者湊一色，只保留同屬種的牌張，另外二種屬種的牌張，絕對是摸了就捨，進了就丟。我們通常都能感受到上家這二屬種的牌張特多，也就容易在沒摸牌的情況下吃進或碰出，手牌因而能夠得到推進；而碰碰胡基本上就更多牌可以進張了，因為欲做碰碰胡，只能保留對子，

凡是非對子的孤張，不論是否是中張，也一概捨棄不留。

而且就算沒有捨出讓我們可以吃進碰出的牌張，因為上家的「碰」，也能夠加速我們的摸牌。這樣看來，愛做大牌的敵家在我們上家，不是恩賜，那還有什麼能稱作是恩賜呢？

但如果我們並非處在這種人的下家，我們該怎麼辦呢？小心！如果做大牌的敵家位於我們的下家或者對家時，我們要小心被拖下水。

愛做大牌的敵家容易餵牌給下家，導致下家聽牌的速度很可能第一。我們該關注的除了做大牌的敵家外，也必須把目光停留在他的下家，以免遭受到牽連。這時候我們在允許的情況下，必須盡量趕胡。在大牌尚未形成前，擊破此局，使大牌形成殘念。

這就是為什麼有時我們偶爾會聽見某家說：「我打算做碰碰胡，做不起來。」「湊一色的牌，牌還沒進來就被胡了。」等等的話語。當有人做大牌時，首重注意他的下家，其次「趕胡、快胡」是不二要訣。

27 為何走上雀士之路

　　想了解麻將戰術的讀者們，此篇將是筆者麻將之路最初歷程說明，希望讀者們讀完後能有「原來只是如此」之感，將不覺得筆者是強大的。而是希望讀者了解，筆者也像讀者們一樣，有著「從零開始」的那一天。

　　在筆者折口頁的介紹提到，筆者是「自小獲家庭麻將的啟蒙」。啟是啟發，蒙是蒙蔽，也就是筆者的麻將，一開始是由家人所教會的。

　　但要將麻將打得好、打得巧，卻並非「會打」就能夠如願以償的。那究竟是在什麼樣的因素之下，使筆者成為今日雀圈中的「雀士」呢？

　　筆者自小在花蓮縣一個名為玉里的小鎮上長大，只記得小時候非常喜歡過年過節這種節日，原因每逢節日，我幾個阿姨便會回鄉過節，家中人聲鼎沸，無不熱鬧。

　　而每每阿姨們聚首，最常做的事情除了燒菜做飯，便是「手談幾雀」，這已成為筆者家最普通的活動了。麻將二字似乎已在我們的那個鄉里，成為筆者家的代名詞了。

　　就在這種情況，當時年紀尚小的筆者便在麻將桌旁觀戰，那時候並不清楚牌的結構以及胡牌的組合，更別說算台了，只曉得不論是哪個阿姨自摸，便會有一百塊錢吃紅。到了終局，除了麻將桌上的輸贏以外，還另外有二家必贏，東錢與不會打牌的筆者。

　　然而，從替阿姨們藉故去上廁所幫忙疊牌開始（現在想起來，也許筆者阿姨們去上廁所是為了改運），到阿姨們試著讓筆者代打，漸漸到了國

中、高中，筆者開始用自己的零用錢下場打牌。贏的機會當然少，但贏則實拿，輸的時候阿姨便會詢問筆者輸多少，進而返還筆者的輸額，哪怕是阿姨自己並沒有贏。

慢慢地筆者理解到，打麻將不論是輸贏，都必須自己去接受以及承擔後果。接受別人的返還輸額，哪怕是自己的家人，都是形同屈辱。筆者便下定決心，一心一意以打敗眾阿姨們為目標，決心要從阿姨的口袋中贏錢不可。非常膚淺的想法，但卻是筆者的起點。

那時候便開始從牌的組織、牌型結構看起，以及從自己的牌型開始研究，直到接觸更廣大的雀界，並與眾多雀友們較量，漸漸的發現雀界是廣大的，雀士遍布，能夠學的、領悟的簡直是沒有盡頭。

時至今日，筆者仍在學習中。

算什麼機率與張數
交給靈感吧

三洞未必胡出，中洞未必吃虧，如果機率就是權威，那數學家早就統治世界了。當我們面對難以抉擇的聽牌形式時，「聽對對或者是中洞」、「單吊或者是二頭吊雀」等等，機率都只是參考。「靈感」並不是亂猜一通，靈感的產生，是牌面形式透過眼睛到達大腦以後，理性上仍未能組織與處理完全的訊息。難以抉擇時，請交給靈感吧！

28 牌局結束後該不該去翻
自己該摸的那一張牌

　　一局結束時，聽牌的我們該不該去翻「我們準備、或者即將摸牌的那
一張牌」呢？首先我們要先了解，我們去翻牌的心態是什麼？

　　大致上，讀者們翻牌的心態不外乎看看那張牌是不是就是自己的自摸
牌，然後呢？如果是，便會說「你不放槍我自摸」、「你不自摸我也自摸」
等等的話；縱使嘴巴不出聲，心裡也會覺得「有點惋惜」吧！

　　如果讀者們是這樣的心態，筆者建議不要去翻比較好！就讓這局牌洗
掉，以免真的是自己的自摸張，影響到了進入下一局，甚至後續二、三局
的心情。

　　但如果我們有檢驗運氣的正確動機，翻牌卻是其中一個手段。如果有
以下的情況產生，視為運氣偏弱：

- 上家放槍給對家或下家，結果輪到自己正好要摸的那張牌是自摸。
- 上家放槍給自己，自己的那張牌是自摸。
- 對家放槍給本家的上家或下家，第二張牌自己該摸的是自摸牌。

　　若是有以下的情況，可視為運氣偏好：

- 上家放槍給對家或者下家，而我們準備摸的那張牌正是槍張。有上家提前為我們擋槍，運氣好。
- 對家放槍給本家的上家或下家，而輪到自己摸的牌張正是槍張，有對家提前為我們擋槍，運氣不錯。

如果當局是由下家放槍給對家還是上家，因為還須摸三張牌，當中有吃碰的變數，讀者們便沒有掀牌參考的必要。

所以，當聽牌不胡，牌局結束時，掀牌這個舉動確實可以為之。適當地了解一下自己在這場牌局的運勢，以及他家的運氣，為接下來的牌局做規畫。

在雀場上無所畏懼
絕對是可與對手較量
麻將上的同好知己

雀桌語錄

過分的執念認定，將會使自己的雀技僵化

　　受到某種制約，導致了我們線性思考；線性的
思考，導致了我們雀技的僵化；雀技的僵化，導致
了我們注定敗場的結果。這些由來就是我們對於某
些想法與事物的執念認定，而且是過分的。要拋開
這樣的執念認定，我們可從放下自尊開始。該怎麼
放下自尊？先從認同自己「不是必贏」開始吧！當
我們認同自己不是必贏時，我們的雀技就又提升了
一些。

Chapter

8

聽牌形式練習篇

1 九蓮寶燈與三明治牌姿

九蓮寶燈在大陸十三張麻將裡面算是一種「花樣」，「花樣」也就是我們台灣的「台」，在日本稱作「役種」。雖然我們十六張麻將的玩法與大陸十三張麻將的玩法不同，但是關於九蓮寶燈的技術性探討方面，因為可以提高組牌的胡牌機率，所以我們是有必要討論一番的。

以上便是九蓮寶燈，一萬和九萬各三張，中間數牌無間斷各一張，這種無間斷的連續牌姿，其特色是聽一萬～九萬的任何一張，也就是說除了手牌十三張萬字以外，只要出現剩餘的二十三張萬字（一萬～九萬）皆可以胡出，可說是天衣無縫，毫無遺漏。因為是從一萬～九萬的聽牌，所以稱作「九蓮寶燈」。

相信在台灣打十六張麻將的人，能遇到九蓮寶燈聽牌型態的人應是個位數，那為什麼筆者要在這裡提出九蓮寶燈呢，其實是為了要衍生出「三明治牌姿」的牌型。「三明治牌姿」運用程度就應該相當高了，何謂「三明治牌姿」呢？

我們可以發現形成九蓮寶燈的要素便是「前後各三張，中間數牌各一張」，舉例來說，手牌七張是，這就是三明治牌姿。我們可以發現前後是三索五索各三張，中間夾著四索一張，所

以其聽牌為五門，待牌二索、三索、四索、五索、六索。遇到這種三明治牌姿，我們絕對要記得「聽的牌除了手牌本身以外（三索四索五索），尚有向左右延伸各一張的牌張（二索六索）。」三明治牌姿可說是胡牌門非常的廣泛。

　　再試舉七張手牌一例：🀝🀝🀝🀞🀟🀟🀟，這也是三明治牌姿。我們一樣是利用上述判斷方法，三明治牌姿聽的牌除了手牌本身以外，尚有向左右延伸各一張的牌張，所以這副牌聽「四筒、五筒、六筒、七筒、八筒」。

　　舉例手牌十張的三明治牌姿：

🀇🀇🀇🀈🀉🀊🀋🀌🀌🀌，此為手牌十張的三明治牌姿，一樣適用「三明治牌姿聽的牌除了手牌本身以外，尚有向左右延伸各一張的牌張」的規則，所以這副牌聽牌牌張為「二萬、三萬、四萬、五萬、六萬、七萬、八萬、九萬」。

　　再試舉十張手牌的例子：

🀐🀐🀐🀑🀒🀓🀔🀕🀖🀗，利用「三明治牌姿聽的牌除了手牌本身以外，尚有向左右延伸各一張的牌張」的規則，我們可以得知此副牌聽「一索、二索、三索、四索、五索、六索、七索、八索」。

　　現在雖然知道了三明治牌姿，但讀者可能會有誤判的情況，用以下手牌舉例來說：🀝🀝🀝🀞🀟🀟🀟🀟🀅🀅，乍看之下似乎也是三明治牌姿，但此副牌僅止於聽「三筒、六筒與青發」。

，此副牌看

起來也像是三明治牌姿，但也同樣只是「二五八索帶東風」而已。

以上兩例也是符合「前後各三張，中間數牌各一張」的三明治牌姿定

義，但為什麼胡牌門差了這麼多，究竟差別在哪裡呢？原因就在於雖然我

們已經將三明治牌姿有所定義，但是三明治牌姿還是必須符合「同屬種牌

七張、十張、與十三張」的原則，也就是說剛剛的例子：

，乍看之下有符合三明治

牌姿，但其中同屬種筒子牌有八張，所以胡牌門因此縮減。

，乍看之下

也是符合三明治牌姿，但其中同屬種索子牌有十一張，所以就只是聽

二五八索帶東風。如果是十三張同屬種牌，而又有「前後各三張，中間數

牌各一張」，那便是九蓮寶燈了，只能說是可遇不可求。

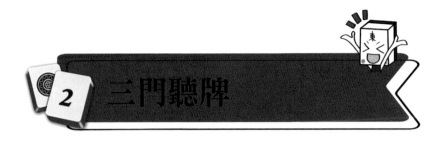

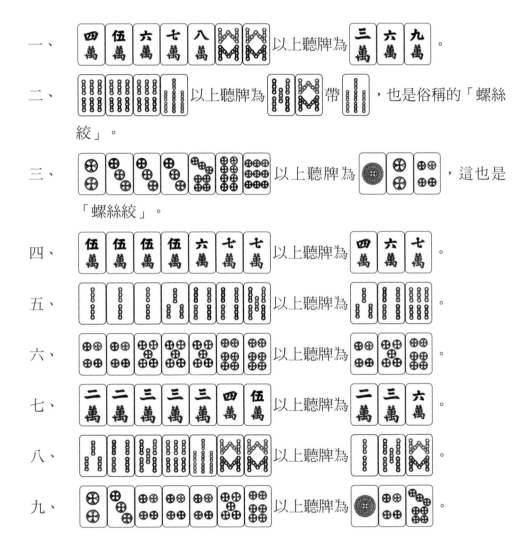

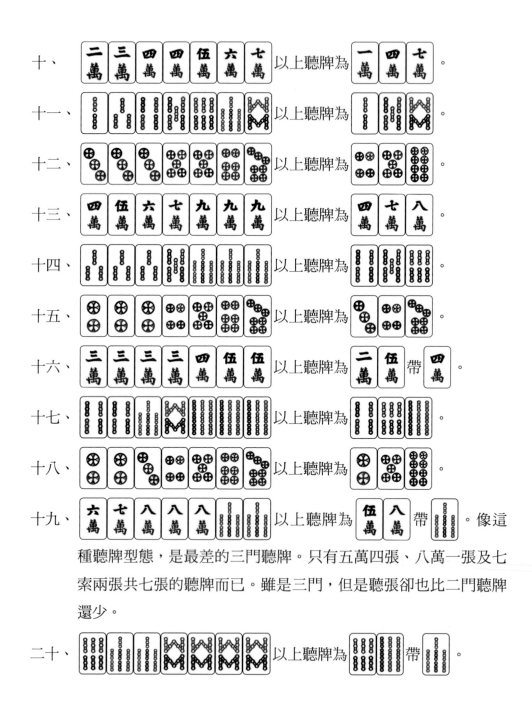

十、 以上聽牌為 一萬、四萬、七萬。

十一、 以上聽牌為 一索、四索、七索。

十二、 以上聽牌為 三筒、六筒、九筒。

十三、 以上聽牌為 四萬、七萬、八萬。

十四、 以上聽牌為 一索、四索、七索。

十五、 以上聽牌為 三筒、六筒、九筒。

十六、 以上聽牌為 二萬、伍萬 帶 四萬。

十七、 以上聽牌為 三索、六索、九索。

十八、 以上聽牌為 三筒、六筒、九筒。

十九、 以上聽牌為 伍萬、八萬 帶 七索。像這種聽牌型態，是最差的三門聽牌。只有五萬四張、八萬一張及七索兩張共七張的聽牌而已。雖是三門，但是聽張卻也比二門聽牌還少。

二十、 以上聽牌為 三索、六索 帶 九索。

320

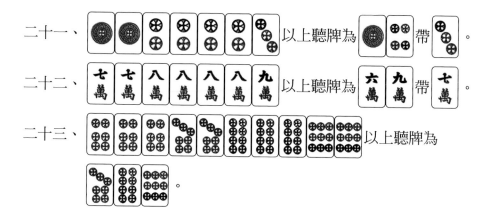

二十一、 以上聽牌為　帶　。

二十二、 以上聽牌為　帶　。

二十三、 以上聽牌為

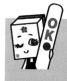

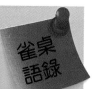

絕對不要讓你的下家連到三，或以上

雀桌語錄

為什麼說「絕對」，而不是「千萬」呢？「千萬」的不可確定性頗高，「絕對」卻代表著自己可以控制的範圍。連莊的破壞力眾所周知，身為直接控制下家的我們，讓下家連到三，著實是一種恥辱！我們僅能間接控制對家和上家，但我們能夠直接控制的是下家，以及自己。在控制下家之前，必先控制自己。適當地放棄自己的慾望、適當地放棄自以為是的面子，也是控制下家的心法之一。

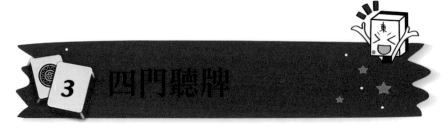

3 一四門聽牌

一、二萬 二萬 二萬 三萬 三萬 四萬 伍萬 以上聽牌為 一萬 四萬 帶 三萬 六萬 。

二、以上聽牌為 。

三、以上聽牌為 。

四、三萬 四萬 伍萬 伍萬 六萬 六萬 六萬 以上聽牌為 二萬 伍萬 帶 四萬 七萬 。

五、以上聽牌為 。

六、以上聽牌為 帶 。

七、二萬 三萬 三萬 三萬 三萬 四萬 伍萬 以上聽牌為 一萬 四萬 帶 二萬 伍萬 。

八、以上聽牌為 。

九、以上聽牌為 帶 。

十、二萬 二萬 三萬 三萬 三萬 三萬 四萬 以上聽牌為 一萬 四萬 帶 二萬 伍萬 。

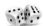

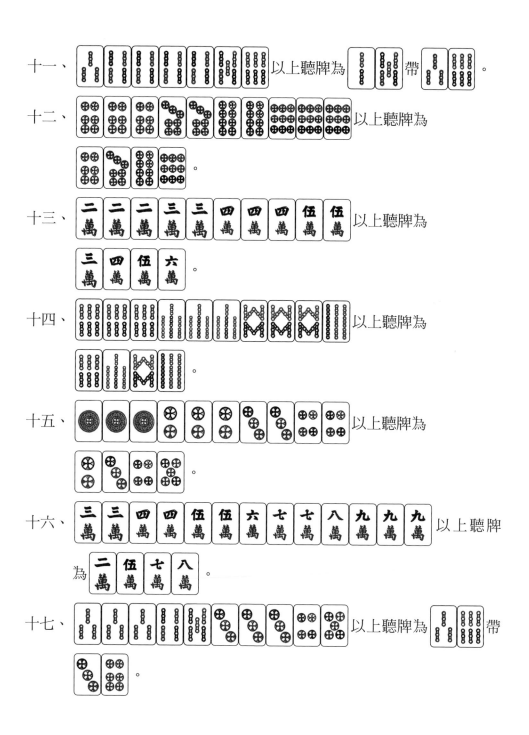

十八、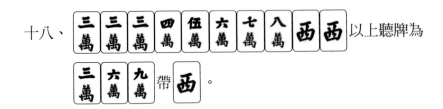以上聽牌為 帶 西 。

哪一場的麻將打得最好？

雀桌語錄

永遠都是下一場的麻將打得最好。雀技無止境，停下腳步如同停滯的水，只會日漸發臭。輸了，我們拍拍身上的灰塵，整理一下心情，檢討自己敗場的因素，並且期待下一場的到來；贏了，高興一秒鐘，立即恢復到備戰狀態，敵人的打擊很有可能是在我們驕傲有失防備之時。永遠有不間斷的挑戰迎面而來，「沒有進步，就是落伍」。我們哪一局麻將打得最好？ Next One。

4 五門聽牌

一、 以上聽牌為

這也就是所謂的「三明治牌型」。

二、 以上聽牌為

三、 以上聽牌為

三明治牌型。

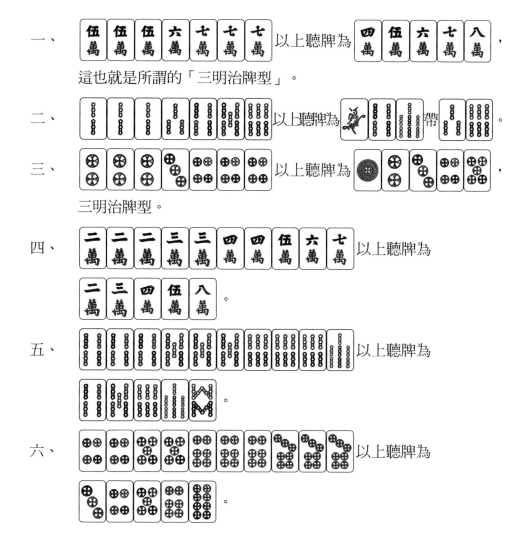

四、 以上聽牌為

五、 以上聽牌為

六、 以上聽牌為

七、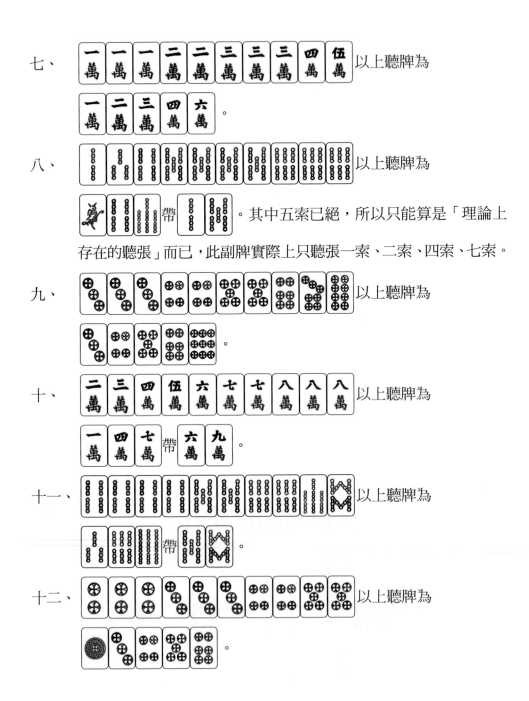

以上聽牌為

八、

以上聽牌為

其中五索已絕，所以只能算是「理論上存在的聽張」而已，此副牌實際上只聽張一索、二索、四索、七索。

九、

以上聽牌為

十、

以上聽牌為

十一、

以上聽牌為

十二、

以上聽牌為

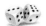

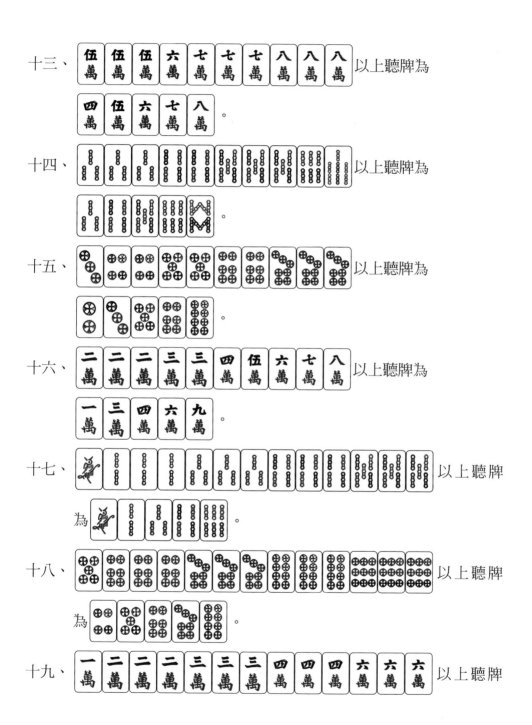

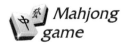

為 。

二十、 以上聽牌

為 。

一等雀士永遠不能逃避

身為一等雀士的讀者們，我們應堂堂正正接受挑戰。為了維持自身高度而奮戰不懈，未戰膽先寒、怯戰，永遠與我們沾不上邊。我們精進自己的雀技，永遠不自滿，就如同我們對於人生方面追求自我實現的努力。我們的名字刻畫在雀圈的一隅，為了不讓這個名字被抹去，我們驕傲的面對挑戰，「縱使是輸，我們也要奮戰而輸，而非『不戰而敗』」。

5 六門聽牌

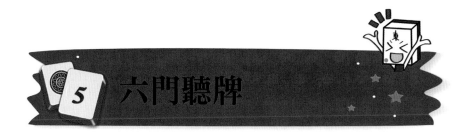

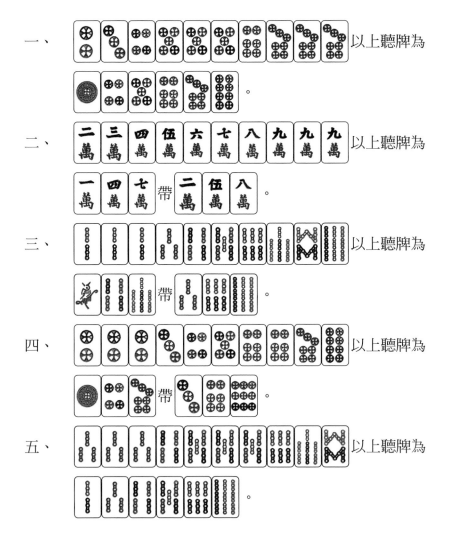

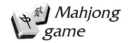
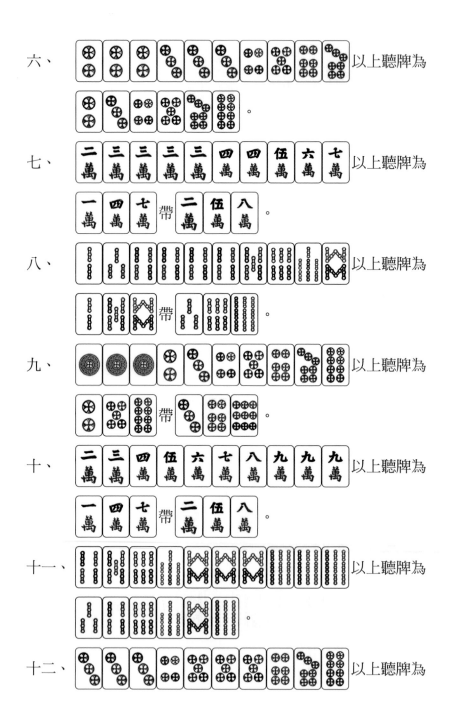

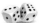

十九、以上聽牌

為 三萬 四萬 伍萬 六萬 七萬 八萬 。

二十、以上聽牌

為 。

短暫的輸贏並沒有意義

雀桌
語錄

除非是雀技落差太大，或者自身狀況調整不當，要
不然短暫的輸贏是可以忽略的。患得患失並不是一
個擁有成熟心態的雀士所該有的態度，尤其是對於
非常細膩的操作，產生了巨大的結果，而抱持著患
得患失的心態，將非常有害於自我檢討。自我檢討
應當根據理性，而非患得患失，甚至是遺憾萬千。
永遠有下一局，所以我們不用擔心。

七門聽牌

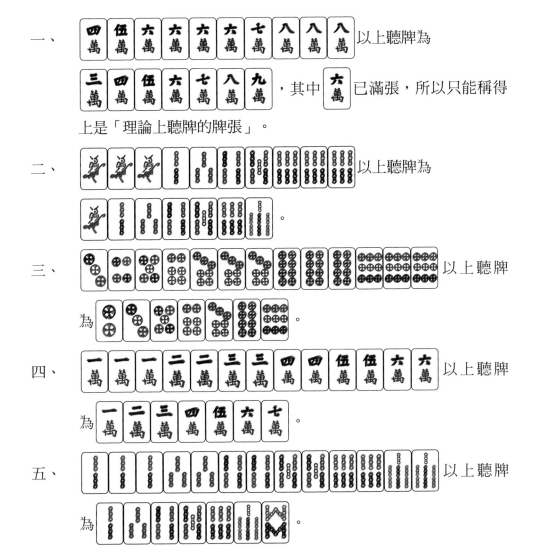

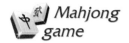

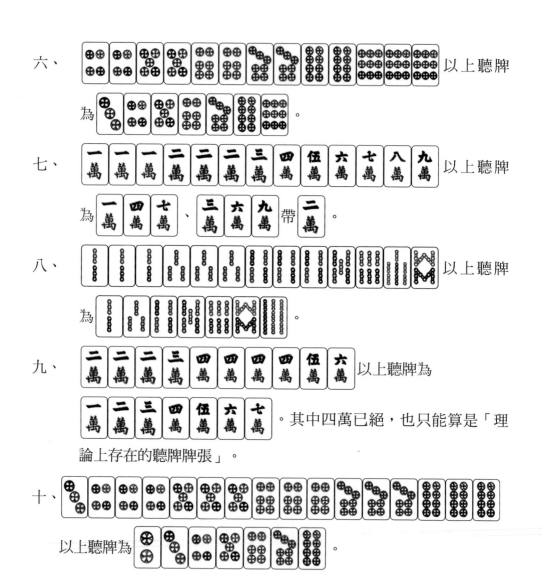

六、 以上聽牌

為。

七、 以上聽牌

為一四七萬、三六九萬帶二萬。

八、 以上聽牌

為。

九、 以上聽牌為

。其中四萬已絕，也只能算是「理論上存在的聽牌牌張」。

十、

以上聽牌為。

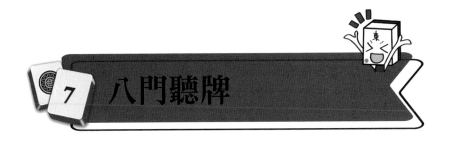

八門聽牌

能夠有八門聽牌，基本上就只有「三明治牌姿」可以達成，所以筆者在這裡簡單舉幾個例子，讀者們就可以了解。

一、 以上聽牌為 。此為三明治牌姿。

二、 以上聽牌為 。也是三明治牌姿。

三、 以上聽牌為 。事實上，這副手牌基本看來也是三明治牌姿，將二筒崁移開即可得知。

8 九門聽牌

一、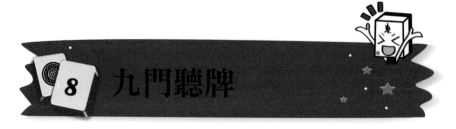以上聽牌

為 ![一萬二萬三萬四萬伍萬六萬七萬八萬九萬]，也就是俗稱的九蓮寶燈。同一屬種共有三十六張牌，再扣除手上的十三張牌，剩下的二十三張牌只要出現即可胡。不過此種手牌筆者至今也不過「只聞其名，未能得見」。

二、![一萬一萬一萬二萬三萬四萬伍萬六萬六萬六萬六萬七萬八萬]此手牌一樣是聽一萬〜九萬。不過因為六萬已絕，只能算是理論上聽牌的牌張。讀者可以發現這副手牌實際上是將九萬暗刻調往六萬，但其實一樣是聽所有剩下的萬字共二十三張。

三、![二萬三萬四萬四萬四萬四萬伍萬六萬七萬八萬九萬九萬九萬]此副手牌是將一萬暗刻調往四萬，所以四萬滿張。此副手牌一樣是聽張一萬〜九萬（四萬理論上存在），但也總共聽剩下的二十三張萬字。

四、![二萬三萬四萬四萬四萬四萬伍萬六萬六萬六萬六萬七萬八萬]此副手牌是同時將一萬調往四萬、九萬調往六萬，所以形成四萬與六萬同時滿張。雖然如此，但並不影響此副手牌的聽牌門數為一萬〜九

萬（四萬與六萬理論上存在），且一樣是尚餘的二十三張萬字出現皆可胡牌。

五、 二萬 三萬 三萬 三萬 三萬 四萬 伍萬 六萬 七萬 七萬 七萬 七萬 八萬 此副手牌是將九萬暗刻調往三萬、一萬暗刻調往七萬，所以形成三萬與七萬滿張。但是這副手牌一樣是聽張一萬～九萬（三萬與七萬理論上存在），且一樣剩餘的二十三張萬字出現皆可胡。

六、 二萬 二萬 二萬 三萬 四萬 伍萬 六萬 六萬 七萬 七萬 七萬 七萬 八萬 這副手牌一樣是聽一萬～九萬，但是七萬已是滿張，只能算理論上存在的聽牌牌張。但只要是剩下的二十三張萬字出現，皆可胡出。

七、 二萬 三萬 三萬 三萬 三萬 四萬 四萬 伍萬 六萬 七萬 八萬 八萬 八萬 這副手牌聽張一萬～九萬，但是三萬已絕，也是只能算是理論上的聽牌，也是總共聽二十三張萬字。

子夜習兵書
戰陣玩計謀

雀桌
語錄

放棄聽牌也是牌技之一

　　什麼時候該放棄聽牌，與怎麼把牌打到胡牌，
位階相同重要。聽牌不是胡牌的保證，尤其是「無
法聽牌」的牌型。「每把牌都玩」，一路走到天黑，
代表著自己雀技貧乏，永遠少了那麼一半。如同僅
知踩油門加速，對於行經路況無法掌握，不知使用
剎車，終究是失敗的保證，也將永遠無法與眾多雀
士平起平坐於雀桌前。提升忍耐力，正確的放棄聽
牌，也是牌技重要的一環。

雀圈常見疑義篇

 如果手牌為：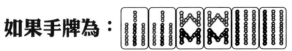

　　這時候如果搭數不足，海內出現七索可以碰斷。碰斷七索後，就可以阻截八索九索。只要八索九索不是與人抓死對，出現的機率就非常大。如果七索八索及九索能夠完全碰出的話，本來只有兩搭牌，瞬間是多出一搭的，這樣便可以補足了搭子的不足。

 如果手牌為：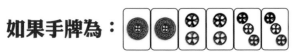

　　假設這時候一樣是搭數不足，擁有這種牌三筒出現也可以馬上喊碰。跟上述的理由一樣，三筒碰後，二筒一筒失去連結，二筒一筒就很容易出現。而且如果也是能夠將一二三筒全部碰出，也是能夠多出一搭的。

 如果手牌為：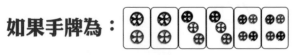

　　這時候四筒出現並不一定碰出較好，因為四筒碰出並不一定能讓二筒

與三筒失去依靠，因為尚有一筒可以與剩下的二筒與三筒連結。所以這種牌型碰四筒並不如上述碰三筒以及碰七索來得有效果。

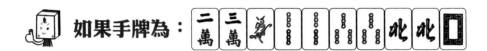

如果手牌為：二萬 三萬 🀐 🀢 🀢 🀢 🀢 北 北 🀙

這手牌是一進聽的牌型，這時候如果下家或者是對家打出三索，應該毫不遲疑地碰出。一方面北風為字牌對較易出現，但是如果沒有碰斷三索，北風出現並沒有碰北風的道理。三索碰斷後，二索失去連結便容易浮現，與北風形成一碰聽。

讀書並不會輸
不讀書才會落入後手

雀桌語錄

「書」並不同於「輸」。許多雀手在即將打麻將的當天，對於書是敬謝不敏，平時也甚至是少讀書、不看書，甚至是對於看到書的存在，都感到排斥，只因為「書」與「輸」同音，深怕因為接觸到書、摸到書，甚至看到書，會被帶衰，導致輸的結局。從來沒見過看書吸收了知識，而導致吃虧的。「看書從來不輸」，現在的讀者們，不就正在看書了？

2 常見打錯牌例

 手牌剩下十張為：

很顯然的，這副手牌聽張是 ，這時因摸來的八萬，形成手牌

牌型為 四萬 四萬 伍萬 六萬 八萬 九萬 九萬 九萬 ，讀者會採取怎樣的捨法呢？

許多人會因為覺得聽四七萬「漂亮」，所以隨手便將八萬給捨棄，如果真是這樣，就實在是太可惜了。事實上，這副牌還可以選擇留下八萬後捨去四萬，形成手牌為 四萬 伍萬 六萬 八萬 九萬 九萬 九萬 ，聽張七八萬的漂亮牌型。以下，我們可以比較看看。

一個是聽四七萬，一個是聽七八萬，七萬為兩者共聽，不贅述。不過就先前聽四七萬來講，因為四萬我們自身已經手持兩張，比起七八萬而言少了一張不講，捨出四萬本身在戰術上是可以引誘出「追熟的心態」——打四萬引七萬的可能。而且九萬我們手持一崁，八萬失去依靠，或許有哪家因為孤張八萬遲遲未能靠搭而打出也說不定。就此看來，聽四七萬，略遜於聽七八萬。聽七八萬才是正確的打法。

 牌局早期手牌為：

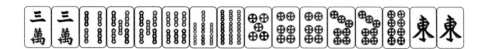

這是一進或者是一碰就聽的牌，這時候摸來了 中 ，總是會有人在預留安全牌的心理下，打出九索，心裡想著若碰出東風或者是三萬，即可聽三六索。預留安全牌沒錯，可是卻忽略了捨出九索會損失四張八索的進張。事實上仔細一看，將四五六索看成一順後，五七九索便是三點金的牌型，捨去九索無異於是放棄八索進張的機會。

事實上類似的牌型在麻將當中每屬種有八種，在這裡只舉例索子牌，其餘請讀者自行推敲：

1. ，許多人會先捨出六索期待吊出三索，事實上若保留六索，我們可以發現將一二三索看成一組後，是屬於二四六索的三點金牌型。

2. ，在這個牌型中，也會有人誤以為七索是餘張而捨出，其實將二三四索看成一組後就可以發現，三五七索是三點金的牌型。

3. ，在這個牌型中，會有人誤以為八索為多餘的牌張而捨棄。但將三四五索看成順後我們可以發現，四六八是三點金的牌型。

343

4. 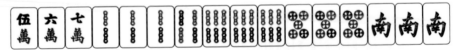，將四五六看成順以後，可發現便是

五七九索三點金的牌型，所以九索不可貿然捨棄。

5. ，乍看之下一索似乎起不了作用，不過

我們若將四五六索看成一順後不難發現，一三五索也是三點金的

牌型。

6. ，將五六七索看成一順後，便可以發

現，二四六索也是三點金的牌型。

7. ，三索不可貿然捨棄，因為這牌型除了

六七八索，就是三五七索的三點金牌型。

8. ，只要將七八九索看成一順後便可以發

現，四六八索為進張五七索的三點金牌型。

手牌十六張為：

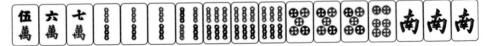

這副手牌是聽小三明治的三四五索，這時候摸來了六筒，形成手牌

十七張為：

卻會有人誤以為大螺絲絞的胡牌率高，而將四索打掉去聽大螺絲絞的四七筒帶六筒，甚至以為若能胡六筒更是四暗刻五台的牌型。

我們先從小三明治及大螺絲絞來做比較，事實上，雖然兩者聽牌門皆為三門且張數相同（小三明治為三索四張、四索三張、五索四張，共十一張；而大螺絲絞為四筒四張、六筒三張、七筒四張，共十一張）。但這副手牌小三明治的聽牌型態是優於大螺絲絞的。

原因就在於小螺絲絞「刻扣兩面」，二索及六索分別為一崁，當中的三、四、五索除非正好成順，或者成對，要不然基本上是與二索與六索失去連結的，早晚是要浮現。

反觀大螺絲絞方面，雖是中張五筒一崁的截斷，但因聽張的四六七筒還可與一二三筒及六七八九筒連結，所以雖然一般來說是非常優良的聽牌型態，但因「小三明治刻扣兩面」當前，光環也就相形失色。所以小三明治與大螺絲絞當中的選擇，顯而易見。

另外關於胡六筒為四暗刻的解釋，事實上即使是小三明治時，胡四索也相同是四暗刻，台數上並不輸大螺絲絞。

 手牌十六張為：

這是典型的「大三明治牌姿」，聽張為三四五六七萬。這時候摸來了八筒，形成手牌十七張為：

這時應該捨五萬聽二五八筒,還是捨八筒續聽三四五六七萬呢?這裡最好的建議是,捨八筒續聽三四五六七萬。因不僅聽牌門數多,張數也多。

我們現在就來做一個比較,大三明治聽張有三萬四張、四萬一張、五萬三張、六萬一張、七萬四張共十三張;而若捨五萬去聽二五八筒,是為二筒四張、五筒三張、八筒兩張共九張,張數上明顯劣於大三明治。

大三明治另外還有一個優勢,那就是在上一舉例所提到的「刻扣兩面」,以這題來說,五萬不僅失去依靠易浮現,甚至是三萬與七萬也都因為失去連結,非常容易讓他家所捨出。

一般來說,假設手牌需要拆搭,而我們當要拆捨邊搭一二時,順序應為先捨一再捨二。因為當我們捨去一以後,很有可能摸來三,這時候我們就應將二三留下,形成待牌一四的回頭搭。

因為我們曾經捨過一,當上家不知道我們待牌回頭牌,就很有可能針對我們捨過的一來盯牌。

先捨一還有另一個用意:假設下家手上有一二三三,如果我們先捨二,下家便可以用一三吃進二,而待牌一四,接下來我們再捨一又讓下家吃進了。我們不要的一二邊搭,卻讓下家連吃二組牌,傷害可謂不小。

但是如果我們先捨一,下家卻不見得會用二三先吃進而留一三待牌中洞二,因為當手上是一二三三時,通常都將三來視為孤張來靠搭,除非是

來二用一三吃進，要不然沒有先吃一待牌中洞二的道理。

　　所以我們將來遇到要拆捨邊搭牌時，先捨一後捨二，或者是先捨九後捨八，一來如果來三可以待牌回頭張，二來防止下家連吃兩搭（後期便打危險的二再打一）。

 手牌為：

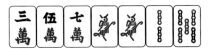

　　這時候假定是摸進了四萬或者是六萬，皆不可以捨去五索。因為不論是摸進四萬或六萬，捨去二索皆是雙立柱的牌型，才能獲得最高的進牌機率，萬萬不可捨去五索。

3　論七搶一

　　七搶一這個規則由來已久，而且是爭議最大，定義最模糊的。例如：在某一家有一支花，而另一家有六支花的時候，這時候只剩下一支花，如果這支花正好被擁有六支花的該家所摸入，就形成了「七搶一」。牌局結束，這時候只有一支花的人，必須給付摸入七支花的人一底八台金額。以上是最毫無爭議的七搶一。

　　為什麼這樣講，難道七搶一還有任何可能的爭議嗎？有的，就是花牌出現順序的問題。舉例來說，如果現在是七支花集中在某一家，剩下的一支花尚未浮現，如果是被七支花的人摸到，便是「八仙過海」，可以向各家收取一底八台的金額。

　　但若是被其它三家摸入呢？按照現行規則，他們若是採行補花（牌），則是形成七搶一的要件，等於選擇了付錢結束該局。但他們也可以暗藏花牌於手中，選擇相公。然而，若是擁有七朵花的該家起身眼牌，只要抓到了藏花牌於手中的人，該家卻是以包牌三家（八台）計。

　　筆者認為上述的規則並不公平：

> 1.為什麼當七支花集中在某一家時，只有該家有七搶一的胡牌權，甚至是八仙過海呢？最後一支花，對於四家應該是機會均等的。

2. 為什麼擁有七支花的該家起身眼牌時，若是發現有人將第八支花藏牌於手中可以指點出來呢？這豈不違反了「眼牌者不得以任何形式透露他家牌情」的這條規則嗎？為什麼擁有六支花即可為了自己胡牌打破通則？

3. 當六支花集中於手，只是懷疑其它三家的其中一家藏入花牌因而起身眼牌，那牌面是否要維持聽牌狀態才行？因為現行規則並沒有「眼牌者未胡需攤牌與三家檢視牌面，若未聽則算包或其懲處」之類的規則。

所以現行許多雀場為了避免因此產生爭議影響到牌局進行，索性就廢除了這項規則（當然也是為了縮短時間多抽頭）。但是，筆者認為不可因噎廢食。

台灣麻將七搶一的規則依據不同地域，有著好幾套版本，且各自解釋。但規則不論如何伸縮，其共通點皆將有利性導向擁有六支花的那家。但筆者認為不可獨厚於擁有六支花的那家，當出現七支花集中在某一家的時候，任何一家都可因為摸入八支花而得利，麻將的「相對性」就在於——你能胡，我也能胡。所以筆者提出失落已久的規矩「一搶七」。

「七搶一」以及「一搶七」的相對性有對稱作用，可以平衡四家的胡牌權。

「七搶一」的規則比較簡單，而且眾所周知。當某家摸入一支花，而另一家擁有六支花後摸入了最後一支花，因而形成七搶一。但是擁有七支花的人還需要補一支花，再捨出一張牌，若是安全過關無人胡，七搶一成立，牌局結束；若是有人胡，七搶一不成立。

但若是補花的時候因而槓上自摸，則追加槓上自摸，也就是說沒花的

另外兩家需給付槓上自摸費用，而有一支花的該家，除了槓上自摸費用，還要給付「七搶一」的金額。

「一搶七」規則也不難，就是當牌面七支花集中在某一家時，最後一支花便是人人都可胡的牌張。如果被無花的其中一家摸入，該家補上一張牌後，捨出安全牌無人胡，「一搶七」成立，擁有七張花的該家，需給付八台給摸入一張花的人。如果因為補花而槓上自摸，對於七支花者將追加給付槓上自摸費用，另外二家亦須給付槓上自摸的費用給該家。

讀者這時可能有疑問，為什麼「一支花凌駕於七支花」呢？其實不然，這只是平衡胡牌權，不讓七支花的人獨大。按照既有規則，擁有七支花的人，不是「七搶一」，便是「八仙過海」。但麻將是平衡的遊戲，不論任何情況都不能獨厚於某一家，「一搶七」是可以平衡的規則。但讀者不論在哪裡打麻將，如果「有其約定，便從其約定」。

要成為強者之前
首先要知道自己的弱點
並且隱藏起來

雀桌語錄

4 論假溜

　　相信很多讀者都知道「假溜」這種動作。就是看到上家捨出自己要吃的牌，怕被他家「惡心碰」，假裝伸手去抓牌，不論手是伸得多遠，在半空中就縮回，或者是輕觸桌面，或輕觸要摸的牌（有些雀場規定若手碰到牌就必須抓起，不得再考慮吃牌或碰牌與否），然後縮手再吃上家打出的牌，這種動作就叫假溜。

　　但是，假溜算是種規定嗎？其實要看地方與場合，有些地方有規定要吃牌的那家有假溜的動作後，其它家就不得碰牌；有些地方卻不承認有假溜這種動作與規定，奉行「碰比吃大」、「見牌可碰」這種規定；更有甚者規定假溜是犯規的，要吃便吃，不可以有伸手假意抓牌後又縮手吃牌，如此算「相公」，此種規定以職業賭場居多。其實假溜有快有慢，在一般家庭式麻將並不會規定假溜是犯規，或者是假溜後不能碰牌，所以「假溜」這個動作有它一定的存在價值。

　　什麼是「惡碰」呢？也就是一般性碰牌而已。但是會被稱作「惡碰」，乃是因為可以碰的牌出現時，正是有某家要吃牌，為了不讓該家吃牌入張，對於不能碰、或者可以不碰而碰之，所以被視為「惡碰」。但嚴格說起來，有「惡碰」之說，卻沒有罰責，從這裡就可以知道台灣麻將視「惡碰」為正當。

　　為了要防止「惡心碰」的操作上，當上家有我們可以吃的牌張時，我們的手也別伸出去，就等待個二、三秒，讓他家可以考慮，這時候讀者們

再行吃牌動作。如果讀者們馬上吃牌，其它家是有權可以碰牌的。要不然可以實施假溜，伸手假溜的正確動作是假意伸手摸牌，手不能只到半空中就縮回，因為時間上不夠讓他家思考，但也不能碰到讀者們準備要摸的那張牌。台灣麻將普遍規定，手碰到牌後不能再考慮吃碰，只能摸起來。所以讀者們就在準備要摸的那張牌旁桌面「輕點」一下，再回手完成吃牌動作。「假溜」一定要跟讀者們平時伸手摸牌的動作速度一樣，要不然精明及反應快的牌手，是會看穿讀者們的意圖的。實行上述兩個方法時，因為讀者們已有讓他家考慮的時間，他卻等讀者們有吃牌動作後又碰牌，一、二次無妨，但若是經常如此，讀者們便可以知道他是屬於會「惡碰」之人。

　　「碰牌」雖是一種戰術，但碰牌拖泥帶水、毫不乾脆確實是惹人生厭。如果真的是有旺家產生，或者是為了要壓制莊家連莊、為了要隔空莊家吃牌或摸牌，或者某家過旺為了不讓他吃牌或摸牌，也經常實施碰牌戰術來隔空。但若非為了上述的理由，牌面可以不碰的牌張，只因為有某家有吃牌動作而去碰，這就是「惡碰」。我們千萬別當這種人，麻將是四個人的遊戲，我們須知，風水輪流轉，讀者們總會坐在被你惡碰的下家，屆時他若報復心起專心盯張，不放鬆任何牌，吃虧的還是你們兩家。到時候不過是落個鷸蚌相爭，漁翁得利，便宜另外兩名敵家而已。

一般而言，對於手氣好壞的判斷，是在於起手牌的好壞。但是起手牌即使是一進聽的牌型，也有可能到了最後無法進牌，從而被敵家胡出的局面。所以對於手氣好壞的判斷，絕對不能籠統地拘泥於起手牌的美醜，如此狹隘的想法，應該著重於摸調的順逆。摸調才是決定手氣好壞的最重要因素，其次便是當手上擁有危險牌時是否都有人早於我們放槍。

摸調判斷如下：

容不容易進三七

前面有提到金三銀七，在手牌是屬於需要進三七尖張的邊搭或中洞搭，若都容易摸進或吃進的話，可說是摸調非常順利，其它的兩頭張都可以不用擔心進牌問題；即使是未擁有需要進三七尖張的搭子搭，如果能夠擁有三七尖張，也算是良好的靠搭孤張牌，可算是手氣良好的證明。

是否容易進絕張

例如中洞搭子海底見三，或者是正要吃時被他人碰走，卻又摸進了第四張入牌，可算是手氣摸調極為順利。

 都沒摸廢牌

凡是摸進的牌張都能夠讓手牌使用，完全都能夠與手牌產生一定的聯絡作用，絲毫沒有摸進對自己無用的牌張而給下家吃進。

 要吃被碰的少

上家不論捨出什麼牌，當我們要吃的時候，不論是他人惡碰或正常碰都不會被碰走，使我們可以順利吃牌而讓手牌推進。

 雖然放槍但卻是影響他人自摸

這點常常可以看到，當有人胡出以後，總有人會去把自己準備要摸的牌給翻開。如果正好是自摸牌，總是會怪那個放槍的人影響自摸；或者是自己放槍給下家胡，而該下家摸的那張牌正好是下家準備自摸的牌。雖然放槍，但是對於敵家士氣有著壓制氣焰的作用，不至於讓該家自摸後士氣旺盛。

 三點金都拆對

一三五萬可捨出五萬聽二萬，或者是捨一萬聽四萬，不論是聽哪一邊，像這種三點金如果拆捨後總是能胡牌，甚至是自摸的話，可說是手氣極好的證明。

 ## 與上家合不合牌

通常我們需要進的牌張都會是下家及對家在打，如果與上家合牌的話總是上家打什麼我們就剛好需要什麼，都不需要對著下家及對家的牌望眼欲穿。

 ## 字牌隔空捨法是不是奏效

我們前面有提到字牌隔空捨法，通常都應該會加快我們摸牌的速度。如果我們操作字牌隔空捨法時，都無法有效增進我們摸牌的速度的話，可說是徒勞無門。

 ## 其它

再來便是當手上擁有危險牌時的情況，例如手牌：

手上是一進或者是一碰聽的牌，因為判斷手上九筒危險，遲遲不敢捨出，打算等到如果有進張聽牌的時候，再行拼牌捨出九筒。不過就在聽牌之前卻有人先行捨出六筒給他家胡出，原來胡出的該家是聽六九筒。像這種雖然沒有胡出，但卻免於放槍結局的例子，便也是運氣好的證明。

或者像是上家突然間打出了某張看似安全的牌張給下家或對家胡出，而我們正好要摸的那張牌就是我們不要的放槍牌。這種情況因為有上家替我們擋在前面，不需要我們衝鋒陷陣，雖然這把牌是別家胡出，但因為我們免於放槍，也可以說是運氣不錯的證明。

6 對手水平的分野

在雀圈中，按照級數的分野，可以將雀士水平分成上中下三級。

下級雀士

下級雀士會打而不精，會胡牌而不了解生張熟牌，只是一昧的依照所謂的牌理來取捨牌張，不懂提早避險。有的吃就吃，有的碰就碰，有的槓就槓，毫無生熟張觀念。常聽對對或單吊，常怪手氣不佳，常感不順，這就是下級雀士。但下級雀士依照自己當天運氣，容易產生大贏或大輸。

中級雀士

中級雀士摸牌捨牌已有規律，甚至是摸牌姿勢一百。喜怒形於色，一聽牌便露喜色，連放好幾把牌便會發脾氣罵牌，洗牌時甚至是大力搓洗。愛讀雀經，每當臭莊後便問所有人聽什麼，言明自己「早就知道某張會放槍」，顯示自己的高明，看到別人胡牌便說自己早就聽牌。牌局結束喜歡去看剩下的牌，看看自己所要的牌張還有幾張，還有多遠可以摸到。別家放槍，手中正好有該張放槍牌，便會顯露出來讓大家知道自己有多僥倖，對方有多麼倒楣，這就是中級雀士。

 高級雀士

高級雀士不會有上述兩級的毛病，喜怒不形於色，講究技法。牌局結束不透露自己的牌情，馬上覆牌洗掉。聽牌似沒聽，沒聽似聽牌，出神入鬼，永遠讓我們摸不著邊。這種人最深沉，不過就筆者的觀察，這種人百中僅有一，幾乎所有人都是向中級雀士那一級來靠攏。

對付下級雀士，在最大的可能性上應盡快胡牌，因為他們不懂扣牌，總是會便宜了下家，讀者們需要的牌一樣會很容易獲得。對於下級雀士，所有的引誘技法完全沒有用處，因為他們總是不被引誘，他們只專注在自己的手牌來作取捨，而不理會牌情的變化。

對付中級雀士應多用引誘及迷惑來釣他們的牌，且必須不知不扣，知則必扣牌。中級雀士有項致命缺點，輸則怪運氣，贏則歸技術，總是自以為是，在言談之間容易透露自己的打法。只要用心記得他們所說過的話，一、二雀之間就可以獲得足以克敵的線索，將所有所學的技法給用上，獲得勝利乃是意料中事。

對付上級雀士，需要鬥智，也憑運氣，因為引誘及捨牌技法對上級雀士幾乎無效，他們總是會看穿。不過上級雀士卻也常輸給下級雀士，因為下級雀士總是不按常規出牌，超出上級雀士的預想，亂拳打死老師傅。所以想要贏上級雀士，當常規打法起不了作用的時候，不妨將自己當作下級雀士。超乎常規之外，也許會有不同的收穫。

在筆者常年的雀戰經驗中，發現最常小相公的，就是莊家的下家，也就是南家，尤其又是初入雀圈者。一開始也都一直都想不透怎麼會這樣，是什麼樣的道理，後來才真的發現原因。

原因無他，問題就是出在補牌的過程。當南家補完牌，忙於整理手牌，以及審視自己手內牌，正在思索及醞釀策略的時候，莊家便已經打出第一張牌。

這時候南家會有一種錯覺，將自己補花牌的動作，當作已經摸牌了，結果便從手中抽出一張不要的牌而捨出，這時候手牌數由十六張變成十五張，牌數不足，就形成小相公了。

所以當我們坐在南家的時候，如果有補花，一定要等到莊家打出第一張牌時再摸牌。例如是東風，這時候西家北家一定也是忙於整理手牌，可以詢問一下「東風要不要」，然後再去摸牌。

詢問一下有兩個好處，第一可以讓自己有時間去思考及整理手牌。萬一不小心明明有字牌對卻擺放兩旁，第一巡便當作孤張捨棄，等到發現後為時已晚，一對字牌卻分兩巡捨出，推進造成延遲。

第二也是尊重西家北家。筆者就曾經在雀莊看過此項爭議，當莊家打出第一張牌後，南家很快的摸牌與捨牌，西家卻說他要碰莊家的捨牌，南家則堅持已經摸牌捨牌，西家喪失碰牌權。爭議實在是雞同鴨講，各說各

話，搞到差點撞牆。

　　不論在哪個雀場，甚至是家庭麻將打牌，開局的第一張牌一定要讓大家知曉。如果讀者們身為南家，這更是讀者們的責任，而且有讓自己有思考的空間，才不會在未摸牌時以為輪到自己捨牌，貿然捨出手上的牌張。

胡牌後報出台數的由來
是基本禮數

只講結論，不講過程，永遠讓人懷疑這個結論的根據是否有誤。很多時候我們會發現，許多雀手在胡牌時的報台，僅僅是「某台、幾台」而已，這是非常失禮的。不論身為什麼等級的雀士，永遠都要把台數的由來報清楚。「什麼花幾台」、「什麼風幾台」、「牌面什麼役種幾台」、「連幾拉幾」等等，甚至是沒台，也需要講清楚。而不是等待放槍者問幾台後，才回答「最便宜的」、「基本消費」之類的。把台數的根據講清楚，是身為一名雀士的基本禮節。

8 同桌夫妻檔、情侶檔等的抓位方式

　　並不是每一個人都有與筆者一樣，「親朋好友不對局」的原則，更多的時候，我們所遇到的都是同事、同學、朋友、家人等等一起對局。

　　如果是非不得已必須與夫妻檔、情侶檔，甚至是到了朋友家與他們家人一起打牌的情況，為了牌局進行的公平性，雀桌上的最底線，應該是只能有二個人是有深刻關係的人上桌，要不然恐怕有「打情張」的情況產生。

　　打情張是最難贏的牌局。在過去，筆者曾經遇過幾次打情張的牌局，要取勝著實困難，有姊妹、有兄弟、有姐弟、有夫妻等等。上下家打情張最明顯，下家的過上家水，上家的不盯張，要不然就是亂碰亂槓，讓下家的可以多摸一次牌等等。

　　筆者甚至遇過一對姊妹，妹妹坐在姊姊上家，妹妹牌不好，便將手牌覆蓋桌面並且打散，摸牌後便隨機從手牌抽出打出，筆者婉言相勸，這樣會影響牌局，但妹妹竟然大言不慚地說：「牌不好，亂一下，而且下家是我姊姊沒關係！」筆者實在是無言。

　　為什麼最多只能有二個人深刻關係的在場？讀者試想，如果今天讀者們是到了同學、朋友家，結果是要與他爸、他媽、他姐三家對局，筆者只問你一句話：今天的你打算留多少錢下來？這就是為什麼最多以二人為限的原因。

而要防止打情張最好的方法，便是讓這二家彼此坐對家。方法上，首將開始前的抓風規則先講妥，必須抓到這二位是位於對家為止，如果沒有位於對家，我們持續搬風。而進入第二將時，我們也不需要這麼麻煩了，打骰後僅需要一家抓出定位點，另外三家依此定位點，自行依照與上將的上下家關係相反即可。

不要迷信三娘教子

許多人迷信三娘教子，深深以為與三個女生打牌，將會有非常吃虧的局面，甚至是有女性雀手以此為發想，也不跟三個男生打牌。筆者從來沒有相信過這種傳說，甚至筆者常常「一子教三娘」。深信自己的雀技，是我們最重要的心態，不要過分相信玄虛傳說之事。三娘教子的典故，指的是「三夫人」，竟在雀圈中被喧染成「三名女性」，只能說「無知的力量，最強大」。

9 合夥注意事項

在某些時候，我們都會以「合夥」的方式下場打牌。也許是因為籌碼（現金）不足，也許是因為人數過多，而又不想失去參與勝負的時機，這時候就會以合夥的方式參與牌局。

合夥，通常是指二人一起負擔籌碼輸贏（少數三家以上），皆以籌碼輸贏對半為原則，也許是合夥人下場對局，也可能是自己下場執行對局，合夥的關係就此確立。

通常合夥當中，都會先拿出一定的籌碼，而輸贏就在這份籌碼中。對局完後，再依照所持股份分配。當合夥關係確立時，有一些值得注意的事項，供讀者們參考。

當合夥人對局時的注意事項

1. 合夥人打牌時，若有機會從旁觀戰，即使是眼見合夥人打錯牌也不能當場怪罪，更不能在當局結束後指點前局失誤之處，當個事後諸葛，以免影響合夥人心情。

2. 即使是臨時有事須先離開，不得已要立即結束合夥關係，也應當在當雀結束再表示上情，切莫在牌局進行當中抽取銀根。雖拆夥後朋友的輸贏已不干自己的事，但牌局當中抽取銀根將會導致牌局的運勢流向改變。

3. 對局當中充分相信合夥人,即使不在旁觀戰,心中也需安然若定,這就是「信任」。不需要三不五時便來關心輸贏狀況,如此動作將給合夥人造成很大的心理壓力。

4. 當牌局對於己方不順暢時,如非合夥人當場提出換手,要不然不能在牌局進行當中,要求交換下場對局。必須等候一將結束,或者休息當中提出,以免合夥人在他人面前覺得顏面無光。

當自身對局時的注意事項

1. 切莫因為輸贏對半,而有忽略風險的心態產生,更需有責任感在身,認真對待每一局。

2. 既是合夥,就應當對於合夥人的「全權委託」感到安心,放心的對局。失誤在所難免,但卻不應當對於短暫失誤感到歉疚,以至影響後續牌局。讀者們要記住,此時的牌局才是最重要的,對於失誤可心中歉疚,但在牌局結束後再表示,也不遲!

3. 不計較一時的輸贏,而導致分心,不應當以一局輸贏當作全體輸贏。筆者就曾見過有一組合夥人,每把牌結束後,便拉開抽屜點數籌碼,輸了唉聲嘆氣,贏了欣然自喜。每局點籌碼不僅自己累,別人等你數完後才能開始牌局,更累!

4. 如果真的手風不佳,為免拖累合夥人,在規則允許之下(許多雀場是不允許換人的,甚至有敵家對於換人下場有禁忌),應當「適度」地提出交換對局。牌局總是有遇見逆流之時,當無力回天時,不需覺得沒面子,能大方承認才是雀士風範。什麼時候可換人代打,依場規、同桌雀友意思即可。

5. 當對局結束時，若籌碼是贏的，切莫邀功而要求更多籌碼分配，分配應當依照「所持股份」分配。別因為是自己贏了，而有所錯覺自己佔大部分功勞。筆者曾與一友人合夥參與三千底五百台的雀局，當時一人拿出五萬元。友人下場對局，上天眷顧讓我們贏牌，結果該友人打破先前協議，厚臉皮要求可分得更多籌碼，理由僅僅說：「因為我打得好！」筆者同意了，但時至今天，每每想起這件事，仍對於此人行為感到不齒！道不同不相為謀，與誰合夥都一樣。哪怕是強盜，也強調公平分贓。

只要有機會，其實筆者喜歡合夥，而且每次合夥都是要求朋友下場對局，自己並不參與。並非是因為阮囊羞澀或者怯戰，而是因為在合夥的過程當中，筆者藉由這舉動灌輸一種信任的信念在朋友身上，這麼做對於友情是有幫助的。筆者每每合夥，贏了很好，輸了一樣坦然，對於輸贏，一笑置之。即使不計輸贏，筆者也都贏得了友情。

「勝一人難，勝二人易」
必要時，
我們驅虎吞狼

雀桌語錄

「東」的賺頭

　　筆者先強調，「十賭九輸」。當讀者讀完此篇後，便了解此句話真正的深層含意。

　　凡是開設麻將賭場的，必定會收取場地費，一般稱為「東」，屬於一種「地下經濟活動」。先說明高數額地下經濟活動，例如 1000 ／ 300、2000 ／ 500，甚至是 3000 ／ 1000。以上這種高額底台比，其對於雀士身分有著不同的要求，接待的場主也都是小有來頭。很可能過去曾是某上市或者是上櫃公司的理級以上職位退休，而周遭也都有「打得起這麼大以及相同興趣」的人，也許是過去的生意夥伴，或者是同事、朋友，彼此互相牽引而涉足。不論彼此熟識，或者是間接認識，基本上此種場所，沒有一定人脈關係的話還進不來。

　　另一種一般數額地下經濟活動，由 200 ／ 50、300 ／ 100、500 ／ 100，到 600 ／ 100 等等，比較常見在一般家庭麻將、報紙場、代幣場，以及近年流行的麻將協會，還有親朋好友間的對局。除了親朋好友間的對局可能不用收取場地費外，筆者還沒見過家庭麻將、報紙場、代幣場不收取場地費的，就連麻將協會也是要收取開桌費用（近似撞球以分計費的收費方式）。

　　一般數額的雀場，場地費皆以「將」為計算單位，每將收取由四百到一千塊不等，設置標準由提供的周邊服務、場地環境、餐點好壞等等，作為收取的依據。

　　例如擺設麻將桌的地點是否是獨立空間，並非在客廳有電視、旁人干擾，空調設備的好壞，是否有有提供免費的香菸、檳榔，是否有專屬冰箱，裡頭擺滿了各式飲料，供自行取用，甚至是每餐皆提供便當等等，這些都是收取費用的依據。

　　如若收太高，而雀士們覺得服務不到位，感受不佳也就不會有下次再光顧；如若收取太低，扣除成本沒賺甚至是虧錢，那還不如不開的好。

　　因底台比一一列舉過於繁瑣，我們就以常見的 300 ／ 100 為說明。若無人插底或飄看來，基本上 300 ／ 100 有兩種收取模式：

1. 每將收取五百元。前五把自摸者，各給予一百，如若該將自摸數未達五把，例如只自摸三把，則由北風北往前推最後二把胡牌者，各給予一百。

2. 每將收取六百元。由前三把自摸者，各給予二百元。如上述所說，如該將自摸未達三把，例如該將只自摸一把，則由北風北往前推二把胡牌者，各給予二百元，這就是所謂的「東」錢。

　　每將收取六百元。當我們自摸了一把一底二台，各家收取了五百元，共一千五百元之時，要提出二百元繳納東錢時。也許讀者們「沒什麼感覺」，因為手上還有一千三，但若一天打五將，東錢共要付三千元。如各家輸贏持平，每人也得輸七百五十元，更何況這還算是理想情況，實際輸贏並不是均衡的。

　　既是開設雀場，就不愁沒有雀士上門，某人走後將有另一人替補，此為「循環雀場」。以現在流行的電動桌，一將平均最多以一小時半計算（甚至更短），雀場一天開桌十二小時，一天有八將收入，也就有四千八百元東錢，十天就是四萬八，三十天就是十四萬四的收入，「比我上班還好賺好幾倍」，讀者們心裡一定這樣想吧！而且上數還只是以「開一桌」計算。

這十四萬四怎麼賺來的？就是從每個雀士的口袋中「平均挖出來的」，也就是說，不論雀士們牌技再爛或者是再屬害，都與場主無關，開設雀場場主扣除管銷「絕對會贏」！

開立雀場，就是種無聲的操控，操控什麼？操控著麻將這種零和遊戲之下，「所有企圖想贏的欲望」！然後再偷走我們所擁有的財富。

讀者們可以了解筆者想讓讀者們理解的事情了嗎？大家都聽過十賭九輸，但總會疑問，如果每個人都十賭九輸，那該誰贏？筆者雖不算早慧，但總算在自我磨練之下，理解到——「當我們對局次數越多，理想的情況下偶然性其實會趨近於零，這時候如果我們沒有辦法持續贏的話，那也算是輸了」！

確實執行把把結清
而非「下莊給」

雀桌
語錄

偶有掏籌碼付款之時，如是莊家正逢連莊，對於莊家「下莊再給」是許多雀手的常見作為。心理主要的想法便是不願意付款，也希望拉他個一把莊，但也正是因為這樣的心態，過於想贏，導致自己的行牌規則上發生了變化，打牌也容易受到影響。「把把結清」是身為一名雀士最起碼的態度，也能夠確保我們下一把牌能正常發揮，而不會受到「非得要拉莊」的影響。

11 雀場場主的難為之處

在前一篇「東的賺頭」當中有分析場主的賺頭，最主要用意在告誡讀者們十賭九輸的觀念，而非勸導讀者們該轉行，甚至是放棄目前所擁有的工作，來從事開立雀場。

事實上，並非所有的雀場場主都像筆者所說的那麼好賺，某種程度上的風險也是有的。茲舉例筆者所見識過的幾點供讀者們參考。

對於籌碼微薄的雀手需周轉

雖雀手們皆有一定程度的認知，必定會攜帶足數籌碼應戰，當籌碼不足數時，會自覺自動地起身讓座。但仍有少部分雀手（無法稱雀士）心有不甘，或者是其它原因使其「自我感覺良好」，與場主周轉籌碼企圖上訴。

這時候有些場主恐怕會為難。也許是過去曾出借籌碼短期內收不回來，也許是與這名雀手不熟等等。有些場主會不二話地借出，也許該雀手是常客，不擔心收不回來。而有些場主斷然拒絕出借後，遭到冷言冷語，借與不借這些都是難為之處。曾經與某場場主泡茶聊天時，他說外債（借給賭客的周轉金）大概還有七十幾萬尚未收回，而他僅僅只是三桌之場。

 ## 須對賭客之間的糾紛有排解能力

常見的爭議包括胡牌動作流不流暢、是否在牌局當中有報牌嫌疑，甚至是對於已打過的牌張有爭議等等，除了主觀認定比較難外，無外乎尚有記憶問題所產生的各說各話，這些都夠場主傷腦筋的。

因場主不可能像是球場裁判般站在桌邊服務，也沒有提供雀桌即時錄影可以回放確認，以至於當有爭議發生時，僅能以「二造說詞」，或頂多再參考斟酌另外二家的「證詞」加以判斷。

從筆者的經驗看來，不論是什麼問題，只要不是非常嚴重或者是明顯的問題，另二家基本上都會傾向不得罪任何一方的態度，皆會表示「沒看到」、「沒注意」等等輕輕帶過，如此一來便加深場主定奪的重要性，說這個對，得罪另一人，說另一個對，得罪這個人。

 ## 當牌咖不足時，須有「墊咖」

場主最好不要下場打牌，也許讀者們會心想，「下場打牌既可抽東，又可贏錢，何樂不為」。基本上如非必要，場主單純的抽東就好，方能確保固定收益。下場打牌變數極高，勝負尚在未定之天。

但仍有不得已必須下場打牌的情況產生，那就是在每天一開始的時間，總常常三缺一。三缺一時也許正在等待第四人，但場主礙於其它三人也許有人有時間上的限制，或者是第四人致電場主先行墊咖（輸贏仍屬場主），以至於場主不得已而下場雀戰。且時常就只打個東風圈，或者是頂多東南二風這種短期賽。

以場主立場來說，短期賽贏就贏了，但若不幸輸了，甚至是會將好幾

雀的抽頭錢給輸了，當日可能就做白工。

 警察隨時上門關心

縱使是身處獨棟透天，只要賭客一多，難免有被輸了心有不甘之人檢舉，導致警察上門關切的情況。更何況是身處大樓、公寓的場子，尚有周邊鄰居的關係需要維持。

開場的場主為難之處不勝枚舉，諸如提供餐點不好吃、沒有想要喝的飲料，什麼問題都會有被「客訴」的可能，畢竟不是所有人都是贏家，在輸家的眼中，什麼都是禁忌，什麼都是不順眼的！

雀圈不缺乏急躁的雀士
雄心的一半是耐心
很多時候我們必須耐心地
等待機運的降臨

雀桌語錄

三圈不胡可向主持場主索取送喜紅包

12

通常這種情況是比較少見的，一雀開始後，整整連續三圈不胡，也就是東、南、西風圈皆被封住胡口，即使以不送胡給他人為目標打牌而打得非常小心，也會被敵家自摸。那北風圈開始時，就可以向場主表示：「已經進入北風了，而且三圈不胡。」這時候場主便會「包個小紅包」送喜，讓三圈不胡者討個喜氣。

在筆者看來，再怎麼雀技欠佳、運氣不好的人通常並不會連續三圈不胡，基本上都會有個一、二次無台胡。連續三圈不胡者，皆是運氣背到了極點。雖然如此，並非不會發生。筆者就曾親眼見過幾次這種「運氣極度欠佳」的雀手，這時候皆會向場主索取「送喜紅包」，場主便會依照當時的情況，給予一百到一千塊不等的籌碼當作送喜紅包，「沖霉」。雀手領取送喜紅包後，若自身情況好轉到某一個程度，甚至是後續反敗為勝的話，便會將原先的送喜紅包送還給場主，作為「禮尚往來」；而若情況依舊停滯不通，場主的送喜紅包就不用歸還。

只要是「東、南、西三圈不胡」者，皆可索取送喜紅包沖霉，但是否有條件限制呢？基本上是沒有的，因為對於場主而言，這是屬於「當雀主義」，也就是依照該雀實際情況來給予，只要是符合東、南、西三圈不胡，便給予送喜紅包沖霉。因為沒有人會故意為了送喜紅包而這麼做，畢竟小

紅包並無法彌補三圈不胡的損失。

　　送喜紅包的籌碼金額是怎麼制定的，完全依照場主的判斷。誠如上述所說，是屬於「當雀主義」，只要條件符合，皆可以向場主索取。但上一雀甚至是當天該名雀士的戰績、籌碼勝負如何等等，場主皆會納入考量。

　　如果該名雀士在這之前是大贏特贏，一家贏三家，雖遇見三圈不胡如此情況，仍依舊無法平衡各家勝負，依照當雀主義仍會給予送喜紅包，但籌碼金額上僅會給予意思上的最低單位；若該名雀士本日戰況不佳，三圈不胡無疑是雪上加霜，自然會將送喜紅包的金額「略為提高」。

　　當有了送喜紅包之後的牌情是否會有所改變，筆者曾見過沖霄後的雀士，非常巧妙的後發先至，逆轉了自身停滯不前的狀態；也曾見過在北風時領取送喜紅包後的雀士，一直到就連人稱「倒楣人胡尾巴」的北風北都不胡，也就是整整一雀四風不胡，就連往後的幾雀也都無法改善在谷底徘徊的局面。

　　筆者見過連續最多圈不胡的紀錄，是五圈。第一將當中，不論是打什麼牌都放槍，便是遭到敵家自摸而遭逢籌碼損失，直到了搬風後的第二將南風頭才胡出。這個紀錄不是別人所創，正是筆者。

「強大」的另一種展現

「強大」的面向有很多，不僅只是以實力碾壓一切對手獲取勝利，其中還包括了對於朋友，內心柔軟的一面。

筆者近二十年來的雀戰，並不主動找自己認識的親朋友好對局。找自己人打牌，總是覺得「贏了不忍心，輸了不願意」，但「敦民誼」情形又難免少不了，每每有認識的人約打，在時間可以配合的情況下，底台不拘，必定赴約。雖說筆者與自己人打牌並非百戰百勝，但長期在家庭私場、代幣場、報紙場以及麻將協會上與眾雀士們較量，習慣上皆是以「獅子搏兔」的精神對待，也是尊重同桌雀友的一種展現。與自己人打牌，除了贏家事後請客吃飯外，如果是當局輸贏面差距過大時，筆者還會採用「詐胡」來還錢。

「詐胡」在台灣麻將規矩上，是必須依照自身所胡台數包三家（有些雀場是僅包一底）。也就是當自己的牌非胡之時而喊胡推倒亮牌，經過檢視後發現並未胡牌，這時候就要賠錢給三家。筆者的詐胡非常細膩，而且不著痕跡，以免被同桌雀友們發現「是故意的」。一開始一樣必須有吃有碰，但這時候可以漏看一張牌，例如手中有六七九筒，或者是二二三萬，把這三張擺在最左邊或者是最右邊不顯眼的地方，這就是詐胡的關鍵點。屆時「被抓包」時就可以表示是「因為累了」沒看到，那只好不得已賠三家，這時候詐胡便完成。相信其它三家必定訕笑，但誰能知道這些都是筆者為了不讓輸贏擴大所設計的戲碼。直接還錢傷人，還不如技術性還錢，

既不傷感情，又多了一點笑料。但隨著本書的出版，相信抓包我詐胡過的朋友們，應該也都知道內情了吧！每當他人胡牌時，千萬別認為不是自己放槍付帳，或者是抱持著其它人會檢視胡牌者手牌的心態就沒有自己的事情。請讀者們將以下故事引以為鑑。

這是發生在陽明山一位友人家中。四個人皆是認識許久的好兄弟了，天時地利人和皆配合妥當之下，戰果上筆者以一吃三，贏了二萬多。牌局已近尾聲，心中歉疚不已，這時候筆者採用了詐胡戰術。但非常意外，詐胡成功！喔不，應該說是失敗才對！三個兄弟竟然沒有人發現筆者是詐胡，而「放槍者」付錢給筆者，筆者一愣，胡的牌也不覆洗，希望他們三人能再看清楚，最後竟還被念「發什麼呆，快洗牌」！而詐胡之牌也就推散海中。這次的詐胡對筆者是徹徹底底的失敗，「無心插柳柳成枝，無心胡牌卻胡牌」。原因竟然是沒有人檢視筆者喊胡之牌，當然這也代表著兄弟們對於筆者的信任。雖這是不能說出的秘密，但這點就當作是笑料，也期待眾讀者們引以為戒。爾後若遇見胡牌，千萬別當作沒自己的事，習慣上一定要檢視胡牌者手牌，以及胡牌者所報台數也需要詳加核實，培養檢視習慣，方能使有心人偷渡不得。

雀桌上的「強大」不僅僅是獲勝一條路，在友情、家人面前，強大永遠都是屈居第二的選項。

14 插一底是否妥當

　　在雀圈中總有喜歡「插一底」或者是「飄一底」的雀士存在。飄基本上已經很少見了，插比較常見，基本上皆是以「插一底」為主。

　　先解釋什麼是「飄」，簡單來說就是本家一時自我感覺良好，或者是為了轉運而產生的「臨時加碼」，當然也有場外人士依風向選擇飄哪家，都是以一底、一局為限。飄產生時，如本局本家無勝負，該飄無法收回，繼續轉移至下一局，須等到本家有勝負時，再決定是否收回或繼續飄。

　　而插一底就是在原議定的底的基礎上，再加一底。例如我們今天是選擇對局 500 ／ 100，依現今通俗規則，選擇插的部分將是一底，也就是在原來 500 底的基礎上，再外加 500。這時候其它敵家與讀者們的勝負，將來到的 1000 ／ 100，而且插的部分是不可以退出的，必須一直持續到牌局結束。

　　我們應該這麼插嗎？筆者是不建議的，因為這時候讀者的底就變大了，容易變成上家嚴格防守的局面。只要讀者們一胡牌，便是二底起跳，傷害頗大，相反亦然。

　　那我們如果不插底，這時候敵家表示想要插底，我們又該如何？插底部分基本上存在著「不收」的規則。如果讀者們因為敵家插底而產生了壓力，且並不想要輸贏這麼大，深怕自己的雀技發揮會受到此插底影響，可以表明「不收」，讓他與另外二家見面這插底即可。這意味著讀者與該家勝負，仍是以 500 ／ 100 為主。

15　暗手行家

　　許多讀者都知道，只要是打麻將，就有可能會遇到作弊的情形。單人作弊方面，例如常聽到的左手技、切牌法、換牌術等等，但是真正遇到這些人的機會實在是少之又少，頂多是在「聽說」的階段而已。作弊的人真的少之又少嗎？換個角度想，如果這麼容易的被一般人給識破看穿的話，那也未免太低路了。單人作弊的圈子，是我們尋常人無法接近的，在雀圈中我們稱呼為「暗手行家」。

　　一般來說，如果遇見二人以上互相搭配坑殺他家的作弊方法，稱不上是暗手行家，因為他們所依靠的是彼此給予的情報。若少了彼此之間的默契以及特定方式，根本就是孤掌難鳴。所謂的暗手行家，必定是自我獨立的個體戶，他們不需要同伴，從不依靠別人，完全依靠自己的雙手來實行牌組的組合，對於那些打暗號、相互偷牌的行為嗤之以鼻。而暗手行家的牌技多半不錯，也正是因為牌如此，加上本身的「暗手」輔助，經常性的在牌局逆轉，確保穩贏不輸的地位。

　　筆者不諱言，有幸認識幾位暗手行家，且在正規雀技上，成為莫逆之交。其中一個暗手行家，擁有高學歷，在服務公司中位居高階主管，已屆退休之齡，因為「興趣」，仍遊走各雀莊，並且與筆者分享了他「為何走上暗手之路」的故事。

　　我們稱他為 A 君吧。A 君父母因經濟情況，當左右鄰居以及親戚在那時候至少都生三個小孩以上，A 君家中並無兄弟姊妹。起因於 A 君父

親喜歡打麻將，除了必要生活費外，都賭光了。A君依稀記得國小二年級時，家中有人來討父親因麻將賭輸的「幾萬塊」，從此不見父親蹤影。母親對父親痛恨至極，從小便告誡「賭皆不可碰，尤其是麻將」的教誨。對於小孩子來說，大人窮途末路的經驗，也未免太深刻了。

直到某一年上大學的時候，大學同學一起在宿舍開桌，找A君一起去打牌，但因為母親的告誡，屢屢以不會打麻將推辭。後來拗不過同學，只好同意在旁觀戰聊天，但這卻是A君接觸麻將的開始。某次牌局，同學因為手牌同屬種太多，看不太出來該打哪張才能聽牌，他幫同學挑出了一張可以聽最多門的捨牌。此時被同學酸溜溜地說：「A君會打麻將了呢！」對於替同學挑出了最多門捨牌的A君，一種成就感油然而生。

爾後每每課餘時間，A君便與同學借用麻將牌，開始研究牌張的組合以及牌張組合效率性。在麻將知識未開的年代，實屬難得，且也開始參與同學的雀戰，屢屢告捷。「我不覺得當時這樣算會打，但只想打一種不會輸的麻將！」A君這樣說。直到了八〇年代，成為社會人士後，對自己的前程開始奠基之時，仍然不忘麻將的美好。然而從一次的失敗之後，改變了A君，那是一次徹徹底底的失敗。

當時的A君，任職於營造業。當時正是經濟正在起飛，營造業當紅的年代，然而卻也免不了需要交際應酬。「交際麻將」，也就由此產生。對於證照審核、證照核發，以及客戶端的關鍵人士，皆需要有某種程度的疏通。簡單來說，對於生意上有著決定性的人士，吃飯喝酒方面少不了，若有麻將牌局，就只能輸，不能贏！

輸給客戶或者是審核單位關鍵人士時，還必須輸得夠。若是輸得不夠，生意必定做不成，這就是「交際麻將」。當時A君雖然不情願輸，但公司有所指示，且輸的也不是自己口袋的錢，也就只能奉命行事。就在

某次對局後，證照依然核發不下來，Ａ君的老闆了解之後，原來起因就是在於Ａ君上次的對局「輸得不夠」，老闆決定測試一下Ａ君的麻將能力。就在測試之後，老闆只說Ａ君「輸錢能力不夠」。「什麼！輸錢能力不夠？」Ａ君這樣吼道。「對，沒錯！」老闆這樣回答。就在這時候，老闆告訴Ａ君，交際麻將不是不胡就可以了，必須讓對方胡，而且還必須胡大牌。Ａ君不解。「不僅僅只是輸錢，重點還必須要讓關鍵人士心中有優越感，優越感是我們給他的。」老闆這樣說。原來，輸的不夠的意思，是沒有給足優越感。從此，老闆便將Ａ君帶在身邊，並且教導「暗手」技巧。

自此之後，Ａ君的暗手越臻成熟。雀技上判斷客戶聽牌時，皆能夠使出暗手給予必要牌張自摸，甚至是在開局之時，便已將牌張疊給了客戶，這便是交際麻將，暗手強大能力的展現。

如今，Ａ君業已離開最初任職的公司，身為啟蒙老師的老闆也已作古，但Ａ君對於麻將的愛好至今不墜。暗手的技能厚積薄發，視情況展現。Ａ君終於打出了他的麻將宣言──「不會輸的麻將」。

許多剛入雀圈的雀手問筆者：「赴約雀戰應該攜帶多少籌碼（現金）？」這個問題並沒有標準答案，完全依據環境而異，但數額上絕對要讓自己「感到自在」。

筆者曾經打過「單純籌碼」的雀場，場內、雀桌毫無現金流動，入局者皆須有網路銀行設定，並出示餘額畫面給予場主確認有符合資格入場的「一定餘額」，場主便發固定籌碼給予對局者。此雀場是「無限循環對局」，也就是不會因有人中途離場而中斷，二十四小時皆保持 2 ～ 4 桌的開桌率，在離場時皆與場主結算，輸贏採用網路銀行匯款。這樣的雀場畢竟不多，時下是以現金為主流。

為了取得更好的雀戰體驗，以筆者目前環境而言，是以 500 ／ 100、600 ／ 100 為對局，上千底的局足夠吸引「暗手行家」參與，目前並不太適合筆者。雖然現在縱使沒有網銀，外出提款也很方便，但筆者仍不會帶過少籌碼（現金）在身上，深怕對局底氣不足；同時也不會帶太多籌碼（現金），更怕身上有了足額籌碼而鬆懈。基本上皆是會準備（底＋台）×30 倍＝攜帶籌碼（現金）。500 ／ 100 的局，筆者會準備個 18000 元；600 ／ 100 將會準備個 21000 元為身上所攜籌碼（現金）。準備這些籌碼並不是為了輸給敵家，而是為了讓自己的心裡有個底氣。

筆者就曾看過某名雀友，應戰之時身上僅帶三千元，而當下我們又是打 500 ／ 100 的。不過第一雀南風，便下樓領錢，領完錢後，不及北風北，

又「再一次下樓領錢」。原來他第一次去領錢時，只領三千元。這次再去領錢，以為他不會再有此種情形發生，結果四雀打下來，該名雀友總共下樓七次，而且每次「只領三千元」。每次下樓前，總是見該名雀友臉紅脖子粗，並非是因為怒氣，而是因為輸急了，這便是典型的「籌碼少，心不穩」、「越輸越急，越急越輸」。在行牌上，膽小異常，生熟不分，宛如初學者，該名雀友後來輸了逾二萬。我們可以試想，不論牌技如何，如果該名雀友身上一次就帶足額的籌碼應戰，相信在籌碼足心態穩的情況下，必當有所雀技發揮，而不是在每局牌中便關心自己抽屜的籌碼還剩多少這種小事。即便輸了牌局，相信因為自己已經排除了一個「可能敗場的因素之一」，而將損害降到最低。

筆者深信，身上的籌碼（現金）一定要足夠因應準備應付的牌局，底氣才足，才可以毫無顧慮地應對每一副牌。而不會「打這張牌怕放槍」、「打這張牌怕下家吃」，毫無膽識地貪生怕死、想東想西的捨牌打法，這使高明的敵家感受到的不是謹慎，而是膽怯的牌張，這樣永遠贏不了牌。甚至是抱持著「沒錢拼有錢」、「沒錢了來去打牌賺點零用錢」等等不成熟的想法，筆者相信擁有這樣想法的人，縱使是僥倖贏個一、二場，長期看來終究是一敗塗地。

目前坊間大宗流行的底台比基本上為 100／20、200／50、300／50、300／100、500／100、600／100 等等，建議攜帶籌碼（現金）如下：

底／台	100／20	200／50	300／50	300／100	500／100	600／100
籌碼（現金）	3,600	7,500	10,500	12,000	18,000	21,000

上述建議籌碼數目並非鐵律，而是筆者長年依據牌局移行時可能會發生的最糟狀況，所計算出來的數字。如果讀者們的環境，或者擁有自我感知可靠的金額足以讓自己有更沉著之心、擁有抗壓性，請依據自己的感知行事。

如上述可供讀者參考，底台較為小眾的 100 ／ 30、200 ／ 20、500 ／ 200、600 ／ 200 等等，讀者們可自行計算。

筆者的對局底線是（底＋台）×25 倍，如此才能讓自己心安。

鋤弱扶強，這就是雀桌生態　雀桌語錄

當絕對的弱者成為三家的餌食時，從來不會受到同情，只會被更無情的打擊。我們要做的便是從這被運氣之神拋棄的人手中，取得更多籌碼。在當局，我們須確實避開位於運氣頂點雀士的光芒。這樣並不卑鄙，因為當有一天我們淪於末位，無法翻身之時，我們也將被無情的對待。只要弱家沒有間接造成我們的傷害，不須「抑紅揚黑」，該做的是鋤弱，讓我們的局面更加有利。

相信許多朋友常常在打完牌時，都會把自己的輸贏與其它底台做比較，例如「今天手氣那麼好，應該再打大一點，這樣應該可以贏多少多少」、「今天敵家那麼強，還好沒有打多大，要不然會輸多少多少……」等等。

筆者首先要說的是，虛擬底台比的輸贏，肯定是無法與當天所進行的底台比等量齊觀。也就是說，虛擬與當天勝負是無法齊頭衡量的。不同的底台，所遇到的對手，以及自己的技法、運氣等等，皆會有不同的展現，所以這樣比擬其實是有點類比不當！

排除上述，理性上的比較，確實是可以按照計算輸贏金額膨脹或縮小做一個大概的參考。不論輸贏，公式部分：

勝場（或敗場）金額 ×（虛擬底台和 ÷ 本底台和）

虛擬底台一律是被除數，原本底台為除數。

例如說，讀者們今天打 300 ／ 100，我們贏了 8000 元想要推算打 500 ／ 100，應該贏多少：

1. 公式為 8,000×（600÷400）=12,000 元，理性看來，如果今天是打 500 ／ 100，可以參考贏到 12,000 元這個金額。

2. 如果是想算打 200 ／ 50 時將會少贏多少，計算公式為 8,000×（250÷400）=5,000 元。

萬一今天不幸 300 ／ 100 輸了 8000 元，我們要算 500 ／ 100 這個更大底台虛擬底台比分時，公式仍然沿用：

1. 公式為 -8,000×（600÷400）=-12,000 元。理性看來，如果今天是打 500 ／ 100，輸的部分將會來到 12,000 元，這個數字是可以參考的。

2. 如果是想算打 200 ／ 50 時將會少輸多少，計算公式為 -8,000×（250÷400）=-5,000 元。

以上僅僅只是約略地概算，當作讀者們一個輸贏以後的參考。這樣的概算用意，不僅僅是在於輸贏後的算式，亦可以了解到讀者們目前習慣的底台，以及將來如果要升級更大的底台或降低底台時，輸贏差距將會有多大，以及我們該做些什麼樣的充分準備。

屢敗屢戰

18

　　曾經有著那麼一個雀手，其奮戰不懈的態度，讓筆者想起過去與眾多雀士交流，把握著每一分、每一刻打麻將的自己。筆者著實欣賞著這位雀手。

　　這位雀手來自新竹市，正準備著博士班的考試。依他說法，透過博士班資格考試「猶如探囊取物」，故自己能調配的時間非常寬鬆，所以能夠進行自己覺得有興趣的事情。這個事情，對他而言就是麻將了。

　　這位雀手來自一個經濟算是寬裕背景的家庭，籌碼面上毫不退縮。但很不巧的，迎接這位準博士生的，卻是十五連敗。而這樣的戰績，並不妨礙他的信心，他持續不間斷地對這雀場中所有的雀士發起挑戰。博士生牌技不驚人，氣勢卻是沒有退縮過。

　　有位雀士私下與筆者說，這個傢伙有不服輸勇氣，卻是「屢戰屢敗」呢！筆者對這位雀士說：「關於你說的，我只能同意你一半，這位博士生確實有著不服輸的勇氣。但是他並不是履戰屢敗，而是『屢敗屢戰』呢！」

　　這位準博士生在那時候僅僅是一名雀手，卻擁有著雀士的資質，相信在有朝一日，成為一等雀士是必然的！

　　身處雀圈的我們，永遠不能夠失去踏進雀場的勇氣！雀場當中所教導我們的，也許正是許多人缺乏的人生觀！

19 傲慢的麻將

　　水可載舟，亦可覆舟。傲慢也許是自信的表徵，但另一方面卻又帶來傷害。

　　什麼是傲慢？每個人的感受標準不一，但其實當感受到臭屁、誇張的自信時，便可以稱得上是傲慢了。但當某些人自信心不足，需要用一些動作、言詞來貶低或矮化他人的時候，表現出來的也是傲慢，用來支撐著自己殘破的信心。

　　我們偶爾會見到，某些人對於他人的貶低，例如總是說他人打麻將打得如何如何，甚至是當著他人的面，說出「麻將上他是打不過我的」這種話，試想，一個真正的高手，會如此高抬自己，貶低他人嗎？

　　朋友之間的玩笑，也應該要盡力去避免挖苦、嘲弄對方。挖苦、嘲弄，只會讓麻將打得更具有傲慢的感覺，因而反映在具體言語上。麻將就是這麼一回事，即使自我控制上會告知自己「這些只是開玩笑」，但是隱藏的傲慢已經在玩笑當中顯現了，這麼做並沒有任何好處。

　　過去曾在某雀場遇見一名雀士，與他打麻將時，不論是在對局前，或者是對局當中，總是極盡嘲弄之能事。諸如：錢帶夠了沒啊！夠不夠輸？或者是當有人思考著出牌時，總是說「放槍還挑牌喔」、「我已經準備好要胡你了」；更有甚者，當有人雀戰結束後，有人輸牌時，總是對著對方說「我看你還是回家打打電動麻將、網路麻將就好」之類的嘲弄，搞得其

它雀友反感，連筆者都無法忍受。這也算是傲慢的一種。

　　另一種傲慢，就是喜歡宣傳自己的雀歷與技術。這種自我宣傳的用意，其一恫嚇敵家，使其感受恐怖之處；其二在自我信心的建立，企圖自我催眠。但這種人在筆者眼裡，都是紙老虎。在某種程度上，雖然只是玩笑話，但言者無心，聽者有意。玩笑有分寸就算了，最怕的就是無邊無際的玩笑，誤踩他人紅線而不自知。

　　即使我們現在身經百戰，但在雀技上仍待學習，筆者可以肯定地說，我們「最不需要傲慢」。

　　真正的雀技需要的是謙虛，不學習謙虛，只是自取滅亡而已。唯有謙虛，我們才能夠看清、看透更多的事情，以及學習到更多的雀技。有個雀技在筆者之上的雀士，在對局數百局後，彼此氣味相投，成為雀桌之友。雀桌上廝殺相爭，雀桌下在星巴克一同分享著雀技與雀歷，教學相長。

　　但雀桌上，此雀士仍有筆者學習不到的地方。只要對上他，筆者的勝率就會偏低，這點他也明白，不過從不在筆者面前自傲。但也正是因為如此，我們有著一段經典的對話──「我想向你學習麻將！」這位雀友這麼說，不帶一絲矯情，不見一絲做作。「為什麼要向我學？我可是打不贏你的！」筆者受寵作驚般答道。「不！因為你有我學不來的地方，而且，我們都是麻將桌上的學生！」雀友謙虛地這麼回答。

雀圈痞子

「痞子」這個詞在這個社會上是負面的，那什麼又是雀圈痞子？

在雀圈上有一些「隱含的規矩」以及「列舉的規矩」，列舉的規矩除了麻將胡牌方式、台數外，尚有一些可能會列出的實體性規矩，諸如：不可在莊家連莊時起身走動、上廁所、每把牌將籌碼結清、不可藉口拖欠、下莊給等等，這種顯而易見的規矩稱作「列舉的規矩」。

至於「隱含的規矩」呢？比較傾向禮貌上、著重對方感受上。譬如說我們從小都知道不能在教室上廁所，長大後知道不能在辦公室上廁所，但校規以及辦公室守則從來沒有這項規定，不過我們並不會這麼做，對吧！

真的要將所有的規矩列舉出來，還真的列舉不完呢！這就是隱含的規矩。

雀圈痞子就是將隱含的規矩、列舉的規矩都破壞殆盡。

譬如說：牌技不如人時，無法耍奸便耍賴地故意拖欠數把牌；洗牌時非常地大力，連麻將牌都飛到桌下，還是其它人幫忙撿起來；自摸動作不流暢，甚至是自摸牌撞到了手牌、牌尺等等仍硬凹，還會反問「這樣為什麼不算」；有時覺得被盯牌便罵人、大力摔牌、出聲罵牌，或者故意用一些小動作影響同局雀友；有人連莊尚未下莊時表示「不玩了」，故意起身走人；欲吃之牌被敵家碰走時認定敵家惡碰而罵人；正要摸牌時有人碰上家牌，理應馬上將牌放下，但他卻故意偷窺牌張，而且一雀當中發生數次，偷窺鑿痕及其明顯；總是嘮叨誰輸誰贏；付籌碼時用力摔在你面前等等。

　　坊間雀場，是有所謂「約定俗成」的規矩存在，如果不想遵守，就應該在自己家裡找幾個朋友打牌就好。無法遵守雀圈中約定俗成規矩的人，終究無法晉身雀士之流。

　　為了確保其它雀友的心情，已有禁止該類雀圈痞子入局的實際規定，但雀圈痞子總是在對局時才發現，這時場主便會婉言告知請他起身離開，待下一回該痞子「表示想來時」，場主便會藉口「人已經滿了」或者是「現在沒咖」等等，不讓該名痞子再來。

　　筆者的打牌習慣總是與不熟識人士對局。但筆者經驗上，此種人在眾人口中就是所謂的「牌品不好」，相信讀者們雀戰幾乎都是與熟識之人對局，所以周遭即使有人牌品不好，礙於「彼此都認識」，總會有個限度。但在外對局，牌品不好之人便無有顧忌，肆無忌憚，便稱之雀圈痞子。

考驗麻將捨牌記憶玩法

偶然一次在有麻將牌卻沒有麻將桌的情況下，受了玩大老二出牌一輪後即將桌上出牌覆蓋的啟發下，我們實行了一次另類的麻將玩法——準備二個不透明的箱子，並將箱子命名為 A 箱（牌墩箱）與 B 箱（海底箱），每個人發一個棉布手套（俗稱工人手套）。抓風位部分依搬風規則行之，搬風後將所有麻將牌投入 A 箱，接下來規則如下：

1. 打骰後開局，每人每次用「帶手套的那隻手（避免利用摸牌判讀）」從洗牌箱手抓二張牌，並依次抓完每家手中十六張牌。當北家抓完後，東家再由 A 箱抓一張開門牌。

2. 如有花牌，依序補完花後，再由北家從 A 箱抓取出十六張牌，當作實八墩，丟入 B 箱中（此時 B 箱當作海底箱）。

3. 依序每家由帶手套的手從 A 箱取牌，捨牌前報牌並且覆露（後續皆不受台灣麻將中報牌後不能胡的規則限制），由其它三家參考牌張並且決定是否吃碰。如有人吃碰，吃碰的該家捨牌一律投入 B 箱。如無人吃碰，該家的捨牌亦投入海底箱。直至牌局結束。

在箱中任一角落、方向取牌，這樣的玩法，完全排除了洗疊牌時牌張的偏差性、不均勻性，或者是吃牌順序而導致取捨的牌張有所不同，依靠的便是靈感、運氣。而且每一張捨入海底箱的牌不像傳統麻將桌一樣大家都可以看得見，僅能依靠著彼此的記憶去記住每家的捨牌順序。

這樣的玩法有沒有優點？有，A 箱角落可以任意抓牌。有沒有缺點？

有，打牌的時間拖很長。

時至今日，有了電動麻將桌，我們偶爾仍是會來個考驗記憶力的玩法。將洗牌孔打開，每家的捨牌僅保持一張在門前，後續捨牌時即把前一張堆入牌孔，差別在於牌墩是固定已由電動桌疊好，無法像使用箱子時那樣隨手抓牌，而且我們也不用再戴手套了。

骰子無心

當我們洗好牌疊好牌墩時，不同的點數產生，確實是會有不同的牌墩讓我們抓取。不論是電動桌、手疊桌，不論是我們執行打骰還是敵家打骰，所出現的點數，都不是我們可以控制的。不要去祈禱點數讓我們可以抓到一手好牌，三點到十八點間，沒有實際抓起牌墩，我們也不會知道手牌會形成什麼樣的牌組。我們能依賴的只有己身的雀技，這才是最可靠的期待。

北風北契機

　　我們若是位居北家,當北風北時,是非常容易連莊的,尤其是當天議定圈數最後一雀中最後一圈的北風北,連莊的機會可以由我們的努力和控制而提升不少。

　　這是因為鏖戰多雀之際,四家的勝負已是非常明顯而且大致底定,並不會因為一把牌的輸贏而有顯著的改變。贏家只想確保戰果,輸家期待下回再戰,只想著盡快結束,這是大家共同的想法。大家都是在這種心不在焉、歸心似箭、不假思索的心境下打牌,自然捨張容易放鬆,以至容易形成「北風北大連莊」的情況了。

　　但也正是因為如此,這正是我們的可趁之機。若我們正好位居北風北,切莫有上述的心態,相反地更應當更積極、謹慎地處理每一張牌,且不能有絲毫的放鬆。北風北抱持著這樣的心態雖然不能保證胡牌,但絕對是可以提高胡牌率的。

　　然而有一點要注意的是,切莫有太過於顯露戰鬥意圖的表現,相對的,我們形於外的表現,也必須要讓敵家感覺你想盡快結束這一把牌,這樣才不會讓敵家升高警戒,而遭到敵家盯張和圍剿。

　　但若是我們並非坐於北風呢?請相信筆者,北風北莊家的破壞率是非常強大的,一旦造成傷害,想要復原原先的戰果,也只能期待著下回再戰。這個時候若是我們贏了,讀者們總不會希望在這最後一把牌豬羊變色,戰果遭到侵蝕而縮水;若不幸是輸了,更不會希望雪上加霜吧!

所以雖然並非位居北風北，但我們同樣絲毫都不能放鬆，一定要謹慎
處理每一張牌。贏了心裡不可以想成「我贏那麼多吐一把沒關係」；輸了
不可以想成「我輸了那麼多沒差這一把」，這樣才是身為一名雀士成熟的
態度。

北風北之所以會大連莊，基本上都是肇因於牌桌上有「贏也一把，輸
也一把」這種想法的人太多，尤其若是我們坐在西家，這可是很關鍵的位
置，一定要謹慎處理好每一張牌，千萬不能放鬆北家。莊家會連莊，有很
大的程度，都是上家貢獻的，所以我們千萬不要胡亂鬆張，自取滅亡，。

就算是騙，也得勤學苦練

雀桌語錄

23 設計海底牌

　　流局前的那一張牌，稱作海底牌。如果這最後一張牌能夠幸運自摸，除了自摸台以外，還可以追加海底一台，俗稱「海底自摸」，可說是上天眷顧，幸運至極。

　　而在於接近流局時，大致上除了「死命迷信自摸」的玩家以外，大概都已經準備下車了。這時候除了死八墩外，大約還剩下六、七張可摸之牌，我們可以稍微計算一下這張「海底牌」會由誰摸。

　　計算的時候我們可以注意一下八張花牌是否都已經出來了，或者是已經出現了七張花牌（剩下的這一張花牌可以暫定在死八墩內），這樣會比較準確。

　　經過計算，若海底牌是落在下家或者對家，這我們沒法防；若是落在上家，而上家今天手風極順，牌風發燙，而且經過斷牌，上家的聽張可能與我們的聽張是一路的，只要條件許可，我們倒是可以讓上家無法摸到這張海底牌，以防傷害的可能。

　　利用「吃入打出」的方法便可以將原本由上家摸的海底牌，改由我們來摸。但是這裡要注意的是，吃入打出已經被各路雀莊、雀場列為相公之列，甚至明知故犯是要包三家的；不過若是在一般家庭麻將，或者是親朋好友間的雀戰，是沒有這麼嚴謹的。先了解此規矩是否違規，並不吃虧。

　　不論在任何場地、場所打牌，先詢問是否有特殊規則、規矩，一方面尊重場主，另一方面也可以知道是否有不合理的土霸私規，這是身為雀士

的基本認知。

　吃入打出的方法是求落張，也就是俗稱的「牌掉下去」。當上家打出與我們自己手牌內相同的任何一張牌，我們就可以將上家打下來的這張牌吃下，然後從手內再打出同一張牌或者是相關張。

　例如：上家打出一萬，而我們手上正好是一二三萬，我們便可以用二三萬吃下打出一萬（上家打出四萬也是相同方法）；或者是上家正好打下六筒，而我們手上正好是五六七筒，我們也可以用五七筒吃下六筒。而捨出手內六筒，如此一來，原本的海底牌，將會由原本上家摸進，而「落下來」改由我們摸進。

　這時候若是有人說快沒牌了，不能吃牌。他們是好意提醒，只要我們說還有一張牌摸，而且是海底牌，這樣就可以了。

　摸也一張，不摸也一張，那為什麼要這麼操作呢？當然意義並不相同，若真的要摸一張，在條件及規則充分下，為什麼不摸海底牌呢？

說到七對子，讀者們都知道是十三張麻將特有的役種。在台灣十六張麻將當中，不論是流行於南部地區的無花玩法，或者是有花台的北部玩法，皆沒有辦法產生所謂的七對子。筆者有幸，接觸到台中、彰化一小群人，他們擁有了一個特有的台種，名為「八對子」。「他們」在統計學稱呼上是多數，但實際上是少數。

自從筆者知道此台種並非理論，而是實際存在於牌局規則之中後，便開始數年之間的四處訪查及大範圍探詢。實際接受此台種且列入胡牌規則之內，根據筆者不完全的調查時間以及地域範圍之內的統計，仍為小眾玩法。相對於主流台種，他們確實是屬於「少數」的存在。

筆者是反對八對子的台種產生於台灣麻將之列，茲因八對子玩法似乎不合牌情與牌理，更無意推廣八對子入台灣麻將台種之列，畢竟這是屬於「小眾市場」的特有文化以及玩法，與大眾所認知的規則大相逕庭，僅僅是為了將所見所聞彰與讀者而為文。

首先介紹八對子規則。所謂的胡八對子，只是統稱，並非手牌形成八組對子時便成胡，仍需依循台灣麻將胡牌時必為十七張的規範。實際胡牌時得為「七對＋一崁」，胡牌時以八台計。

以下筆者先行舉例幾種八對子的胡牌例：

 不可吃碰，胡牌必為門清

A. 一萬 一萬 六萬 六萬 六萬 [索] [索] [索] [索] [筒] [筒] [筒] [筒] 中 中 發 發

B. 四萬 四萬 七萬 七萬 九萬 九萬 [筒] [筒] [筒] [筒] [筒] [筒] 東 東 南 南 北 北

C. 伍萬 伍萬 六萬 六萬 [索] [索] [索] [索] [索] [索] [筒] [筒] [筒] 西 西 西

 手中暗槓可視為二對（不可暗槓）

A. 二萬 二萬 二萬 二萬 八萬 八萬 [索] [索] [索] [筒] [筒] [筒] [筒] [筒] [筒] [筒] [筒]

B. 四萬 四萬 六萬 六萬 [索] [索] [索] [索] [筒] [筒] [筒] 中 中 東 東 西 西

C. 七萬 七萬 [索] [索] [索] [索] [筒] [筒] [筒] [筒] [筒] [筒] 發 發 □ □

手中二相同順或二組相同四連張可視為三對或四對

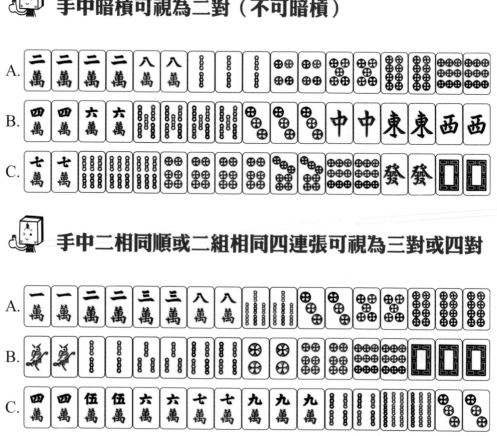

以上皆為手牌十七張的胡牌牌例，接下來列舉八對子的聽牌例：

 雙崁聽牌

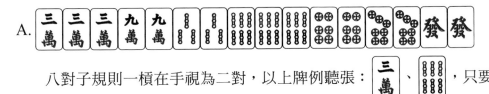

八對子規則一檔在手視為二對，以上牌例聽張：三萬、（筒），只要來其中一張，形成一檔在手，手牌即形成了「六對＋一崁」的胡牌牌型。

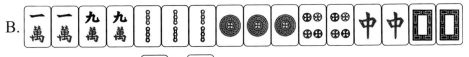

此副手牌聽牌：（條）、（筒），理由同上。

此副手牌聽牌：八萬、（筒），理由同上。

 八門聽牌

此副手牌聽牌：三萬、六萬、九萬、（條）、（筒）、（索）、（筒）。

此副手牌聽牌：

C.

此副手牌聽牌：。

接下來由上述「雙崁聽牌」來做延伸的例子：

單門聽牌

A.

此副手牌是聽張：，因為久聽不胡，這時候如果摸來了

，我們便可以捨棄三萬、六索當中的其中一張牌，形成單吊紅中。假設我們是捨出六索，這時候手牌就形成了

，形成單吊紅中的牌型。

B.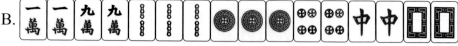

此副手牌聽牌張為：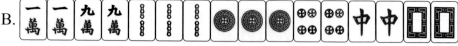。這時候摸來了危險張的，為了避免放槍送胡給敵家，同時又必須保持聽牌型態，我們可以選擇捨出二

398

索、一筒其中一張牌：

，形

成了單吊七萬的牌型，同時也避免了放槍。

C.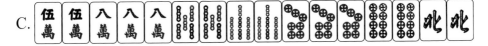

此副手牌聽牌：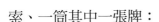、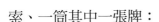。這時候摸到了危險張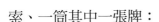，我們不需

要特別拼這張三索，可以捨去八萬、七筒當中其中一張，形成手牌

，一

來避開了危險張三索放槍的可能，同時也能確保聽牌的牌型。

八對子成胡必然門清，其胡牌時以八台計。但此部分分兩派：

1. 一派已將八台計入，所以門清不入列，如自摸追加自摸一台，單吊另計。

2. 另一派則不計門清，如胡牌則追加門清一台，所以至少九台起算，如自摸，則追計門清自摸三台。

上述規則依雀場、所屬場地規則訂定之。

25　五人同玩的方法

　　在很多時候我們要打麻將，卻發現不只四個人，可是麻將就只是同時四個人的遊戲，難道要另外一個人晾在一旁，等到四人牌局結束後再讓他上場？那下場的那個人又該怎麼辦呢？不論怎麼輪，只要是按照現行的玩法來玩四人麻將，對於另一個人總是會有等待過久的感覺。

　　現在筆者就要介紹如何讓五個人都可以下場打麻將，這是筆者在眾多雀莊所學習到的，唯一不同的是，雀莊的出發點是為了「留住客人，增加抽頭」，而我們的出發點是「與朋友一起同歡」。

　　我們現在有五個人，在搬風時我們除了東南西北以外，另外再多拿出一張「紅中」，讓風牌有五張，與人數相當。這時候五人站定位，我們一樣由其中一家擲骰子，按照骰子點數來選擇誰先抓風。

　　依序抓完風後，抓到東南西北的玩家先下場，抓到紅中的人先在一旁等待。東南西北家下場以後的骰莊方式照舊，這時候的東家為假東家，必須再骰一次骰子來決定真東家。之後，不論是誰為真東家，當東風圈打完時，這名真東家起來讓位給抓風時抓到紅中的那家來下場打牌。

　　這時候進入南風圈，場內有紅中、南、西、北家正在鏖戰，但剛剛起身的東家正在一旁等待。待南風圈打完後，南家起身讓位給正在等候的東家。這時候進入西風圈，輪到南家在一旁等候。等到西風圈打完，西家起身讓與南家下場打牌。這時候進入北風圈，輪到西家在一旁等候。北風圈打完後北家起身讓與西家下場。這時進入紅中圈，打完後再次重新搬風。

以上是五家的輪法，讀者可以發現五家共打了五圈牌，但是實際上每人都是玩了四圈，五個人都有參與感，並不會有某人因為晾在一旁等候過久而掃興。

此玩法最多可以有七人參與，讀者們可以依上述規則自行推敲。

組牌時的每張牌有其聯絡價值的不同胡牌時每張牌張的價值相同

雀桌語錄

在牌桌上，我們常常可以聽到「只剩一張你也可以聽它」、「怎麼會聽這種牌」、「怎麼不去聽螺絲絞而去聽單吊」之類的話，這就是對於牌張在於聽牌時有著錯誤的價值觀。初期取捨牌張是依據牌張聯絡價值來做取捨，聽牌時我們並不能再依相同價值來看待，所以經常有雀手「輸一不輸四、輸九不輸六」。所有的牌張，在聽牌時的價值都是一樣的。

牌譜術語節錄

　　雀圈當中有所謂的格言，是一種經驗的總結，並且將其濃縮成簡單的一句話，使我們可以在短短的話裡面，就可以了解前人的經驗與教訓。當所有的格言集中在一起時，就形成了所謂的「牌譜」。牌譜可說是集結經驗的一種概括。

　　筆者簡單摘錄幾則在台灣雀圈環境中，容易理解且實用的格言，相信對於讀者必定有所裨益。

1. 三分牌，七分打，相信牌運才犯傻。
2. 有相奔和，無相奔黃，似有似無細掂量。
3. 痴必敗，悟必贏，貪必反。
4. 聽得早，不如聽得巧。
5. 順勿驕，逆勿躁。
6. 牌無情，人有品。
7. 頭不吃，尾不改。
8. 牌回頭，必得留。
9. 跟著牌風走，越打越順手。
10. 病牌不出門，出門必殺身。
11. 爛牌忌吃碰，吃碰不頂用。
12. 是福不是禍，是砲躲不過。
13. 爛牌不拆臭，神仙也沒救。

14. 做牌不打風，打風不做牌。

15. 寧叫一張熟，不聽兩張生。

16. 老手看海裡，新手看自己。

17. 牌從門前過，不如摸一個。

18. 中局聽二八，末尾聽邊搭。

19. 打牌憑僥倖，十輸九不贏。

20. 欲吃上家牌，須從騙中來。

21. 打牌不離騙，快和要吊線。

22. 六張孤立牌，退出勝負圈。

23. 要想自摸牌，勢必叫生張。

24. 圍棋有定式，麻將無常規。

25. 安張手中留，上聽不發愁。

26. 早打是碰，晚打是槍。

27. 捨牌要刁，聽牌要巧。

28. 熟比生好，暗比明強。

29. 張張落地，易吊尖張。

30. 不知不扣，知則必扣。

31. 不控下家，等於自殺。

32. 中張難碰，尖張難和。

33. 捨牌輕率，不輸才怪。

34. 金三銀七，骨架莫棄。

35. 巧吃妙碰，不勝也勝。

36. 胡吃亂碰，輸的不剩。

37. 有局望大，無局求快。

38. 牌技精通，牌勢如風。

39. 莊家牌盛，不碰也碰。

40. 手牌暗刻是個寶，多口聽牌離不了。

41. 中局以後少二八，必有對子手中拿。

42. 觀棋不語真君子，看牌說話討人煩。

43. 圈風一圈有一變，門風跟著莊家轉。

44. 暗刻前後一條線，後期多半是砲彈。

45. 麻將技巧在於變，十個高手九個騙。

46. 留牌看上家，捨牌看下家。

47. 做莊是關鍵，勝負決一半。

48. 打熟不打生，冷熱分的清。

49. 盯上留對頂，誅下追同門。

50. 高番看做牌，勝負看做莊。

51. 槓牌需三思。誅牌不到底。

52. 入局顧三家。

53. 隔巡如生張。

54. 吊碰對家。

55. 戒剩單騎。

56. 以和為貴。

57. 慢吃快碰。

58. 不貪不險。

59. 開局看三張。

60. 打熟不打生。

61. 病牌不出門。

62. 扣牌不到底。

63. 坐莊不做牌。

64. 槓牌顧桌面。

65. 不吃第四搭。

66. 隔巡如生張。

67. 有錢難買上家碰。

68. 三家不要一家要

69. 四副可胡不致敗北。

70. 抑強扶弱行家作為。

71. 骰子何靈權在鬥者。

72. 今日雖敗尚有明天。

留心你所學的
它可能會在危急時拉你一把

雀桌語錄

大丈夫。 東

把把牌局積極參戰，是低等雀手作為

　　雀桌長期而言，起手配牌的好壞、後續進張順
暢與否的機率分配，都將會回歸於平均，一等雀士
最重要工作便是「識別」。縱使牌風發燙，一將當
中的胡牌數最多一半歸於我們所有，頂多比一半再
多一些。更何況是一般般的情況，我們能胡的胡牌
數必定更少。正確識別「不能胡」的牌情，可以確
保我們戰果不縮水，口袋籌碼不被侵蝕。

附錄
16 張台灣麻將規則

16張台灣麻將規則

雀界名人 / MJ 羅漢整理、編撰

基本名稱

　　每人輪流行牌稱為一手或一個**打序**；同一家兩次捨牌之間或四家行牌一周稱為一**巡**；砌牌至胡牌或荒局稱為一**盤**；首盤起四人每輪流作莊下莊一回為一**圈**；每四圈稱為一**將（雀）**。三張相連的序數牌稱為順子；三張相同之牌稱為坎子或刻子；四張相同並經開槓之牌稱為槓子；胡牌之牌面中所包含的一對相同之牌稱為將眼。順子、刻子、槓子統稱為搭子。

胡牌型態

　　一手牌 17 張（不含花牌、槓牌逾張）組成 5 副完成的順子、坎子或槓子與一對將眼，配得、摸得、或搶得花牌，八花齊集一家。

計台名堂、台數與定義

圈風、門風：東南西北刻子，合開門序 1 台，合圈序 1 台。

元箭：中發白任一坎，各計 1 台，合圈序（5~6 人牌局）1 台。

門清 1 台：胡牌前無吃、碰、明槓，允許暗槓。

全求 2 台：手牌皆已吃碰外露，僅剩一牌單吊胡銃，是謂全求。加計獨聽 1 台，共 3 台。

半求 1 台：手牌除已吃碰明槓外露以外，暗牌剩 1 張並自摸，含獨聽。自摸共 3 台。

平胡 2 台：胡牌時手牌無花、無字、無坎、有將眼、非獨聽、非自摸。允許門清加 1 台。

對對胡 4 台：除將牌外全為坎子（刻子）。

作莊 1 台：胡放皆加計 1 台，莊家胡牌應連莊。

連 N 拉 N2N 台：莊家連 N 閒家一律拉 N。

獨聽 1 台：只聽一洞，例如中洞（卡張）、站壁（邊張）、單吊（單騎）。

搶槓 1 台：他人加槓已碰之坎子恰為本家成胡。

字一色 16 台：全為字牌，不計對對胡（因必然並存）。如包含大／小四喜，或大／小三元應累計台數後減除 4 台（因 16 張字一色必然並存至少小三元以上牌型）。

清一色 8 台：全為一種花色且無字牌，例如全索、全筒、全萬。

湊一色 4 台：除字牌外全為一種花色。

三暗坎 2 台：三副配得或摸得之坎子（包含暗槓）組成，又稱三暗刻。

四暗坎 5 台：四副配得或摸得之坎子（包含暗槓）組成，又稱四暗刻。

五暗坎 16 台：五副配得或摸得之坎子（包含暗槓）組成，又稱五暗刻。不計門清、對對胡；如為自摸，加計不求自摸 2 台（因五暗坎雖必然門清卻非必然不求、自摸）。

大四喜 16 台：東南西北四坎全齊，圈序與開門序不另計台（因必然並存）。

小四喜 8 台：東南西北組成之坎子與將牌，合圈序加 1 台，合開門序加 1 台（因不必然並存）。

大三元 8 台：中發白三坎全齊，合圈序加 1 台，箭字坎不另計台。

小三元 4 台：中發白組成之坎子與將牌，合圈序加 1 台，箭字坎不另計台。

自摸 1 台：胡牌之牌張自己摸得，不得靠張（即所摸之牌不得觸及暗牌），不得落海、低於桌面、觸落牆牌、觸及海內牌、帶牌摸牌等。進牌非始於摸牌之打序，不得自摸。

不求自摸 2 台：無吃、碰、明槓，並以自摸胡牌。與門清合稱「門清一摸三」。另規定同自摸。

槓上開花 1 台：摸花或開槓於槓尾補牌（不論幾次）而成胡，加計自摸 1 台。另規定同自摸。

海底撈月 1 台：摸海底牌而成胡，加計自摸 1 台，另規定同自摸。海底牌得棄摸，但摸牌未成胡即須打牌，海底牌如為花牌，不得補牌亦不須打牌。海底倒數第二張牌如為花牌或可開槓之牌，補牌成胡視同海底撈月，並加計槓上開花；如補得之牌又為花牌，不得續補亦不須打牌。

花牌：合開門序 1 台，持**同色花槓（春夏秋冬或梅蘭菊竹）**改計 2 台，持**滿花（8 花牌）**改計 8 台。摸花必須即時補牌，如靠入手牌或置於門前未補牌，不得於其後之行牌中要求補牌。

花胡：花牌齊集時不論手牌成胡與否可立即胡牌，是為花胡，花胡視同正式之胡牌，其形式包含**八仙過海**與**七搶一**（如下述）。花胡時如手牌未同時成胡，不得翻開手牌亦不計手牌台數。得花胡時如未補牌而逕行表示胡牌，則其胡牌無效（因手牌不足 17 張），牌局應復原繼續，摸得第 8 支花牌者准予補牌，而後如胡牌時，持**滿花**仍計 8 台。**滿花**當時未主動胡牌而後如胡牌時亦仍計 8 台，但七搶一僅得於搶花者與被搶花者行牌當時為之。

配牌花胡 12 台：如起手配牌本家得 8 花牌，或得 7 花他人 1 花，應先補牌，待屆輪序摸第 1 張牌（手牌足 17 張）時得胡**八仙過海**或**七搶一**，台數增為 12 台，手牌未胡無須翻開。

八仙過海 8 台：取得全部 8 張花牌時，應補牌（手牌足 17 張，下同）

並胡牌，三家賠付，計**八仙過海** 8 台 1 底（手牌未胡毋須翻開），莊連拉之台數照算，本盤終止；如補得之牌恰為槓上開花，牌面台數照算加計**八仙過海** 8 台（底注只計 1 底）。

七搶一 8 台：持七張花牌得搶入他人之一張花牌湊齊滿花而胡牌（手牌足 17 張），方式如下：

（一）.本家已持 7 花牌而**他人摸得**第 8 支花牌並欲補牌時，本家得立即**搶花**補牌並胡牌，視同被搶花者放銃，計**七搶一** 8 台 1 底（暗牌不計毋須翻開），涉莊連拉台數照算，本盤終止；如補得之牌恰為槓上開花，牌面台數照算加計**七搶一** 8 台（底注只計 1 底），仍視同被搶花者放銃。**他人摸得**第 8 花棄胡併入手牌，如其後於牌局進行中因故外露遭舉發，持 7 花者得於屆輪序摸牌後搶花，計法同。

（二）.如本家持 6 花牌他人持 1 花牌，本家摸得第 8 支花牌時，得**搶花補牌並胡牌**，被搶花者賠付，計**七搶一** 8 台 1 底（暗牌不計毋須翻開），涉莊連拉台數照算，本盤終止；如補得之牌恰為槓上開花，視同自摸，三家賠付，牌面台數照算（不含搶得之花牌），但花牌台數被搶花者應單獨計**七搶一** 8 台。

天聽 8 台：閒家配牌補花後即宣佈聽牌，是為天聽，不計門清，如自摸則加計不求自摸 2 台。宣告天聽後如不換牌或靠張則保持有效，否則解除天聽。天聽如未眼牌，胡牌後如發現曾過水未胡，不計天聽，胡牌仍有效。

地聽 4 台：打出第 1 張牌即宣佈聽牌，本身須門清，不論他人先前吃碰與否，是為地聽，不計門清，如自摸則加計不求自摸 2 台。宣告地聽後如不換牌或靠張則保持有效，否則解除地聽。地聽如未眼牌，胡牌後如發現曾過水未胡，不計地聽，胡牌仍有效。註：莊家打出第 1 張牌即宣佈聽牌，視為地聽（因門牌等於摸第一張牌）。

地聽一發 8 台：宣告地聽後，不論他人吃碰與否，胡各家打出宣告後第一張牌或摸次 1 張牌自摸，是為地聽一發，不計地聽、門清，如自摸則加計不求自摸 2 台。

天胡 16 台：莊家於配牌補花後即胡牌，是為天胡，不計門清一摸三、作莊。莊家天胡不論靠張與否。莊家起手未打牌前開暗槓或連續暗槓而成胡，視同天胡，並得加計槓上開花 1 台。

地胡 16 台：閒家起手天聽摸第 1 張牌自摸，不論他人吃碰與否，是為地胡。不計天聽、門清。閒家摸入第一張牌未打牌前開暗槓或連續暗槓而成胡，視同地胡，並得加計槓上開花 1 台。

人胡 16 台：又稱**天聽一發**。閒家起手天聽，不論他人吃碰與否，胡各家打出之第一張牌，是為人胡，不計天聽、門清。

嚦咕嚦咕（選用）8 台：又名**八對半**，由七個對子與一個刻子組成，必須門清。其中刻子如為有價字牌，台數加計。如符合獨聽、湊一色、清一色、字一色牌型應予加計。

台數計算準則：除特別註明，符合上列 1 項以上，皆應逐項累計台數；

如符合之牌型為必然並存之二種以上，僅得計台數較高的一種。

行牌術語與規則

搬風：首將四人暫任意入座，取東南西北四張牌任意疊起，由任一人擲三骰子，所得點數自擲骰者起依逆時針序輪點，點到之位定為東座位，自點到者起依次抓一張，依抓得之位名以東南西北逆時針序重新入座。次將起每將於原座位搬風，由前一將末盤胡牌者擲骰，依同法更換座位，四人新座位之相互順序不得與前一將完全相同，否則重搬。

定莊：每將首盤由東座者擲三骰子，所得點數依同法輪點，點到之位即定為莊家位，亦即該將之起莊位。圈風器固定置於起莊位左桌角處。莊家胡牌或該盤荒局應連莊；下莊後依逆時針序各家輪流作莊，每次輪到起莊位時即為次一風圈之始，圈風器應遞轉一序。

洗牌：每盤牌起始前應由各家合力將所有牌張蓋上並予以充分混合均勻，是謂洗牌。

砌牌：洗牌後由各家分別以每二張疊起為一墩，各疊相連之十八墩，並各自略往左前推出，使四牌列相連成風車扇頁狀，稱為**牌牆**。牌牆所圍之區域，稱為**牌池**或**牌海**。將牌張字零散狀態做成牌牆的過程，謂之砌牌。

配牌：由莊家擲骰依同法輪點，點到座位之牌牆右起於擲骰點數之次一墩**開門**，依牌牆順時針序配牌，每人依逆時針序輪流每回取四張（二墩），四回各得 16 張牌後，莊家多抓一張門牌得 17 張牌。開門位即

為該一盤之東位或花牌之 1 號序（逆時針序），骰子收存於莊家位桌面。

補花：配牌後各家取得之花牌應由莊家起始依次於槓尾補入同張數之牌，莊家無花或補完應喊**請補**，閒家依次補完應各喊**過補**。如補得花牌應喊**再補**，俟首輪補花完畢再依輪序先後進行次輪補牌，餘類推。如莊家忘了抓門牌，他人補花後莊家抓了門牌如恰為花牌，應禁止補牌並判相公。

補牌：行牌中開槓或摸得花牌應立即於槓尾摸牌，是謂補牌，行牌中如將花牌併入手牌而不補牌，該盤內不得於其後之行牌中取出花牌而補牌。

牆頭、槓尾：配牌後牌牆所餘牌墩，供後續依序以順時針方向行牌取用，起始處稱為牆頭，末尾處稱為槓尾。

殘牌：牌牆之末尾部份除供補牌所需外，固定保留 8 墩（16 張牌）不用於行牌，是謂殘牌，俗稱鐵八墩。

行牌方：四家依序以逆時針方向輪流行牌，謂之行牌方向。

插花：分外插與內插。旁人下注依附一主家與其餘三家對博，是為外插；玩家本身提高底注對博，是為內插。內插以一底為單位，第 1 底為插，第 2 底為飄，第 3 底以上為飛；外插得以底台或固定金額為注。插花時各家得表明接受與否。外插者不得以聲音、動作、表情、眼神影響行牌，否則該次贏無效輸照付。內插應於西風起莊（含）前為之，

至該將結束前不得退插，如內插無明顯失利則次一將不得退插。外插者得隨時於非連莊時起插，並得於非連莊且插花注被胡去時退插。外插者亦得於插花注被胡去時轉插另一主家。外插者起插或轉插時，該將剩餘牌局不得少於一圈。內插第二底以上（飄、飛）之起插與退插得視同外插處理。

捨牌：又稱**打牌**。進牌後於本身之暗牌中擇一打出至海中，不限落海位置亦無需排列順序。

摸牌：自牌牆依序摸取之進牌方式。因摸花、暗槓、加槓而自槓尾補牌，視為摸牌之性質。

吃牌：上家之捨牌與本家手牌二張湊成順搭之進牌方式。吃牌成搭應明示於本家暗牌之前，吃入牌應置中。吃牌後之捨牌不得為吃入牌之同（絡）牌。同巡內不得吃入本家前一捨牌之同（絡）牌。

碰牌：任一家之捨牌與本家之對牌湊成明坎之進牌方式。碰牌搭應明示於本家暗牌之前。碰牌通常優先於吃（摸）牌，但當摸牌已入暗牌列或吃牌已進行亮牌與打牌二動作時，則優先於碰牌。碰牌後之捨牌不得為同牌。同一巡內出現之相同第二張牌不得碰牌。

喊碰未碰：已為碰牌之意思表示（不限於喊碰）而未履行，罰1台付予打出該牌（上家之捨牌除外）者；惟如已亮出同牌之對牌則必須履行碰牌。

嗆牌：牌局進行中報出或說出牌名者，該盤牌內不得吃碰槓胡該牌。

打牌時如報錯牌名不罰，但應負嗆牌責任。胡牌應針對實際入海或加槓之牌，不得歸咎於嗆牌，但有明顯之故意以異常之動作捨牌並報錯牌名者，應對所打之牌與所報之牌同負放銃風險與責任。

暗槓：手牌具有四張相同牌張，得於摸牌之後暗蓋於門前，並於槓尾補牌。

明槓：分**加槓**與**碰槓**二種。已碰之明坎得以手牌中相同的第四張開槓補牌，是謂**加槓**。手牌中已有暗坎，他人打出相同的第四張得予以開槓補牌，是謂**碰槓**。明槓之四牌應明門前。

胡牌：手牌之明暗牌與他人之捨牌（含加槓）或本身之摸牌組成五個完成之搭子及一對將眼時，宣告胡牌，前者稱為胡銃，後者稱為自摸。此外，非為「五搭一對」之特殊胡牌包括**嚦咕嚦咕**（選用）、**八仙過海、七搶一**等，後二者手牌如未成胡不得翻開，但須恰為 17 張（不計花牌與槓牌逾張）。

牌面：胡牌時手牌與花牌併同其他名堂等所形成的牌型與台數，是謂牌面。

連莊示記：莊家連莊時應於本身之暗牌前以骰子示記連莊序，如所示低於實際連莊序，則莊家胡牌以所示計收，放銃或他人自摸時以實際計付。如所示高於實際連莊序，則反之計收計付。

聽牌：只差一張即胡牌，是謂聽牌。除天聽與地聽外，聽牌無須報聽。

放銃：打出牌時他人推倒手牌胡牌，是謂放銃；於胡牌者謂之胡銃。

攔胡：多家同時胡牌時，離放銃者輪序較近者優先胡牌，是為攔胡，但得攔胡者已伸手摸牌即喪失優先權。

過水：得胡牌而未胡牌，是為過水，其後迄本身打出（或加槓）一張非胡之牌前不得胡牌，否則視同詐胡。得胡牌者已伸手摸牌即視同過水，不得反悔。

解除過水：打出（或加槓）一張非胡之牌即可解除過水，其中加槓補牌如成胡，自摸有效，過水時之暗槓因無實際打出牌，非為解除過水，其補牌不得自摸。

荒局：牌牆除殘牌 8 墩（16 張）外皆已摸完仍無人胡牌，是謂荒局，應重開新盤，莊家續莊。施行鐵八墩殘牌之牌局，得廢止俗稱一路歸西、四風連和、四槓和局、九么和局等荒局作法。

相公：缺張、逾張、錯吃碰槓、錯打明牌、偷牌、花牌未補、花牌打出、錯位摸補、搶摸、吃碰未撿入、吃入打出、打出吃入、窺視暗牌、帶牌摸牌等經舉發或自承，是為相公。相公僅得依序摸牌（得暗槓、加槓、補花）並擇牌打出，不得吃碰、碰槓、搶花或胡牌（包含花胡）。惟暗槓視同摸牌、加槓視同打牌兼補牌，故不禁止相公為之，相公分明相與暗相二種：

明相：已自承或遭舉發之相公，是為明相，只保留摸牌（含摸花補牌）與擇牌打出之基本行牌權。

暗相：違規而喪失胡牌權，尚未遭舉發或自承前，是為暗相，仍得自

由吃、碰、明暗槓等。

二相包賠：行牌違規宣告相公後再度違反應宣告相公之規則，應包賠三家，莊連拉併計，俗稱相一不相二，唯指明相而言，暗相不計次數。

眼牌：聽牌後得起身游走觀看各家暗牌與槓上第一張牌，不得過水、換牌或明暗槓等，不得帶牌走動，亦不得透露他人或本身牌情。他人胡牌時應付胡牌者 1 台。眼牌者摸得或補得之牌不得靠入手牌，如非自摸應原牌打出。海底牌不得棄摸。眼牌違規視同相公，違規二次應就其底注與台數其包賠三家，莊連拉照算。未聽牌而眼牌者計違規一次，再次違規則包賠。眼牌者胡牌後如回溯發現曾經過水（含花胡），其胡牌無效並應判包賠。天聽、地聽不強制眼牌。眼牌時應嚴守「噤口」禁制，對於屬於各家隱私性質之違規或暗相（例如察知他人暗槓不同牌、他人暗牌中有花牌或摸到花牌故意不補插入手牌等），一概不得透露或舉發；惟由表象得為察知之違規，不在此限。因違規宣告為明相者，不得眼牌。

詐胡：非為可胡牌情況（含缺張、逾張、錯胡、錯位摸補、搶摸、自摸違規、眼牌違規、過水違規、相公等）卻推倒全部或一部牌張（含將牌）而為胡牌之動作或意思表示，是為詐胡。胡牌時手牌已翻開而有牌張掉離桌面者，視同詐胡。花胡時如將未成胡之手牌翻開，手牌部份以詐胡論，惟花胡仍屬有效，應個別處理之。詐胡非為胡牌，乃屬違規行為，故詐胡不具攔胡效力，亦不因攔胡或被攔胡而免責。詐胡時應作如下之處理：

（一）．詐胡者應依底注加牌面台數分別賠付三家，莊連拉之台數則另與莊家單獨計賠；若莊家詐胡，除底注加牌面台數以外，莊連拉之台數應一併計入分別賠付三家。

（二）．詐胡者另應就插花注賠付插花者；如插花之主家詐胡，插花者應就插花注分別賠付三家。

（三）．莊家詐胡即應下莊，閒家詐胡則莊家續莊，但該盤不計連莊序。（此為防止閒家以詐胡惡意中止連莊）。

行牌禁制：行牌包含摸牌、吃牌、碰牌三大屬性。從進牌至出牌之過程謂之打序，一個打序限執行一種屬性。行牌禁制包括：

（一）．吃牌或碰牌之後不得接著開槓。

（二）．碰槓之補牌不得自摸胡牌，補得花牌再補之牌亦然（台麻特例）。

（三）．碰槓補牌之後如接著暗槓補牌不得自摸胡牌，此暗槓補得花牌再補後亦然（台麻特例）。

（四）．自摸必須始於摸牌，凡非依正常摸序進牌之打序，概不得自摸胡牌。

（五）．暗槓前所摸之牌如靠入手牌而又暗槓補牌成胡時，其可胡之牌如包含同巡打過之牌，此自摸無效。

（六）．吃入牌時不得打出同（絡）牌；打出牌後不得於同巡吃入同（絡）

牌。碰牌時不得打出同牌。

（七）. 牌牆摸序末三張內不得吃、碰、碰槓，但允許暗槓或加槓。

（八）. 非因得歸咎於他人之因素而外露或說出暗牌或搭子，本盤內不得吃碰槓或胡銃該暗牌或搭子。

包賠： 發生詐胡、相公二度違規、眼牌二度違規、末八張內詐暗槓、弄亂牌牆或他人手牌致無法恢復等情況，應依底注加本身牌面台數賠付三家與外插者，涉莊連拉台數另加計，是謂包賠。

代位賠付： 發生錯槓、錯碰、錯打明牌等致使行牌順序因而改變時，應對約定時段內因受行牌順序改變之影響而發生的胡牌代替應付者支付，是謂代位賠付。

錯補花之處理： 行牌者將一般牌張誤摸為花牌而補花，於所補之牌翻閱或靠入手牌時，判為相公。如該誤摸為花牌之牌張恰為他人成胡之牌，於補牌觸及槓尾牌時，得予胡牌。

錯槓之處理： 槓牌非為四張相同之牌者，是為錯槓。錯槓之處理方式如下：

（一）. 錯暗槓：無論不慎或故意，概為推定故意，**採代位賠付與末八張內加重處罰**之原則。

❶ 當有人槓上開花或因槓底補牌（含補花、開槓）原牌打出而放銃時，應檢查盤中之暗槓，如有錯誤應由錯暗槓者**代位賠付**。如錯暗槓超過一個，則共同平均賠付。

421

❷ 在牌牆摸序末八張以內之暗槓若檢出錯誤，除適用前項之**代位賠付**外，若為荒局檢出錯誤，應依牌面包賠三家。

❸ 對非涉槓上之自摸或胡銃，錯暗槓者除已成相公外，無賠付責任（末八張內除外）。

（二）.錯加槓：未補牌前即時糾正免罰（被搶槓除外）。

❶ 所補之牌尚未插入手牌之前發現：強制復原，可免處罰，惟在較嚴的場合可因偷窺槓上暗牌而判相公。

❷ 所補之牌已插入手牌尚未打牌前發現：如可確定哪張牌則強制歸回槓上並判相公；如無法確定哪一張牌則由他人任抽一牌置回槓上並判相公，牌局依原順序繼續，且對其後該張槓上牌發生的自摸、原牌放銃等負**代位賠付**責任。

❸ 錯加槓者補了牌並已打出牌：錯槓牌視為既遂，錯槓者判相公，牌局依新順序繼續，並對本盤內涉及槓上的自摸、原牌放銃等負**代位賠付**責任，如既遂之錯加槓發生於本盤最後可摸之牌 8 張以內，直接加重處罰依牌面**包賠**三家，本盤終止，

❹ 錯加槓之牌如恰為他人成胡之牌，於加槓者補牌觸及槓尾牌時，得予胡牌，不計搶槓 1 台。

（三）.錯碰槓：未補牌前即時糾正依**喊碰未碰**處罰；已進行補牌時處理如下：

❶ 所補之牌尚未插入手牌之前發現：該牌強制歸回槓上並判相公，該欲碰槓之坎子見光死應亮出門前不得作為安張來打。

❷ 所補之牌已插入手牌尚未打牌前發現：如可確定哪張牌則同 1.；

如無法確定哪張牌則由他人任抽一牌置回槓上，錯槓者判相公，牌局依原順序繼續，並對其後該張槓上牌發生的自摸、原牌放銃等負**代位賠付**責任。

❸ 錯碰槓者補了牌並已打出牌：錯槓牌視為既遂，錯槓者判相公，牌局依新順序繼續，並對其後暗牌 8 張以內的自摸與本盤內涉及槓上的自摸、原牌放銃等負**代位賠付**責任。如既遂之錯碰槓發生於本盤最後可摸之牌 8 張以內，直接加重處罰為依牌面包賠三家，本盤終止。

錯碰之處理：

（一）. 錯碰未遂：碰牌時打出之牌無人反應但在下家摸牌併入手牌前發現，應強制復原並判相公。

（二）. 錯碰既遂：碰牌錯誤時打出之牌有人吃碰（槓）完成並已捨牌或下家已摸牌入手牌，錯碰者除判相公外，應對其後摸序八張之內之他人自摸負**代位賠付**責任。

錯打明牌之處理：捨牌誤將已吃碰之門前明牌打出，又無法自手牌取出同一牌使恢復原狀，是為錯打明牌，其處理以**避免改變原有之行牌順序**為原則，方式如下：

（一）. 如捨牌已入海無人吃碰或叫胡，除判相公外，應**強制將改打正確的牌（即復原該門前搭）**接受吃碰銃考驗，照常行牌。如拿不出正確的牌，則應打出摸來的那張牌。

（二）．如捨牌已入海有人吃碰，除**判相公**外，仍應強制依方式（1）復原改打，並賠付已喊碰並**亮出對子**者與欲吃並**亮出搭子**者各1台，不得吃碰此張錯誤捨牌。

（三）．如捨牌已入海有人胡牌，除**賠付該銃**外，並**復原該門前搭強制將摸來的那張牌再打出，如也放銃，再賠付一次**，本盤結束。本盤如因錯打門前牌而結束，如為莊家所為則下莊，否則莊家續莊，本盤不計連莊序。

（四）．如捨牌已入海無人糾正並繼續行牌，錯打者對其後摸序八張以內之他人自摸應負**代位賠付**之責任。

打出花牌之處理：

（一）．摸花不補牌而將之打出：除判相公（明相）外，另強制翻開槓尾牌入海，視同由其打出並負放銃風險。

（二）．自手內牌中取出花牌打出：

❶ 由暗相轉成明相，另強制翻開槓尾牌入海，視同由其打出，並負放銃風險。

❷ 如槓尾牌曾不慎外露或欲打出花牌者因故已知，不得打出花牌，如打出強制令其收回，並由他人於其手內牌中任抽取一張打出，並由其負放銃風險。

❸ 已補過牌之外露花牌不得打出，應即時令其收回並另擇牌打出。此舉不判相公但胡牌時該張花牌不得計台。

行牌的優先權規則：關於二人或多人之行牌發生衝突，正常情況是胡牌優先於碰（槓）牌，碰（槓）牌優先於吃牌與摸牌，但發生下列情況時優先權易位：

（一）．自摸 vs 碰牌：碰（槓）牌者喊碰早於捨牌者下家自摸之動作或意思表示，碰牌優先。

（二）．自摸 vs 胡銃：胡銃之意思表示早於捨牌者下家自摸之動作或意思表示，胡銃優先。

（三）．碰牌 vs 吃牌：碰牌者遲疑喊碰，俟捨牌者下家吃牌已進行亮牌與打牌二動作時，吃牌優先，

（四）．碰牌 vs 摸牌：碰牌者遲疑喊碰，俟捨牌者下家摸牌已入手牌列無法辨識所摸何張時，摸牌優先。

（五）．胡銃 vs 碰牌：得胡銃者已伸手摸牌並觸及時，或碰（槓）牌者已進行亮牌與打牌二動作時，碰（槓）牌優先。

（六）．胡銃 vs 吃牌：得胡銃者遲疑或無反應，俟吃牌者已進行亮搭與打牌二動作時，吃牌優先。

（七）．胡銃 vs 摸牌：得胡銃者遲疑或無反應，俟放銃者之下家已完成摸牌與打牌二動作時，摸牌優先。

（八）．胡銃 vs 胡銃：得胡銃者已伸手摸牌時，視為過水不胡，輪序在後的胡銃者優先。

（九）. 加槓 vs 搶槓：加槓者補牌已入手牌後，不得搶槓。

（十）. 補花 vs 碰牌（或碰槓）：補牌已入手牌列無法辨識所摸何張時，他人不得碰牌或碰槓。

違反優先權而行牌之罰則：

（一）. 喪失自摸或胡銃優先權者，如仍執意推倒手牌，其胡牌無效，依牌面**包賠三家**（胡銃 vs 胡銃除外）。

（二）. 喪失碰牌優先權者，如仍執意碰牌，應判相公，並應對後續摸序八張以內之他人自摸負**代位賠付**之責任。

「麻將戰術沒有專利，從來都是發現，而非發明！」

走筆至此，筆者回想開始著手書寫《麻將究極攻略》初心，就是避開所謂的「難以理解」。許多人以為「難以理解便是專業」，但其實看似困難，大都是故弄玄虛。筆者一直認為不論在任何領域，難懂的書對自己必定幫助不大。

所以筆者在下筆時，時時刻刻的提醒自己，「一定要寫出淺顯易懂，使讀者能夠體會筆者想要表達之事，並與筆者產生共鳴。這樣的書才有價值。」因為看似專業類型的書，必定幫助有限，唯有實戰經驗類型的書，才能對讀者們有所助益。本書與其是理論，更是已經通過實踐過後的總結。

衷心感謝雀界名人 Ｍ Ｊ 羅漢。與羅漢兄交往十餘載，每每有諸多雀圈相關疑義相問，羅漢兄看問題皆從實際出發，並以理論、經驗耐心相告，並給予適當指導。吾兄不僅以理服人，為人謙虛、謹慎，行文用字遣詞優美，字句斟酌，更讓人有如沐春風之感。「讀萬卷書不如行萬里路，行萬里路不如高人指路。」如要筆者列出長年雀歷中的指導老師，吾兄 Ｍ Ｊ 羅漢必定位列首席。

　　本書得以付梓，首推活泉書坊大力相助，尤其是文字編輯「心瑜」的鼎力相助。心瑜不僅是筆者與活泉書坊的聯繫窗口，更是運用在出版界多年工作經驗以及相關知識，對於敝著的編排、用詞等等有著相當程度的建議。本書能更臻完美、更與讀者們親和，心瑜是幕後最大功臣！

　　當讀者們業已讀完此書時，請記得「麻將戰術沒有專利，且從來都是發現，而非發明！」雀界處處留心，雀戰必有所得。書中所有戰術，並非筆者專利，每位讀者皆可以擁有，或者通過實戰來實踐。倘通過實戰後，讀者們如有「原來如此」之感！甚至是「聞一而知十、舉一而反三」，更有著更多延伸的戰術發現，將不枉筆者寫下此書之意。

　　當今雀界，高手如雲，與雀士相持勝負，更當謹慎持重！已非一套戰術便可以行遍天下。唯有將已知戰術交互運用，放棄以特例當作通則，期必能發揮「綜效」，方是為雀之道。

　　我親愛的讀者們，最後感謝您擁有《麻將究極攻略》。讀完此書，相信並不是結束，而是讀者們為雀之路中，一切的開始。期待有朝一日，我們彼此能以雀士的身分，在雀桌相遇與交流。起伏跌宕中，雀技切磋中，碰撞出激盪的火花，將會照亮整個雀界，並且持續不墜！

<div align="right">作者　謹識</div>

學習領航家——📺新絲路視頻
讓您一饗知識盛宴，偷學大師真本事！

活在知識爆炸的 21 世紀，您要如何分辨看到的是落地資訊還是忽悠言詞？
成功者又是如何在有限時間內，從龐雜的資訊中獲取最有用的知識？
巨量的訊息，帶來新的難題，新絲路視頻讓您睜大雙眼，
從另一個角度重新理解世界，看清所有事情的真相，
培養視野、養成觀點！

想做個聰明的閱聽人，您必須懂得善用新媒體，不斷地學習。📺新絲路視頻 便提供閱聽者一個更有效的吸收知識方式，讓想上進、想擴充新知的你，在短短 30 ～ 60 分鐘的時間內，便能吸收最優質、充滿知性與理性的內容（知識膠囊），快速習得大師的智慧精華，讓您閒暇的時間也能很知性！

師法大師的思維，長知識、不費力！

📺新絲路視頻 重磅邀請台灣最有學識的出版之神——王晴天博士主講，有料會寫又能說的王博士憑著扎實學識，被喻為台版「羅輯思維」，他不僅是天資聰穎的開創者，同時也是勤學不倦、孜孜矻矻的實踐家，再忙碌，每天必撥時間學習進修。他根本就是終身學習的終極解決方案！

在 📺新絲路視頻 ，您可以透過「歷史真相系列 1 ～」、「說書系列 2 ～」、「文化傳承與文明之光 3 ～」、「時空史地 4 ～」、「改變人生的 10 個方法 5 ～」一同與王博士探討古今中外歷史、文化及財經商業等議題，有別於傳統主流的思考觀點，不只長知識，更讓您的知識升級，不再人云亦云。

📺新絲路視頻 於 YouTube 及兩岸的視頻網站、各大部落格及土豆、騰訊、網路電台……等皆有發布，邀請您一同成為知識的渴求者，跟著 📺新絲路視頻 偷學大師的成功真經，開闊新視野、拓展新思路、汲取新知識。

面對瞬息萬變的未來，你的**競爭力**在哪裡？

建構個人影響力的兩大武器——
出書出版&公眾演說

讓你從谷底翻身，
翻轉人生躍進B&I象限

It's time to change !

舞台保

 出書出版班四日實務班

為什麼人人都想出書？
因為在這競爭激烈的時代，
出書是成為專家最快的途徑，
讓我們為您獨家曝光——
98%作家都不知道的出書斜槓獲利精髓！

保證出書

▶ **四大主題**

企劃．寫作．出版．行銷 一次搞定
讓您藉書揚名，建立個人品牌，晉升專業人士，
成為暢銷作家，想低調都不行！

 公眾演說四日精華班

學會公眾演說，讓您的影響力、收入**翻倍**，
鍛鍊出隨時都能自在表達的「演說力」，
把客戶的人、心、魂、錢都收進來，
不用再羨慕別人多金又受歡迎，
花同樣的時間卻產生數倍以上的效果！

▶ **三大主題**

故事力．溝通力．思考力 一次兼備
讓您脫胎換骨成為超級演說家，
晉級 A 咖中的 A 咖！

開課日期及詳細課程資訊，請掃描 QR Code 或撥打真人客服專線 02-8245-8318，
亦可上新絲路官網 **silkbook** com **www.silkbook.com** 查詢。

國家圖書館出版品預行編目資料

麻將究極攻略：雀界不傳之密 / 張善敏著 著. 初版
—新北市中和區：活泉書坊，采舍國際有限公司
發行, 2020.08 面；公分；—(Color Life 55)

ISBN 978-986-271-886-5(平裝)

1.麻將

998.4 109008370

麻將究極攻略
雀界不傳之密

出 版 者 ■ 活泉書坊
作　　者 ■ 張善敏　　　　　　文字編輯 ■ 范心瑜
總 編 輯 ■ 歐綾纖　　　　　　美術設計 ■ Mary

台灣出版中心 ■ 新北市中和區中山路2段366巷10號10樓
電話 ■（02）2248-7896　　　　　傳真 ■（02）2248-7758
物流中心 ■ 新北市中和區中山路2段366巷10號3樓
電話 ■（02）8245-8786　　　　　傳真 ■（02）8245-8718
ISBN ■ 978-986-271-886-5
出版日期 ■ 2020年8月初版

全球華文市場總代理／采舍國際
地址 ■ 新北市中和區中山路2段366巷10號3樓
電話 ■（02）8245-8786　　　　　傳真 ■（02）8245-8718

新絲路網路書店
地址 ■ 新北市中和區中山路2段366巷10號10樓
網址 ■ www.silkbook.com
電話 ■（02）8245-9896　　　　　傳真 ■（02）8245-8819

本書採減碳印製流程，碳足跡追蹤，並使用優質中性紙（Acid & Alkali Free）通過綠色環保認證，最符環保要求。

線上pbook&ebook總代理 ■ 全球華文聯合出版平台
地址 ■ 新北市中和區中山路2段366巷10號10樓
新絲路電子書城 www.silkbook.com/ebookstore/
華文網雲端書城 www.book4u.com.tw
新絲路網路書店 www.silkbook.com

華文自資出版平台
www.book4u.com.tw
elsa@mail.book4u.com.tw

全球最大的華文圖書自費出版中心
專業客製化自資出版・發行通路全國最強！